图书在版编目(CIP)数据

好莱坞在上海 / 孙莺编. ——上海：上海大学出版社, 2023.6
（海派文献丛录）
ISBN 978-7-5671-4736-2

Ⅰ.①好… Ⅱ.①孙… Ⅲ.①好莱坞-电影文化-文化传播-中国 ②电影史-史料-上海-近代 Ⅳ.① J909.712 ② J909.2

中国国家版本馆 CIP 数据核字（2023）第 092204 号

责任编辑　颜颖颖　司淑娴
封面设计　缪炎栩
技术编辑　金　鑫　钱宇坤

好莱坞在上海

孙莺　编

上海大学出版社出版发行
（上海市上大路99号　邮政编码200444）
（https://www.shupress.cn　发行热线 021-66135112）
出版人　戴骏豪

*

南京展望文化发展有限公司排版
江苏句容排印厂印刷　　各地新华书店经销
开本 890mm×1240mm　1/32　印张 12　字数 312 千
2023年6月第1版　2023年6月第1次印刷
ISBN 978-7-5671-4736-2/J·627　定价 60.00 元

版权所有　侵权必究
如发现本书有印装质量问题请与印刷厂质量科联系
联系电话：0511-87871135

前　言

好莱坞是Hollywood的音译，本义为"冬青树"，位于美国洛杉矶西北部，面积十余平方千米，19世纪末，美国房地产商哈维·威尔科克斯买下此地，以Hollywood命名。

20世纪初，有一个摄制组到好莱坞附近找外景，发现此地四季阳光明媚，气候温和，景色绝佳，便在此择地建了一家电影制片厂。1913年，导演西席·地密尔来此拍摄了影片《红妻白夫》(The Squaw Man)，好莱坞由此始引起外界的关注，渐而成为影片公司的汇集地。

一战时期，华纳、哥伦比亚、雷电华、共和、派拉蒙、米高梅、联美、福克斯、环球等影片公司在好莱坞相继成立。20年代至40年代是好莱坞电影的鼎盛时期，涌现出大批经典之作，如《西线无战事》《一夜风流》《浮生若梦》《乱世佳人》《卡萨布兰卡》等。从好莱坞崛起的电影明星不胜枚举，如玛丽·璧克馥、葛丽泰·嘉宝、克拉克·盖博、凯瑟琳·赫本、奥黛丽·赫本、格蕾丝·凯丽、玛丽莲·梦露等。

自20年代起，好莱坞八大制片公司先后在上海设立分支机构，几乎垄断了上海的西片首轮影院。据资料统计，1933年，中国进口外国长片431部，其中美国片355部，占82%；1934年，进口外国长片407部，其中美国片345部，占85%；1936年，进口外国长片367部，其中美国片328部，占89%。

好莱坞影片被引进上海之后，随之而来的主要问题就是翻译，包括片名和明星名字的译名。彼时沪上各头轮影院皆有自己所聘的文书翻译，同一部影片常有不同的译名，令人大为疑惑。故1925年，

《影戏世界》发起了译名征求活动,以便"选定之后,就以此为标准,以后不再另易他名,那末读者方面,也便利多了"①。

就Hollywood这个词而言,也有不同的译名,如"荷莱亚特"②"花坞梦"③"好莱坞"④"好兰坞"⑤等。1925年4月25日,爱普庐大戏院上映影片《好莱坞》;1925年5月1日,柏晋在《时报》上发表《评〈好莱坞〉影片》一文。足见此时的上海,"好莱坞"译名已颇为常见。此外,花兰坞、花蓝坞、霍莱坞、荷里活、荷莱坞等译名亦杂见于诸报刊之中。

作为一种文化标识的好莱坞在上海的影响可谓无处不在,以"好莱坞"命名的刊物即有数种,如《好莱坞电影旬刊》⑥、《好莱坞》三日刊⑦、《好莱坞》周刊⑧、《好莱坞日报》⑨和《新好莱坞》⑩等。除这些刊物之外,在上海,最知名的莫过于好莱坞大戏院。戏院于1929年3月21日开幕,院主为粤人张斌,据称曾经留学美国七年。好莱坞大戏院所上映影片,以美国影片居多,一度生涯不错。1930年,好莱坞大戏院由谭永业接办,后更名为国民大戏院。

好莱坞电影对于上海的影响,遍及诸多方面。如1928年,李小

① 《译名征求》,《影戏世界》1925年第3期。
② 《小时报》1923年7月23日。
③ 陈寿荫:《自彊室电影杂谈》,《电影杂志》1924年第1卷第2期。
④ 潘毅华、顾肯夫(编):《侠盗罗宾汉》,上海卡尔登影戏院1924年1月18日。
⑤ 程步高:《谈谈中国电影的现状》,《国闻周报》1925年第2卷第29期。
⑥ 《好莱坞电影旬刊》于1928年8月21日在上海创刊,由周世勋主编。
⑦ 《好莱坞》报于1928年10月3日在上海创刊,每三日出一张,增刊无定。
⑧ 《好莱坞》周刊1938年11月5日在上海创刊,由电影周刊社编辑,友利公司出版发行,秦泰来任图画编辑。主要介绍好莱坞的最新影片和影星轶事。至1941年6月28日停刊,共出版了130期。
⑨ 《好莱坞日报》1939年3月26日在上海创刊,主要刊登商业广告、电影消息、明星动态、舞蹈信息、体育活动等。较为特别的是,《好莱坞日报》刊登了较多的旧书广告,如《游仙窟》《贪欢报》《杂事秘辛》等,与一般的电影刊物有所不同。
⑩ 《新好莱坞》创刊于1946年3月,与1941停刊的《好莱坞》周刊颇为相似,主要介绍好莱坞的最新影片、剧情说明,刊登明星轶事和剧照,并附有文字说明。

舟在北四川路月宫饭店对面开设的好莱坞照相馆、1938年开幕的好莱坞乐园（愚园路1204号）、1935年开幕的好莱坞舞厅等，都是沪上较为知名的商业场所。此外，各种以"好莱坞"为名的小商铺，亦层出不穷，如好莱坞酒店、好莱坞香烟、好莱坞雨衣公司、好莱坞花纸行、好莱坞时装洋行公司、好莱坞领带公司等。

其中，好莱坞电影对上海的广告业以及摄影风格产生了尤为深远的影响。以摄影为例，好莱坞电影的浪漫主义和戏剧化表现，营造出一种独特时髦的好莱坞风尚，这对于惯于追逐时尚的上海人而言，具有极大的吸引力。照相馆的摄影师以及商业广告，为迎合此种风尚，也纷纷效仿，以设备、道具、光影，营造出好莱坞影片中的浪漫时尚情调。这种情调气质，至今仍存，所谓的老上海味道、老克勒风度，其实与30年代的好莱坞风尚紧密相连。

20世纪20年代至40年代，大量的好莱坞影片进入上海，对上海都市文化的形成，产生了深远的影响，不仅推动了上海城市摩登化的进程，还将一种外来文化的异质内核，深植于中国电影的诸多方面，正如有学者言："中国本土电影的叙事策略、影像风格以及主题倾向，都在某种程度上受到好莱坞的影响或者是应对好莱坞的强势而发展出来的。"①可以这么说，自中国电影诞生之日起，好莱坞电影就始终伴随着中国电影发展的整个过程。

在这里要向电影史研究大家张伟先生致敬。本书的选题由其拟定书名，其并对选文标准提出了要求。遗憾的是，2023年1月11日先生因病过世，生年66岁。本书的编选，虽为编者独立完成，然皆遵照先生的要求，从数万份与好莱坞相关的文献资料中，遴选出最能呈现好莱坞影响、生发、改变上海城市生活的文章，分辑而成。

需要说明的是，本书所收之文，亦有译名不统一之问题，故对

① 萧知纬、尹鸿：《好莱坞在中国：1897—1950》，《当代电影》2005年第6期，第65页。

文中出现的人名、影片名均加以英文补充和注释,如演员"葛洛丽亚·斯旺森"在文中保留当时的译名"史璜生",但在其后备注了"Gloria Swanson",特加说明。另,本人根据所收之文,也配了与之相关的精彩图片,以图文并茂的形式,辅助阅读。

<div style="text-align:right">

孙　莺

2023年5月18日

</div>

目录 CONTENTS

美影漫谈

看影戏与听影戏	佩 茜	3
今日美国的电影及其明星	黄嘉谟	8
影片译名的研究	文 献	18
电影漫谈	寄 病	22
今日的电影艺术	勉 之	27
请看好莱坞一位名记者一封有趣的上海通讯	引 西	31
一九三四年好莱坞男明星的新典型	黄嘉谟	34
欧美影坛之新人发掘谈	黄嘉谟	41
五十年美国电影简史	《好莱坞》特稿	46
好莱坞十二小明星	张心鹃	59
关于这样的十一位大导演	汪叔居	65
好莱坞影星成名的快捷方式	余振雄	75
好莱坞二十五年来的热女郎	张心鹃	79
美国影片在上海	荫 槐	85
西片不再来华	平 斋	89
也谈好莱坞	史 郁	92

论美国电影......................................高　朗 / 94
《论美国电影》笔谈............................覃小航 / 119
释我写的《论美国电影》........................高　朗 / 125
对摄影师的重新估价............................黄宗霑 / 134
影片编导......................................伯　奋 / 138

文 人 谈 影

记环球公司之巨片..............................周世勋 / 155
名家小说......................................吴　宓 / 159
介绍《禁宫艳史》..............................亦　庵 / 163
如何的救度中国的电影..........................郁达夫 / 167
电影与文艺....................................郁达夫 / 170
一篇由银幕上说到笔底下的闲话..................李青崖 / 176
谈卓别林......................................衣　萍 / 182
光调与音调....................................刘呐鸥 / 185
谈《米老鼠》..................................林语堂 / 191
立此存照......................................晓　角 / 198
谈好莱坞......................................语　堂 / 203
中国与电影事业....................林语堂（康悲歌　译）/ 209
论《卖花女》..................................旅　冈 / 212
从《目莲记》说起..............................柯　灵 / 218
郁达夫和电影..................................伯　奋 / 223
《乱世佳人》大导演维多·弗莱敏逝世............冯　长 / 226

访 沪 影 人

孔雀影片公司重要职员谈话................《申报》特别报道 / 239

范朋克到沪	《申报》记者 /	242
范朋克一门四杰	寄 病 /	243
卓别林小传	寄 病 /	248
是这样的一个卓别林	谭衣在 /	251
驰名世界喜剧明星卓别林昨日抵沪	《申报》记者 /	258
冯·史登堡访问记	侯 柯 /	261
迎黄柳霜的侧面新闻	陈嘉震 /	265
与回国省亲侨美女星黄柳霜之一小时谈话	林泽民 /	268
回国特辑	《电影画报》记者 /	271
瑞典籍影星华纳·夏能昨午抵沪	《申报》记者 /	274
米高梅公司中国顾问李时敏君访问记	《电声》记者 /	277
最近来沪的好莱坞明星杜汉·贝会谈记	王 春 /	279
访来沪的好莱坞导演与编剧	马博良 /	281
华纳公司国外营业总经理过沪	《电声》记者 /	285
旅美名摄影师筹备自费拍片	《申报》记者 /	287
好莱坞著名导演编剧联袂抵沪考察	《电影杂志》记者 /	290

访美影人

周自齐之谈话	《申报》报道 /	295
从好莱坞来的一封信	伍联德 /	298
飞来福别庄小住记	齐如山 /	301
美国的电影业	寄 萍 /	304
百老汇和四十二号街	乔志高 /	308
好莱坞见闻录	关文清 /	313
从好莱坞回来	陈炳洪 /	317
重游好莱坞	陈炳洪 /	331
好莱坞的中国艺人	《好莱坞》特稿 /	342

好莱坞华籍摄影师黄宗霑的成功史
.. Martin Lewis（张心鹃　译）/ 345
美国电影事业鸟瞰.. 罗静子 / 350
绘动大师会见记.. 孙明经 / 356
揭开好莱坞秘幕.. 毛树清 / 367

美影漫谈

看影戏与听影戏

佩 茜

中国有些人实在是害着神经病了。你看,哪一种艺术从西洋介绍过来的不是给他们加以谬误的见解呢?单就影剧来说,明明是艺术,他们偏偏指为娱乐的工具。即如 *Way Down East* [1] 称为《赖婚》,*Orphans of the Storm* 称为《乱世孤雏》,*The Thief of Bagdad* [2] 称为《月宫宝盒》,*Freshman* [3] 称为《球大王》,*Don Juan* [4] 称为《美人心》,*The Golden Bed* 称为《糖宫艳舞》,*The White Black Sheep* 称为《智女救英雄》……太多了,写不尽了,这还不是他们神经错乱了吗?若说不然,打死我也不相信。

有一天,一位朋友对我说:"北京人说看影戏是'听电影'。"我跳起来说:"不错,恐怕不只是北京人,就是天津人、上海人、广东人,一直由北而南复由西而东数尽了十八行省,更而推及至于(内)蒙古、新疆、青海、西藏都是说'听电影',而且不是徒然说'听电影',其实是到影剧院去'听电影'哟。"

我讲给你听,我在念书时代的一个星期六的晚上,和一个亲戚到一家很廉的小影戏院里去看影戏。看完了,我问他:"好看不好看?"他说:"好看。"我问他:"怎样好看?"他马上变口说:"好听,一架钢琴发生出来的调子好听。"

① 今译为《一路向东》。
② 今译为《巴格达的窃贼》。
③ 今译为《大学新生》。
④ 今译为《唐璜》。

1920年上映影片《一路向东》（即《赖婚》）的海报。

1921年上映影片《暴风雨中的孤儿》（即《乱世孤雏》）的海报。

又有一次，到一家上等的影戏院里去看影戏，映的是一出有滑稽的Business的Drama。如果不能了解它的字幕，一定不觉得它有什么好笑。但是我邻座的一位老者当我们笑时，他也跟着"哈哈"地笑。和他同来的一位青年问他笑什么。他说："我只假作笑，不然，那一般看的人们便会鄙我不晓得英文了。"我听了，突地笑起来，他也跟着笑！

上面的两件事，便可以使我们坚坚决决地肯定中国确有些人不是到影戏院去看影戏，是到影戏院去"听电影"了。或者反对我这两个举例不妥当。因为所说的两个都是乡下人，不能象征上海的所谓上流社会的人物、知识阶级的人物。那么我又说一说，我也曾入过海上一家很大的影戏院去干事，在任务上是要译说明书的。译说

明书少不免要先看影戏。有一天的夜里，在试片之时，因为时候已经过了，而且日间的工作太忙，所以精神异常疲乏，坐在楼子上竟鼾呼呼地睡着。等到醒来，片子早已试完了，耳鼓里只依稀地留存着在朦胧时听到一位同事说的其中一幕的影戏的情节，于是我就根据依稀的记忆，和跟着片子从外国来的一张 Press sheet[①] 里所刊载的 Synopsis[②] 译了出来，便算了事。这一回，也可以算是"听电影"了。或者有人以为这是偶然的事，不能作为例子。那么我反问问中国人究竟有几个不是"听电影"的呢？当然，我是不能一笔抹煞。但报纸的批评，哪一篇不是"耳食"的"余唾"？上海之所谓某杰某名家的大作，我也曾拜读过了，然而哪一句是要句，哪一句是警句，哪一段是真的用眼睛去看了某出影剧而加以批评的？真的，我用眼睛来一字一字地看着，用手指来一字一字地指着，用口来一字一字地读着，也找不出所谓要句警句和真的用眼睛去看了某出影剧而加以批评的文字来。

因此，那些一般看影戏的人若果不是和我那夜般睡着看影戏，便是"听电影"了。设使都不肯承认，那一定是神经错乱。不然，何以出现 *Way Down East* 称为《赖婚》，*The Thief of Bagdad* 称为《月宫宝盒》等的谬误？

1920年上映影片《一路向东》（即《赖婚》）的剧照。

① 指新闻稿。
② 指梗概。

人们每以为看影戏是用目官很随便地去看的，是娱乐的。其实不然，看影戏虽然是用目的官能去看，但必要讲到眼光。看影戏虽然是娱乐，但这娱乐不是娱乐，却是欣赏。我们到一家影戏院里去看影戏，不是拿几角钱或一二元钱来坐在影戏院里的一张椅子上用我们的目的官能去要求银幕上所表现出来的满足我们娱乐的欲望，却是拿几角钱或者一二元钱来坐在影戏院里的一把椅子上，用我们的眼光向银幕上所表现出来的捉去，看捉来的能不能使我们起内心的共鸣，和使我们的欣赏至某种程度。因为艺术重在描写，描写就有使人欣赏的可能。

这无非是一种文艺的作品从作者的手上产生出来时，作者先已盱衡世态，观察人生，在作者的脑筋里经了很久的回旋，达到内心的感应，再受环境的压抑，然后从手上一字一字地把这种文艺作品写了出来，直接交给阅者、观众。阅者、观众接受了这种文艺的作品，先受环境的压抑，再经内心的感应，而至其欣赏的某种程度。这是一种文艺作品必经的路程，也是一种文艺作品对于阅者、观众必具的诱力。

文艺作品包括小说、诗歌、绘画、音乐、戏剧等。影戏是新生的骄儿，也是文艺作品之一。它的描写的力量极强，是从死的文艺翻译成活的。所以我们读书是读人情、读世故和增长知识才能，看影戏也是读人情、读世故和增长知识才能，要是有看影戏的眼光，不识字的人都可以做得到。

我们做人，第一要明白我们的人生，了解人生的意义。影戏就是能够使我们明白我们的人生、了解人生的意义的文艺作品。近来美国有几个大学教授认定影戏是世界上最良好的教材，并且，曾经试验时得着很良好的成绩。又有人说："影戏是轰开愚人的脑子的大炮。"这是多么了解影戏和会看影戏啊！

编者按：

佩茜君说中国有些人"听电影"不是看影戏，这真没有错的。我往时因为影片译名也曾经过许多讨论，我主张从西文直译，而有些人竟说我译得不好听，那正所谓听电影了。

原载于《中国电影杂志》[①]1927年第1卷第10期

[①]《中国电影杂志》，1927年1月1日创刊于上海，属于电影刊物。初由伦德等人主编，后由郑漱芳主编。该刊主要内容有电影艺术介绍、影星动态、影片评论、新片推荐等，以文字和图片相结合的方式呈现。最初几期由中文和英文两部分组成，一般前半部分为中文版，后半部分为英文版，后取消英文版，只在封面中文刊名的旁边印上英文刊名 The China Film Pictorial，外加英文日期及期刊号。照片在该刊中占有重要地位，封面一般都印有某电影明星，刊内几乎一半篇幅都由照片组成，这些照片内容绝大多数都是电影明星和电影剧照。

今日美国的电影及其明星

黄嘉谟①

自从欧战以后,欧洲各国的民生凋敝,大家再也无力去顾及电影事业。美国人凭着他们雄厚的财力,趁这千载一时的机会,一跃而执世界电影业的牛耳。好莱坞(Hollywood)一区,影片公司星罗棋布,电影明星满坑满谷,在那里从事于这事业的,无虑数十万人。全世界影戏院演映的片子,大部分是从那里供给的。全世界影戏院所收入的票资,也大部分是交给他们的,这是何等惊人的威权者啊。

美国的制片公司是很不少的,比较大的著名的有如下列:派拉蒙(Paramount)影片公司、米曲罗(M. G. M.)影片公司、福斯(William Fox.)影片公司、华纳兄弟(Warner Brothers)影片公司、第一国家(First National)影片公司、联美(United Artists)影片公司、制片联合会(P. D. C.)、哥伦比亚(Columbia)影片公司、环球(Universal)影片公司。

除了以上这多公司,著名的就很少了,而且现在操纵世界市面的映片权,也几乎全是给这些公司的片子占据着呢。

在这些大公司之中,派拉蒙恐怕要算规模最大、营业手腕也最灵活的一个。公司的演员最多,所以摄制上可以分成许多组同时进行,

① 黄嘉谟,在泉州黄氏五兄弟中行三,大哥黄嘉惠,二哥黄嘉历,四弟黄嘉德,五弟黄嘉音。黄嘉谟笔名贝林,为海明威小说最早的汉译者。曾任《华侨日报》总编辑,创办过《现代电影》杂志。1935年任艺华影片公司编剧,创作了《化身姑娘》《百宝图》《喜临门》《满园春色》《海天情侣》《王先生夜探殡仪馆》《凤还巢》等电影剧本,亦是《何日君再来》《岁月悠悠》《云裳仙子》《长亭十送》等流行歌曲的词作者。

人才（不一定是大明星）多，摄制上自然非常便利。所以从质一方面讲，虽然未必片片都好，但是从量一方面说，派拉蒙确实可推为美国制片家的巨擘。加以营业人才为各公司所不及，所以无往而不利。现在还竭力搜罗人才，用他的雄厚资本和德国乌发影片公司合用，把举世闻名的大明星爱弥尔·占宁氏（Emil Jannings）也请了来，导演像是刘别谦氏（Ernst Lubitsch）和葛雷菲斯（Griffith），明星像是阿多夫·门朱（Adolphe Menjou）、波拉·尼格丽（Pola Negri）、李却·迪克（Richard Dix），都是全球闻名的大人物，现在也都在这公司之内服务呢。

派拉蒙以出片数多著名，至于片子的伟大，却不能不推米曲罗公司了。米曲罗由三个公司联合而成，像是《战地之花》(The Big Parade)、《我们的海》(Mare Nostrum)是伟大惊人的海陆大战的片子，都是在过去享过盛名的片子。最近摄成的《宾虚》(Ben-Hur)据说耗资四百万美金，也是影界空前的盛举，没有米曲罗是摄制不来的呢。明星而论，有约翰·吉尔勃（John Gilbert）、郎·却乃（Lon Chaney）、杰克·哥根（Jackie Coogan）、雷蒙·脑伐罗（Ramon Novarro）、丽琳·甘许（Lillian Gish）等。

联艺影片公司恐怕要算是大明星的大联合公司了，这是新组织的一个公司，而其成绩已经追得着其他的大公司了。公司中的分子，哪一个不是鼎鼎大名的大明星？像是查理·卓别林（Charles Chaplin）、范朋克（Douglas Fairbanks）、约翰·巴里穆亚（John Barrymore）、脑玛·塔文①（Norma Talmadge）、史璜生②（Gloria Swanson）等，都是这公司的大台柱，也都是最成功的主角，只要看看这多人主演的是什么片子就够了，也用不着我来提起出过名的片子呢。

① 今译为诺玛·塔尔梅奇。
② 今译为葛洛丽亚·斯旺森。

1925年上映影片《战地之花》的海报。　　1925年上映影片《战地之花》的海报。

三公司以外的大公司,规模和人才都比不着这三公司,但是也都有相当的贡献。华纳兄弟公司从前很有好片子出来,可惜不是能容人之地,所以像刘别谦、约翰·巴尔穆亚,现在都先后离去了。制片联合会因为有名导演西席·地密尔(Cecil B. Demille)一班人在其中努力,也很有名片给我们看,像是《伏尔加船夫》(The Volga Boatmen)、《静默》(Silence)等,都是很值得看的片子。环球公司在以前规模很大,公司自己有一个大摄影场,叫作环球城(Universal City),现在规模远不如前,但是曼丽·菲立滨(Mary Philbin)和邓南(Reginald Danny)的片子还能够号召远近。其余的公司无甚特别之点,就此略去吧。

美国自从执了世界电影业的牛耳之后,知道自己国内的人才不够用,而且也不一定会给世人欢迎,所以也虚怀若谷、广罗人才,对于欧洲各国的导演和明星,都不惜重金礼聘。德国的爱弥尔·占宁氏、

波兰的波拉·尼格丽、瑞典的葛丽泰·嘉宝(Greta Garbo)、英国的考尔文·邓南等,都是极明显的例子。

从前美国的片子很盛行侦探的长片,后来终于给短片打倒,冒险片和神怪片便接着风行一时,历史片和古装片也同时勃起,但是不久渐渐失了势力。现在所流行的都是社会片、问题片和战争片了。

在电影女明星中,能够负盛名最久的,恐怕要算是曼丽·璧克馥(Mary Pickford)了,她年纪已经快四十岁了,但是她还能够用她的神妙的化装,成为一个十一二岁的小女孩,而且表演得惟妙惟肖,真是值得一般人的赞叹啊。然而观众的嗜好终究会转变,现在已经瑙玛·塔文两个姊妹占了上风了,尤以康士登·塔文表演天真烂漫女子的出神入化,引人注意,像是她的新片《女贼卡罗》(Venus of Venice)即是一例,接着就是由《贵族争风》(The Midnight Sun)一片得名的罗拉·那勃兰(Laura La Plante)。波拉·尼格丽在欧洲很负盛名,自从她一踏上美国国土以后,成绩一落千丈,这是美国人才比不得欧洲的人才的一个好例证。现在她演出来的片子简直看不得了,像是《世界一妇人》(A Woman of the World)一类的片子。其次史璜生的浪漫表演也还受观众的欢迎。

从这几个女明星看来,除了康士登·塔文女士之外,都是三十岁开外的女人了,美色不能长存,渐渐地推她们离开电影界去的样子。现在她们虽然还都在表演爱情剧,但是已是不配了,倒是可以装作母亲来得不勉强些。

在新进女明星方面,最显著的恐怕要推桃乐丝·德里奥(Dolores del Rio)了,她是唯一的浪漫派肉感女明星,自从《战地鹃声》(What Price Glory)和《复活》(Resurrection)二片出了大名,叫她一跃而成明星,她总可以长久这样成功下去吧。

少年女明星中,美琪·白兰妮(Madge Bellany)倒是一个值得纪念的,她的聪明敏快,以及她的行动和表演功夫,处处都胜人一等。她历年主演的片子实在不少,《杨花劫》(Sandy)和《快乐生活》(Soft living)

1926年上映影片《战地鹃声》(今译为《光荣何价》)的海报。

都是她的代表作品,她以表演现代的美国都会女子成绩为最佳。但是大概因为她的两条腿生得美丽的缘故,所以一摄到她的片子,便有赤足穿袜子的一幕,初看有味,看多了未免有重复之病吧。

接着说到表演浪漫女子最好的,恐怕要算是克拉拉·鲍(Clara Bow)了,她有她的天生活泼气,可惜她的片子到中国来的还不很多,一般人不大认识她吧。奥立·蒙珍(Olive Borden)也是新进的一个浪漫女性的好角色,以表演贵族女子的浪漫行为最为美妙,她的容貌很有几分和史璜生相像,也许她是未来的女明星吧。

美丽女明星中,科伦·葛雷菲斯(Corinne Griffith)是很享有盛名的,有人称她是美国最美的女人,有人又不承认。现在且不管她是不是最美的,但是她的美丽确是她异样的一种特性,那是一种极庄严之美,所谓"艳若桃李,凛若冰霜"者,大概就是这一类。表演高尚庄严的女性,恐怕再也没有别的女演员可以比得她过,看过《玉堂春梦》(*The Lady in Ermine*)和《三小时中》(*Three Hours*)总可以相信我的话吧。

瑙玛·希拉(Norma Shearer)在前几年也受过观众狂热的欢迎,她的美丽的面容和凹入的澄波般的秋波,很叫世人为了她而沉醉,有点和现在的美丽女明星美里·朵芙(Billie Dove)的享盛名一样。单就美里·朵芙的外表看,诚然有她可以引人注意的地方,然而影戏是表演艺术的欣赏,并不是单看外表的一件事,所以就以上的两个女明星,除了美丽也并没有她们的特长的地方,这是很容易叫人家忘记的。

讲到女明星，我们不要忘了德国享过大名的"风流女伶"利亚·德·普提（Iya De Putti），她是一个富有媚感的女子，一向以饰演歹角为她的特长，在《爱海情花》（The Prince of Temptress）中的角色就是一例。在普通的女明星，大概只能表演一个她的个性所适合的角色，若是叫她表演一个另外的性格，往往弄成失败，但是这位女明星却是例外。她在最近的一片《半夜玫瑰》中表情的范围扩大了许多，从前在《风流女伶》（Variety）中不过是一个性欲的化身，现在在这片中虽然是一样的肉块的她，竟然表演起母爱来，我险些儿不相信我的眼睛所看见的一切。因为看了她那眼睛、眉毛、嘴唇的微妙的动作，和那麻醉人的身体，就说是小孩子，谁也不敢叫她一声"妈妈"，她确是一个叫人佩服的女明星啊。

至于葛丽泰·嘉宝，那不但是肉感而已，简直是一个妖冶的荡妇的化身。从《女色迷人》（The Temptress）一进而至《肉体与性爱》（Flesh and the Devil），她的艺术越发进步，她的表演越发大胆，那勾人的眼睛，醉人的表演，可以证明她的前途是无限量的啊。

据一般人的统计说，在美国女明星中得到薪水最多的要算是史璜生了，平均每一分钟是美金七元余，真是一个惊人的数目啊。她是银幕上最泼辣而最可爱的一个女郎，看过《情海南针》《戏迷小姐》《女贼韩明璧》的人，谁都承认她的表演艺术已经脱离俗套，自成一家了。她虽然没有美丽的面貌，没有很动人的曲线美，然而这位强悍的女郎的一举一动，却最能震动观众的心灵呢。她的痴憨、她的娇嗔、她的无知的顽拗和她的铁腕的决心，都是她使昂昂七尺须眉拜倒石榴裙下的好手段啊。

现在让我们来谈谈男明星吧。自以前至于现在，继续受欢迎不衰者，恐怕要算是几个"笑匠"了，查理·卓别林便是其中的一例，他是懂得普通社会心理的一个伟大演员，他所表演出来的材料不浅薄也不深邃，会使上等人与下等人同样地得到趣味，他之所以受群众欢迎，恐怕这是最大的原因。他的《淘金记》（Gold Rush）和他导演的

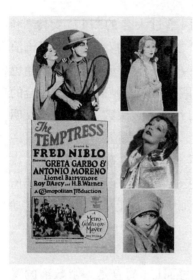 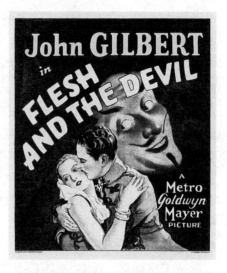

1926年上映影片《女色迷人》(现译为《妖妇》)的海报。　　1926年上映影片《肉体与性爱》(现译为《灵与肉》)的海报。

《巴黎一妇人》(A Woman of Paris)都是登峰造极的片子,可惜他最近主演的《马戏》(The Circus)成绩已远不如前,我们只有希望他以后继续地努力。

罗克也是很可惜的一个,他因为想自己赚钱,就自己组织公司摄制,所以脱离派拉蒙公司后乏人帮助,成绩远不如前。像是《平等的阔少》(For Heaven's Sake)和《小弟弟》(The Kid Brother)已经一片不如一片了,可知影戏事业不是一个人可以干得好的。虽然他是富有经验的主角,然而如果没有能干的人担任编剧、导演等,结果还是弄成一团糟的。

裴斯·开登(Buster Keaton)也差不多走同罗克一条的歧路了,他的冷隽的滑稽表演自成一派,向来很受人欢迎的。从《新西游记》(Go West)一直到《体育博士》(College)(按:此名译得不妥),一片有一片的进步,于是他骄傲了,以为他自己的才能是非常了不得的,便自己担任编剧、导演,主演一片《火车将军》(The General),成绩却一

落千丈了。

邓南（Reginald Danny）就不能了，他一向在环球公司主演影片，以表演阔少著名，他的滑稽表演没有前三个出名，但是表演上的艺术确实自然得多，他是很有希望的一个青年演员啊。

说到武侠明星，自然要数到范朋克了，他真是一个值得称赞的第一个幸运的英雄啊。他从《月宫宝盒》(The Thief of Bagdad)出了名，其实《月宫宝盒》没有多少意味的，倒不如《三剑客》(The Three Musketeers)、《侠盗查禄》(The Mark of Zorro)、《罗宾汉》(Robin Hood)来得有味。他是表演骑士精神的一个好明星，他的惊人的武侠技术也无怪他之成名，可惜他的片子都没有什么伟大的思想与深邃的意义。

为是我们不能不想到约翰·巴里穆亚，一个伟大的充满男性味道的侠士式的明星。他算是电影世界的一个宠儿，他的武艺还在其次，重要的是他的表演功夫。说到这层，就是范朋克比不到他的地方。范氏除了武术以外，表情就完全说不到，他没有像约翰氏一样地能够运用面部表情。不过范氏的得名，是在于他的痛快淋漓的剧情和他天生的活泼气。

看过约翰·巴里穆亚主演的《情海血》(The Sea Beast)，他演一个杀鲸的人，在《美人心》(Don Juan)里，他演一个剑客，把爱人从仇人手中夺来，就这两片中的面部表演看起来，实在是一种惊人的表演，可以说除他以外，再也没有别的人可以表演得出的。

看过《海上英雄》(The Sea Hawk)的人，总记得密尔登·雪尔斯（Milton Sills）吧，他却是一个异样的武侠明星，就他的表演态度上看，他的雍容大度的君子气概，洋溢外表，时时表现出一个不好斗的好汉来，真是一个和蔼可亲的大明星啊。

现在是英雄主义衰退的时期，所以今日的影戏也趋向于写实之一途，所以我们承认武侠影片，虽然不至就衰微下去，但也决不会像以前那样流行了。说到写实方面，我们试推出爱弥尔·占宁氏和阿多夫·门朱两个人来做代表演员吧。占宁氏是德国一个大明星，任

主演的名片有《最后之笑》(The Last Laugh)、《风流女伶》(Variety)、《骗局》(Deception)等,现在到美国后还摄制了许多新片,他确实可以称为世上表演最忠实的一个演员和最有艺术修养的一个了。他不像其他的明星那样,只能表演一种角色,换了一个性格便手足失措。占宁氏并不然,他是什么性格都表演得出来的,而且都表演得非常之好,只要摄影机在他面前开始动作,他便忘掉他自身的存在,完全化作剧中人了,他真是写实派的影剧中最忠实的一个演员啊。

至于阿多夫·门朱,虽然比不上占宁氏的伟大,但是也有他的独到的地方。值得一般人注意的是,他表演美国社会上流阶级的所谓"绅士",把那些享受阶级中的人们的生活全部表现出来,外面是温文尔雅,而内里却是腐败不堪。他的一颦一笑,特别能以细腻处引人入胜呢。卓别林确是有眼光的人,所以会选他去表演他的绝作《巴黎一妇人》,竟然都成功了。门朱主演的片还不少,以《公爵夫人与侍者》(The Grand Duchess and the Waiter)一片为最佳,他在片中演一个富有诱性的男性背叛者,真是惟妙惟肖呢。

罗奈·考尔门(Ronald Colman)自从在《少奶奶的扇子》中稍露头角,几年来奋斗的结果是现在已经占了一个重要的位置。自从最近的《万世流芳》(Beau Geste)一片受人欢迎,他已经可以骄傲地接受千万观众的景仰了。他之所以得名之故,大概因为他的高尚人格的表现,他的镇定的态度、坚决的毅力和慷慨从容的表演。

维多·马礼格兰(Victor McLaglen)的表演以粗豪胜,他和桃乐丝·德里奥女士是银幕上的情人,合演了《战地鹃声》和《卡门情史》(The Loves of Carman),都演得很好。他最适合的角色是兵士,因为他有兵士的粗豪性,有兵士的慷慨性,尤其是有兵士的猎艳性。在《战地鹃声》中和同队的长官争风吃醋,打得拳足交加;在《寻芳猎艳》(A Girl in Every Port)中饰个航海的商人,也是整日里因为争风吃醋而闹事打架,他的健康和粗豪是很值得赞赏的呢。

几年以来,美国因为经济充裕,民生安乐,电影业遂得进步,一日千里。好莱坞一区,现在已经成为世界影戏的首善地了,想见它的事业的伟大、人才的众多,不能不叫我们羡慕。

但是电影事业关系一国的文化思想,非同小可,我们不能永远处于被宰割的地位,把我们的民族的思想让美国人来支配,把我们的金钱让美国人来攫夺。希望我们大家合力,把我国的电影也提高起来,推广到全中国,推广到全世界。

1926年上映影片《公爵夫人与侍者》的海报。

原载于《电影月报》①1928年第6期

① 《电影月报》为电影评论刊物,1928年4月创刊于上海,是上海影戏公司、明星制片公司、大中华百合影片公司、民新影片公司、华剧影片公司、友联影片公司组成的六合影片发行联营公司的宣传刊物,编辑有沈诰、沈延哲等。

影片译名的研究

文　献

一张影片的好和歹，全在内容的组织，本不在名字的安排，假使内容的组织不好，任你怎样安排它的名字，说得花般香月般圆都是没用的。但如果内容的组织既好，再进一步去安排它的名字，也未尝不可以使本片生色的。所以，国外制片公司，凡摄一片，必先注重支配人才，等到人才支配好了，然后去审定它的名字。我们在报纸或杂志上常常可以见到某片"宣布改名"，某片"悬赏征求定名"，由这两点，更可见国外片不独内容组织得好，命名也不是胡乱安排的啊。

任何国外片运到我国开映，戏院商便把它译转一个名儿，给一般不懂得国外文字的观众易于了解、易于认识，这是很应当的，而且不能免的。从前我国戏院商就趁着国内观众不懂得国外文字这个时机，把什么虫鱼鸟兽花草人物这一类的所谓香艳的旧名词生擒活捉来做影片译名的替代，结果，观众受骗了，戏院商赚钱了。从此之后，你也吟风弄月，我也斗草拈花。在当时国人观影的程度尚低，似还可以瞒过一般人的耳目，不料直至今日，文言文已经宣告寿终正寝，理应不复活现于人间，而这一类的所谓香艳的旧名词，依然还在报纸的戏目广告栏内活着。这岂不是一件可惊可异的事情吗！

我现在先把"译"的字义研究一下，但凡传达他国的语言或文字都叫作"译"，分直译、意译两种。以本国的语言或文字来替代他国的语言或文字，丝毫没有改变，才叫作直译。直译又有两个译法：一如 *Resurrection* 译作《复活》，*The King of Kings* 译作《万王之王》，是

直译中而仍带意译的；二如 *Ben-Hur* 译作《本赫尔》，*Annie Laurie* 译作《安那罗利》，是不能意译逼得以译音为直译的。

但有时遇到他国的语言或文字无法用本国的语言或文字来替代时，则不得不临时出以意译，即如 *The Temptress* 译《迷人女色》，*Slide, Kelly, Slide* 译《偷垒成功》之类。但照去年美国八十部优美影片而论，大概有八成以上是可以直译而带着意译的，至于纯然译音的与无法直译的至多不过一二成而已。

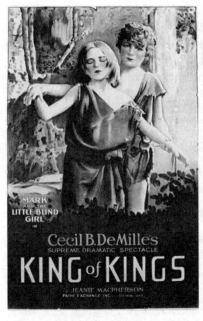

1927年上映影片《万王之王》的海报。　　1927年上映影片《偷垒成功》的海报。

就最浅近的来说吧，但凡一部影片的定名，类多注重片中焦点的所在；其次，着眼到主角身上。我以为无论什么片都逃不出这两个例。即如 *The Big Parade* 译作《大军启行》，*What Price Glory* 译作《怎值得光荣》，*The Nigh of Love* 译作《定情之夕》。照它的原名直

译或意译都可以说是片中的焦点，纵使译得不好，但我感觉于影片本身不发生任何影响，自然胜过其他不贴切的名字许多。又如 *Beau Brummel* 译作《美男布刺麦尔》，*Beau Geste* 译作《美男遮士德》，*Bardelys the Magnificient* 译作《伟男巴雷斯》。这都是译意而兼译音，专注在担纲的主角身上，因为约翰·巴里穆亚、郎·那可尔文和约翰·吉尔勃，都是电影界数一数二的大明星，观众只看他们中之一人表演已经够了，又何必多生枝节，让别名来掩没片中精彩呢？

依我的愚拙眼光看来，现在我国的戏院商，好似还有些人不肯积极去提高观影者的程度，引带观众到真实的途径上面，只是迎合普通社会弱点，比方片中有几幕打仗景，便不管那片是庄是谐是什么背景，一味把"战地"两个字来占了片名一半，如《战地之花》《战地鹃声》《战地之神》等，尤其对于英雄美人、鸳鸯蝴蝶、芳草幽兰以及风流浪漫……这一类过去的旧名词，视为最好没有的材料，其实片中哪里有英雄美人、鸳鸯蝴蝶、芳草幽兰的实物呢！读者如果不信，请你逐日翻开报纸一看，包管你看到好笑，看到出神。

但是，有许多部影片，译名都是很好的，即如 *The Gaucho* 译作《绿林翘楚》，*The Love of Sunya* 译作《情海南针》，*The Scarlet Letter* 译作《红字》，*The Fire Brigade* 译作《消防队》，*The Circus* 译作《马戏》，*Lovey Mary* 译作《可爱的曼丽》，*Greed* 译作《贪欲》等。太多了，写不尽了，这都是我认为满意的译名。

因为直译和意译在在足以使我有互相提携的记忆力，譬如 *The Thief of Bagdad* 译作《培格达之贼》，*The Four Horsemen of the Apocalypse* 译作《默示录中之四骑士》，把西文和中文联络在一起，无论如何，日久不会忘记。若把它改作《月宫宝盒》和《儿女英雄》，我便觉得心思两用，有时提起西文反不知道中文是什么，这岂不是徒费思索弄巧反拙吗！

上述种种，都是我个人主观的见解，但凡研究一件事物，总要站在客观地位，从各方面去推敲探讨，才可以得到确当的公判。我并

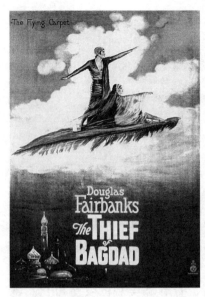

1924年上映影片《巴格达窃贼》(即《培格达之贼》)的海报。

1924年上映影片 The Thief of Bagdad 的海报,该片在中国被译为《月宫宝盒》。

不敢自以为是,同时我更不敢武断他人的为不是。我现在把"影片译名"来做一个提案,请读者诸君加入讨论,本各个的经验和心得,来研究这一个问题。我上面这番议论,或者是等于管窥蠡测,也未可定,为贯彻言论公开的微意起见,特先把片面的理解当作抛砖引玉。读者诸君如有见教,不拘同情与反感,我也一百二十分虚心领受。

原载于《中国电影杂志》1928年第1卷第13期

电影漫谈

寄 病[①]

明星的等级

曼丽·特兰漱（Marie Dressler）是影国中的一员老将，也有人称她为影国中的皇太后，年事虽高，而艺术上的成就，实较一般绮年玉貌的女星为大，非普通的出卖青春和美貌的女星可比。她在《美容院》《女政治家》中给吾们以不少的笑料，表演之滑稽突梯殊不易令人忘却。而《拯女记》（Min and Bill）一片更为人人赞美的杰作，所以米高梅公司把她高高地列在众女星之首。随其后者则是瑙玛·希拉、琼·克劳馥（Joan Crawford）、嘉宝、康斯登·裴纳脱（Constance Bennett），薪金至巨，号召力亦强，然而却把她列在安·哈婷（Ann

1931年上映影片 *Devotion* 的女主角安·哈婷。

[①] 即范寄病，笔名"上官大夫"，为画家徐咏青之子，曾任《电声》《世界猎奇画报》编辑、《南国电影》主编。

Harding)之下,不知何故。

男星中,卓别林之高居首席是万众公认的,风流小生希佛莱(Maurice Chevalier)相去亦弗远,稍后而在大多数中依旧名列前茅的则为主演《梦游故宫》(A Connecticut Yankee)之劳吉士(Will Rogers),由此可知表演中带有幽默滑稽的趣味之受人欢迎。但是在花色繁多的影片之中,富有笑的成分同时也是最难摄制的呢!

"范伦铁诺第三"和"嘉宝第三"

华纳兄弟最近向美国某电影杂志编者发表谈话说,新从百老汇舞台上转身到电影里的一个叫作乔治·勃兰投(George Brent)的男演员,容貌举止与克拉克·盖博(Clark Gable)酷似,同时派拉蒙公司也新聘了一位女星,名叫萨莉·玛莉查(Sari Maritza),风度仪容与玛琳·黛德丽(Marlene Dietrich)一般无二,甚至公司中人也不易分别出来。克拉克·盖博新得"范伦铁诺第二"的雅号,黛德丽是出名的"第二嘉宝",现在居然有起"第二克拉克·盖博""第二黛德丽",则岂非就是"范伦铁诺第三""嘉宝第三"了么?可惜上海还没有到过这两位新星的影片,吾倒很想瞻仰他俩的丰采呢。

除了克拉克·盖博和玛琳·黛德丽是一般人公认的范伦铁诺和嘉宝的化身之外,吾以为还有两个人的容貌、作风、人格、个性也是十分相似的,那便是桃乐丝·德里奥和琉·范兰斯(Lupe Velez),他们两人一样是黑发乌睛,富异国情调,实在一样得使吾说不出两样的话来形容她们。假使你们看过了德里奥的《复活》,再看范兰斯的《复活》,你们便可以知道她们是怎样凑巧地生在一个模型里的了。

新星的崛起

许多昔日红极一时的明星,像清晨的朝星一样渐渐隐没了。许多新星,如同雨后春笋一样地蓬然而起。最近从吾们生命中溜过的一年,就是一九三一这年头,实在是新星的 Birth year,下面是一个简

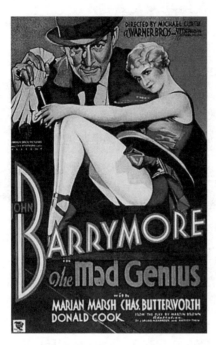

1931年上映影片《疯汉》（今译为《疯狂天才》）的海报。

略的名表。其中有的是厕身以人而新近得意的；有的是才登银幕，马上一鸣惊人的；有几个名字于读者也许有些陌生，但是从他们的天才加了努力表演的艺术看来，美国的观众都已异口同声地断定他们的前途是极有希望的。现在把他们的名字告诉出来，于读者也许小有帮助，因为这几个人竟可以说是新银坛的未来的主人翁：

琼·勃郎特尔、汉伦·海丝（Helen Hayes）、詹姆斯顿、爱莉莎·兰弟（Elissa Landi）、佛兰·雪丝蒂、曼琳·玛许（Marian Marsh）、梅琪·依文斯、雪尔维·雪耐、雪泥·福斯、卡门·彭丝。其中詹姆斯顿、雪尔维·雪耐、爱莉莎·兰弟，想已分别在《节育问题》《美利坚惨剧》《黄执照》中见过，其中年事最幼、色艺最绝的曼琳·玛许想来不久也可以在和巴里穆亚合作的《疯汉》(The Mad Genius)中见到了。

相差天壤之薪水

吾们知道美国之所谓明星，没有一个不是拥资巨万丰衣足食，出卖他们的娱乐而享尽应受的人间幸福的，返顾吾国呢？

这不是说当影演员应当个个和好莱坞的明星一样地度他们的穷奢极侈的生活，吾也不是主张中国第一流女星胡蝶、阮玲玉、殷明珠等在拍摄每一张影片的时候，也可以像康斯登·裴纳脱拍摄《买》

(Bought)时一样地可以向公司请求另加一星期四百美金的化装费,吾不是这意思,吾是说,凡是真愿贡献其艺术才力于电影的人,最低限度生活须有相当的保障。演员中有许多人都把他们的职业作为失业后的桥梁,一俟另有时机,马上抽身要走,鲜有把制造电影视为一种正当的职业,能使他们满意而愿意把全力共始终的。言女星,试观昔日光芒耀眼,一时炙手可热的,只要一结婚,继续她们的工作的能有几人?于是国产电影界便有人才缺乏的恐慌。

国产电影界

这局面,是不能苛责于演员方面的,他们为生活重压所逼迫,不得不然,他们的酬报实在太菲薄了,国产电影界之沉沉无生气、迟迟无进步,与此也不无关系。演员因不满其所获得之酬报而不愿尽力工作;出片者,因斤斤于公司的开支,无力给予较大的薪资或奖金以鼓励之,演员之不能视其工作为终身的职业,凡此种种,无一非陷国产电影于无进步的原因。好莱坞明星如珍妮·盖诺(Janet Gaynor),她常常因为导演支配她的职务不与她身份相宜而拂袖欲行,这不是一种摆架子的事,她是不愿粗制滥造的。然而,试想,假使她正急于找寻一个糊口的机会,她会拒绝导演支配她的工作吗?我国的演员便恰巧和此相反,他们是为生活而敷衍工作,请问这样能产生伟大的艺术作品吗?

史瑱生的黄金时代,每星期支薪美金二万元,今日的康斯登·裴纳脱替代了她支取这巨额的酬资,其他若嘉宝、罗克、希拉,摄片时的薪金,每星期亦无一不在美金万元之上,杰克·古柏(Jack Cooper),今与米高梅订约每星期获酬六千五百美金。

今日中国明星之收入最大者为天一杨耐梅,年俸万元,合每月八百元有奇。胡蝶、阮玲玉均在其下,曾有某公司拟请王汉伦返银幕,王设美容院于上海霞飞路,营业颇佳,无意于此,因索酬二万,某公司无力答应,遂作罢论。

男星的酬报较女星为更小，窘迫更甚，金焰、朱飞、郑小秋等的月薪远不若好莱坞坐吃干俸难得上一上镜头的Extra（额外）的小额的酬金，岂非伤心？所以，吾以为欲求国产电影之进步，保障演员的生活使能尽忠于艺术也是一种方法。吾敢为全国男女明星大声疾呼："确定他们的生活保障。"

<div style="text-align:right">原载于《电影月刊》[①]1932年第13期</div>

[①] 《电影月报》，1930年7月10日创刊于上海，英文名为 The Movie Monthly，卢梦殊、周世勋先后担任该刊主编，由上海文华美术图书印刷公司出版兼发行。主要刊登电影创作、译述、介绍、批评和明星小史、趣闻、影场概况及其他关于电影方面的内容，主要撰稿人有刘呐鸥、田汉、范寄病、罗拔高等。

今日的电影艺术

勉 之[①]

　　近来上海的电影热可算是盛极一时的了,电影院、摄影场像雨后春笋一般成立起来,这恐怕是万业萧条的不景气中的一个例外吧。电影事业如此之兴旺,可见一般人士对于电影的兴趣是一定很浓厚的,所以今天来谈论这个电影艺术问题是很适应于市面的。

　　谈到今日的电影事业,正好证实了"艺术是社会的产物,是社会的反映"这句话。现今在上海(当然全国各地的情形亦不会与此不同)最占势力的片子要算美国好莱坞的出品了,次之就是德国乌发公司的出品。至于所谓国产影片,那正如其他一切"国产"事业一样,与舶来品相较未免望尘莫及了。这原来不足为怪,在经济落后的中国,有哪一桩国产事业可以与外国人竞争呢?这三种影片一丝不差地反映了三国的社会背景。

　　我们且先从美国片子说起。这是十足的美国式的、黄金臭的、享乐主义的产物。这些片子的导演、布景、摄影等工作,的确是高明的,至于影片的成本,亦真像合众国的财富一样雄厚,任何一张美国的影片,总是使你对于美国资本主义的富强以及现代技术的进步惊叹不止。在美国花费去几百万美金摄制一张片子是极平常的事情,我们

[①] 原名孙冶方(1908—1983),江苏无锡人,原名薛萼果,又名孙勉之、宋亮等,经济学家。1925年赴苏联莫斯科中山大学学习。1930年回国,编辑《中国农村》杂志。1949年后,历任上海市军管会工业处处长、国家统计局副局长、中国科学院经济研究所所长等职。

贵国的国产电影的资本与此相比较一下,未免寒酸到极点了,真是"富家一席酒,穷汉半年粮",一个天上,一个地下。

美国影片之伟大如此,但亦只是如此,我们若是考究一考究它的内容,那么比我们贵国的国产影片的物质资本还要穷个千百倍。美国影片除了一部分较有意义的历史片子(如叙述法兰西大革命及南北战争的事实的),其余的题材差不多千篇一律地是些恋爱故事,剧情结构亦大致相同。这些影片或者是充满了英雄的个人主义的色彩(以范朋克主演的片子为代表),或者是一无内容的享乐主义(这一类是最盛行的)。你如果立在开映这类片子的影戏院门前,去问一问每个散场出来的看客:"先生!这个影片的内容是些什么?"结果,一定十之八九是瞪着两只眼睛一句话都说不出来。他们并不是不愿说给你听,而是说不出什么来。

其实,在这片子中除了跳舞、拥抱、开汽车、坐飞艇以外,还有些什么可讲呢? 当然,这片子内的景物是多么华丽呀! 比皇宫还要宏大的房子,比天堂还要优美的环境中,居住着一些公子小姐,一天到晚除了花天酒地以外,没有一点公事,没有一些心思。你坐在银幕前看这种电影,好比是刘姥姥进了大观园一样,没有一处不是仙境了,而且更忘记了世界上还有什么饥寒穷困等讨厌的问题了。但是你看过以后,就好比是看了一部《新封神榜》一样,剩下来的只是空洞和无聊而已。这就是现代社会最进步的电影艺术,亦就是现代一切资本主义的艺术的特性。

对于资产阶级,现社会是最完美的社会,他们对于将来是不愿设想的,而且亦不敢去设想它。他们的主张是"极时行乐",他们的希望是"一个没有现代一切讨厌的问题去烦恼他们的乐园"。他们的这种心理当然不会不反映到他们的艺术上,这种心理反映到电影上,就产生了今日的空空洞洞的、享乐主义的影片。

至于以范朋克所主演的影片为代表的英雄个人主义的色彩亦是资本主义的产儿,资本主义的宣教师欢喜以鲁滨逊式的个人主义

生活为出发点，这是大家所共知的，但是美国的资产阶级实在太疲倦了，他们连个人主义的英雄亦不大欢迎了。

至于德国的电影艺术与美国的在大体上当然是不会不同的，因为德国与美国同样是资本主义最发达的国家。但是德国在大战后，一方面因为经济的破坏，另一方面由于战胜国对他的榨取，暴发了好几次革命运动。对于现社会，不仅是劳动者，就是一部分的中小资产阶级也表示了不满意，这种社会的背景当然亦同样地会反映到艺术上来的。

这反映对于电影艺术的影响，就是空空洞洞的享乐主义的色彩比较地淡薄，而且有时还可以看到一些较有意识的描写现社会的影片。这些影片给我的印象较深的，就是我以前在国外看到的叫作《德道》及《法官高尔登》的两张片子了。第一张片子的内容是描写一个道德学社的：

> 有一次，德国一个城市的游戏场中，来了一个女演员，她表演的节目轰动了全城，而同时引起了这个道德学社的君子们的注目。这些道德先生认为这些节目都是伤风败俗的，于是都起来反对这个女演员，结果这位女演员的节目，因这些君子们在剧场内喝倒彩及噪闹而停演了，而且她被警察当局驱逐出境了。但是这些道学先生暗中却个别地跑到女演员的家里，向她去献殷勤，去向她吊膀子。这位女演员一面尽力地敷衍他们，诱引他们，而同时却暗中把他们向她调情的情况都用活动照相机拍了出来。结果，她借了这些影片大大地敲了一记竹杠。

第二张影片是描写一位法官。全剧以法官声色俱厉地审判一个卖淫女起，以这法官之爱上同样的一个女郎，以至因受该女郎（被审者的伴侣）嘲笑而自杀止。这两片子把社会上的伪君子挖苦得真是妙极了，我看这影片已经好久了，但是它们给我的印象到今天还没有

忘记，这可以说是德国影片比美国影片进步的地方。

最后要说到国产影片了，这又是落后的中国社会的绝妙反映，学美国的范朋克没有学成，却弄成了中世纪式的神诞鬼怪的剑仙侠客等荒唐东西，就是国产的讲恋爱片子大体也总逃不出旧社会的宗法色彩，至于国产电影在资本方面、技术方面，当然不用说是赶不上舶来品的万一了。

除了上列三种的影片之外，我还有几句话要谈谈日本电影。日本电影在上海是不常见的，就是我亦不过看了一两次，但是这一两次给我的印象，总使我觉得日本电影亦正像日本的社会一样，是介乎欧美的影片及中国影片之间的。在技术等各方面，当然日本电影要比中国电影高明得多了，但是它总充满了忠孝节义等宗法思想，正像日本的社会关系没有完全资本主义化，是完全一样的。

但是上海所最普遍的还是美、德、中三国的影片，而这三种影片中比较有意义的，能够使观客在看过以后想得出是什么一回事的影片确实是很少。

<p style="text-align:right">一九三〇，三，廿九，夜半</p>

原载于《读书月刊》[①]1931年第2卷第1期

[①]《读书月刊》，1930年10月在上海创刊，由读书月刊社编辑，光华书局发行。主要撰稿人有朱英、杨荫深、钱煦、孙郎、汪倜然、杨昌溪、沈从文、邱韵铎、匡亚明、小萍、铁昂等。该刊旨在沟通出版界与读书界，介绍优良的书报，探讨读书方法，评论最新书刊，介绍国内外著名作家，报道出版界、国内外文坛消息，刊登读者书信及每月新书目录等。

请看好莱坞一位名记者一封有趣的上海通讯

引 西

这是好莱坞电影杂志的一位记者哈雷·喀尔（Harry Carr）从上海寄到好莱坞杂志的一封通讯。有许多事情，我们因为看惯了，从来不转念头的，现在给一位外国人说了出来倒又觉得怪有意思似的。所以我把它译了出来，贡献给《申报·影专》的阅者。

珍妮·盖诺在上海各街市上，各种二等衣装铺、皮货铺、绸缎铺的窗口向行人嘻开了嘴笑！

美国影星珍妮·盖诺。

美国的百货商店是用惯蜡美人作模特儿的，但是上海却发明了用硬纸板做的模特儿。为什么道理，我自己还不大明白，珍妮·盖诺已经成了东方人的心肝宝贝了。亦不知是哪位聪明孩子，想出这种纸板做的模特儿，上面印了珍妮·盖诺的肖像，以致风行一时，到处皆是了。到处你都可以看见珍妮·盖诺穿了中国的长袍、中国的内衣。嘻，讲到内衣，真是无所不备，令人不敢逼视呢！

中国的女人，真是美丽极了。她们不但有光彩照人的美丽，并且甜蜜、娴静、高贵，使一等鲁男子见了，都会怦然心动的。

她们的衣服，富丽极了！真是富丽。不但在跳舞场中，并且在社

会上或是在街上,摩登式的中国女子都穿一种长袍,颈项用一排纽扣高高地扣了起来,但是到了下半截,就两旁开了高高的叉,一直开到膝盖上面。丝袜子是多极了,到处都是。女人为什么应当展示袜子的理由,中国女人是差不多人人晓得的。

中国的跳舞场并不是什么粗鲁的地方。他们的温文尔雅和礼貌,是和礼拜堂里开的交际会不相上下的。跳舞券系三张,售大洋一元,约合美金三角五分。舞女好的大概可以赚二十块钱一天。

中国的青年,无论男的女的,都是擅长舞艺的。

有一次我问一个中国女子:"倘使美国女子亦穿起中国长旗袍来,好看不好看?"她笑了一笑,迟疑了一下,然后答道:"我看恐怕不成。""为什么呢?"我问。她说:"你们的女子,不会穿这种直上直下的长旗袍。她们在北温带的地方,穿得多一点。"

在中国,女戏子、女演员,并不是社会上轰动的人物。我有一次由一位高贵的女子请去吃午餐。我建议同时邀请中国的曼丽·璧克馥——胡蝶小姐同来。她低了头想了一回,然后很柔媚地说道:"喀尔先生,恐怕你还不明白中国的习惯。我们和戏剧界系不混杂在一起的。所以我们在报上看见你们常常请女戏子到家里玩,就觉得有些奇怪,这在中国是不常见的。要是我们请了女戏子到家里来吃饭,只可以另备一桌招待她们了。"

可是外国的演员到了上海,亦照样地受人欢宴,和在好莱坞差不多。华纳夫人在上海亦曾轰动一时,泰勒和胡尔赛在上海,被人家你争我夺地邀请,几乎疲于奔命。惠尔·罗吉斯亦曾在此轰动一时。

珍妮·盖诺在电影《赛珍会》(*State Fair*)中的剧照。

编者按：

关乎社交上上等阶级不和戏剧界混在一起的话，已经不是现代的情形。名角、坤角、女明星，现在到处受人欢迎。这位招待喀尔君的中国"高贵"女子，既然能招待外国人，难道就不明白现代社会的实情？所以要么是喀尔瞎吹，要么就是那位中国女子不认识胡蝶姑娘而自己掩饰罢了。至于外国明星到上海来的，除了范朋克和曼丽·璧克馥曾受中国人公开招待之外，其余的都冷静得很，我们旁人并不觉得怎样轰动我们呀。

不敏

原载于《申报》1933年10月22日

一九三四年好莱坞男明星的新典型

黄嘉谟

好莱坞早已成为世界电影业的首都了。它虽是美国南部的一个城市,但它无疑是属于国际的城市。因为造成今日的金城银阙,并不只是美国的金圆,而是全世界的投资。全世界的人在支持它,消费给它,而且从它身上得到相当的享受。

好莱坞每天的活动似乎全是美国人的手和足,可是决策和指使的却尽多者是欧洲人的脑子。投资家如环球公司的总理卡·南麦尔(Carl Laemmle)是德国人,天字第一号的名导演刘别谦是德国人,银幕的骄子如乔治·亚立斯(George Arliss)、罗奈·考尔门(Ronald Colman)是英国人,希佛莱是法国人。

好莱坞的保险银柜其实是国际人士的公有物,谁有才干谁都可以去支款子。虽然是白色人种占最多数,但是黄色人种如我国的黄柳霜、日本的上山草人,北极人种如玛拉(Mala)(《爱斯基摩》片中之主角),黑色人种Paul Robeson(《霸王末路》*The Emperor Jones* 主角)也同样可以在好莱坞分一杯羹。虽然不免受到相当的歧视。

好莱坞是国际男女演员的角力场,女演员在比赛她们的美貌与曲线,而男演员则在比赛他们的才力和技能。好莱坞是男明星的炼才炉,唯有真才的演员们才能够继续地存在,才能够发达而取得光荣。

自从有声电影发达以来,男演员们的奋斗比前更加努力多了。他们在表演上的作风,如果详细加以分析,各个都有不同之点。概括

地说，可以分为下列四种典型：以外貌动人的典型、以技术动人的典型、以表演动人的典型、以滑稽动人的典型。

今试一一列举于下，作为比较的数据。

以外貌动人的典型

这是专指那班以外貌俊美引动观众的男明星而言。他们都是小白脸式的美少年，发光头滑，身穿华贵漂亮的西装，胸前插着鲜艳的花朵和白手帕，也许还洒了些香水。他们最擅长的技能是陪女人出门，跳舞、吃馆子和接吻。他们曾占据了银幕上的重要位置，差不多所谓男主角便非此辈莫属。他们麻醉了世界上万千的女性，使一般女影迷都误认此种特种人物为她们理想的爱人，使一般的都市男性在银幕暗示之下都感到自惭形秽，纷纷急起直追地模仿那些银幕美少年的花样，以博取女性的欢心。

上述典型的男明星，在默片时代最为发达，几乎除了此辈少年可充男主角，其余的外貌无足取的男演员只好充任配角或是反角罢了，这风气的兴盛与存续占据了电影发达初期的全部。默片时代号称"怡红公子"的查理士·罗杰士（Charles Rogers）便是一个代表人物。而享名最早、风头最健的却是那个已故的风流小生范伦铁诺氏（B. Valentino），他摄去了无数妇女之心，最后终于在风流债下丧了命。西班牙少年雷门·努花罗（Ramon Novarro）、美国少年腓力·福姆斯（Phillips Holmes）也都是调情能手，他们都被称为"女人的男子（Ladies' men）"。在默片时代，演员们不用开口，在银幕上所映现的只是外表的造型美，制片家所要求的条件是身长几尺几寸，体重一百几十磅，而有叫娘儿们爱怜的面孔便可入选。

可是有声电影撕破了这畸形的纸冠，给这班小白脸打下了当头棒喝。有声电影需要的是真才能的演技，这班美少年都变成了石膏像了。怡红公子已随着默片没落了去，红极一时的风流小生约翰·吉尔勃虽经嘉宝一再提携，可是昔日的光芒已全失坠了。查里

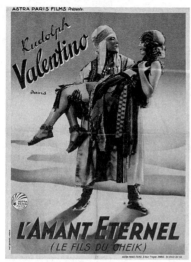

1926年上映影片《酋长的儿子》(The Son of the Sheik)的海报。

1926年上映影片《酋长的儿子》(The Son of the Sheik)中的主演鲁道夫·范伦铁诺。

士·福雷氏(Charles Farrell)和刘·亚理斯(Lew Ayres)还能够靠着昔日的余辉支撑着现状。这年头可说是美少年走上乖运的时代,男女观众所钦慕的男明星已与前大不相同了。倒是那个趁时勃起的法兰却·东(Franchot Tone)走了红运。米高梅公司给他一个空前的机会,使他一跃而得与琼·克劳馥合演,他的演技确是有声电影时代的良好人才,不能只以美少年小觑了他呢。

以技术动人的典型

这是指那些以过人的技术见长的男明星。本来电影便是戏剧之一种,从中世纪以来,舞台剧往往和技术表演密切地关联着,各种歌舞、武术、魔术、杂耍,都曾经在舞台表演着,正如我国的旧剧场的节目一样,有时简直比正剧还要引动观众的兴趣。自从电影盛兴以来,凭着场面的扩大和制作的利便,以技术表现的剧作比前更加发达了,例如借电影来表现骑术便是一例。默片发达期中的大明星汤默士

(Tom Mix)、杰克·荷特(Jack Holt)便成一般童年观众心目中的大英雄了。

同时代以武术见长的道格拉斯·范朋克,他曾以《月宫宝盒》《三剑客》《侠盗查禄》《罗宾汉》等片轰动世界。他有矫捷灵活的好身手,有斗剑挥刀的绝技。使世界观众都爱戴他,认他为中世纪英雄好汉的代表人物。

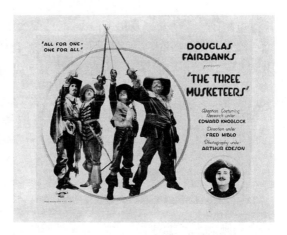

1921年上映影片《三剑客》的海报。

自从有声电影出现后,野兽片跟着勃兴了。那些众兽的专家从此便在银幕上大出风头,影戏院几乎变成了马戏场了,运动的选手都给制片家搜罗了去。世界游泳冠军钟尼·韦斯马拉(Johnny Weissmuller)和巴斯台·克拉米(Buster Crabbe)都变成银幕上的野人了。他们在银幕上表现着运动的技能,同时利用修伟的身材去拍野兽片,干那出生入死的冒险影片,这都可说是以技术来引动观众的。世界名拳斗家马克思·麦阿(Max Baer)也仗着他的好身手而成为明星了。

郎·却乃(Lon Chaney)便是以千奇百怪的化装技术来吸引观众的。以魔术的变幻在银幕上映出已经不能引起观众的兴趣了,即使会呼风唤雨也不算数,因为即使是真技能,观众也不会相信了。原因是摄影术的巧妙变幻无穷,神通广大,真假的事物已令人辨别不出。

自有声电影盛兴以来,一般歌舞家都走了红运了,大明星们似乎都需要会表演一些歌舞,而善歌的歌星便为影界所欢迎,这都是借歌喉而成名的。例如歌圣亚尔·乔生(Al Jolson)、曾·基蒲拉(Jan

Kiepura)、平·考斯巴（Bing Crosby）、迭克·鲍威尔（Diek Powell）、约翰·鲍尔（John Boles）等，这是电影和歌舞合作下的自然的需求。有歌舞技术的明星都借着有声银幕的传播而成为影界的宠儿了。

可是凭靠着某种技术在影界活动往往是难以持久的。制片家的投资目光往往是随着观众的爱憎为转移，而观众又都是喜新厌旧的。先前的马童的西部片（Cowboy Picture）曾经风行一时，可是如今大家都去看歌舞片了。马童片变得生意冷落，好莱坞的制片家已决定停摄了。歌舞片在这年头还是最受欢迎的技术片。一九三四年至一九三五年度的好莱坞的制片计划依旧是以歌舞片为最主要，此后的变幻则无人能够预言了。

以表演动人的典型

自有声电影勃兴，一时竟如风卷残云，使好莱坞起了一番大变动。在人才拥塞的影都，所能够继续存在的，只是那些真实有表演才能的演员，默片时代的"哑巴"都没落下去了。新人才的涌出也有很可惊的势力，例如阴险沉鸷的少年乔治·赖甫德（George Raft）、魄力雄伟的少年史本塞·屈赛（Spencer Tracy）、机敏灵巧的少年李·屈赛（Lee Tracy）等，都是随着有声电影崛起的良才。克拉克·盖博风度雄健，浑身充满着男性的风流解数，博得世界女观众的颠倒。弗特立·马区（Fredric March）这个幽雅蕴藉的良才，他的表演以深刻见长。约翰和里昂·巴里穆亚兄弟的成绩，比较默片时代，尤能发扬光大。此外，如加利·古柏（Gary Cooper）、克里·勃鲁克（Clive Brook）、罗奈·考尔门、保罗·穆尼（Paul Muni）等，他们的表演都循着正路走着，他们永远为观众所拥护的。

谈到以表演动人的明星，我们不能忘了幽默大师威尔·罗杰斯（Will Rogers），在中国注意他片子的人不多，但在欧美他是疯狂地被中年的男观众欢迎着的。他简直是男性的梅蕙丝（Mae West）呢。威廉·鲍威尔（William Powell）风度潇洒，气派十足，其爽利作风最

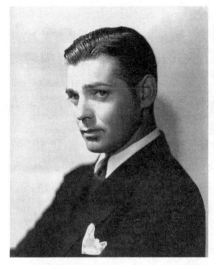
美国影星克拉克·盖博。

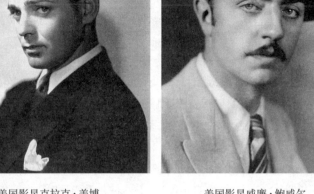
美国影星威廉·鲍威尔。

为观众所激赏。

自默片消失，好莱坞以貌取人的风气也随之消失了。今日的明星，所需要的已不是小白脸，而是表演的天才。因此有许多天才都脱颖而出了，下列诸位男星，论起他们的尊容，委实不敢妄赞一辞。可是哪个观客不佩服他们呢？

英籍大明星乔治·亚立斯（George Arliss），他是一个老伶工，自《英宫秘史》（*Disraeli*）至《大富之家》（*The House of Rothschild*），区区几部片竟使他的地位抬上三十三天了。查里士·劳顿（Charles Laughton）以《亨利第八》（*The Private Life of Henry VIII*）一片的表演震惊世界影坛，叹为表演史上的奇迹。华礼士·皮雷（Wallace Beery）这个粗莽的大个子，他的表演爽快到像《水浒传》的鲁智深、李逵一样可爱。

专靠着表演功夫来存在的，才是真正的电影明星。各人都须有特殊的作风、个别的典型，这才是好莱坞最珍贵的柱石。

以滑稽动人的典型

喜剧是老少欢迎的,不论在舞台上或是银幕上,不论是默片或是声片,它的存在性永远是持续着的。现代人都是大孩子,他们从苦闷的现实生活中逃到戏院来,他们都希望得到欢笑的刺激,借以按摩他们疲劳苦闷的神经,恢复他们的精神。于是喜剧(Comedy)便是最适合于这种要求的。

喜剧是无国界之分的、最受普遍欢迎的娱乐品。卓别林、罗克、裴斯·开登等,从默片时代开始便得到各国观众的欢迎,直到现今还不曾衰退下去。杰克·奥凯(Jack Oakie)和爱迪·康弟(Eddie Cantor)都是天性活泼的小抖乱,而查理·鲁格尔(Charlie Ruggles)却可以称为老抖乱了。

滑稽老搭档在这年头很是盛行,最有名的谁也知道是一肥一瘦的劳莱和哈台(Laurel & Hardy),另一对是惠尔和佛西(Wheeler & Woolsey),还有马克斯四兄弟(The Four Marx Brothers)等。这班翻天覆地的喜星,有时自然也胡闹得太过火,可是其所以能够取得最普遍的欢迎也是在此。他们给观众以笑素是能够完成了他们的使命的。

结论

时代是会制造人才,同时也会淘汰人才的。在电影之都的好莱坞,那里是男明星们角逐的场所,正如为女明星们争艳斗丽的场所一样。男明星的典型是给他的作风的派别所造成的,以外貌动人的典型已经成为过去的了。身长不满五尺的矮子爱迪·康弟,老丑兼备的莽汉华里·斯皮儿也一样受尽世人的欢迎。小白脸无济于事了,以技术动人的典型明星也是不足久恃的,最可恃的乃是有表演的真实才能的典型。至于赋有滑稽天才的典型无疑是最稳妥的保障。在末日降临以前,这世界总是需要笑素的。

原载于《时代》1934年第6卷第12期

欧美影坛之新人发掘谈

黄嘉谟

电影圈里永远是需才若渴的。

据好莱坞名制片家山缪尔·高温氏（Samuel Goldwyn）说："要造成一个明星是很容易的事，问题是难得找到一个值得造成的角色。"高温氏是世界影坛最享盛名的明星制造家，他的话是不会错的。

好莱坞和伦敦的影都里，现在都在感到人才的缺乏。整个电影实业界都在找寻第一流的新角色，例如罗白·唐纳（Robert Donat）（《基度山恩仇记》男主角），他以一新主角而造成最卖座的吸引物。

制片家在走投无路之时，往往被迫去聘请四五年前出过风头的旧明星，一面仍旧竭力找寻新人才。每个制片家都有他的"天才搜寻队"（Talent scouts），队员男女都有，他们的任务便是"给我们多找些嘉宝和盖博出来"。

因此那些搜寻队员便出发作奢华的旅行，一切阔绰的费用都由制片人供给，他们每年耗费二三十万镑的巨费使那些被发掘的新人试上镜头，借以决定此辈是否可以担任重要的角

美国影星罗白·唐纳。

色。虽然他们发掘到的新人中的大多数是不孚所望的,可是他们的投资是决不落空的。只要百人中有一人成功,便可以偿还所有的损失了。

他们搜寻的主要对象是那些美貌的少男少女,因此那些搜寻队员便需跑遍了戏院、舞场、剧班与业余的剧团,参加各种会集行列,参加艺术摄影展览会,希望能够找到一个合于上镜头的美丽模特儿。

凡是受派的男女队员,他们都须有透视镜般的眼光,随时可以发见动人的角色。但是单有美貌的女性是不够的,她们必须在经过制造之后能够吸引全部的观众才算是良好的天才。不久以前,作者在伦敦逢到一个明星搜寻者,他名叫朋兜(Ben Thou),从好莱坞来的,他预备在欧洲作四个月的游行。我和他同坐在西边饭店喝茶,在五月的良辰中,有许多美貌的少女穿着时髦的服装在跳着狐步舞,他对她们一点也提不起兴趣,他发表他的不满说:"我觉得一般女子的毛病是过分地模仿电影明星的模样。有许多女子都在模仿琼·克劳馥、玛琳·黛德丽,她们都学了嘉宝最新的烫发式样,她们有的学了琪恩·哈罗(Jean Harlow)的画眉式,可是我们所要的不是原先固有的风格,我们不需要复印的纸张。自从我到欧洲后,我每天平均要看五部英国或欧陆的影片,我希望能找到一个适合于好莱坞要求条件的明星,至少也要找到一个值得一试镜头的重要配角。为了要多看影片,我走遍了英伦、都柏林、维也纳,以至匈牙利的京城,看了许多生动的影片,便是舞场和夜总会也都到过。如果哪一个城市里在举行美女竞赛会或是拳击竞赛,我们都赶紧前往参观,希望可以找到够得上银幕的美女和壮男。可是结果我们都失望了。因为这类得奖的美女,她们只有一张美貌,其他的条件都没有什么吸引人的地方。所以凡是够上银幕的女明星,必须要有各种的背景来把她烘托出来,此外还要受有相当的教育。"

朋兜君于数星期前回好莱坞去,同时他还带着好几个欧洲好人才的试上银幕的样片赴美以决去取。结果只有一个女性引起好莱坞

的注意,让她渡海到好莱坞去试镜头,可是至今她还没有得到什么好机会可以发挥她的才能呢。

好莱坞的每个制片公司都有人才搜寻队,常驻在伦敦,发掘新人。在这里,有一个李丽·米生查(Lillie Messenger)女士,她在英伦里因街的一个写字间中办事,她展开聪慧的眼光在找寻英国演员。她发见了玛利·来文氏(Molly Lamont),她只在某些英国片中做些不重要的角色,现在她已在好莱坞在准备着走上星座了。

李丽小姐真可算是提拔马戈小姐(Margot Grame)的恩人呢。当欧陆男明星弗兰西斯·李斯台(Francis Lister)受聘而赴好莱坞的时候,马戈小姐便是他的夫人,所以跟他一道去。不久李丽小姐便发电通知摄影场给她一个试镜头的机会,结果使她在《革命叛徒》(The Informer)做出优良的成绩。(按:即饰笑妇的那个她,虽曾在四十部英国片上露过脸,但是能够得到优越的成绩的就只有这一部名片。)

在伦敦的搜寻队为了节省靡费起见,他们觉得在每个演员身上花上五百金镑的试摄费未免太不合算,于是便设法使他们在一些庸俗的英国片上担任一部分的角色,如果他们能在简陋庸劣的片子上面做出相当的成绩,那么便可以证明这类的新人才是及格的。

亨利·韦考克(Henry Wilcoxon,《十字军英雄记》主角)便是从这种庸俗影片上面一跃而起的一个明星。他逢到大导演西席·地密尔了,西席氏欢迎他,给他在《倾国倾城》里担任要角,居

《倾国倾城》女主角克劳黛·考尔白主演环球公司巨片《春风秋雨》,述一白女与黑妇之奋斗史的剧照,原载于《良友》1935年第104期。

然一飞冲天而成为明星了。

职业女子之被发见而成为明星的，如蓓蒂·史蒂文斯（Betty Stevens），她原在纽约一家花铺的店窗里工作着，给搜寻队瞥见了，现在她在好莱坞的合同下工作了。瓦尔丽黛·洛伦佐（Valeriede Lorenzo）是一个女招待，她也是在同样的方式下成为搜寻队员的猎品了。琼·康纳斯（Jean Conners）被发见时，她正在玩着日光浴的把戏。至于大名鼎鼎的琼·帕克（Jean Parker）乃是在洛杉矶地方的小画室里做模特儿。阿尔伯特·乔治（Albert George）乃是在俄国伏尔加河边被发掘出来的，当时他正在唱着歌，却幸运地给搜寻队发见，现在他被带到好莱坞了。

现在琼·帕克已成为明星，她应该算是例外了。其余诸人都正在摄影场里的演技学校上课，他们不久都会走到明星的座上去的。

以上都是就光明方面举例，事实上十人经过试验之后总有九人落选的。这多人便变失望者离开了好莱坞，他们无疑是被宣告"死刑"了。

有一个搜寻队员，他做了一个统计，叙述他在十月之中，看过三千五百个演员，参观过三百个戏剧，旅行了七千五百里的路程，参加了许多夏天戏院、小剧场和业余剧场、学校演剧会，以及许多戏班和百老汇的名贵戏院，在那三千五百个演员之中，他发见十五人可供银幕之用，但是结果却只有六个幸运儿得到合同。

那些前赴后继的临时演员，他们不断地向影坛挣扎奋斗，希望能够得到进身之阶，结果是被制片人所漠视。在好莱坞有临时演员一万一千人，在英伦也有好几千人，平均在十九人中只有一人得到一天的工作，大明星克拉克·盖博也曾在此人群中混了好久而没有出头的机会，等到他在舞台上表演戏剧之后才被人发掘了去。

罗勃·泰勒（Robert Taylor）无疑是一个未来的大明星，他是在大学里表演戏剧时被发掘出来的，在好莱坞研习了两年之久才活跃起来的。

可是摄影场的选用人才有时也很靠不住。阔嘴大明星爵意·勃郎（Joe E. Brown）当初曾经每个公司拒绝过，斐第·台维丝（Betty Davis）曾经过十几次的试验而仍归失败，乔治·勃兰曾经过三十次的试验方才得到一个小角色的机会，甚至连那位老伶工乔治·亚立斯也曾经被摄影场拒绝过，这是多么令人难以置信的事啊。

<p style="text-align:center">原载于《时代电影》①1936年第8期</p>

① 《时代电影》月刊，1934年6月创刊于上海，1935年4月出版第8期后停刊；1935年10月25日出版复刊号第1期，出版至1936年12月第11期；1937年1月出版新年号，停刊于1937年7月第8期。宗惟赓、龚天衣等主编，时代图书公司出版。撰稿人有龚天衣、唐瑜、陈嘉震、陈耀庭、天始、沈西苓、汪子美、梦白等。刊物主要介绍20世纪30年代中国电影概况，如即将上映的中外新片介绍、影片拍摄花絮、演员花边新闻及日常生活轶事，刊有大量中外知名影星剧照及生活照片。

五十年美国电影简史

《好莱坞》特稿

活动电影的诞生

"这就是了,我们成功了!"刚巧在五十年之前,活动画片(电影)成为现实了。五十年之前,大发明家爱迪生躲在他的实验室中,试验他的那具笨拙的映画镜,满意地自己对自己这么说。那年就是一八八九年。那具活动的映画镜的成功,就是现代电影的诞生!

"现在我们可以把它丢过一边了。"爱迪生自己又加上了一句,于是重又把注意移向留声机上去了。

当时的活动画片的机器像西洋镜一般,只能往里瞧而不能放映出来。最初人们也只当它是街边玩具,任何人只要丢一个钱进去,就能窥见活动的西洋镜。

可是这种西洋镜渐渐非常受人们爱好,每一具西洋镜前总排列了一长排顾客,准备丢个钱进去,再费数秒钟的时间来瞧瞧里面的趣事,如一个人的打嚏姿态、小孩沐浴、舞蹈或是击拳等。

那时候纽约舞台上有一出喜剧,中间有男女主角拥抱着亲个很长的吻,甚是吸引观众。后来这接吻的一节摄制成照装入各处活动西洋镜中让大众观赏。这回事后来竟受到禁止,因为一般人认为有关风化。

电影事业的正式发端

此后,摄制西洋镜内的画片就正式雇用伶人来表演了。同时,又

有人想到，西洋镜只能供一人瞧看，很不便利，便想出方法把镜内画片在暗室中放映出来，让多数人同时可见。一八九六年四月间，成就了几架放映机，首次在纽约百老汇的剧场内开映，这才踏上了现代电影的道路。

世纪的转变，使那时的电影摄制方面注意到技巧问题了。一九〇三年时摄成了含有故事的片子名《火车大劫案》(The Great Train Robbery)，片长八百尺，演出火车抢劫、追捕、舞场中会议和脱逃等惊人的动作和情节。

1903年上映影片《火车大劫案》的海报。

这张片子甚为轰动，于是接着有好几张同样性质的影片出现。人们对于电影的兴味，就此愈来愈浓厚了。到一九〇七年，已有几家影片公司成立。

著名的第一位电影导演葛雷菲斯(David Wark Griffith)，就在那时候上场了。他那时是个失业的伶人，一家公司请他加入工作，给他五块钱一天的薪金。不多时，做了导演，电影有很多的摄影技巧如特写、淡出等，都为他所发明。

电影最初的成名男女角是亚瑟·约翰逊(Arthur V. Johnson)和弗劳伦丝·勒巴迪(Florence La Badie)。

十六岁的曼丽·璧克馥

于是，赫赫有名的大明星曼丽·璧克馥(Mary Pickford)在一九〇九年的五月献身电影了。她那时还只十六岁的小姑娘，头上

披着美丽的金黄色鬈发,不久就获得了"美利坚的情人"的美名。

初上银幕时,她每星期薪金只二十五元。过了七年,她就签了电影上第一张一百万美金的合同。

曼丽·璧克馥的历史很可以代表整个电影的历史,她跟着电影的进步,连演了许多名片。

几位著名的老明星

电影早期的葛雷菲斯时代,另外几个明星即是亨利·华司(Henry Walthall)、丽琳·甘许和陶洛珊·甘许(Lillian and Dorothy Gish)、詹姆·克华(James Kirkwood)、威廉·罗塞(William Russell)、奥文·摩(Owen Moore)、麦克·逊耐(Mack Sennett)和梅蓓·诺门(Mabel Normand)。

回忆昔日都是值得纪念的。到了维太格拉夫(Vitagraph)公司的时候,影片是进步了。那时有很多滑稽片,爱情片也有。明星有弗劳伦丝·泰纳(Florence Turner)、卡莉儿·勃莱克惠(Carlyle Blackwell)、毛利斯·各斯推罗(Maurice Costello)、瑙玛·塔梅(Norma Talmadge)和艾丽斯·娇丝(Alice Joyce)等。

这时期最有名的明星是专演西部马上英雄的安特逊(G. M. Anderson)。拍片每星期一张,他的影片的商标是有名的刻着印第安人头的铜便士。

从短片进步到长片

直到一九二一年之前,所摄影片都只是单卷头的。那一年忽有两张外国的好几卷长的长片来到美国,于是美国不甘落后,葛雷菲斯就立刻开始四卷头的长片《贝斯利亚女王》(*Judith of Bethulia*)。西席·地密尔这时便带了一帮人员来到未来的影城好莱坞,摄制第一张八本长片《红妻白夫》(*The Squaw Man*)长片,就这样得到成功了。

1914年上映影片《红妻白夫》的海报。　　1914年上映影片《威尼斯儿童赛车》的海报。　　1914年上映影片《破灭的美梦》的海报。

滑稽明星卓别林

　　于是大艺人查理·卓别林上银幕了。这时候（一九二一年）滑稽明星麦克·逊耐（Mack Sennett）筹得了资本，自己到加利福尼亚开办影片公司，还组织他的《出浴美人》。

　　一九二二年十一月间，有个矮小的人来到逊耐影片公司里，自称很愿试电影工作。他就从别的演员那里借到他的第一套服色：一双尺寸太大的皮鞋，一条宽大的破裤子，一顶过小的帽子和一个假须，不知从什么地方又拾到了一根手杖。卓别林的模样就这么成功了。不过当时他的假须是大的，后来才改小了。

　　卓别林这就开始他的电影生活了。第一张片子名《威尼斯儿童赛车》（Kid Auto Races at Venice）。在这片中，他的独创的滑稽姿态极其受人欢迎。不久，他的地位就爬到公司中全辈人马的顶尖上了。一九一四年，逊耐破例摄制一张六本长的滑稽片，用卓别林做主角，和曼丽·特兰漱合演，片名《破灭的美梦》（Tillie's Punctured Romance）。

　　后来另一家公司请他了，肯出他二百五十金元一星期的薪金。一年之前，刚上银幕时还只有一百二十五元一星期。他当然答应，便

美影漫谈　49

动身来到芝加哥，拍了几张值得纪念的短片。

第一张巨片的成就

一方面，卓别林在造成银幕上滑稽片的纪录；另一方面，葛雷菲斯摄制许多巨片，第一张就是《重见光明》(The Birth of a Nation)。

《重见光明》一片描写美国的南北大战，片中织着爱国心、憎恨、恐怖、罗曼司、战争等情绪，交关深刻。全片十二大本，费资一百万元。一九一五年放映，异常轰动。

风骚典型上银幕

在《重见光明》未放映的前数月，银幕上曾有张动人短片名《从前有个笨蛋》(A Fool There Was)。这片中首次把当时所谓的"风骚

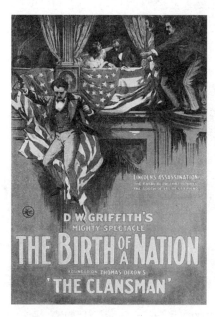

1915年上映影片《重见光明》（今译为《一个国家的诞生》）的海报。

1922年上映影片《从前有个笨蛋》的海报。

型"的表演搬上银幕,便将珊达·巴拉(Theda Bara)造成了一位崭新典型的风骚明星。珊达·巴拉的上银幕,给"性"在银幕上占得一极大地位。

第一张片子的献映,给予观众非常的诱惑力,接着在三年内为福斯公司连演影片共有四十张之多。直到她告退银幕很久之后,珊达·巴拉这名字还是象征着惑人女妖的意义呢。

连续性的长片

在这时候,影片的故事情节方面有了一个转变,这就是连续性的长片出现。剧情都是关于恐怖紧张的武侠侦探,每一星期出一集,终结时总在紧急关头,叫人看了不得不再急于要看下集。这时代中有一位很有名的专演女英雄的女明星宝莲女士(Pearl White)。此外,还有埃尔·威林(Earle William)、安妮泰·史丹华(Anita Stewart)等,影片有《百万疑云》(The Million Dollar Mystery)、《凯思琳历险记》(The Adventures of Kathlyn)等。

电影成为最佳娱乐品

《重见光明》一片,非但显露了葛雷菲斯的天才,且电影事业也起了更变。百老汇上开设了第一家规模宏大的电影院Stand,里面用了管弦大乐队配音。人们对于电影的观念也和前不同,觉得它非但是最佳娱乐品,而且还是一种艺术。

更有值得注意的一点是电影影响了舞台。舞台上的人们都以能踏上影坛为光荣的事。当时有苏臣(E. H. Southern)、赫勃·屈利(Herbert Tree)、德·华夫·霍伯(De Wolf Hopper)、蓓莉·白克(Billie Burke)、葛拉亭·发拉(Geraldine Farrar)、亚拉·那席摩伐(Alla Nazimova)、约翰·巴里穆亚等几位跨下舞台踏上银幕,同时影片公司制片也不再像以前那么马虎,而加以特别注意了。这时代的巨片有 The Spoilers 和 The Daughter of the Gods。

在一九一五年范朋克脱离百老汇舞台也到好莱坞拍电影。他本是做丑角的呢,可是一上银幕就演了好几张成功的武侠片。第一张是《羔羊》(The Lamb),接着有《侠盗查禄》《罗宾汉》《月宫宝盒》《黑海盗》(The Black Pirate)等,受全球人士的欢迎。

于是哈罗·洛埃特(Harold Lloyd)以罗克的滑稽姿态出现了。起先他是戴须子的,后来才把须子取掉,戴上玳瑁眼镜。他的片子有《祖母之儿》(Grandma's Boy)、《安全至下》(Safety Last)、《怕难为情》(Girl Shy)、《大学生》(The Freshman)。

1923年上映影片《安全至下》的海报。

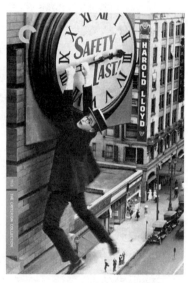
1923年上映影片《安全至下》的剧照。

西方马背上的武侠大明星威林·哈脱(William S. Hart)上场了,先后演了十三张名片。此外有汤默士、乔治·奥·勃林(George O'Brien)、肯·梅拿(Ken Maynard)和霍脱·吉勃森(Hoot Gibaon)。

欧战时的美国影片

一九一六年的下半年,葛雷菲斯又有两大巨片产生。一张

是爱情片《偏见的故事》(*Intolerance*)，一张是战争片《文明》(*Civilization*)。

整个美国卷入了欧战的漩涡，影片便都以战场为背景，内中卓别林的《从军梦》(*Shoulder Arms*)是最值得纪念的。

一九一九年，风骚明星史璜生从逊耐的出浴美人团中跃上了银幕，摄有名片《男人与女人》(*Male and Female*)等。李却·白率尔姆斯(Richard Barthelmess)和丽琳·甘许合演，有巨片《残花泪》(*Broken Blossoms*)和《赖婚》(*Way Down East*)。汤姆斯·梅汉(Tomas Meighan)、蓓蒂·康泼逊(Betty Compson)和千面人郎·却乃合演《奇迹人》(*The Miracle Man*)。

一九二〇年，卓别林找到了童角杰克·哥根(Jackie Coogan)合演《寻子遇仙记》(*The Kid*)。

一九二一年的银幕上有张名片出现，就是《儿女英雄》(*The Four Horsemen of the Apocalypse*)，该片是范伦铁诺(Rudolph Valentino)的第一张作品。此后又有《碧血黄沙》(*Blood and Sand*)、《博凯尔先生》(*Monsieur Beaucaire*)、《沙漠情酋》(*The Sheik*)等片，把一位风流的范伦铁诺造成了世界的大情人。

好莱坞成为世界电影中心

于是，电影事业均向好莱坞集中，而踏上它的黄金时代了。欧战把好莱坞造成一个世界的电影市场，影星们的生活渐渐趋向极度的奢华。

在这时期，性感片子又时髦起来。先有柯琳·玛亚(Colleen Moore)，后有克拉拉·鲍(Clara Bow)，人家称克拉拉·鲍作"热"的女郎。

这时期成名的明星有康丝登·塔文(Constance Talmadge)、瑙玛·塔文(Norma Talmadge)、陶洛珊·麦开儿(Dorothy Mackaill)、安汤尼·摩里诺(Antonio Moreno)、凡尔玛·彭开(Vilma Banky)、琵琵·黛妮儿(Bebe Daniels)、康拉·奈格(Conrad Nagel)、邓南、李

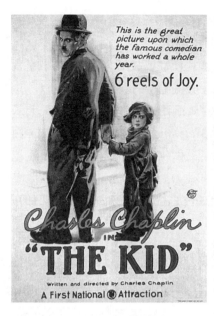
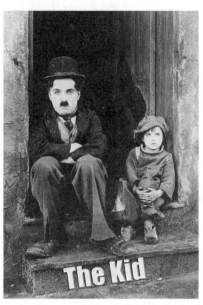

1921年上映影片《寻子遇仙记》的海报。　　1921年上映影片《寻子遇仙记》的剧照。

却·迪克等。

　　有声电影出现之前的几年中，默片佳构最多。使人不易忘记的有雷门·诺伐罗（Ramon Novarro）的《罗宫秘史》(The Prisoner of Zenda)、约翰·巴里穆亚的《军阀末路》(Beau Brummel)、玛琳·黛维丝（Marion Davis）的 Little Old New York、约翰·吉尔勃（John Gilbert）和梅·茂兰（Mae Murray）的《风流寡妇》(The Merry Widow)、葛丽泰·嘉宝的《肉体与情魔》(Flesh and the Devil)，和莲妮·阿杜丽（Renee Adoree）的《战地之花》(The Big Parade)。

　　西席·地密尔又导演了几张伟大的宗教巨片，如《十诫》(The Ten Commandments)、《万王之王》(The King of Kings)。郎·却乃的化装术在《钟楼怪人》(The Hunchback of Notre Dame)和《歌剧魅影》(The Phantom of the Opera)中得到观众的惊奇赞叹。

　　卓别林在这时候有《巴黎一妇人》(A Woman of Paris)，此片中

有阿多夫·门朱(Adolphe Menjou)做配角,还有《淘金记》(*Gold Rush*)。珍妮·盖诺和查理·福雷(Charles Farrell)合演了《七重天》(*Seventh Heaven*)。

这时有张德国片子《杂耍场》(*Varieté*)到了美国,使好莱坞注意到摄影角度的效果。考尔门(Ronald Colman)演的《流芳百世》(*Beau Geste*)使人看到战争是件有趣的事。维克多·麦克劳伦(Victor McLaglen)和埃特门·罗(Edmund Lowe)的《战地鹃声》(*What Price Glory*)却把战争描写得是件可鄙的事。

这时初上银幕的明星有琼·克劳馥、茂娜·洛埃(Myrna Loy)、瑙玛·希拉等,然而一九二四年中涌进好莱坞的男女青年也不知有多少呢。

有声电影的成功

一九二七年中,好莱坞的电影事业起了大大的改革,这就是有声电影的成功。

华纳公司费了很多时间和力量在试验一种发音的机件,叫作"维太风"(Vitaphone),在一九二六年的八月已曾应用到约翰·巴里穆亚的影片中,可是并无什么良好效果。到了一九二七年的十月里,有了部半声片亚尔·乔生(Al Jolson)主演的《歌场孝子》(*The Jazz Singer*)。不多时又有全部有声对白片《纽约之光》(*Lights of New York*),有声片这才成功了。

整个电影事业都起了骚动,费了巨资拍摄有声片。在《地狱天使》(*Hell's Angels*)一片上费资达数百万之巨。这影片介绍了白金发女郎琪恩·哈罗上银幕。

有声片很快地走上摄制歌舞片的道路了。给人印象最深的是《红伶秘史》(*The Broadway Melody*)。制片家们这时都努力罗致舞台上的人物和争取摄制戏剧的权利。

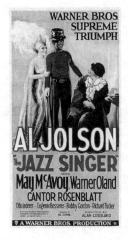 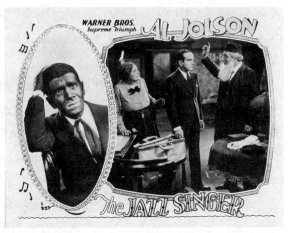

1927年上映影片《歌场孝子》(今译为《爵士歌手》)的海报与剧照。

声片成功后的时代

渐渐地声片风浪平静下来了，人们也不再觉得声片有什么稀奇，于是好莱坞复有安顿了注意摄制佳片。安·哈婷在《假日》(*Holiday*) 中表演非常成功。希弗莱(Maurice Chevalier)演了一张《璇宫艳史》(*Love Parade*)。嘉宝在《安娜·克里斯蒂》(*Anna Christie*) 也开起口来，这片子使曼丽·特兰漱非常成功。

一九三一年，克拉克·盖博上银幕，第一张片子是《自由魂》(*A free Soul*)。一九三二年，凯丝琳·赫本(Katharine Hepburn)进好莱坞，摄制了《离婚清单》(*Bill of Divorcement*)，就红了起来。

一九三三年，一代尤物梅·蕙丝的一张《侬本多情》(*She Done Him Wrong*) 达到卖座最高纪录。

观众渐渐地把对于对白的兴味转移向动作方面去了，于是又产生了几部侦探片，保罗·茂尼(Paul Munl)、詹姆士·贾克奈(James Cagney)和爱德华·罗宾逊(Edward G. Robinson)等明星应运而生。片子有《伤面人》(*Scarface*)、《人民公敌》(*Public Enemy*)和《小爵王》(*Little Caesar*)等。

接着,小明星秀兰·邓波儿(Shieley Temple)登场了,她把观众的情绪更变了一下。

一九三四年的电影艺术科学院的奖全部给一张巨片《一夜风流》(It Happened One Night)得去了。替该片的明星克拉克·盖博和克劳黛·考尔白(Claudette Colbert),导演弗郎克·卡泼拉(Frank Capro)和编剧罗勃·力司金(Robert Riskin)增加了无上光荣。

这年中有威廉·鲍威尔的《大侦探聂克》(The Thin Man)和葛蕾丝·摩亚(Grace Moore)的《歌后情痴》(One Night of Love)给观众以新的口味。

接着有弗雷第·巴塞罗缪(Freddie Bartholomew)的《块肉余生》(David Copperfield),弗雷特·亚斯坦(Fred Astaire)和琴述·罗杰丝(Ginger Rogers)的《雨打鸳鸯》(Top Hat),奈尔逊·埃第(Nelson Eddy)和珍妮·麦唐纳(Jeanette Mac Donald)的《鸾凤和鸣》(Naughty Marietta)。罗勃·泰勒(Robert Taylor)也是在这年红起来的。

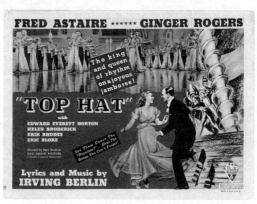

1935年上映影片《雨打鸳鸯》(今译为《礼帽》)的海报。

一九三六年,有克拉克·盖博、查理·劳登(Charles Laughton)和弗莱支·通(Franchot Tone)三人合演《叛舰喋血记》(Mutiny on the Bounty),加利·古柏和琴·阿瑟(Jean Arthur)的《富贵浮云》(Mr. Deeds Goes to Town),露意丝·兰娜(Luise Rainer)的《齐格飞》(The Great Ziegfeld),都为当年巨片。

一九三七年,有《大地》(Good Earth),史本塞·屈塞的《怒海

余生》(*Captains Courageous*)，瑙玛·希拉和李思廉·霍华(Leslie Howard)合演的《铸情》(*Romeo and Juliet*)，均是当年伟构。

去年有两张英国片《卫城记》(*The Citadel*)和《卖花女》①(*Pygmalion*)引起了好莱坞的注意。今年是电影五十周年。为了纪念电影之父爱迪生，特摄爱迪生的传记影片，选定密盖·罗尼(Mickey Rooney)饰童角。

电影五十年了！昨天的明星已在人们记忆中消逝，今日的影迷对于他们的名字已是很陌生了呢。未来呢？也还不是跟着时代在我们面前狂奔，而很快地也会变成陈迹？不过我敢说，米老鼠(Mickey Mouse)即使再过五十年也是不至于消沉的呢。

原载于《好莱坞》②1939年第27期

① 《卖花女》，又被译作《皮格马利翁》，是爱尔兰剧作家萧伯纳的戏剧，描写教授如何训练一名贫苦卖花女并最终成功被上流社会所认可的故事，抨击当时英国的腐朽保守的等级意识。后来的好莱坞据此翻拍了电影《窈窕淑女》。

② 《好莱坞》周刊，1938年11月5日在上海创刊，1941年6月28日停刊，共130期。由电影周刊社编辑，友利公司出版发行，秦泰来任图画编辑。自第13期起有并列刊名 *Hollywood*，自第66期起由今文编译社编辑。设有每周谈话、明星图片、好莱坞特写、新片介绍、国内影坛、影迷信箱等栏目。该刊集外国杂志之精华，是一本以好莱坞消息图文为主的影刊，介绍好莱坞的最新影片和影星轶事。

好莱坞十二小明星

张心鹃

随着时光的消逝，许多煊赫一时的大明星，老的老了，死的死了，兴起的和没落的，一批批地也不知有多少，童星何尝例外。杰克·哥根已是过去的人物了，杰克·古柏、汤姆·勃朗都长大成人了，狄安娜·窦萍已经是冯保罗夫人了。童星的缺乏，的确也是好莱坞目下一个严重的问题呢！

童星的地位和声誉，证之事实，在银幕上并不见得比一般成年的影星们低落，或者甚至还要出风头呢。现在我把几位银色的小天使的概况介绍给诸位，想必是影迷们所乐闻的吧。

秀兰·邓波儿

银坛上最幸运的童星，无疑当属秀兰·邓波儿（Shirley Temple）。一九二九年，她生于美国圣泰蒙尼加，她三岁时便由一个歌舞班中选拔出来演了一些教育短片。她的银幕生活开始上正轨的片子是《宝贝答谢》(Baby Takes a Bow)，第一次较优的成就是在福斯的《起立欢呼》(Stand Up and Cheer)里，以后她演了《小明珠》《小将军》《小千金》《小红伶》《小安琪》《小夏蒂》等。但在她所有初期作品中，超特之作要算是和比尔·鲁滨逊合演的《小英雌》，以后又演了《小孤雁》《小公主》《青岛》等。自一九三五年起，她连获了四届"卖座最佳影星"的荣誉。但她在一九四〇年演了《青春时代》后，便退至第廿六位，也就和二十世纪福斯解除了合同，宣告退出电影圈。同年年

底，米高梅以闪电式姿态与她订立合同，规定一年工作四十星期，年薪十万美金；米高梅须另外付给她母亲乔治·邓波儿夫人教养费四万美金。据最近米高梅宣称：秀兰·邓波儿在一九四一年内拍片二部，一部已决定为《凯瑟琳》(*Kathleen*)，另一部为音乐片，和密盖·罗尼合演。

秀兰·邓波儿。

密盖·罗尼

有"电影皇帝""卖座最佳影星""演技最佳影星"这许多头衔的，没有疑问，诸位一定知道是密盖·罗尼了。密盖和克拉克·盖博同为美国人士最欢迎的影星，一九二零年九月二十三日生于纽约的勃洛克莱(Brooklyn)，在襁褓中时便由双亲领上舞台，在《仲夏夜之梦》中饰小妖精，有优美的演出，因此头角崭露。他具有超特的天才，能歌善舞，演过《怒海余生》《顽童流浪记》《千里驹》《一吻定情》《笙歌喧腾》等片。在《孤儿乐园》《幼年安迪生》二片中，尤其有优越的成就。此外又演了许多《哈台法官》的连续性影片，像《青春不再》《情窦初开》《初解风情》《春满西域》《镜花水月》《青春之火》《雏凤清声》等。现在他已经二十岁了，还演儿童的角色，未免有点肉麻吧？他现在的薪俸大于总统三倍！

弗雷第·巴塞罗缪

"小绅士"弗雷第·巴塞罗缪，在五年前的声誉是驾乎密盖·罗尼之上的，他有着俊秀的面貌、可爱的英国语调。一九二四年生于

伦敦,身世孤苦伶仃,自小由姑母教养。他演过名片甚多,如《难为了爸爸》《民族先锋》《块肉余生》等,和泰罗·鲍华合演《忠义双全》时,且列名于泰罗·鲍华之上。和密盖·罗尼也曾合演过很多片子,如《千里驹》《怒海余生》《闹海蛟龙》等,列名也"吃瘪"密盖·罗尼。并和嘉宝、弗特立·马区演过《春残梦断》。但自演了《桃李盈门》后,迄无新作问世,令人怀念不置。

金·蕙漱

金·蕙漱(Jane Withers)在极盛时代,曾是秀兰·邓波儿主要的劲敌,她和一般的童星一样,也是由歌舞班电台而跃上银幕的。一九二六年四月十二日生于美国的大西城,她演过《坏坏子》《闯祸坯》《四十五个爷》《流浪公主》等,因为年岁关系,孩子气日见减少,在《校花小史》中已改变作风,此后将以少女姿态出现。她在福斯周薪本只一千八百美金,但自秀兰·邓波儿转入米高梅后,周薪随即加至二千五百美金,近作是在哥伦比亚公司和杰克·古柏合演的《她的第一位情郎》(Her First Beau)。

宝贝白玲

银幕上的第一个小歌圣宝贝白玲(Bobby Breen),一九二七年十一月四日生于加拿大的蒙特利尔,身世很可怜,由姊姊抚育成人,面貌生得很讨人欢喜,四岁时在夜总会里献艺,不久便改入播音台播音。一九三五年起踏进好莱坞就一鸣惊人,但他的个性狭窄,只适宜于演贫穷的苦孩子角色,作品有《梨园思子》《虹影花声》《春风如意》《蓬岛情歌》《珠转玉盘》《金山渔歌》《南国麟儿》《乐园歌声》等。最近因为年岁关系,所以嗓音难免起变化,以致无作品问世。

佛琴妮亚·蕙特勒(Virginia Weidler)

她是一个富于演戏天才的童星,在《春满西域》《幼年安迪生》

中和密盖·罗尼合演,给予观众们的印象,谅必是很深刻的。她在三岁时开始拍了一部《白鲸记》(Moby Dick),她有两个姊姊和三个兄弟,同住在圣诞马纳卡山上。她曾独当一面演过《小茉莉》一片,成绩非常出色。虽然她是个可以造就的童星,但年纪已经十三岁了,再过两三年便不能演小孩子角色了。

好莱坞童星,原载于《大公报星期影画》1937年第7期。

宝贝珊弟

宝贝珊弟和《再生缘》《小男儿》里的李却·尼古拉斯,恐怕是好莱坞年龄最稚的童星了。像这样四五岁年纪的小孩子,那种活泼的姿态,在银幕上流露着,毕竟也为观众们欢喜不迭的。最初她在平克·劳斯贝、琼·白朗黛儿合演的《鸳梦初圆》里演出,现在又为环球公司摄制连续性的定型影片,她的《娘要嫁人》一片,刚在上海公映过不久。

朱迪·迦纶

在童星中除了出嫁了的狄安娜·窦萍外,朱迪·迦纶的歌喉也非常动听,不过是擅长爵士乐曲的,她的双亲和两个姊姊都是职业艺员,她演过《满江红》《绿野仙踪》等,和密盖·罗尼配演最多,除了《哈代法官家庭片》外,还合作了《金玉满堂》《笙歌喧腾》。近作是和查理·温宁格、乔治·茂翻合演的《蓬门淑女》。

苏珊娜·馥斯德

她是颗新进的小歌星,她的歌喉较狄安娜·窦萍清脆有余,圆润不足。她的年龄小于葛璐丽·琪安,值得颂扬的倒还是她的演技。最初她在《一代乐圣》中露脸,因为成绩优异,所以又和亚伦·琼斯合演了《雏凤初鸣》,她的前途是未可限量的。

葛璐丽·琪安

这位被好莱坞制片商捧成"狄安娜·窦萍第二"的小歌星,她有着美丽的面貌、优秀的演技、圆润的歌喉和超特的天才,她的前途是很有希望的,她的第一部作品是《乳莺出谷》,以后又和低音歌王合演《金桥雏凤》,和新进男星劳勃司·坦克合演《天外流莺》,成绩都非常出色。

艾琳·黛儿

自《珠转玉盘》问世之后,那位活泼玲珑的"小型宋雅·海妮"艾琳·黛儿,在影坛上已立了个永垂不朽的基础。艾琳·黛儿今年只有七岁,但她那纯熟的冰上玩意儿和天真的演技,已给观众以深刻的印象。她在三岁的时候已在故乡圣保罗练习溜冰技能,《银冰艳舞》一片也是她所主演。

琳黛·惠儿

她是和苏珊娜·馥斯德一般的小歌星,生于一九二五年,身世很孤苦,由姨母教养,一九三八年四月踏入好莱坞,在平克·劳斯贝的《雏燕新声》里演出,她能唱爵士乐曲,也能唱古典派的乐曲。

此外还有演过《孤儿历险记》《顽童弄狮》的汤姆·凯莱,以及六位小大亨("小胖子"史本凯·麦克弗美、薛佩儿·琪逊、庞妮·泰格兰蕙儿等),和《桃李盈门》《小男儿》中的新童星杰米·蓝登,也都是在小明星中很有地位的,这里都从略了。

原载于《万象》①1941年第1卷第4期

① 《万象》,1941年7月创刊于上海,1945年7月停刊。陈蝶衣主编,万象书屋出版,月刊。1943年7月之后由柯灵主编。

关于这样的十一位大导演

汪叔居

当我们坐在电影院中欣赏着银幕上的一切时,至少,我们对于演员的演技、剧本题材以及布景、摄影光线和镜头角度等,可以立刻个别地提它出来,在表面上加以评判。而站在银幕背后握有更大权威负有更重责任的导演们,在那大部分认识力和审判力极度薄弱的中国观众的脑海里,却就不曾有确定的记忆了。这无论如何是一种疏忽和错误。

导演是一部片子的主脑,他要用精细的目力和富足的智力去支配片中的一切。他不像演员们只是那么单纯地描摹剧中人的个性和遭遇,布景和服装道具等适合时代和风俗情形、镜头地位的安置以及蒙太奇(Montage)的处理和旁白(Narratage)的运用等必需条件,都要导演一人负起这重大的责任。但结果,人们竟把他们伟大的功绩遗忘了。

在欣赏电影艺术的起端,我们该先认识导演的才智。在欧美各国中,导演确实是被人们十分注意着的。在这里,先将欧美的十一位大导演介绍和诸位相见。

亚历山大·柯达(Alexander Korda)

亚历山大·柯达是一个匈牙利人,他曾导演许多英国片子,从每一部片子中,都可以看出他是投入了最高度的努力的。他所导演的《英宫秘史》(*Private Life of Henry VIII*)、《凯塞琳女皇》(*Catherine*

1933年上映影片《英宫秘史》的剧照。

the Gteat)、《唐璜艳史》(The Private Life of Don Juan)等名片,都获得很高的评价。

他最恨从一架机器上去找寻题材。用历史上的片段来作影片的故事而再加以正面的描摹,他觉得这样是很有兴味的。

在亚历山大的预算中,一年如能有二百五十部影片制成,就足够供给全世界应用了。

亚历山大在制片时,总是很谨慎的,同时,他更注意对白的用途。他不主张对白用得过多,就是在确切需要时,他非常留心对白的感动力和效果的。

"智力"的一部分,是属于这伟大的亚历山大的。他有把握地知道人们的需要,他觉得,电影观众并不注意到影片的导演,不注意到每一部影片的叙述法或画面的联系。主要问题就是:"这部影片是否含有娱乐性的?"

然而,这毕竟只是一小部分浅薄的观众,亚历山大·柯达还不是被观众牢牢地记在心头。

他不以为自己是一个包罗万象的特殊人类,他时常聘请许多专门人才,如编剧家、技术人员、优秀演员等来参加工作,他觉得只有这样做才能有超特的成果。果然,他凭着坚强的自信力这样做之后,最优良的作品产生了。

西席·地密尔(Cecil B. DeMille)

西席·地密尔今年已经有五十三岁了,在这位老导演家的历史

中,尽多着光荣的事迹。他导演的影片有五十八部,除掉三部失败之作,其余都得到了相当的成功。

在地密尔导演的影片中,最显著的特长就是"伟大",他爱用伟大的场面,比导演一部影片所必需的一切条件更深切。他开始摄制影片的时候,常常要大量的零件,甚至于一所动物园或几辆战车,结果,银幕上的杰作毕竟在他导演之下完成了。

《十诫》(The Ten Commandments)、《万王之王》(The King of Kings)、《罗宫春色》(The Sign of the Cross)、《现代青年》(This Day and Age)等他所导演的伟大作品,直到现在还被观众称道着。但是,在他导演的影片里面,总觉得有一种传教的使命,如果我们稍加以仔细观察的话就能发现。

地密尔坚决地主张电影是一种娱乐品,但有时候却是一种教育工具。他有别创一格的作风,他导演的影片中的故事也和目前流行着的完全不同。

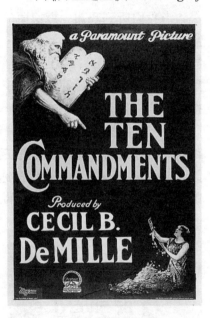

1923年上映影片《十诫》的海报。

范达克(W. S. Van Dyke)

范达克是很勤于工作的,他最爱在广阔的场地上拍片子。在他导演的片子中,我们可以时常看见森林、冰块、南海岛地等美丽的背景。他没有什么嗜好,就只需要多量的新鲜空气,新鲜空气果然带给了他许多高超的思想。

他有一种坚毅的精神,无论什么困难放在他面前,他总是毫不畏怯地干去。有一次,他在非洲拍《人兽奇观》(Trader Horn),曾遭受

了许多可怕的困难和种种危险的障碍，但毕竟还是不曾受到丝毫影响而完成了他的壮举。

范达克在电影界中也有十八年的历史了，他投进电影界的时候，正是一九一六年。在一九一六年之前，他曾当过矿工、木料行捐客、舞台管理员、杂货店书记、园林管理员、交易所经纪人和著作家。

冯·史登堡（Josef von Sternberg）

当我们听到玛琳·黛德丽的名字的时候，时常会听到这位和黛丽德合作很久的大导演家冯·史登堡的大名。我们开始对这位导演有深切的认识，是在乌发公司的《蓝天使》(The Blue Angel)里，以后，他就带了黛德丽投到了好莱坞的怀抱里来逐渐地和观众接近了。

冯·史登堡时常说好莱坞埋没了他的大才。他的天才究竟是否埋没在好莱坞的乌烟瘴气里，旁观人不能贸然断定。但是，他有天才，这是大众承认的。他有深远的思想，十分坚定的实在主义，所以他能在电影界中获得这崇高的地位，他到好莱坞来并没有多久，在伦敦时他只有赚一星期三个金镑的薪水。在那时，谁会料到他日后能有这样惊人的发展呢？

他是一个理智力很强和抱着愤世嫉俗态度的人。他知道，如果要以自己的作品来"威胁"好莱坞，就要运用他丰富的天才努力地工作，所以，他的作品里没有一个画面不是他努力的心血。

他走路时常用一根手杖，他

美国导演冯·史登堡（右下者）。

有柔软的、长长的头发，高尚而多言语的态度。我们对于这位天才导演家该提出怎样的批评呢？结论就是："好莱坞被他震动了。"

维克多·山维尔（Victor Saville）

维克多·山维尔导演过许多成功的英国片子，他的薪金在一万个金镑左右，在英国导演中他的薪金是最高的了。他导演的片子，如 *Sunshine Susie*，*The Good Companions*，*I Was a Spy*，*Evergreen* 等，都给予我们良好的印象。

维克多对于观众有很锐利的观察，他知道观众需要哪一类影片。他对于一部影片的处理，有一种特殊的智力，他知道摄像机（Camera）应该安放在什么地方。拍戏的时候，他走到演员面前告诉演员应该怎样表演才合剧中人的个性和姿态。

维克多·山维尔是一个"狄克推多"，他不准许演员对他的命令有所反抗，但是，演员都十分地钦服和尊敬他，听不见有半句怨言。维克多是权威的、伟大的。

他生在弗雷明汉（Framingham）。他遇到困难的时候，总是起来抵抗甚至于将它征服。他还有一个主张，主张"羊手皮套不该套在青年人的手上"。

刘别谦（Ernst Lubitsch）

刘别谦是好莱坞中最富有幽默作风的导演，他那浓黑的、可怕的眼球，便是储藏着幽默的宝库。他有天赋的摄影师的技能，他有编剧家的才智，他还能透彻地解析人类的恶习和弱点，于是，他的作品博得了人类的拥护而使他成了全世界待遇最优的导演。

在刘别谦的片子中，找不出一点瑕疵来，《璇宫艳史》（*Love Parade*）就是给予我们的一个强有力的证明。刘别谦导演片子并不是仔细地去搜集许多重要材料，他只是把剧情简略地对演员们读上一遍，然后，再站在演员的位置，照剧中人需要的表演，演习一遍给演

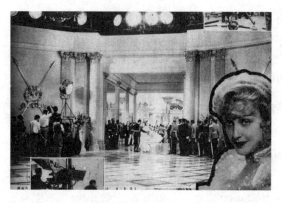

刘别谦导演《风流寡妇》(*The Merry Widow*)的场景,原载于《良友》1934年第100期。

员们看。待片子摄成之后,果然每个演员的演出,都很酷肖剧中人的本性和态度。

也许,刘别谦之所以能如此声誉卓著,就是这个原因吧?刘别谦在全世界的导演中,是出品数量最巨的一位领袖。

墨穆林(Rouben Mamoulian)

墨穆林是整个电影界里最伟大导演中的一个,现在更是全世界三个最优的导演之一了。但他在一九二〇年刚到伦敦时,还不能说一句英国话哩!他也曾在舞台上过了几年,那还是未投身电影界的时候。事实上,他在一九三一年之前,并不曾导演过一部片子,直到一九三一年才有作品和我们相见,但在这短短的时间中,他已显示了他的非常的才能而意外地获得了无上的荣誉了。

《化身博士》(*Dr. Jekyll and Mr. Hyde*)、《公主艳史》(*Love Me Tonight*)、《恋歌》(*The Song of Sengs*),以及作为嘉宝回到好莱坞后的第一部作品而轰动一时的《琼宫恨史》(*Queen Christina*),都曾博得最高的评价。

墨穆林最爱在片中避免对白,我们终还该记得《琼宫恨史》中两个美得深刻的画面:抛弃皇位时的画面与最后一幕皇后直立在船上,船向西班牙驶去时的画面,并没有一句对白,可是,这里却蕴藏着几许价值!

他觉得,演员的动作如果能表现出剧情(像默片中那样),也许,影片的本身,还可以得到更优良些的成绩。他还有一种很强的观察

力,就是,他在开始摄制一部片子之前,便能想象得到这部片子的结果。

华特·福特(Walter Forde)

华特·福特是个喜剧导演家,他所擅长的当然是导演喜剧。他时常带了一顶

墨穆林在《玻璃丝袜》(Silk Stockings)拍摄片场,此照收藏于中国近代影像资料库。

不合适的草帽,穿上一条大得不合身的裤子,喜剧导演的风味,在这上面便给人们一个认识。《罗马快车》(Rome Express)就是他的得意杰作。

福特有艺术家的气质,但这并不是他的特长。他唯一的慰藉是一架钢琴,无论他快乐或是烦恼到极点,这架钢琴总是他的伴侣。他对于喜剧有一种兴趣的感觉,甚至于他在当着演员面前演习一幕有严重性的戏时,他也是发泄着他那不可抑制的幽默,说出种种诙谐的言语,做出种种奇突的姿态来。

福特对待妻子是很忠实的,他的妻子在他拍戏的时候也常在他的身边。他有幸福的家庭,他在家中也常是笑容满面的。

毛立斯·爱尔凡(Maurice Elvey)

毛立斯·爱尔凡导演的片子,在数量方面,可以说远在无论哪个英国导演之上。他在电影事业中的功绩,是久长而显耀的。他虽然不是永久地保持着最高的水平,但他失败委实是很少的。自从一九一三年起,他把他所有的时间都牺牲在电影事业上,他在斯托(Stoll)一家公司中就导演了一百多部片子。

他对于制片方面,有一种深远的实验的知识,因此,他的身价也随之逐渐地增高。他时常和康拉·维特(Conrad Veidt)合作,他有许多很名贵的片子,都是康拉·维特担任主角。

他从来不欺骗观众,所以,在他导演的片子里面,没有一种虚饰。他主张影片应该给予观众那种容易了解的东西,故事要简单,题材要现实且不违反人道,他觉得这样才对。他在他的片子公映之后,还诚意地接受公众的批判。

他对于英国观众的观片心理,尤有较深的认识。

爱尔凡是多才多艺的。

法兰克·劳特(Frank Lloyd)

我们想起《乱世春秋》(Cavalcade)的时候,就会不知不觉地想到这《乱世春秋》的导演法兰克·劳特。无论在什么地方,法兰克·劳特总是和《乱世春秋》同时被人们记念着。他曾得到过导演的荣誉奖,因为,他的《乱世春秋》被公认为一九三三年的最优片,这是他生命史中最光荣的一页。

劳特无论做什么事,都以"忠诚"为主旨,此外,"自信"是他的第二个特点。他在加利福尼亚有一方广大的场地,里面种了许多胡桃,他同他的妻子、女儿就住在那里。他不拍戏的时候,便去和他的马与狗们一起消磨这空闲的光阴。

他是很谨慎的,因为过于谨慎,以至对于一般不相识的人始终露出猜疑的态度。但这"猜疑"终于使他失败了,于是,他觉察了自己的错误,以后对待任何人都变得很信任了。猜疑的

美国导演法兰克·劳特。

态度消灭之后,他便成了个多情善感的人了。后来他的成功,也全仗着多情善感才能光荣地获得。

劳特是智力极强的人,否则怎么会觉察到自己的错误而立即改过?

法兰克·鲍才琪(Frank Borzage)

法兰克·鲍才琪是个最重情感、最仁慈的人。他能够使观众在看他导演的影片时犹如身历其境一般,他能够使我们在笑声中从眼里淌下眼泪来。他今年恰好是四十岁,他在十三岁时就到一处银矿中去工作,因为对于社会接触的时间很久,便从历来的生活中得到了许多重大的教训,所以他是个曾经受过长时间锻炼的人,但有时被人误解还是免不了的。本来,人的品性和智力在外表上便能看得出来,无论何人,终都有一处缺点的。

鲍才琪能够在一部片子里将最重要的部分联系起来,他对于画面的处理,也非常有条理地丝毫不乱。我们如果还记得起他的《七重天》(Seventh Heaven)、《战地情天》(A Farewell to Arms)、《坏女郎》(Bad Girl)等杰作,那我们在这一部戏里可寻得出,他从未用了悲伤的成分来蒙蔽我们评论的才能,同时可又寻不出那种使人们看了喘气的肉感镜头。那种肉的引诱在我们的脑海中只有一星期便忘却了,哪里有他的戏这样深刻?

他主张影片的故事宁可简单些,在他的片子里,只有他的魔力和前进联合着给予我们深切的印象。那般看过《七重天》的人甚至于直到如今还在说,《七重天》原是生动得和好像在两三个星期之前看见的一样。

这十一位导演中,固然各有

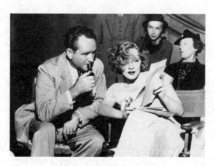

《七重天》导演法兰克·鲍才琪在片场。

别人所不能及的长处，但智力是每个人都有的。导演所遇到的剧本绝没有相同的，所以，导演绝不能去仿效别人，而是要运用自己的智力去开辟新的途径。

　　开辟了新途径后的成功，是自己的，仿效得来即使成功，也是别人的。一般专善仿效的导演并不是没有开辟新途径的智力，实在是有智力而不去运用。有智力而不加以适当运用，这是何等自暴自弃呢？还有一般人往往以为自己不如别人，没有别人那样的智力，做出来一定不好，还不如仿效别人来得容易些。但这更蠢了，这分明是自挫锐气，自己的作品未曾问世，怎又预知自己一定不如别人呢？既然自己这样肯定地识了自己，那就干脆抛弃了导演的职位，索性不必仿效别人。无论如何，运用自己的智力去努力奋斗，这才是条成功的途径。

<div style="text-align:right">原载于《时代电影》1934年第7期</div>

好莱坞影星成名的快捷方式

余振雄

在银幕上,每当有一个新的影星出现时,往往引起一般影迷和有志投身影界做明星的男女的好奇。归纳起来,他们的心目中,可说都怀有同一个问题,那就是说:"他或她怎么会踏上银幕的呢?"其实要解答是非常容易的,只要检视历来影星们的成名经过就得了。以下三十条快捷方式,很可以给那些有志上银幕的男女作为参考呢!

(1)出外参加要会时,打扮得极其漂亮和妖艳,即在平日吃饭时,时间和地点都选得非常适当,就不难引人注目了。像汶黛·白兰、玛琳·沃莎莉文和莎丽·爱勒丝等,就都是在伦敦的咖啡馆中被发现而踏上银幕的。

(2)做著名的伶人的后裔,也能帮助你上银幕的。例如琼·裴纳、康丝登·裴纳、泰隆尼·鲍华、小范朋克和依达罗·平诺等都是的。

(3)一会走路马上去学跳舞,跳舞学得娴熟后,在十五年或廿五年中,准会有影片公司来请你。菲莱·亚斯坦、爱莲娜·胞惠儿和奥玲·勃兰娜等,就是好例子。

(4)大学中念书时,参加学校中的戏剧电影研究会而拍摄小型片。如果给制片家看见,或者他会请你演大型片,安德丽·莉丝小姐就是一个。

(5)有着做女明星的姊妹,洛丽泰·杨就为了是波兰安·杨的妹妹,才能踏上银幕而成名。

李却·葛林,原载于《好莱坞》1939年第23期。

（6）一个得世界锦标的溜冰家,到了好莱坞之后,如果还没有人请教,那不妨来几次公开表演,引起影片公司的注目,果然宋雅海妮如愿以偿地踏上银幕了。

（7）看上去像罗勃·泰勒和泰隆尼·鲍华的"二合一",那么也有上银幕的可能,这就是指英国来的小生李却·葛林。

（8）设法弄到一个编剧的位置,再学习妖艳迷人的姿态,《海角游魂》中的女角海蒂·拉摩,便假此而上银幕。

（9）和一个戏剧指导员结婚。因为克拉克·盖博的第一个妻子,就是任此职位的女子,她教盖博演戏,还督促他、鼓励他上银幕,否则他如何能成名呢？

（10）有着特殊的相貌,例如杰美·杜伦有大鼻子,佐意·勃朗有阔嘴巴,西蒙有撅嘴唇和盖凯皮有光而亮的秃顶。

（11）和一个男子结婚,他能训练你有一副动听的歌喉,启发你上银幕的欲望和假扮成个迷人的外国人。这些噱头使雪格丽·戈莉为人相信而踏上银幕,因为她根本是美国的公民。

（12）得到过健美比赛的锦标,而且还有聪敏的脑子。因为在好莱坞,有许多聪敏面孔笨肚肠的女子在等着,于是像绀儿·潘屈丽、玛乔丽·薇佛和安·秀兰纫等,都是既美丽又聪敏而得先踏上银幕。

（13）是一个名摄影家的模特儿。因为发掘天才影星的影片公司职员,老是在这圈子中仔细地找寻。例如瑙玛·希拉、琴·阿瑟和凯弗兰·茜丝等都是,甚至嘉宝的被发现,也是在照片模特儿堆中呢！

（14）是跳舞场中音乐队里的美丽歌唱女子，她们都不难踏上银幕。像艾丽斯·费、桃乐珊·拉摩和潘丽茜·拉兰等。

（15）到近洛杉矶的大学去念书，加入戏剧研究会，生得漂亮而常常做主角，于是罗勃·泰勒被请进好莱坞了！

（16）和好莱坞的宣传家相恋爱，他可以激赏你而为你多方引荐，并且大量地代你宣传，珍妮·盖诺是成名了！

（17）在好莱坞大理发店中，做一个修指甲的女子，等候一个诚实的制片巨头，因为他说可以让你有试镜头的机会，于是亚玲·蕙兰在等了两星期后踏上银幕。

好莱坞影星琴·阿瑟，原载于《好莱坞》1938年第9期。

（18）本来是合唱班中的起码角色，后来努力而站到前排来，引起了影界中人的注意，使琼·克劳馥登上影坛。

（19）是足球队中一个漂亮的球员，从西岸队中跳到好莱坞的玫瑰球队中，像亚拉白玛的约翰·马克勃朗，正因此而踏进影城。

（20）在夜总会中成名再转到银幕上来的，有李滋三兄弟、马莎·兰伊、玛哥、安蜜勒和桃烈丝·惠丝登等人。

（21）学习好几年的歌唱，然后在洛杉矶表演，一年之后，就有影界中人来请你了，像埃尔逊·埃迪就是。

（22）好像一本杂志上故事中的插图人物，于是温·毛立斯就被影片公司录用了。

（23）最好不过在戏院里做表演，但要很邻近好莱坞的，像葛洛·兰丝德、洛勃泰·杨和琴·勃兰等，都是这儿的出身。

（24）如果你年纪只有十二岁，而舞台经验有八年，那么你大胆地投身影界好了，例如小明星朱迪·珈纶。

（25）在外国却有着美名的，例如安娜·蓓拉、查理·鲍育、查理·劳顿、玛琳·黛德丽、露意丝·兰娜、弗兰茜丝卡·茄儿、曼黛琳·卡洛儿和黛妮儿·达丽安等。

（26）学习演戏的根本知识，再在小戏院中表演，于是再到纽约舞台上讨生活，虽然这不一定是上银幕的快捷方式，但是一条准确的道路。像克劳黛·考尔白、保罗·茂尼、史本塞·屈莱赛、玛格兰·莎拉文、詹姆史·蒂华和贝锡尔·莱斯朋等，都是这样循路上好莱坞摄影场的。

（27）在无线电中有动听的歌声，而面孔也和歌声一般地为人爱好，于是你命中注定可以上银幕的。例如平克·劳斯贝、佐·潘纳和唐·阿曼契等都是。

（28）同妈妈到好莱坞来游玩的，去拜访了几个老朋友，其中一个朋友，他带她上了银幕，耐·葛兰是再幸运也没有了。

（29）倘使你声音和面貌跑到他的摄影场中去，告诉他们说你是他的保护者，就可以得到镜头前的试验。弗兰凯·勃克就是这样得到《一世之雄》一片中詹姆士·贾克奈的幼年时的角色。

（30）在好莱坞中学读书，夺取后来的人的早餐，当作自己的食物，在街路上也不停嘴地吃东西，引起人家的注意，于是拉娜·德纳也被领进好莱坞的摄影场了。

原载于《申报》1939年2月16日

好莱坞二十五年来的热女郎

张心鹃

薇萝妮珈·蓝克（Veronica Lake）和西黛·白兰（Theda Bara），在表面上，她俩是先后映晖、遥遥相对的。薇萝妮珈·蓝克是一九四一年的银坛彗星，而西黛·白兰却早享盛名于二十五年以前。在一九一六年的时候，这一位妖艳热烈的西黛·白兰，在银幕上也不知道颠倒了如许众生。直到今天，才有蜜黄色头发的女郎薇萝妮珈·蓝克来继任她的角色，自从魅力（Glamuor）时代到荡妇（Vamp）时代，其间历程，也不知经过了多少次的变迁。

美国女演员薇萝妮珈·蓝克。

美国女演员西黛·白兰。

二十五年以前,正当人类处在非常状态中的时候,西黛·白兰就在舞台上出现了。她最初在舞台剧和歌剧《卡门》(*Carmen*)、《杜巴丽夫人》(*Dubarry*)、《卡米拉》(*Camille*)和《莎乐美》(*Salome*)中,担任不重要的角色,颇不得志。她最大的成功,恐怕是在吉百龄(Kipling)的《从前有个笨蛋》(*A Fool There Was*)中,她演得非常出色。这张影片是狐狸公司的出品,在当时轰动了无数人,大家认为是了不起的、大胆的。直到今天,她的名誉还是"荡妇"中最伟大的!

她生于新辛纳的西奥道先爱·哥特温,出身是阿拉伯族,所以带有一点东方美,她的艺名"白兰"(Bara)就是"阿拉伯"(Arab)这字倒拼而成的。西黛·白兰到了现在说起来,可以说是"性感太后"了。

一九一四年至一九一八年,世界大战结束,时代为之改变,一切都呈现新气象,尤其是妇女方面,更有极大的变化,女性有职业、有选举权,对于白兰的电影,当然也要另创新的风格了。在这过渡时期中,新崛起的两颗明星是聂泰·耐儿娣(Nita Naldi)和波拉·尼格丽。这时代还是"荡妇"时代,她们在服装上渐渐趋向性感方面,只披少许虎皮掩遮身体。在演技上,较西黛·白兰又有长足的进步,而且给以后演这一类女人角色的,开了个新纪元。

波拉·尼格丽是第一个外国明星,她的作风别创一格,后来的葛丽泰·嘉宝和玛琳·黛德丽都属于这一派,她是非常地神秘和媚惑。

在"荡妇"时代,陶乐赛·达尔顿(Dorothy Dalton)和格劳丽亚·史璜生异军突起,她们大胆的性感作风,在电影史上别开生面。当时,大导演西席·地密尔对她们极度赏识,因之,在热情表演上,创造了电影史上的新纪录!

Vamps时代不过是过渡的时期,而一般青年人开始有"热女郎"的观念,丢开《华尔兹》(*Waltz*),不跳《查尔斯顿》(*Charleston*)却是从"一十"时代尽人皆知的克拉拉·鲍(Clara Bow)开始的。"一十"这个名字,是依林诺·葛伦(Elinor Glyn)所题出来的。克拉拉·鲍的

米高梅明星葛丽泰·嘉宝笑影,原载于《时报》1935年8月9日。

琴·哈罗与威廉·包惠尔,原载于《电影画报》1936年第35期。

作风,大胆而泼辣。此外,这时代还有琵丽·杜芙(Billie Dove),也是中心人物。

一九二九年后,人们的趣味趋向于清雅和端庄,葛丽泰·嘉宝就在此际踏进银坛。她的跃上银幕,正是大众需要超然而避免现实的时候,她精湛的演技和特异的个性,对迷惑混乱的世界,不啻是一帖解毒的清凉剂!

嘉宝是瑞典人,一九〇五年生于瑞京,从小就富有演戏天才,离开学校就进入职业界,因为不合个性,郁郁不得志。后来跟了游艺班子,在各地奏艺,也并未得意。直到赴美鬻艺,才被好莱坞制片家赏识。她在一九二五年踏进好莱坞,把真姓名葛丽泰·格丝塔富荪(Grea Gustafsson),改成了现在的葛丽泰·嘉宝。身高五英尺六英寸,重一百廿五磅,有着金黄的头发和碧绿的眼睛,她在银幕上和私生活中,都蕴蓄着神秘性,名作有《奈何天》《琼宫恨史》《春残梦断》

美影漫谈 81

《茶花女》《妮娜琦珈》等。

同一时代和嘉宝齐名的,是玛琳·黛德丽与琪恩·哈罗二人。在当时,也轰动了无数影迷。玛琳·黛德丽是德国人,一九〇四年生于柏林,原名玛琳·范·绿许(Marie Van Losch),以美腿著名。琪恩·哈罗生于美国密苏里城,她是一个极著名的性感皇后,死时只有二十六岁,在婚姻上始终没有获得美满的结果,可谓红颜薄命。她俩的成名作是《蓝天使》(The Blue Angel)和《地狱天使》(Hell's Angels)。

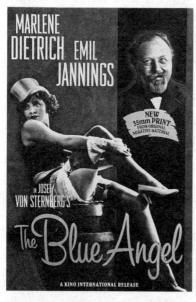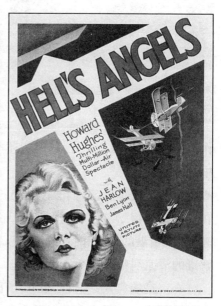

1930年上映影片《蓝天使》的海报。　　1930年上映影片《地狱天使》的海报。

魅力(Glamour)时代就是以此三人为中心的,成了个鼎足的形势。这时,又有梅·蕙丝另创新典型,她充分地表现了女性特有的蛊惑,使全世界的影迷耳目一新,都来听她的惯语:"几时来看我哟!"

梅·蕙丝以后,魅力(Glamour)时代就结束了,接着兴起的便是

现在的"唔"(Oomph①)时代了。而在这两时代交替中产生的,是海蒂·拉玛(Hedy Lamarr),她本是捷克某军火商的妻子,因《欲焰》一片而跃上银幕,年来并无多大成就。

现在"唔"时代的热女郎,在一九四〇年产生的,有安·秀丽丹(Ann Sheridan)和拉娜·透纳(Lana Turna)二人。安·秀丽丹在六年前,还是个很少有人注意的第三流影星,自从给影片公司的宣传家加上了个"唔"的头衔后,便扶摇直上,大红大紫起来。至于拉娜·透纳,她是一般大学生心目中最崇拜的热女郎偶像,她的体态美,确是有动人的特点的。"唔"的作风,在她们两人已发展到"流线型"了!

一九四一年又产生了薇萝妮珈·蓝克,充满着女性的媚力。她的美丽,对男性是一架危险的轰炸机,眉目间蕴含着无限令人蚀骨销魂的诱惑力。她有流线型的体态、苗条的身段、蜜黄色的头发,和嘉宝、白兰一样藏着异常的魅力的明眸。她生于纽约潘雪湖,原名康丝登丝·凯茵(Constance Cane),因为读起来不大顺口,又不美丽,所以改了薇萝妮珈·蓝克,不但美丽动听,而且"蓝克"(Lake)这词,在英文中是"湖"的意义,可以象征一种"青春之流"。她的处女作是《金粉银翼》(I wanted Wings),第二部作品是和佐·麦

安·秀丽丹,原载于《好莱坞》1939年第54期。

① 活力。

克利合演的《苏利文游记》(Sullivan's Travels),前途诚未可限量。

此后,热女郎将发展至如何程度,须视时代之进展为准则,因为好莱坞的事情,天天在变迁,是谁也不能臆测的!

原载于《万象》1942年第1卷第7期

美国影片在上海

荫 槐

"到目前为止,好莱坞电影在中国,它的对象还仅限于几个大城市中的比较少数的知识分子,这是不够的。"一个美国影片公司的驻沪负责人最近如此对记者说,"影片是最好的教育工具,它将知识形象化。此次大战,它曾帮助美国政府训练出一个庞大的军队,减短了时间,扩大了效果。它的娱乐价值也极大,在一天劳作以后,影片会带来莫大的愉快。因此它不当属于少数几个高贵的都市人群,它应该深入民间,让千千万万乡村间的劳苦大众共同享受。好莱坞几家最前进的制片公司都已如此决定。"

中国的农民,总数占总人口百分之八十以上,他们大多数陷在无知的暗影里,没有娱乐,只有劳作。今日的好莱坞能注意到中国如此广大而无人关怀的平民群,该说是相当温暖的一点同情。

他们的办法是把大战期中新发明的十六毫米袖珍电影介绍到中国来。好莱坞电影通常是卅五毫米的大型尺寸,因为放映设备较笨重,流动性较差,因此不易普遍。十六毫米占地较少,放映机器轻便,可以深入到最荒僻的乡村去。只要有一间屋子,聚几个人,便立即可以放映。同时,因为需用电力较小,它自备有小型发电机,不必担心农村里没有电厂。

国语对白

怕农民不懂英语吗?好莱坞的制片家早考虑到这一点,他们准

备给全部影片配上国语的说明与对白,加上中文的片头。这,在最近几张新闻片中大致已经透露了些端倪。

十六毫米影片中将有许多是教育文化短片,这种影片对教育我们的农民,谅来可收颇大的效果的。但其中多数将是通常卅五毫米片的缩影。农民将以较低廉的代价享受这第八艺术。

好莱坞影片商在上海约十余家。其中较大的八家雷电华、米高梅、联美、环球、哥伦比亚、二十世纪、华纳与派拉蒙组织了一个电影协会,干着些折冲与议价等有集体利害关系的工作。开展与推进十六毫米电影便是他们的议题之一。虽然其中米高梅与雷电华据说早已运到了一些这类的影片,然而实际的推行却至少还有二重困难。

也有困难

第一,因为美国本国对放映十六毫米片的机器亦极端地需要,目前还无法大量输出。第二,上海海关方面进口的困难。江海关远在本年三月间,便有了个新的决策,由于外汇的缺乏,规定美国影片商每季只准运进六万公尺的新片,并不论部计算。如此,美国影片商的纽约总公司便大伤脑筋了。究竟输入供都市中放映而卖座极有把握的卅五毫米片呢?还是输入只能供农村中放映的十六毫米片呢?因为美国方面规定,十六毫米片只许在没有卅五毫米电影院设备的场所放映。商人的脑筋,当然不会忘怀收入的外汇。他们究竟不会为了一个好听的"空名"而运来悦目的影片。

他们终极的目标仍然在于外汇。

收入不差

试阅他们收获的数字。像《一千零一夜》(*Arabian Nights*),据说已上映了六十余天,每天三场的售票收入是一千余万元,除去娱乐捐及营业税,净利约六百余万元。影片商与戏院的分拆比例在百分之

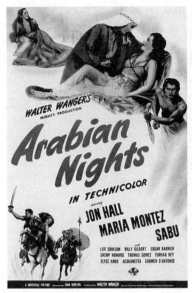

1942年上映影片《天方夜谭》(即《一千零一夜》)的海报与剧照。

四十至百分之五十间,即是,片商可获三百万元法币。六十余天的净收入就快近一亿八千万元。虽说折成美汇,只九万元不足的戋戋之数,但是合起来却也成了一个可观的数字。

金钱,这是全世界任何一个商人瞩目的猎物,美国影片商也并未例外。十六毫米影片的另一种看法正可以做此批注,那便是"广大的农村是一片尚未开垦的处女地,可能成为他们的辽阔无垠的猎场",海关的限制,也正可以说明,是想节制止一些漏出的外汇。而电影的教育价值又是一个不能否认的事实。因此谁是谁非,是颇非容易决定的。

从六月廿九以后,美国运华影片便实际上受了此项限制条例的管束。在沪美片商(主要的便是电影协会)业已由美领事馆在交涉中,纽约总公司也已经由外交方面向我政府商讨一折中办法。他们提议,该项限制以新片的部数为单位,俾尺数及拷贝可以随需要而伸

美影漫谈

缩。据他们估计,每家公司每季输入卅六部新片,每部新片三部拷贝,大约便可适应中国电影市场的需要。

后文究竟如何,唯有留待下回分解了。

原载于《申报》1946年8月3日

西片不再来华

平 斋

这几天报上连日都有西片可能不再运华的消息,原因是西片商认为各电影院门票的价格定得太低,因之片商所"拆"着的一部分折合外汇后为数甚微,非但不能赚钱,而且简直还要蚀本。论常情,电影院对于门票的涨价,应当是和片商站在同一立场的;然而这次却不然,电影院的门票虽然稍稍提高,但影院业却绝对不肯采用比照战前票价按生活指数加成卖票的办法,甚至不惜和西片业闹到破裂的局面。据说,至今双方仍在僵持中。

影院业之不肯把门票的价格"涨足",实在是极有眼光的聪明做法。法币币值下跌,电影院在这几个月来早就在做"大廉价"的生意,影院业何尝不懂?他们何尝不想多赚些钱!不过,他们已面临了两个难关:

第一,是一般购买力已经降低了不少,多数人都在愁衣愁食,实在很少有看电影的闲钱。多数人的生活已经不能"合理化",影院的门票也就无法"合理化"。电影这个东西是只能靠"多卖"的,你把门票定为五百万元一千万元,院子里"小猫三只四只",又有何用处!

第二,是好莱坞制片水平已经大不如前。美国的电影界已经公开承认,目前的水平实在远不如英国影片。在全世界闹着"金元恐慌"的今日,美国影片在欧洲各国的销路早就一落千丈。英国一向因与美国有同文同种之雅,是美国电影最大的主顾,可是近来却为了节省美元起见,已经严格限制美国电影进口,而且还因此引起过美

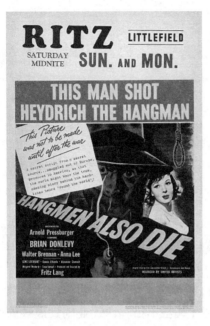

1943年上映影片《杀人者》（今译为《刽子手之死》）的海报。

国外交当局的不满。在这种空前的"逆境"下，美国电影界利润既微，更不敢轻率摄制"百万金巨作"或"全体明星大会串"等豪华片了。凡仔细观察战后美国电影作风的人，一定可以看出"不敢用钱"的迹象来，摄制得颇为成功的《杀人者》（Hangmen Also Die）就全是由二三流角色演出的。本来，"不多用钱"并不等于"不好"，然而，不幸得很，好莱坞的艺术却就是"钱"的艺术，像《杀人者》这种片子，实在是难得碰着的，只好算是奇迹。

所以，影院门票之不能学最近两个礼拜来米价那样鹞子断线，扶摇日上，实在是力不从心，颇有苦衷的。但西片商方面难道就有坚持到底的决心吗？恐怕也就未必。"杀鸡取蛋"的出典倒的确是外国来的，他们应该知道。

平心而论，好莱坞的片子虽然常以色情为号召，虽然常以庸俗的手法杀害了好的原作，然而也到底自有其不可磨灭的成就，如《威尔逊总统传》（Wilson）那样的传记片、狄斯耐（Disney）的卡通等，都应当是不朽的。一旦真的不来，未免有些可惜。但是，中国人不是有一句"塞翁失马，安知非福"的说法吗？

首先，我们很容易想起中国的电影界。西片果然不来，自然理应是国片称雄之秋，何况国片也到底颇有进步，如《假凤虚凰》、如《艳阳天》，如《一江春水向东流》，无论在技巧上、在意识上，都已经有显著的进步，前途大有希望，只要努力下去，自然一定会有成绩的。

不过,中国影片果然能把西片观众(我们只谈西片的中国观众)全部拉过来吗？老老实实说,恐怕不会——至少在短时期内不会。在这一方面,能够填补西片留下的真空的,只有话剧。

　　近七八年来中国话剧界的成就是空前的,即以在上海演出的话剧而论,从西洋剧作中翻译或改编的,有巴蕾的《荒岛英雄》(直译就是《可敬的克莱敦》,记得在十年前的《小说月报》或《文学》曾连载译文全文),有高尔基的《夜店》,还有莎士比亚的《麦克白》(《麦克白》改编的名字是不是叫《乱世英雄》呢？已经记不清了)。而国人创作的剧本尤可欣喜,如丁西林的《妙峰山》、陈白尘的《升官图》、曹禺的《蜕变》、费穆的《红尘》(我以为《红尘》比《浮生六记》好)、吴祖光的《正气歌》,真是佳作迭见,大有欣欣向荣之象。不想,在好莱坞影片的洪流涌到时竟至黯然失色,吃了大亏。西片如果不来,话剧的复兴是必然的。用一个譬喻来说,我们的话剧水平已经渐有出席"世界运动会"的资格了,趁此机会加油急进,不亦快哉！

<div style="text-align:right">原载于《申报》1948年7月4日</div>

也谈好莱坞

史　郁

　　好莱坞影响了千万人的行为与道德,控制了千万人的思想与情绪。它越俎代庖地为你决定了人生观,并非故意地为你铺下了生活的道路。你是好玩着上电影院的,但出得门来,它已"教育"了你。蓓蒂·葛兰宝(Betty Grable)的大腿,琼·克劳馥的双肩,并不仅仅娱乐了你。情场老手查理·鲍育(Charles Boyer)已成了多少善感的哥儿们的示范?《乱世佳人》(Gone with the Wind)一经开演,那册《随风而去》的小说竟额外地销了一百万册。凡此种种足以表示好莱坞自有一股深入人心的力量,但那股力量是好是坏,便值得考虑了。《皇冠杂志》就颇有这个雄心去答复这个问题,它发出了几百封信,征集了各方面的意见。大概除了制片商及电影老板,便没有不攻击好莱坞的。他们列举了十二条罪状,将"家丑"完全道了出来。

　　好莱坞最大的罪状是歪曲事实,给人们病态的教育。教育家、历史家大声攻击传记片的不忠实,说《苏彝士》中泰

1939年上映影片《乱世佳人》的剧照。

罗·鲍华（Tyrone Power）将庄严的李塞浦氏饰成风流小生,《一曲难忘》也荒诞地描绘了肖邦的一生。好莱坞常常极不尊敬地描写许多有专业的人,以致使人们觉得美国新闻记者大都是酗酒的,律师大都是刁恶的,精神病医生大都是幼稚的。

好莱坞的嘲笑非白种人,最足以阻碍国际间的了解。我们在银幕上所看到的黑人,不是拉长了脸在跳踢踏舞,便是洋琴鬼之类。一般人几乎不晓得在美国也还有黑人的教育家、实业家等。直至今日,大凡银幕上有中国人,那么寿衣、小辫子、水烟壶等也就还是要搬了出来,以博白人一笑。好莱坞的鼓励酗酒、制造离婚、刺激犯罪,社会学家在二十年前早已颇有烦言。一个少妇向法官陈说离婚的理由:"哪个女明星不是已离婚五次了呢?"各种标新立异的恋爱片,使人们的贞操观念日趋淡薄,视婚姻似儿戏,很多人就觉得离婚是可炫耀的,因此离婚案山积。少年犯罪的增加,颇多是受了詹姆士·贾克奈式的所谓"一身是胆"的暗示。大概每个星期有三千三百万个美国少爷上电影院,影院老板见了这批少爷就头痛,因为他们常常击破座位,在正厅里作弹弓之戏,甚至还要纵火!

好莱坞在中国,也已有几十年的历史了。在这个都市里,与它结不解缘的恐怕已不在少数。但好莱坞已给了我们什么呢?我有不少的朋友每星期非看三次西片不可,而且他们是从来不加选择的,我确信他们从好莱坞得来的"教育"要比学校里得来的更多。他们几乎都聪明伶俐,修饰得十分整齐,打着口哨,耸着两肩,一切都有充分的牛油气息。他们都在追求着一个状元的梦。这个"状元"许多欧洲人也在追求着,就是"五万美金一年的进益,电冰箱、轿车,以及当你觉得烦恼时,随时可以离婚"。

我们给了好莱坞大量的外汇,好莱坞自然也得给我们一点什么了!

原载于《申报》1948年8月23日

论美国电影

高 朗[①]

第八艺术,一如其他的艺术一样,是适应着所属社会发展形态而决定其形式和内容的。美国的电影从它的萌芽直到现在,我们可以约略分为四个时期。

(一)一九〇〇年至一九一四年,从萌芽期到第一次世界大战,初期资本主义时期。

(二)一九一四年至一九二五年,从欧战到有声电影的发明,产业资本主义时期。

(三)一九二五年至一九二九年,从有声电影到彩色片的问世,金融资本主义时期。

(四)一九二九年至今,从彩色片直到现在,帝国主义时期。

第一期　从萌芽期到第一次世界大战

一九〇〇年起,美国电影事业开始萌芽。电影艺术和其他的艺术比较起来可说是一个最小的妹妹,对于这独特艺术形式的建立,美国一开始所走的道路是正确的。因为欧洲最初的电影隶属于文学和戏剧之下,所谓"文艺电影""电影艺术化",不过是当时的资产者利用电影这一种通俗的武器,把资产阶级的文学和戏剧复制,俾便加强

[①] 高朗(1923—1977),湖北人,笔名蓝湖,曾任《大公报》《新晚报》副刊编辑。著有《黄巢传》等作品。

自己的统制力量和意识形态,使电影成为有图画的小说和影片化的舞台,而这结果却使影片步入歧途。但美国的电影艺术表现了一个成长的资本主义国家的生活,即使这生活并不足重视,观众们却睁着眼睛,坐在后面的先生太太们也无须像从前看舞台剧那样的拿着望远镜观察,他们只感觉有趣。这一类片子多半是着重于动的娱乐,愈热闹愈好。

在这一段时期中,经营电影业的多半是个人小资本的组合,制片者和演员们的大本营并不是在好莱坞,而是在摩天大厦的纽约和交通便利的芝加哥。情况是相当可怜的,一间小的屋子就变成了工作室,太阳可以闯进来,下雨天又漏雨,工作人员顶多十余人,摄影场临时简陋地搭盖,什么灯光、布景都并不讲究。

D.W.葛雷菲斯在美国电影史上,应该是一位大功臣,因为他以及同时代的人如查理·卓别林、里昂·巴里穆亚、曼丽·璧克馥等的努力,使美国电影在第一期末,能赶上世界的水平。尤其是葛雷菲斯,最先把远景(Long shot)、转换(Cut back)、软焦点(Soft focus)及特写(Close-up)等的表现技巧,创用于电影事业上,最先将电影的超时间和空间的力量显示给观众,造成了电影艺术的独特形式,这都是葛雷菲斯的功绩。如在初期的美国电影中,电影要插入人物描写时,就在该人物的场景中,复印上一重较小的圆形画面,显示该人员所关切或所思想的事物,即所谓Dream Balloons。但格雷菲斯在根据杰克·伦敦(Jack London)作品改编的《刚刚遇着》(*Just Meet*)中,大胆地将这种惯例破除,而代以角色的眼睛和脸部,使观众能借脸和眼睛的细微的表情看到人物的内心。观众对于此种创用并不习惯,看到银幕上突然有一对特别巨大的眼睛会感觉到有点惊恐,虽然这一种新的表现手段在今天已经毫不稀奇,但在当时,却遭到许多人的责难。

在这一个时期,流行的影片为下列三种:

(一)西部片(Western Picture)。

这一类的片子,从开始起就是非常卖座的,制片成本极轻,而出

品时间又极迅速,十天到十五天就可以产生一部片子,英雄与恶徒的搏斗,英雄和美人的罗曼史,老是这一套翻来覆去,奔马的场面也是必不可少的,孩子们和青年男女们都极喜欢看这一类的片子。

(二) 荒唐的喜剧(Slapstick Comedy)。

内容低级,完全胡闹,没有丝毫价值,真正讲起来,是十足的闹剧(Melodrama)。

(三) 连续影片(Serial Picture)。

如同旧小说的"欲知后事如何?且听下回分解",剧情的顶点(Climax)完全在尾部出现,如大侦探驾汽车追击匪徒,因车行过速,忽然从悬岩上掉下去,究竟这位大侦探是生抑死,观众们都极注意,然而片子到了这里,现出 The End,那么观众就非要下期来继续看不可了。这一类的片子多属侦探片和冒险片,每星期开映一次,注重动作和速力、紧张和刺激,并不注意戏剧的结构,因此,往往漏洞百出。

但任何艺术的成长,都必然地要经过这个阶段,而这种幼稚也建筑了日后世界电影的基石。必须重复指出的,电影事业在此时还是个人小规模经营时期,一切都是无组织的混乱状态,观众们只认为这是一个新奇的玩意,第一次世界大战才促进它的发达和多样性。

第二期 从欧战到有声电影的发明

由于电影事业本身的成长和小规模经营形态彼此之间发生了矛盾,幼稚的个人工业彼此互相吞并,米高梅公司巨头开始出现,产生了电影企业大规模化的途径,这是必然的现象。

西部洛杉矶有沙漠、有草原、有海洋,作为拍摄影片的外景真是最适合也没有的地方,影片公司都纷纷向附近加瓦镇集中,并以好莱坞这一总名称为代表。电影企业化促使制作技术改进。不过因为利润的关系,一时尚不能打入欧洲影片的放映圈。这里系指出一九〇八年至一九一四年的概况。

然而,一个机会到了,第一次世界大战终于爆发,欧洲参战诸国

的电影制片厂差不多完全停顿,大家都忙着去打仗,国内的生产力全为战争夺去,一切工业都变形为军需工业,因此出现影片生产极度弛缓的现象,但在要求方面又极为需要,因为电影为一种大众化的艺术,对于激励士气和促发国民爱国情绪具有颇大的效果。为了弥补这种缺陷,只有自外国输入影片来填补银幕的空白,美片遂乘机涌进欧洲,获得影片的世界市场。

在这一个时期中,美片空前发达,而且占有极重要的地位,有一列很有趣味的数字可以说明它的地位:美国占有世界陆地的百分之六,人口百分之七,小麦百分之廿七,石炭百分之四十,电话百分之六十三,玉蜀黍百分之七十三,汽车百分之八十,而电影则超过全世界的百分之八十五。

D.W.葛雷菲斯在一九一五年完成的《民族的诞生》(The Birth of a Nation)表现出的杰出技术和手法,值得人推崇,若干人认为这张片子不仅是国家的创生,甚至是电影的创生,这似乎有点过誉。它的内容,系描写美国南北美战争时代的秘密结社,即鼎鼎有名的三K党,借此发扬所谓祖先的建国精神。西部片已有厄姆斯·克鲁斯(James Cruze)的毕生杰作《四轮马车》(The Covered Wagon)为始,从一九二三年起,一变而为西部开拓片,颂赞先驱者的不屈不挠的意志,资本家们也乐意将一八四〇年开拓时代的故事摄成影片。这一些英雄的叙事诗,奠定了美国农业资本主义的基础。

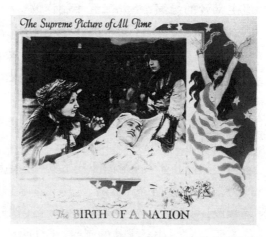

1915年上映影片《一个国家的诞生》(即《民族的诞生》)的海报。

一九一六年托马斯·H.因斯的《文明》(Civilization)在第一次世界大战中出现，是一件值得瞩目的事。他在这部片子中高唱基督教的博爱及和平主义，被称为反军国主义影片的祖先。但在实际上，该片的摄制，完全是美国资本家们的意思，因为他们认为不参战所得的利润远较参战为大，而且远离欧陆的新大陆的居民，他们为什么又愿意将自己的尸骨暴露在法德的战场中？因此，主战的西奥朵阿·罗斯福没有主和的奥特罗·威尔逊的政策受人欢迎。基于以上两种原因，电影制作一般都是反战倾向的，而且，一件很有趣味的事，《文明》在竞选大总统的时候，替威尔逊宣传获得了很多的选举票。虽然我们中国现在竞选，金钱、送礼等手段都想到了，但都是不高明的方法。

第一次世界大战只是因为帝国主义者之间利益冲突白热化而发生的，因此，有良心的艺术工作者都反对这种把生命置于刺刀尖上赌博的行动。一八一八年，查理·卓别林的《快枪》，将战争漫画化而加以嘲弄，内容系描写美士兵查理从军生擒德王种种滑稽行动，完全是百分之百的笑剧，但可惜这一层意思并未使人理解，反而被误为英雄的英武而被利用了。还有金·维多(King Vidor)这一位人道主义者的导演，一九二五年制作的《大进攻》(即《战地之花》)，以强力的表现展开了第一次世界大战的情况，悲惨不忍睹，还有《光荣》及《后方》(Behind the Front)等都是反战的作品，但他的反战，并不彻底，在战争的残酷中，往往要加进一些罗曼史，掩饰了战争的罪恶。为什么会发生如此的情形？因为老板的意旨就是太上的命令，美国的文学是"金元在写"，同样的美国的电影是"金元在摄制"，编剧者、导演的活动被金元限制得毫无自由。

大战停止了，各国都已开始复员，美国在战争时的强大电影生产力颇觉过剩，不安、贫困、失望笼罩着世界，小市民的精神生活日趋颓废，对于影片本身要求得很严格，他们不需要老是那一套陈腐的东西，总之，想寻求新的刺激，于是明星制度开始提倡了。明星制度(Star System)是物质过剩和精神贫弱的权化，电影公司尽量地花

钱捧电影演员，出现的广告往往电影明星的名字要比片名为大，至于导演、监制者等则更占一个不重要的位置。明星制度使影片放弃内容的价值而趋向于人的价值，当然，它是为电影资本家赚了一笔大钱的，直到现在

1922年上映影片《碧血黄沙》（今译为《血与砂》）的剧照。

依然如此。譬如一般人口头上都说伦道夫·范伦铁诺主演《碧血黄沙》（Blood and Sand），而不说《碧血黄沙》由伦道夫·范伦铁诺演出。

和明星制度站在同一基础上的，则是电影的色情化。电影资本家为了麻醉小市民的不安情绪，它们是收到很大效果的。翻开任何美国电影制作法，"不可缺少恋爱趣味"这一句话是放在第一页的。每部片子里面总有男女之间的罗曼司，但后来逐渐进至性的挑拨成为美国电影的黄金律。电影资本家们，不但由于这种色情影片将近代人的性的潜力和色情文化兑换为经济价值而博得了巨利，而且由于色情的传播使观众发生不良的影响。这些我们都是应该严予指出的。

而且自一九二〇年起，因为美国资产阶级形成坚固的势力，表现在电影上则为诡辩化和艺术至上主义。诡辩化是美国资产阶级登场和小市民没落的近代美国的表现，一九二三年查理·卓别林的《巴黎女郎》之中描写了聪明漂亮的巴黎妇女，虽然获得了爱情，但她并不感激什么，她还渴望着什么新的东西——金钱，这种正在没落过程中的美国小资产阶级的心理很巧妙地被拆穿了。刘别谦的《结婚哲学》就是它的变曲（Variation）。刘别谦是德国犹太人，也是艺术帮闲家的典型，为名导演马克斯·雷因哈德（Max Reinhardt，《仲夏夜之

美影漫谈 99

梦》的导演)的弟子,他的导演手法靠着飘忽的才智,所谓刘别谦噱头(Lubitsch's Touch),就是指他的那种轻松特殊的手法而言,并没有查理·卓别林那样地讽刺,因为,他认为电影是一种娱乐。艺术至上主义着重于电影的表现技巧,虽然并无内容然也无害处,如格雷菲斯的《落花》(Broken Blossoms)、《梦街》(Dream Street)。诡辩化是猛烈地攻打传统的虚伪,艺术至上主义则既不敢伸出拳头又不愿屈服,和这同时,神话片出现了,如范朋克的《月宫宝盒》及《黑海贼》等。神话让人忘记了现实,或者逃避现实,由此,我们可以看出小市民不安彷徨的情绪。还有,由卓别林的喜剧中,我们也可以看见无非是正在没落过程中的小资产阶级的苦闷的象征。

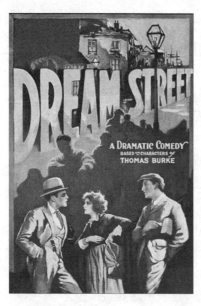

1921年上映影片《梦街》(今译为《梦幻街》)的海报。

1919年上映影片《落花》(今译为《残花泪》)的海报。

总结起来,这一期的特征是电影由小规模个人经营时期,进至大规模企业经营时期,生产设备革新,开始注意到电影艺术的改善和发

达,也正因为如此,电影为资本家们服役,小市民被蒙着眼睛,手中什么权利也没有,在第一期中自由的演员也变成了商品。

第三期　从有声电影到彩色片的问世

默片自一九〇〇年起至一九二五年止,统制了廿五年的天下。一九二六年,有声电影问世,是为电影艺术的新纪元。

有声电影的产生,我们不能仅仅认为这是纯粹的电影技术的进步,必须从经济上去找到它所产生的根本原因。如前所述,在第二期末,影片公司的合并使资本高度集中,相反地,有声电影又可促进电影企业的进展,因为这一种成长,已经使全部企业发生了矛盾,一面是生产费的急速增加和生产过剩,另一面则是市场急速地狭小和收益减少,于是有声电影就变成新利润的源泉。其次由于技术条件的成熟,如无线电学、化学、光学、机械学、电磁学等的知识和经验,促使了电影的变革。

为了仔细地探讨这一新纪元,我们应该由美国有声电影的最初谈起。人们认为影片可以加上音响,对于观众,不仅视觉上使他们满足,而且听觉上也可以满足,于是尽可能利用插入歌曲和音乐演奏的机会。华纳公司的《爵士歌王》,里面有插曲和音乐伴奏,使纽约华尔街华纳公司的股票涨价。福斯公司也看得眼红,于是也摄制《璇宫艳史》,系描写一个音乐团体的故事,以战争为背景,利用一切的机会演奏音乐,有些场面,竟将纯粹的男声四部合唱都收进去。由此可见音响对于制片者及观众的魅力。然而,一大段片子放映过去了,而音乐仍在继续响着,片子与音响发生了时差的现象。因此,再加改良,使音乐和电影同步化。

接着,第三阶段有声电影开始登场了,然而,如同初期欧洲的电影一样,舞台剧的复制,在此时又开始支配电影界,观众对于影片发出音响感觉到极大的兴趣,而且渴求实现。这里就发生一个矛盾的现象,有声电影只有英语民族才懂得,失掉了默片时代的国际性,因

此，只有狭隘的国内市场。在欧洲，除了英国之外，其他诸国也不能充分地鉴赏。那么，如何解除这个矛盾呢？此时电影自由竞争的时代已经过去了，已经发达到最高度资本主义——企业联合、独占托拉斯形态，譬如八大公司等，都是建筑在以前数公司的资本集中上。直的线，和金融资本结合，如华纳属于哥德曼·查克斯财团、派拉蒙属于罗勃财团、福斯公司属于洛克菲勒财团、雷电华公司属于摩根财团；横的线，则与电气事业、摄影器材事业、留声机事业、无线电事业等有着密切的联系，如斐尔电话实验所、柯达公司、爱迪生实验所、R.C.A.维克多公司等。因此，他们可以挟其雄厚的资本向国外大量投资，用以解决这个矛盾，如派拉蒙在巴黎郊外建筑大规模摄影场，用以制作法语片，从而扩张市场。此外，特别着重毫无内容的歌舞片的摄制，使不懂英语的民族也能看得懂，都是扩张市场的方法。

还有明星的明星制度也被利用为获得新市场及利润的方法，这就是奥斯卡金像奖的颁发。一九二七年五月四日，美国电影艺术与科学学院（American Academy of Motion Picture Arts and Sciences）成立，由监制人、剧作家、导演，如西席·地密尔、华纳兄弟（海莱·华纳和积克·华纳）、曼丽·璧克馥、范朋克及其他执行人员主持，虽然标着"促进电影艺术和科学，发扬人类文化"为宗旨，每年以金像奖颁给对于该年电影艺术有特别贡献的人员：编剧者、导演、作曲家、摄影员、装置者、配音者、剪接者、男女主角和配角等。其实在这辉煌的招牌下面却并不尽然，因为其他各类的金像奖并没有男主角及女主角二项金像奖来得使人注目。一个电影明星获得了金像奖，他（她）的声誉和地位自较其他的明星不同，一登龙门，身价百倍。学院的本身犹如政治舞台，给奖之前须要经过有力者（即资本家和其集团）的推荐，如米高梅等大公司就操纵了学院的推荐会议。

本来这一章是论一九二五年至一九二九年的美国电影的，但时间并不能作硬性的划分，因为这种划分主要是为了论说更清楚起见，关于学院的颁发金像奖，由大资本家们操纵的情形，可以由下列一段

事实提供更有力的证据。如一九三一年至一九三五年这五年的金像奖，就由米高梅公司独霸，当时流行着"假使要获得金像奖，快与米高梅签订合同"一句话，由此可见演员并不一定是以本身优秀的演技而获得金像奖的。而大资本家操纵金像奖也是为了使商品能卖更多的钱，因为自己公司的演员获奖后，其对于观众的号召力量，即票房价值则更大，从而，观众的金钱就可流入老板们的口袋了。

因此，我们不能从有声电影的表现技术来说它的艺术形式的完成，前面已经说过它和一般生产技术的关系，但构成作品的要素，除了这些物质的条件外，参加制作和开映人员、导演、摄影者、演员、配音者、收音者、剪接者、布景者及理论，和最重要的作品内容，这些必定要有机地艺术地结合起来，只有这样才能完成正确的有声电影艺术形式。

然而，问题是不是这样呢？

不是的，默片时代的前期资本主义和产业资本主义，声片时代的金融资本主义，无论怎样变革，它总在资本主义的思想范畴内，内容的贫困和流毒，使它不能真正地提高本身的艺术价值。

在这一个时期，只有金·维多的《哈列尔雅》(Hallelujah)、冯·史登堡的《摩洛哥》(Morocco)、西席·地密尔的《万王之王》等在表现形式上是值得注意的成果。还有绘动有声电影《米老鼠》也是不错的，如西席·地密尔的《万王之王》，摄制时耗

1927年上映影片《万王之王》的海报。

费二百四十万美金,动员演员达六千人,包括有廿七种不同语言的复片,这一切,都打破了当时全部电影的纪录。而且在现在,也算是一部拥有观众最多的影片。

总之,美国有声电影所走的道路是商品化,而不是求其艺术形式的完整。

因为金融资本的力量使有声电影迅速地发达起来,每年可拍五百部至六百部的影片。电影院数达一万七千五百六十家,每日收容观众数量达一千二百卅万人。然而,由于一般生产技术的锐进和客观的要求,在技术上是力求逼肖真实,如默片中的角色不能说话该是一件多么煞风景的事,但有声片却弥补了这一个缺陷,这种变革就造成了一种真实的感觉。但树叶是绿的,花是红的,而这些却不能够表现在电影上,也就是说它和自然尚隔有一段相当的距离。于是,几乎是和有声片研究试验同时起,就有人开始注意影片的彩色,经过了染色、上色、涂色、刷色等幼稚阶段,终于黑伯特·凯莫斯(Herbert T. Kalmus)发明了三原色摄影法。所谓三原色,我们必须先从太阳的白光讲起,阳光如经三棱镜屈折后,我们可以看出红、橙、黄、绿、青、蓝、紫等七色,这七色以红、绿、蓝三色最重要,因为七色固可以混合而成变成白色,但此三色混合时也可以使人产生白的感觉,而且这三色又可以互相调和变成其他种种颜色,故称红、绿、蓝三色为原色。凯穆尔即根据此种原理实验,发明三原色胶片。一九二一年,彩色片《海上钟声》在纽约上演,获得观众的支持。但因为这种胶片成本甚高,一英尺要花两角七分美金,资本家算盘的拨弄下,觉得成本太大,因此,无形中搁置起来。直到一九二九年,研究到一英尺胶片仅花七分美金的时候,各电影公司才纷纷购买全部装备,拍摄彩色影片。继续改进的结果,三原色摄影机也发明了,可以同时摄制三种不同的彩色。据统计,截至现时,这种摄影机全世界共有卅架,美国即占去廿六架,英国四架,然而彩色片又使电影艺术与技术发生新的矛盾。

我们知道,电影是近代工业文明的产物,以技术和艺术的综合及

分工为其特征，譬如摄影机、微音器、胶片、灯光、洗印药料等，这些都是属于技术的，即科学的手段。然而此种手段的使用，却并非电影导演所能操纵的，作家可以一人用笔或打字机通过这机械的手段来完成他的作品，但电影艺术家则不然。因此技术和艺术分工并各自发展，自成必然的现象，而这种现象就使电影艺术发生了矛盾。因为技术是属于科学者实验室的事，在每一次变革的时候只是一般生产手段迈进的结果；而电影艺术家只是运用这些技术的成果，而表现他自己精神的世界。

技术所追求的是怎样将自然复制，并使其正确。由照相发明电影，由默片进步到有声片，使我们听到演员像真人一样说话，有声片进步到现在的特艺色（Technicolor），使实物的天然色呈现在观众的前面，逼肖真实更进一步，至于正在发明的立体电影，使平面性增加体积感。这些，都是电影技术家煞费苦心追求真实的结果。但相反的，电影艺术家所追求的则是远离真实的精神感官世界，譬如特写、慢动作、快动作、蒙太奇等电影艺术的表现方法，都是艺术家着重的摆脱真实的例证。

因此，彩色片在技术上固然扩展了电影的写实力，但在艺术表现上却有退步的倾向，因为彩色影片是高度自然主义，特艺色与对象的自然色的关系是一致的，无容改变，因之并不能增加影片色彩与实物色彩的歧异，而这种歧异就正是艺术所要求的表现。其次，繁多的色彩，使观众不能迅速地一览无余，譬如一幅水彩画和铅笔画，我们看前者的时间往往要比后者为久，为了让每幅画面充分地让人欣赏，势必延长时间，这就牺牲了短镜头，但短镜头在电影进行的速率和特殊效果的创造上，都具有重要的地位。

但为什么彩色片会为电影资本家们大量摄制呢？因为彩色片较黑白片更逼肖自然，同时各个镜头的美丽，使观众对于这新奇的玩意特别爱好。彩色可以掩饰内容贫弱和空虚，提高劣片的票房价值，所以，以前的大量歌舞片开始改用彩色了。这为资本家换取了大的

利润,虽然拍摄一部彩色片的成本往往要较黑白片高出一半,但有利可图,故趋之若鹜。

美国彩色片的形式是这样的:影片+声音+色彩=彩色片。但正确的艺术理论应该是:影片×声音×色彩=彩色片。因为在好莱坞的彩色片中,彩色成一个独立的单元,而不能和声音、画面有机地结合,成为深刻的复杂的统一,形成多角而单纯化的艺术表现形式。这种彩色片,仅仅只装饰了歌舞及大腿,如被目为好莱坞的五彩歌舞片的皇后比提·葛拉宝(Betty Gralde)最初就默默无闻,但廿世纪福斯公司看中了她的健美的肉体与大腿,为她大事宣传,这也正迎合了观众的色欲狂。比提·葛拉宝的演技是最拙劣的,但她会卖弄大腿,她曾经说:"我仅仅只会这一套,观众也喜欢这一套。"

所以,彩色片在美国所走的道路是歪曲的、错误的、危险的!

第四期　从彩色片直到现在

彩色片虽然已经发明,但前面再三论述,由于所走的道路错误,它损害了艺术的表现力量,因此许多优良的影片,仍然是黑白片。

第一次世界大战,欧洲诸强国都打得民穷财尽,而美国却在这次战争中成了暴发户,与英国分庭抗礼并且超而过之,掌握了世界的经济力量。好莱坞的电影公司不惜以重金聘请各国的优秀导演、演员及技术人员,人才大量向好莱坞集中,金融资本主义的时代已经过去了。由于生产力的发达和国力的扩张,也由于社会主义思潮澎湃,好莱坞也受着政治力量的支配,如米高梅属于共和党,华纳属于民主党,而这情形,也反映到影片中。首先,我们谈好莱坞的政治斗争情形,我们最好还是以一个美国人自己的看法来透视,因为这样比较正确一点,以下便是美名记者《亚洲内幕》《欧洲内幕》《拉丁美洲内幕》的作者约翰·根室(John Gunther)在《美国内幕》中所写的:

好莱坞的政治经济社会力量，似乎植于两件事，一是薪金收入最高的许多人，是在所得税最初极严征的时候才被列入名单的。这使他们痛恨罗斯福和新政，妒忌政府所代表的社会，等到他们钱愈赚愈多，也就变得愈反动了。另一是许多才能之士（作家等），薪金虽不是最高，但每周也可拿到一千元，在挣这么多钱的时候，有一种下意识的犯罪感觉，因此他们慨助各种左派"事业"赎愆。

电影界在政治上具有高度的自觉是著名的，他们的行动就华盛顿和当地的水平来说皆是激烈的。但是通常好莱坞大人物是不大注意萨克拉门托的，因为大公司被控制于东部的资金，实际上是以纽约为依归，他们主要的活动是在华盛顿和东部。但若辛克莱竞选州长，他们自然警觉，有的以离开加州为威胁，并不惜以大量的金钱，支持辛克莱的对手。最代表共和党最保守的是米高梅。在另一方面，华纳却是民主党的。廿世纪福斯公司的柴纳克（Darry Zenuck），他们出过《威尔逊总统传》，是一个正统但是自由主义的共和党人。派拉蒙的费里曼（Frank Freeman）是一个折中派，海明威的小说《战地钟声》虽被大大变质，但派拉蒙却还以此自豪。一九四四年森姆·高尔温（Sam Goldwyn）首次选举罗斯福。事实上，民主党全国竞选的经费几乎有一半是高尔温委员会筹措的，主要的捐款者是史宾塞·德烈西、杰克·本尼和占士·格尼。另一面筹款给共和党的有末尔·珍妲·罗杰丝、华特·毕金等人。

在这两翼后面，是两个集团。右翼的是"保存美国理想电影同盟"（Motion Picture Alliance for the Preservation of American Ideals），左翼的是"好莱坞独立公民艺术科学专业委员会"。前者是为了"纠正电影业由共产党人、激烈派和想入非非者建立和操纵渐增的印象"而组织的，会员有山姆、伍德、加利·古柏、华特·迪士尼、休士和少数捧米高梅的人。"好莱坞委员会"创

立于一九四三年,许多会员更为著名,包括麦克·康纳克、奥逊·威尔士、奥丽薇·夏慧兰、托马斯·曼、罗宾·史坦、考尔门、查理·鲍育等。此外还有"好莱坞自由世界协会"(Holly-wood Free World Association),这并不像好莱坞委员会是一个公开的政治组织,但已被电影同盟攻击过了。

有一件最重要的我们必须肯定,虽然一面自相残杀,作家和制片人和演员却继续和和气气地相处,电影同盟的头儿山姆·伍德导演《战地钟声》,另一面的先锋,尼可尔斯却替它写概要角色表!假使有一本著名反法西斯畅销的小说,而能大可赚钱,那么最反动的电影公司,也不及一个电影同盟的同情者抢得快,因为营利的动机是好莱坞的最后仲裁人,是一切行为最后的无可辩解的决定因素。

约翰·根室的这一段话,总结一句,在好莱坞虽然有政治斗争,然而,最后的裁判者仍然是经济利益,它可以使敌对者在某种程度上携手。不仅如此,只要可以赚钱,他们还可以政治思想作为影片的故事,如哥伦比亚公司有一部片子《香闺春暖》(He Stayed for Breakfast)(由洛丽泰·杨和茂文·道格拉斯主演),系描写英国某银行家遭共产党员犯击,事发后警察四处追索,这位共产党员却躲在银行太太的香闺中,向她大斥资本主义,并颂扬共产党为民众谋福利,但结果,这位共产党员却被她的美丽吸引住了。共党总部责备他,于是他愤而出党,并与这位资本家夫人赴美,改作中层阶级的市民。这部片子并不有名,却是一部典型的影片,也可以说是好莱坞内部斗争的一种好说明。而且,我们再说远些,在对外关系上,他们是认为自己的一切最优越,只有美国才是人间的乐园。

民族的优越感特别在这一时期中显露,如西席·地密尔导演的《红骑血战记》(North West Mounted Police),以加拿大为背景,写当地混血种族叛变的故事。本来我们翻阅一下加拿大的历史,就可以

知道法国和英国曾经是怎样地对待土人。当然土人的叛乱,主要的是一种政治要求,希望能有自己的独立政府,所以对英驻军开战。但该片仅以暴徒看待这些土人,并予以嘲笑,而且特别暴露白种人和英语民族的优越感。至于许多

1944年上映影片《天国之钥》(今译为《天路历程》)的剧照。

以西部为背景的武侠片《火攻红番》、《马革裹尸》(They Died with Their Boots On)等也都是由这种心理出发。

不仅如此,他们对于其他国家往往也有着轻蔑到令人不能容忍的态度,一九四五年十大名片第三名的《天国之钥》(The Keys of the Kingdom),由约翰·史丹尔(John M. Stahl)导演,系根据克朗宁(A. J. Cronin)的小说改编的,叙述一个传教士在中国传教的故事。这个传教士在影片中几乎变成了上帝,而中国人则是一群凡民,庸俗、自私、懦弱、刻薄、奸猾,把中国人表现得集罪恶之大成。对于印度、安南、缅甸、阿拉伯人及其他弱小民族,也都是抱着同样的态度。有一部叫作《沙漠剿匪记》的片子,把美国西部的英雄不知道怎么地搬到中东去了,对于那些土著阿拉伯人,来了一次痛剿,这也真是一个奇迹,在自己的土地上却被闯入的英雄目为盗匪。

我们不必拿弱小民族作例子,就以英、法及苏联这几个强国讲吧,也都是存着一样轻蔑的态度。如米高梅的《海外留芳》,将美国的民主教育和英国的绅士教育做着对比,一个受了美国教育的青年跑到英国有名的伊顿学府中读书,对于那种种束缚不惯例,并且极为

调皮,虽然是百分之百的闹剧,但对于自己教育制度表示满意则在意中。然而美国大学的拖尸惯例难道就是好的教育吗?而且许多心理变态的片子差不多都是英伦的绅士充任,《郎心如铁》(即《恨锁琼楼》,*Gaslight*)中的那位狠毒的心理变态的绅士和故事背景不正是英人和多雾的伦敦吗?这种对于即使是同属盎格鲁·撒克逊民族所表现的情形,我们可以知道夸大的优越感和帝国主义的思想正在现在的美国流行着。还有许多介绍美国物质文明的短片在这个时期中也大量拍摄着,如纽约的摩天大厦、餐厅、旅馆、舞场、时装及农村工厂和平民的生活等,往往配在正片前面放映,好像只有美国是世界的圣地和地上的天国,它的制度、它的生活,足可为世界各国的标准。

我们并不否认它曾经摄制了几部比较具有意义的片子,一九三八年底《佐拉传》(*The Life of Emile Zola*),由曾任雷因·哈特剧团演员的名导演威廉·迪脱惠里(William Dieterle)导演,在某种意义上讲,是一部具有人道主义的民主主义的作品。还有同年的《封锁》(*Blockade*),则是第一部在西欧和美国对于西班牙共和国表示同情的影片。次年《休阿兰斯》(*Juarez*)是描写墨西哥人反抗外国征服者的斗争,一九四〇年约翰·福特(John Ford)摄制了史坦培克(John Steinbeck)的《美国的大地》(即《愤怒的葡萄》,*The Grapes of Wrath*),这些都应该算作突出作品,其比例数目是很低的。

在这一次世界大战之初,老实说,好莱坞为了自己的打算,他们是不愿意参加战争的,对于纳粹始终保持友好的态度。因为假使参加了战争,第一,对方必定封锁自己影片的放映,而美片在欧洲及纳粹属地的市场则将因之大为削减;第二,摄影场工作人员及爱好电影的观众将大部分从军,同时其他有关的工业将改作制造军用品的工场,人力势将不够,物资减少,而成本则因之增加;第三,假使一切将服役于战争,势必受到许多阻碍。因此,他们衡量的结果,不参加战争可以坐收一笔大财,其情形将与第一次世界大战同(注意:美片之所以能在世界上占着领导的地位,完全是第一次世界大战所赐,上

文于美国第二期电影中已详为论列)。值得提出的是查理·卓别林于一九四〇年摄制的《大独裁者》(*The Great Dictator*),卓别林在这部片子中对希特勒极尽嘲讽之能事,为美国的反纳粹运动放出第一声信号。

美国的参战终因日本偷袭珍珠港而不可避免了,为了洗雪这次耻辱,鼓动国民爱国的情绪,好莱坞摄制了大批属于战争的片子,关于以珍珠港被偷袭为背景的《空中堡垒》(*Air Force*),就是一部极好的宣传和教育片。叙述一架名为玛利安的"空中堡垒",因美日关系恶化,由旧金山起飞,至珍珠港增防,未至而日本空军已偷袭该港,此机旋飞菲律宾降陆。奉命返回时,途遇日机,奋勇力战,复返菲岛,而该岛又遭日军占领,只有抢修伤痕升空返国。片子一开始为林肯总统之著名的《建立民治、民有、民享共和国》的演说,空中飞行时,驾驶员在收音机中收听罗斯福总统的宣战词,而在片尾又反复申述罗斯福总统建立和平新世界的决心。正因为着重宣传,所以它显得粗制滥造。华莱士·比利(Wallace Beery)主演的《旗正飘飘》(*Salute to the Marines*),也是以珍珠港事变为背景,叙述一个年老的退伍美国军官在日军登陆后率领该岛美人及土人英勇抵抗后殉国的故事,相当令人感动。

在对日作战初期,好莱坞倾向于摄制这一类描写美军战败的片子是有用意的,他们警告着美国人民不要忽视了敌人,但这类片子终究只是初步的宣传,第二步则是如何激发美国人民的从军热及爱国的狂潮。《直捣东京》(*Destination Tokyo*)、《反攻缅甸》(*Objective Burma*)、《凯歌俪影》(*Immortal Sergeant*)、《他们被遗失了》(*They Were Expendable*)、《东京上空卅秒》(*Thirty Seconds Over Tokyo*)、《好青年》等则是属于这一类的。

他们对于个人英雄也极注意,这一点对于战争的士兵心理影响极大,驱使着他们去打击纳粹。《约克军曹》(*Sergeant York*)于一九四一年摄成,爱尔文·约克是第一次世界大战的英雄,当他被征

入伍时,军官发枪给他,因为他是一个教徒,所以请求免征,然而另一面国家思想又使他记起祖国的仇恨,他终于从军。在交战时,他虽然一面拿枪,但另一面又在心里祷告,祝和平早临。亚岗尼一役中,他和他的同伴以一根来福枪击退十几根机关枪,捕获了一百卅二个俘虏。一九一九年五月廿二日,约克凯旋时,纽约的群众给予他热烈的欢呼,一致公称他是亚岗尼英雄。当然,这部片子对于号召美国青年从军和鼓励士气的影响非常大。还有《跨海平魔》(The Story of Dr. Wassell)系描写华素医生的片子,由西席·地密尔导演,华素医生曾在中国传道,并且做过武昌文华大学的教授,在一九四二年二月的太平洋海战中,有两只美国战舰被日本打坏,人员死亡极多,华素救护了十四位伤兵,冒险把他们带到爪哇一带的荒岛,妥为照料。这件事轰动美国,罗斯福总统曾在《炉边闲话》中称赞他是"羊群中的牧者",于是他也被当作英雄而上银幕了,影片系根据詹姆士·希尔顿(James Hilden)的小说改编。这两部片子都由加利·古柏(Gary Cooper)主演。这一些战争片子,都极力夸大描写战争的残酷和恐怖,但在另一面却又以国家主义的英雄思想灌注在人民的脑中。

其次,好莱坞对于反纳粹的片子摄制也不遗余力,有名的《北非谍影》(Casablanca)、《守望莱茵河》(Watch on the Rhine)是写盟国与纳粹间谍斗争情形,都是一九四三年的十大名片之一。根据美国著名影评家陶乐姗·皮·琼丝女士发表在一九四五年十月号《好莱坞季刊》的《好莱坞战时影片论》,好莱坞在战时摄制的描写盟国的情形,自一九四二年至一九四四年,一共制作了六十八部,占全部战时电影的百分之十八。由于对于盟国的认识不清,没有什么好的成绩,好的片子也寥寥可数,如《月落乌啼霜满天》(The Moon is Down),描写法兰西人民不屈不挠的精神的《吾土吾民》(This Land is Mine)、Tonight We Raid Colais,描写苏联抵抗希特勒的《金城汤池》(The City that Stopped Hitler)和颂扬建设情形的《出使莫斯科》(Mission

to Moscow），描写挪威抗战的《自由之火》(Keeper of the Flame)，描写英国皇家空军在邓寇克战役的《皇家空军》《永度春宵》等。他们也摄了属于中国的《中华万岁》《中国女郎》和《龙种》(Dragon Seed)，但都

1942年上映影片《卡萨布兰卡》（即《北非谍影》）的剧照。

是迹近传奇怪的影片，和中国的抗战实情并不相符，无从表现中国的英勇和艰苦的面貌。

大家都知道第二次世界大战是一个持久的战争，美国动员了许多宣传武器：舆论、无线电广播、小册子、巡回演说等，但电影却是这一切宣传武器中最通俗最被大家所接受的表现工具。谈到电影的宣传力量，我不禁想到英国第一次界大战时曾经是高度发挥的，他们请了美国当时伟大的制作者葛雷菲斯，投下了一百廿万金元的巨资，使他导演了《世界之心》(Hearts of the World)，以东法兰西的战场做背景，德国军队的残暴和联合军的英勇功绩为经，而以战线后方的浪漫的恋爱故事为纬，一个以变化为主的俗剧片，成为以后摄制战争宣传片的标本。当然这一部片子不仅抹杀了战争的本质（加上庸俗的恋爱故事冲淡战争的血腥），而且还因此将美国拉到联合国这一边来。美国是深深地看到这一点，政府对于好莱坞摄制的战争片，尽量地予以帮助，如军部曾供给《跨海平魔》以飞机、大炮、军舰作实际拍摄之用，以及资金的赋予。如前所述，好莱坞摄制了许多驱使着大家走向战争的影片，在另一方面，他们从事于安慰后方民心的影片摄制。因为在这个时候，面对失掉了丈夫和孩子、失掉了兄弟的不幸的生活，

需要一种能够忘却这种不幸而更坚定地刻苦耐劳的勇气。一九一三年米高梅的《人类的喜剧》(Human Comedy)是这一类片子中最优秀的,全片摘取了美国战时后方加州小城圣乔肯谷一个家庭的故事:父亲在第一次大战中死去了,哥哥别离家庭和爱人从军,弟弟一面读书,一面在电报局当报差,小弟弟还是一个小孩子,姊姊在大学中念书,还有母亲则在家庭中照料,这一家的人都是爱好和平的,哥哥在战场上阵亡,他的死给这融融泄泄的家庭投下暗影,但他们仍然充满了生活的希望与信心,迎着苦难微笑,面对逆境高歌。影片提供了"死,不是生命的停止,好的善良的将永久留在我们的心中",以及"爱是永生的,恨每分钟都死去"的意义。毫无疑问的,以这样紧贴现实的题材而表现出的意义,通俗朴素,震撼每一个人的心灵,获致宣传的效果是必然的。但为什么必需要战争,让年青的孩子们在战争中死去?当然,是为了打倒纳粹和根绝侵略思想,建立世界及人类的和平,但事实上,和预期的远景大大改变,大众的眼睛被这一类片子蒙蔽起来。

中国的抗战该是一个多么英勇的战争,人民的血流着,汇成巨大的河流,当然这期间,美国对于中国的帮助不少,但和欧陆及亚洲战场第一相比的情形下,援助的力量是显得微小的。然而美国的制片者却认为这是一个极可夸张功绩的机会了,他们以陈纳德将军的第十四航空队为主,拍成《飞虎队》(God is My Co-Pilot),故事把美国人极端夸张成三头六臂的英雄:一个十四航空队队员与日本空军队长作战,卒以负伤之机,将日酋击落,己虽身受重伤,然不欲放弃轰炸日本之机会,仍随同出发。而这里面对于中国人民建立空军和基地,中国飞将军的英勇竟无一镜头,相反,却把中国的陆军总部变成了热带土人的草屋,而昆明也被变成荒凉的小镇。

这些战争影片,无论场面怎么残酷,但总有一些英雄与美人的浪漫情调,用以松弛观众的感情,加进一点甜料减轻苦涩的味道。不但如此,为了解除前方战士们性的饥渴,他也摄制了一些炫卖大腿的歌

舞片，如《好莱坞酒店》(Hollywood Canteen)、《甜姐儿》(Girl Crazy)《军中春色》(Up in Arms)等，毫无内容，让兵士们眼睛吃吃冰淇淋而已。

战争过去了，军人们都复员回来，这些可怜虫以为战争完毕后自己可以获得幸福，然而恰恰相反，幻梦被现实击得粉碎，失望与不安的情绪流行着。一九四五年底《孤岛抗战记》(Pride of the Marines)就是一部这样的片子。休密特在战前和女郎鲁思脱·哈兰结婚，生活极愉快，在瓜达加纳尔一役中丧失了眼睛，变成了一个瞎子，回到祖国医院里，他瞒着爱人，不愿意让她知道。但由于友人的帮助，二人终于重又生活在一起。这不是一个悲剧么？虽然故意地予以大团圆的结局。这些失望与不安的情绪促使了心理变态、暗杀、侦探这一类的刺激性极强的影片流行。《狂态》（即《难测妇人心》，Leave Her to Heaven）就是一部心理变态的片子，一九四五年十大名片第六名《劳拉》(Laura)、《长恨天》(Scarlet Street)、《鬼屋魔影》(The Spiral Staircase)等都是钩心斗角、恐怖打杀的片子。由此，我们亦可见好莱坞的不健康的病态心理。

好莱坞永远是好莱坞，虽然时间是在前进。永远走不出自己的圈子，怎样的社会决定了怎样的艺术。一九四六年十月法国坎城举行之国际影片展览大会中参加的美国片被公认为毫无价值，除了华特·迪士尼的绘动之外，所开映的无非是人类意识的颓废、麻木、神秘主义的心理

1946年上映影片《鬼屋魔影》（今译为《哑女惊魂记》）的剧照。

片等,使得一位美国的影评家痛心疾首地说:"影片之在好莱坞,正像汽车零件之模造一样。"他们找不到新的题材,所以战后流行重摄以前的旧片,《海上霸王》《新水浒》《民族遗恨》《蝴蝶夫人》《小妇人》,等等。又由于苏联的《宝石花》(The Stone Flower)在国际影展中获得各国人士好评,被认为是一部真正的艺术品,于是他们也不得不对苏联电影另眼看待,从事改摄苏联片,如《他们在莫斯科见面》(They Met in Moscow)等。

我并不是估低好莱坞的影片,当然,他们仍然是有值得称道的地方,但这真如九牛一毛,微乎其微;为了证明持论正确,读者可以看一看好莱坞的大制片家高尔温的谈话:

"好莱坞怎么了?为什么今年度(一九四六年)这样坏?"无论我到哪里,人们都拿这个问题问我。我的回答是:"时代已经变了,但好莱坞没有变,好莱坞已经用完了观念。它仅生存在过去的时间及观念上——那就是为什么我们在每张影片中遇见的总是同样老套的男女邂逅,同样的追逐,同样的硬汉故事,同样的心理悲剧。好莱坞所犯的毛病是拍片太多。没有足够的好作家来写一年四五百本影片的剧本,不管谁是制片人、导演或明星,均因好的故事而成功,坏的故事而失败。"

除开少数例外,好莱坞大抵不知道美国人正经历着一次战后情感的反响,他们面临着许多难题,个人和世界性的,他们需要的不是影片中的逃避主义,而是他们自身混乱情感的反照。所以我坚信影片的第一要素在娱乐之外,它必须是言之有物。

好莱坞现在沦到无话可说的地步,因为它与普通人之间的距离太远了。原因在它太富,因富而变得懒惰。好莱坞不再追求新的观念、诚实的感情或者新鲜的故事。用同样古老的方程式制片是太轻而易举了。

那就是为什么我欢喜英国片的特趋流行。它威胁好莱坞,

使其脱离对富有的自满,好莱坞早就需要着外来的刺激。

"为什么英国片现在获得成功?"人家问我。

答案是:"它们是惊人的改良。英国人已造就伟大的进步。但是,最重要的,他们已经不再摹仿我们。他们已经开始采用他们自己的方法。他们应用的观念比我们的更广大更具有国际性,他们把日常生活中的亲热感反映出来,而与人民更趋接近。"

好莱坞面临着一次挑战。今日是英国,明日或者是法国、意大利、苏联。要保持它的位置,好莱坞必须弃去老的方程式。它必得找寻真实的故事,言之有物的故事,把我们时代中的不安反映出来的故事。

高尔温指出好莱坞的影片的危机,但仍没有抓住问题的本质。说实在的,从最初一九〇〇年起一直到现在,资本家为了获取巨大利润,好莱坞电影的道路是商品化的道路,即连电影从业人员也被变成了商品连同影片一道出卖。影片的商品化才促成了美国电影事业的危机,而这危机也一天天加深。

电影的利润是巨大的,美国证券交换委员会曾将一部分工业每百元投资所获的纯利做统计:汽车25.54元、办公机器用19.54元、农业机器16.93元、香烟16.63元、化学与肥料15.95元、邮购业15.17元、罐头与封装13.06元、炼油10.07元、电影10.63元、甜菜炼制10.60元、钢制品7.53元、车胎与橡皮7.18元、百货业6.37元、水泥5.96元、肉类包装4.9元。在这十五类工业品中,电影的利润占第九位,每百元获利10.63元。

据《综艺》杂志一九四六年九月号统计,美国片自有电影史来获利达四百万美元以上的共有卅三部,而好莱坞电影明星的收入都变成富翁。就拿米高梅的童星玛格丽·奥勃莲(Margaret Obrien)来讲,今年仅只十岁,然而,每天平均都有一百元的收入。最近堪富利·波加(Humphrey Bogart)与华纳公司签订十五年的长期合同,每年拍片

二部，每部报酬廿万美元。是的，好莱坞太富了，但电影商品化的结果只是加深了自己内部的危机。电影商品化的结果仅亦是重复地搬出大腿、美人、神秘主义、暗杀、打来打去，以及下流的闹剧。

另一面，电影政治化，为资本家服役，为帝国主义的经济制度服役。在战争期中摄制的《威尔逊总统传》，是一部宣扬这一位和平战士的伟大事迹的影片，陆军当局认为这部片子影响士兵的作战士气，因而援引《士兵投票法》的条文而予以禁映。其实陆军总部干了一件极其愚蠢的事，相反地，这部片子倒是鼓励战争的，大家都知道"望梅止渴"这个故事吧？政治化只使影片成了说教的讲词，冗长无味，而商品化和政治化的结果，那电复印件身的独立的艺术价值也就等于零了。

电影应该是独立的艺术，和文学、戏剧、音乐、舞蹈、绘画等一样，有其正确的理论和实践。理论可以决定应走方向，实践又可不断地补充修正理论，这样电影艺术方能蔚成大树。但在受着根本限制的美国电影，艺术和文化思想是经济制度的上层建筑，因此，自一九○○年直至现在，我们将美国影片做了一个概略的检讨，而这检讨的结论是：夕阳的余晖照射在好莱坞的摄影场上。

原载于《电影论坛》[①]1948年第2卷第3/4期

[①]《电影论坛》，1947年11月创刊于香港，月刊，英文刊名为 Film Tribune。该刊由区永祥担任发行人兼任主编，该刊每期都特别选择一主题，比如先后出版有"金像奖特辑""米老鼠特辑""卓别林特辑"等主题，这类主题的内容会单独在当期杂志中予以刊出。

《论美国电影》笔谈

覃小航

编辑先生：

我是爱好电影艺术的业余玩家，除了爱看各国电影，也常常留意国内外有关电影的书报，自看到贵刊之后，觉得那份严肃不苟的学术性与批判性，常有好文出现，私心十分钦佩。但看到贵刊香港版第一期那篇《论美国电影》的鸿文，读后极为失望，觉得那位作者只凭耳食之言，就肆意论列，那就不难谬误百出了。本来以正确观点专论美国电影的文章，国内就极少，高朗先生那种勇于担起这个任务的精神是十分使人敬重的。可惜的是他对美国电影太陌生，而自己的论点也搅得很混乱，结果便成为徒劳了。《文讯》第八卷第三期有过一篇《美国影片的定性分析》，倒值得一看。它做横断面去论述，除了有些许影片不理解之外（如《直捣东京》和《金石盟》等），其他的评判是正确与透彻的。高朗先生今回做一种纵的解剖，工作便更吃重些，我现在试述一下我的读后感吧。

最可惜的是中国没有一本美国电影史，如果起码能看到那本《自美国来的电影》(The Movies Come From Americca, by Gilbert Seldes 1937)以及那本《美国电影的兴起》(The Rise of the American Movies, by Lewise Jacobs 1939)，再旁及那本《好莱坞》(Hollywood, by Calvin Rosten 1941)，那就自然会对美国电影得知一个来龙去脉了。

首先高文对美国电影所分的四个时期是毫无根据的，尤其可笑

的是他滥用几个"主义"的政经字眼。萌芽该说是从一八九六年起而不是一九〇〇年，其中那句"美国一开始所走的道路是正确的"，究不知何指？本来在美国起源是一八八九年，那时是爱迪生第一人使用柯达的胶卷来摄活动电影的，后四年爱迪生公司才有一所摄影场，被称为"黑马利亚"，因为是漆得黑黑的。至一八九六年四月廿七日纽约三十三街戏院才开映电影，创立纪元。所以那本《美国电影的兴起》，它是以一八九六年至一九〇三年作为"淡入"期，这原因是一九〇三年才第一次有故事片《火车大劫案》。电影摄制的最初所在地是在纽佐西，而不是纽约与芝加哥，后来才迁到好莱坞那块荒地。

高文又说"在第一期未能赶上世界的水平"，那时候从何得来世界的水平作比较呢？可见是无的放矢，倒把自己射中了。至于说到"葛雷菲斯最先把远景、转换、软焦点及特写等表现技巧创用于电影事业上"那也有问题的，远景早就存在，特写才是他发明的，Cut back说是转换更不知何指？如果说是Flash back译作"转换"则更是不通了。他对闹剧即传奇剧（Melodrama）也是不理解的。

连续影片每集之后不是出现The End而是The End of Partx，到大结局则出现Fin或Finis，我怀疑他还未有看过那些连续影片，便显出有点胡说。

第二期别人是从一九〇三年至一九〇八年，许之为"奠基期"，但高文却从一九一四年而伸展至一九二五年，这划分是毫无依傍的，且说米高梅公司已在那期间出现，简直要我高呼上帝了。

他对好莱坞这地方名的解释也不知所云，又说一九〇八年至一九一九年尚不能打入欧洲影片的映圈也不是事实。

西部片不是以《四轮马车》为始，大概他所说的《四轮马车》是指《蓬车》（The Covered Wagon）吧，这部片的出现已是迟到一九二三年了。笔者从前是看过的，在电影史上只说它是西部片的杰作"为

始",而不是西部片之始。

卓别林的《快枪》大概是指《从军梦》(Shoulder Arms)怎会译作"快枪"呢？金维多的《大进攻》应是《大军启行》或《战地之花》，原文为Big Parade无法译作"大进攻"的。《光荣》想一定是《光荣何价》(What Price Glory)，《后方》或许是《阵后谐兵》或Better Ole之类，我无法猜出他所指的了。

美国的明星制度不是在战后出现的，早在战前与战时已存在了，卓别林的《巴黎女郎》应译《巴黎一妇人》(A Woman of Paris)。

1923年上映影片《巴黎一妇人》的海报。

1925年上映影片《战地之花》的海报。

默片不是至一九二五年止，华纳公司的"维他风"蜡盘发音，由阿尔·佐逊主演的《爵士歌者》(The Jazz Singer)到一九三七年十月六日才公演，那个不过仍是局部发声的，不过华纳公司却说要推前一年。《唐璜》(Don Juan)确是在一九二六年八月六日公映，

福斯公司初出的"慕维通"的片上发音,亦要等到一九三七年五月,初期都是局部有声的。默片在数量上以后好几年仍占大部分,不能说从此就终止(卓别林的《摩登时代》到一九三六年仍然没有对白)。

一九〇八年至一九一四年该是"发展期",一九一四年至一九一八年该是"转型期",而一九一九至一九二九年才是"加强期",这是比较合理的划分,故不能缩至一九二五年却很显明了,踏入一九二九年因为声片普遍化,以至现在才算是"成熟期"以及"没落期"了。

文内《爵士歌王》应为《爵士歌者》,前者为另一片名 King of Jazz,由保罗·惠特曼(Paul Whiteman)那大胖子爵士演奏家领衔的。《璇宫艳史》(Love Parade)不是福斯公司,而是派拉蒙公司的,也不是描写一个音乐团体的故事,而是描写一个驸马戏弄女王的故事,暗指英国维多利亚女王事件的。我不明白高先生移山倒海竟说到另一影片去了,这种无知是大闹笑话的,因为那部片看过的人太多了。

说到影艺学院的组织与经过,也是不理解地强说它是"犹如政治舞台,给奖之前,须要经过有力者(即资本家和其集团)的推荐,如米高梅等公司就操纵了学院的推荐会议",这显然不理解该学院是采用什么推荐方法,我希望他能看到该会主席最近发表的一篇解释文章。本来那学院并不是十全十美的,可是,他却没有搔到痒处。

他举《哈列尔雅》《摩洛哥》和《万王之王》三片作例,说是"在表现形式上是值得注意的成果",这简直抹杀了一切,以上三片虽各有重要性,但那不是属于表现形式的。《哈列尔雅》之特点在首创全部黑人演员,《摩洛哥》是因为它是德国导演渡美后的第一部新作,《万王之王》则因为它是大规模的宗教片,多以内容为主,极少与表现形式有何关系。

彩片方面没有提起《浮华世界》(Becky Sharp)是很失策的。

谈到技术与艺术冲突一段，这完全是抄自《电影轨范》的，我记得贵刊第二期银衫客有过批评，我同意他的观点，技术不是克制艺术的。《电影轨范》里所说，亦是高文所复说"电影艺术家所追求的则是远离真实的精

1935年上映影片《浮华世界》的海报。

神感官世界"，那完全不是物观艺术记者所应有的口吻，这种严重的错误，我想，高先生是有时间去修正过来的。

还有一些小错误，也可再说一下，《空中堡垒》不是一部粗制滥造的影片，反之，它在芸芸战事片中是鹤立鸡群的，《旗正飘飘》倒是华莱士·比利一部劣片，不见得"相当令人感动"。

《他们被遗失了》(They Were Expendable) 照字面应译为"他们可以被牺牲"，意为他们付了代价是会有补偿的，是赞颂语而不是像"他们被遗失了"那么怨愤不平的，也没有道理译作遗忘，商译好像是《血海飞雷》。又，《跨海平魔》是希尔顿一本传记，而不是一本小说，玛格丽·奥勃莲这小女孩如果真的是每天赚一百元美金，那是不用大惊小怪的，因为有名气的演员，动不动就有五六千元的周薪了。

最后高文排斥电影的政治性，讲"电影应该是独立的艺术"，那么他的"进步"面孔便全然扭歪了，与物观艺术论又背离得太远了。

以上这些不过是粗略地提出来供编者与作者商榷，绝不是有意吹毛求疵的。不过问题还是提出来的好，我的见解和根据也许未必全对，这就让广大的读者判断好了。这封读者来书虽然长了些，希望

能在贵刊篇幅占得一角地位,曷胜荣幸之至。

 此颂

 编安

<div style="text-align:right">广州读者覃小航上
二月六日</div>

原载于《电影论坛》1948年第2卷第5/6期

释我写的《论美国电影》

高 朗

《影论》转来覃小航先生的一封信,对于拙作《论美国电影》一文认为有值得商榷的地方,我很高兴浅陋如我者,能得到一个被人点着鼻子"指教"的机会,对于我,这是有史以来未曾有过的荣幸。该文系去年七月离开重庆到汉口于颇为困窘的环境下写成(关于这种情形,王采和陈迩冬二兄很明了我当时的处境)。手边的材料贫弱得可怜,大部分都放在一个朋友那里。因此,我不得不依靠我的记忆,错记自所难免。但我愿意以实事求是的精神,来就正于专家、学者和广大的读者群。

断章取义地将作者在一篇文章里面的思想和精神斩割分裂,覃先生就正是这样操刀的屠夫,而且是性急的屠夫。因为他胡乱砍了几刀,反而切伤了自己点着鼻子指斥别人的手指。那种慌乱天真的憨态,我不禁为之失笑。

首先,我觉得这一位广州读者还没有达到读懂我的文章的程度,他的全部知识都在常识以下。即拿分期来讲,假使稍稍具有经济学和政治学眼光的读者,都会从其中找到我分期的根据是美国资本主义经济给电影艺术和科学技术所带来的变革及该时间的特征。这一位广州读者指责我的分期不对,主要的原因是他有一个洋作者做靠山,他说刘易斯·雅各布斯(Lewis Jacabs)以一八九六年至一九〇三年作为淡入期,言下之意即是说:"洋人是这么划分的,而你却偏那么讲。"以后的分期他都是这样的一副奴才丑态。刘易斯的分期法是

着眼于表面的技术变革,而我则是依据经济基本的变革。因此,二者眼光的高下和科学与不科学,明眼人看即会清楚的。

假使要以一八八九年,爱迪生第一人使用柯达胶卷来摄制活动电影为起源,事实上,《美国电影的兴起》一书的作者的这样说法,并无若何意义。我们不是可以推溯到更早廿九年前科尔曼·塞勒斯(Coleman Sellers)所发明的活动画机,后来的摄影机和放映机才有其原理的依据。我略去了这一大段科学发明的历史,而以一九〇〇年为起点,是因为从该时起才开始有长片。埃德温·鲍特(Edwin S. Porter)的《美国救火员生活》(The Life of an American Fireman)即在该年产生。爱迪生在一八八九年摄制的 Tirt 一片,不过仅仅显示将手放在马身上这一极简单的动作而已,只能算是一个场面。而一九〇〇年的《美国救火员生活》则构成了一部完整的纪录片。刘易斯·雅各布斯的说法并无意义已很明显。

我说"美国一开始所走的道路是正确的"这一句话,我知道会招致对电影稍显陌生的读者的误解或者不明了,因此,我特别在下面对此加以解释。美国最初的电影,并不像欧洲电影那样隶属于文学和戏剧,使电影成为有图画的小说和影片化的舞台,电复印件身所具有的艺术机能被阉割,而是和文学戏剧等一样地反映现实生活,发挥它的效力。我说他还没有达到读懂我的文章的程度,由此就可很清楚地看出了,因为他必须要像对

1903年上映影片《美国救火员生活》(今译为《一个美国消防员的生活》)的海报。

小学生那样地耳提面命,不厌其烦地再三解释。

由于D.W.葛雷菲斯和他同时代的人的努力,"使美国电影在第一期末,能赶上世界的水平",然而这位读者却改成"在第一期末未能赶上世界的水平",不是他糊里糊涂没有看清楚(他的眼睛如果近视,应该请美国眼科医生验一验光,赶快配一副眼镜),就是故意曲解,好在我的原文摆在那里,而且我也没有像他那样用瞒天的手法去欺骗世人的耳目。事实上,覃先生只有对于美国电影的崇拜,而对世界电影的一般情况却毫无所知。

产业革命后,科学日益进步的结果,使世界彼此息息相通了。伦敦上午股票市场的起落,下午即可使上海物价波动;美元的贬值,可使其他各国受到影响。电影是高度工业企业的产物之一,怎么没有世界水平?法国乔治·米利哀(George Melies)在一九〇〇年制作的幻想片《月球旅行》(Le Voyage Dans La Lune),即使用了溶化(Dissolve)、淡出(Fade out)、重露(Double exposure)等技巧,该片分别在巴黎和伦敦放映。百代公司摄了《拿破仑》(Napoleon)传记片,而且他们也将艺术家请到电影中来,如请一代名女优莎娜·麦娜尔主演《茶花女》(Camille)。至于意大利,他们也摄制了《安东尼和克里奥派屈拉》(Marcantonive Cleopatra)这样大规模的历史片。在当时,美国所放映的佳片均由欧洲输入。足见这位广州读者不是对世界电影无知(这是可原谅的),就是唯"美"的意识

1902年上映影片《月球旅行》(今译为《月球旅行记》)的海报。

抹煞一切。

葛雷菲斯赋予了摄影机运动的一切可能性,很多人只知道他创用了特写,这位读者也说:"只有特写才是他发明的。"既然只晓得特写是他创用的技巧,而对于他另外创用的几种技巧镜头无知,提出问题是可以的,但他那种厉色自以为知的样子颇令人憎厌。因此,我又不得不将死人拉出来。事实上葛雷菲斯所创用的几种镜头除了我在论《论美国电影》一文中所说的远景、转换、软焦点及特写外,还有圈化(Iris dissolve)、淡出(Fade out)、散焦点特写(The soft focus close-up)等。不过,必须注意的是远景(Long shot)是Pansramic long shot(摇摄远景)。所谓Cut back(转换)的意思,我也是必须解释的,这一点引起误会,只怪我认为这是一个普通镜头而忽略过去。所谓转换,是指在一场进行事件的描写中,插入另一场镜头,或者换以另一场为背景的画面,从而造成对比和联想的作用,这种转换的镜头,在许多普通片子里都可以找得到,而且后来成为蒙太奇手法之一。

他说我对于闹剧并不理解,然而他也没有说出什么理由。本来下定义是各有各的见解,自很难求其一致。即拿悲剧来讲,自古希腊亚里士多德以来,学者专家就各持一论,说法纷纭。我想关于此点,他可以去找几本书看看,或许自会稍稍了解的。

第二期时间范围是从一九一四年到一九二五年,他说米高梅公司并没有在这期出现,我不知道他是根据哪一位洋作者的话竟然如此咬定。实际上,米高梅公司正是在这时期出现的。谈到米高梅公司,我不禁想起了它的创办者马高·卢(Marcus Loew),他是最早的电影商人,从他的历史可以看到电影事业小规模个人经营被吞并的情形。一九一〇年他和阿道夫·周克(Adolph Zukor)、约士佛(Joseph)兄弟以及尼古那·斯庆(Nicholas M. Schench)等,于纽约合并成立勒夫联合公司(Loew's Consolidated Enterprises),极力发展戏院业务。到了一九一九年,他在纽约及其他城市所控制的戏院已达五十六家,并在该年取得勒夫戏剧公司(Loew's Theatrical

Enterprises)的全部股票,组织了勒夫股份有限公司(Loew's Inc.),随后他们又转移商业目标,投资于 Metro Pictures Co.。一九二四年,他成为米特罗-高德温公司(Metro-Golawyn Co.)股票所有者,同时在短期内又掌握了路易斯·梅耶公司(Louis B. Mayer Pictures)的股票,于是,他将这些机构合并,在一九二四年成立了米高梅公司。这一位读者他要"高呼我的上帝",我想即使真有这位洋菩萨,恐怕也对这可怜的洋教徒无能为力,因为他犯了口舌之罪。

　　我很抱歉,因为写出来的文章会使读者不懂,然而,是不是我行文晦涩难解呢?不!主要的还是阅者的程度有关系。没有水平以上的知识,无论你再怎样通畅,也是无法使他懂的。就说西部片,我已经在第一期里归纳为当时的流行影片之一,在第二期里,我又说:"西部片已有厄姆斯·克鲁斯的毕生杰作《四轮马车》为始,从一九二三年起,一变而为西部开拓片。"这一句话的意思就已经再清楚不过,然而这位广州读者却以为我说《四轮马车》为西部片之始,南辕北辙,实令人啼笑皆非,枉费笔墨。

　　第一次世界大战是资本主义国家要求殖民地重行分配及扩展商品市场的战争,成千成万无辜的人民在美丽的字眼下被拖去塞炮眼,为资本家个人的利益而曝尸于战场,自然,稍有良心的艺术工作者对此表现了反对的态度。查理·卓别林将战争漫画化而加以嘲弄,因此,我将 Shoulder Arms 译为《快枪》,

1923年上映影片《巴黎女郎》(今译为《巴黎—妇人》)的剧照。

美影漫谈　129

因为流行的译名太柔弱，而没有它具有讽刺的意味。其他的译名《光荣》《大进攻》及《他们被遗失了》——该读者也说《他们被遗失了》显得愤懑不平——都是这样地加入讥嘲的意味在里面，俾和内容相要求。《后方》原名为 Behind the Front。另一方面我又采取了习惯的译法，如 A Woman of Paris 我译为《巴黎女郎》，正和最近在香港上映的 The Lady from Shanghai 译作《上海小姐》一样是习惯的译法，除非是木脑壳才照字面死译硬译。

"明星制度"是将人变为商品的一种形态，抛弃了影片内容的价值，而着重于此种商品的价格。举一个例子，现在粤语片某某几个明星所主演的片子可以卖多少钱，其他的又可以卖多少，戏院方面都有一定的盘价，至于影片内容如何则是不管的。美国电影的"明星制度"在第一期中还没有形成，虽然那个时候已经出现了最早的明星。因为在那时还是个人小规模经营时期，老板既无力花巨大的宣传费用去造成"商品"的地位，而演员也还有其自由。但在第二期则由于大企业的出现，为着推销这种"商品"，获取利润，"明星制度"出现了。这一位读者因为没有弄清楚"明星"和"明星制度"，因此而错误。而且我们还要注意一点，Star（明星）是在此时才有的，早期还是称为 Actor（男演员）和 Actress（女演员），直到现在，Star 通常出现于公司的宣传文字上面。

我将有声电影表现形式的完成，一共分为三个阶段。然而这一位读者却没有读懂我所说的全部意义，截取了一句话，于是挥拳疾步，白绕了一趟圈子。

电影技术与艺术的矛盾，我曾经以一千多字的地位予以讨论，表面上看，这是矛盾的，其实却是统一的，于是我下的结论，说彩色片的彩色应和声音、画面有机地结合，成为深刻的复杂的统一，多角而单纯化的艺术表现形式，并且用极浅显的数学公式表示如下：

$$影片 \times 声音 \times 色彩 = 彩色片$$

基于这样的观点,我指斥了好莱坞的特艺术彩色在艺术上是一种退步现象,因为它只是现实色彩的复现,这种复现又和天然色的照相有什么区别？举一个该读者能够懂的例子：你能够看到蓓蒂·葛兰宝的大腿是怎样的颜色,对于你,或者会使你因血液周转过速而全身爆炸,但这又有什么艺术价值？

因此,可以知道我和陈鲤庭先生关于艺术和技术矛盾这一点上看法的根本不同之处。然而,这一位读者并不理解,虽然我的意思很明白、很浅近。我真为他的热心和天真感到哑然失笑,不得不又必须像对小学生那样不厌其烦地再三解释。

谈到这里,我想起了苏联片《宝石花》,这是一部成功的彩色片的最好例子。那部片子里面的彩色深化了剧情、演员、装置和画面,同色彩如水乳之交融,它恍如塞占勒(Paul Cezanne)的画笔捕捉了自然形态中的内部生命。色和色的对照、变化、重叠,构成了这一部片子的优越性的要素。色彩在这里和声音、画面有机地结合,成为深刻复杂的统一、多角而单纯化的艺术表现形式。

电影艺术与科学学院,假使真正是以"促进艺术和科学,发扬人类文化"为宗旨,在其意义上讲,本来是无可厚非的,但其幕后的操纵者却是资本家和其集团,"它成为资本家赚钱的另一种手段而已",所谓选举金像奖演员,也不过是形成了"明星的明星制度"而已。该院院长金黑萧最近对外界所指斥被大公司操纵、选举含有感情作用、借故敛财等曾予辩白,同时主席契思汉旭也出来解释一番。这位读者义务为他们宣传,但也不得不承认它不是十全十美的组织。为主子辩护的一番苦心的狐狸尾巴终于露出来了。稍有头脑的观众对所谓金像奖巨片、金像奖明星都抱着并不信任的态度。查理·卓别林就从来没有得到半个奥斯卡的,你能否认他是一个伟大的艺术家吗？

最后,必须予以说明的,就是我在该文中,对于美国电影的看法,是立脚于美国资本主义社会的经济结构去看它的发展过程,以及电

影和政治生活、社会生活之间的契机,及诸种特定意识形态和经济基础的相互作用。读者诸先生当会理解我的全盘的思想的。但由于没有在"商品化和政治化"上面冠以"资本主义的"五个字,因而引起了电影玩家对于"电影应该是独立的艺术"之误会,这误会是应该由我负责的。

当然,这解释还不够,必须还要谈谈。在美国,电影被握在掌有生产手段的统治阶级手中,因此,它为资本家服役,为资本家麻醉大众,掠取金钱,掩饰其卑劣无耻,但它在没有剥削与被剥削、统治与被统治的社会中,它将属于且服役于全体人民和整个人类,而不是像在资本主义社会中为资本家个人所有。因此,在这点上将两者对照起来看,电影不就显出了被解放了的独立的意义,这里面就有着这样更深一层的思想在里面。

关于《璇宫艳史》(*Love Parade*)和连续影片的结尾,是我记错了,谨向读者致歉。至于《空中堡垒》和《旗正飘飘》二片,电影玩家提出不同的意见,明眼人自会分别的,不多赘。

1929年上映影片《璇宫艳史》的剧照。

编者按语:

这一次的争谈,是由本刊高朗先生《论美国电影》一文所引起的。其中更涉及陈鲤庭先生著的《电影轨范》一书,和本刊银衫客对该书的批评,而且更引起了几个重要问题,的确值得展开讨论。

高先生的文章,是去年底由汉口寄来,我们觉得这篇文章的确做

了一番分析的功夫，也许举例上稍有错误，亦不失其对美国电影重新估价的作用。我们一直等到上一期才发表出来，是因为迁就各期特辑的系统性。

至于文内的论据，编者为尊重作者原意起见，决定按照原文刊出。现在覃小航先生和我们商榷，站在编者的立场，我们是非常欢迎的，恰好高先生这时候到了香港，我们就请他自己作覆。

覃先生的来信，相当认真。很多小地方他都注意到了。关于译名商榷、历史考据、例证……我们都有适足的料资可供参考，读者们总有机会来判别。

现在我们把覃先生的来信和高先生的覆文一并刊出。我们认为最严重的问题，倒不在枝节上，我们很希望读者从下面几点，多多发挥意见：

（一）时期的划分；
（二）闹剧的定义；
（三）技术与艺术在电影表现手法上的关系；
（四）美国影片的质素。

也许读者们更有其他高见，我们竭诚欢迎参加讨论！

原载于《电影论坛》1948年第2卷第5/6期

对摄影师的重新估价

黄宗霑

大多数去电影院看戏的人,差不多很少会想到构成一部电影的摄影师的地位和功劳,有的甚至压根儿就不知道有这么一种人物。但是如果观众特别留心的话,他也许会在故事开演前的职员表上看见一行像"摄影指导某某某 A. S. C."(Director of Photography:American Society of Cinematographers)的话吧。或者,他也许有时会在全部影片里找出几个奇妙的、突出的或美丽的镜头来。不然的话,那真是多么可怜,摄影师在电影里面新扮演的角色确是最容易使人遗忘的一个了。

如今,自然电影是一种合作的事业,没有谁能要求着单独地创造一部电影,而且谁都知道大半的观众只是注意银幕上角色的表演和噱头,很少会注意那些幕后的构成与技术人员的——其实少了他们电影就不成为电影了。就我所知道的,一个电影部门中的摄影师,对于他职务上的全部知识与充分的了解,就是决定拍摄佳片的基本条件。

最初的一些电影,差不多全靠摄影师独个人的力量,他安排好整个的内容与表演,而且是他亲自拍摄与放映的。摄影师实是早期电影制造最主要关键之一,一些我们都看过的极佳影片,差不多全是由导演摄影组(Director Cameraman Teams)工作出来的巨制,我可以举出一个尽人皆知的例子来,就是 D. W. 葛雷菲斯和他的最杰出的摄影师比利·毕哲尔(G. W. Bitzer)。他们两个人合作拍摄了《民族的

诞生》、《忍无可忍》(*Intolerance*)、《赖婚》(*Way Down East*)以及当时许多一流的巨片。葛雷菲斯和毕哲尔并发明了许多特写(Close-up)、划割(Cross cutting)等技术上的应用,使电影有着惊人的发展。又像一些伟大的苏联导演,如爱森斯坦(Sergei M. Eisenstein)和普特符金(Vsevolod Pudovkin),他们始终和同一个摄影师一起合作,在这种特殊的例子里,就是Edward Tisse和Aratoli Golovnia二人。丹麦导演卡尔·德莱耶尔(Carl Dreyer),他的《圣女贞德》(*The Passion of joan of Arc*)和一些其他的影片,都是和名摄影师卢道夫·麦地(Rudolph Mate)合作成功的,而后者现在已经受聘好莱坞了。本·赫虚特和查里士·麦克阿瑟(Ben Hecht & Charles MacArthur)二人在拍摄《恶棍》(*The Scoundrel*)、《冷血罪行》(*Crime Without Passion*)的时候,对于与摄影师李·嘉姆斯(Lee Carmes)的合作也是极端的信赖。

从上面举出的几个范例里面,我们看出一点意义,就是自从银幕成为主要的见闻介绍方法以来,有经验的制片家,没有不倚赖摄影师,把他看成宝贵的艺术之右臂一样。有时我真莫名其妙,现在一般制片家是否理解了这种由长时间证明而得到的原理。

目前大多数的电影,仅仅把摄影师看作一种必需的人员,而没有把他看成一部电影机械中的一个特别重要的齿轮。通常都是在电影脚本写好了,布景设计妥当了,演员排演熟练了,一切一切都安排停当的最后一分钟,他才被叫上来,开始动手他的工作——把它拍摄成电影。他一点也没有被顾及需要参与商议,或者被允许有充分的时间使他自己可以对电影中的问题和那些镜头拍摄的可能性研究得更清晰。

从摄影场方面来讲,它并不希望那些出品有粗糙敷衍的倾向;而摄影师呢,从艺术和预算等观点上,他对一部影片贡献的地方极多。假设一个摄影师在一部影片准备拍摄前一个月就被通知了,他马上就可以做每个镜头分拆研究,并且他可以和导演、艺术指导合作

一起详细讨论,这样一部既经济又好的影片就不难获得了。

我想用事实来证明我所讲的吧,就像最近我在占士·格尼(James Cagney)的《欲海狂澜》(The Time of Your Life)一片中担任摄影指导一样,我们想到在动手拍摄以前我该做的事情。我邀了导演H. C.拍脱尔(H. C. Potter)、艺术指导威尔德·爱伦(Wiard Ihnen)两位一道讨论这片中所有的一些摄影上的问题,因为有一场酒吧间的布景需要表现着整个一天的时间概念,我们三人商量着一个计划,如何将剧本搬上银幕变成电影。经过再三的讨论,我们想出了一个办法。在渐进的几个场面,变更各种灯光的强度,来表示时间的进展过去,每个段落中灯光的布置,我们事先全都计划过,在这样处理之下,我们才开始拍摄,于是我们省去了一大部分临时讨论的不必要的时间,而且我想就是素质方面也会进步些吧!

相反地,在拍摄《肉体与灵魂》(Body and Soul)的前三天,我才被通知要担任该片的摄影师,我自然没有充分的时间来了解我在这工作中所处的地位。当我开始拍摄的时候,监制者就告诉我那片中拳击比赛的一段落,假定是在麦迪森方场(Madison Square Garden)所举行的,但是他并不准备真到那儿去实地摄制这场面,不过仅仅假想到在那儿竞赛一场,而雇用着四个临时演员,就在这里布景拍摄。从一个摄影师的眼光看来,这实是一种既浪费而又不讨好的计划,因为在整个洛杉矶城就找不到一个竞赛场会和麦迪森方场里面相类似的。

黄宗霑在拍摄现场,此照收藏于中国近代影像资料数据库。

既然这样,因为一个拳击比赛场实和一个大仓房差不多,像一个有声电影活动范围一样,所以我建议还是就在摄影场里面拍摄较为省事,而以后观众反响的热烈证明了我的计划的正确。

我们知道平均一部电影摄制成本大约七十万美元到一百万美元的样子,而平均拍摄的日期约共八星期到十星期之久,每部片的摄影指导平均约可获得每星期六百元到七百元的酬俸,这样看来明显地告诉我们只须相对地花费一些多么微少的数目,让摄影师们额外地事先计划讨论好,然后参考他的设计动手开拍,即使仅仅缩短一天的拍摄时间,也就替公司里节省一笔若干的数目了。所以一个制片机构的组织愈庞大,愈需要更紧凑的全部合作,而此种合作所获得的成果,则远非那种各部门各自计划的成就可同日而语的了。

编者按:

谁都知道黄先生是中国人而在美国电影界中获得相当荣誉的。他去岁返国时,曾答应为本刊写稿,这是他的近作。原文系英文,虽然内容纯以美国电影事业为对象,但对我们也很有参考的价值,故特译出。

原载于《电影论坛》1949年第3卷第3/4期

影片编导

伯 奋

好莱坞电影艺术科学院第二十一届的金像奖名单,于三月二十四日正式揭晓,而二月十日晚,已先行披露了一百〇二项荣誉提名,其中《哈姆雷特》(Hamlet)、《聋哑女》(Johnny Belinda)、《红菱艳》(The Red Shoes)、《蛇穴》(The Snake Pit)和《宝石岭》(The Treasure of the Sierra Madre)被推选为五部最佳影片,而王格尔的《贞德传》(Joan of Arc)虽和《哈姆雷特》一样提名七项之多,卒以名列第六而落选。按照往例,最佳导演即为最佳影片的制作者,今年却有一个例外,就是《红菱艳》的导演并未提名,而换了《乱世孤雏》(The Search)的齐尼曼(Fred Zinnemann)。为便利读者参考计,笔者拉杂地把这五部最佳片加以介绍:

扬眉吐气的英国片

英国的电影界,似乎成了惯例,每年四部最佳的影片,各有风格和作风。一九四七年的《思凡》(Black Narcissus)、《孤星血泪》(Great Expectations)、《虎胆忠魂》(Odd Man Out)和一九四八年的《红菱艳》、《苦海孤雏》(Oliver Twist)、《失去的信仰》(The Fallen Idol)全有相似处,而《亨利第五》(Henry V)和《哈姆雷特》又是一个对照。本届好莱坞金像奖最佳片中,英国出品竟有二部加入角逐,尤见突出。

《红菱艳》在上海已映过,它的提名是最佳片,原著电影剧本、剪

接、彩色、美术装置和配乐五项。去年十月二十一日起在纽约上映，票价增到一元二角，而开映迄今，盛况不减，纽约影评人对此片予以好评，但《时代》和《新闻周刊》却认为是本令人失望的片子。该片制作人泼拉斯堡（Emeric Pressburger）（兼剧本）和鲍惠尔（Michael Powell）（兼导演）为不列颠影坛中最具精细头脑和浩瀚气魄的一对搭档，他们的作品，每年不过一二部，然每片一出，必轰动影坛，如一九四三年之《潜艇卅七号》（The Silver Fleet）、一九四三年之《壮士春梦》（The Life and Death of Colonel Blimp）（此片在沪公映，剪删甚多，最为可惜）、一九四六年的《太虚幻境》（A Matter of Life and Death）、《我行我路》（I Knew Where I'm Going）（温黛·希拉主演）、一九四七年的《蛮荒志异》（The End of the River）和《思凡》，题材背景，每多不同。去年完成《红菱艳》后，和亚历山大·柯达（Alexander Korda）合作彩色历史传奇片《红花侠》（The Elusive Pimpernel），把以前李思廉·霍华（Leslie Howard）主演过的那本名作，加以重摄，由戴维·尼文（David Niven）主演，接下去将是和美国制片家戴维·塞尔滋尼克（David. O. Selznick）合作彩色片《降下尘世》。他俩的近作《小后房》（The Small Back Room），是本一个自卑者的心理分析，虽也以战争为题材，但导演和剪接，加上《思凡》中戴维·费雷（David Farrar）和凯丝玲·巴纶（Kathleen Byron）的超越演技，特别是高潮的处理（如拔出德国炸弹导火管一幕），观众将为之提心吊胆，此片甫在伦敦上映，《每日邮

1948年上映影片《红菱艳》的剧照。

报》已指出它将是一九四九年"十大"之一。

　　无可否认,《哈姆雷特》是这次金像奖中最可重视的一本,导演、演技、美术、服装、配乐均达高水平,片长二小时半,处处是艺术的结晶。影片和莎士比亚原剧大体甚少出入(加州大学的《好莱坞》季刊近期曾刊登二个剧本的对照),劳伦斯·奥立佛(Laurence Olivier)的导演和演技,以及他这个角色的分析,去年秋季号的《剧场艺术》曾有专文评介。影片另一奇迹乃是扮奥菲丽公主一角的琪恩·茜蒙丝(Jean Simmons),这十八岁的女郎以前从未演过莎士比亚戏剧,她对于莎翁作品的认识,还是读书时代从课本上得来的一点印象,可是在奥立佛鼓励和指导下,她先从事舞台表演三个月,然后上银幕,她的成绩完全是出乎意外。威廉·怀德在《新政治家》上称赞她的演技:"我生平第一次的经验,竟为茜蒙丝小姐那场疯狂的表演所感动。"其他演员,如扮演帝后的贝锡尔·雪尼(Basil Sydney)和依琳·赫莉(Eileen Herlie),也有极深彻的演技,浮斯和狄隆两氏的美术装置,创造了簇新的艺术,那漫无止境的回廊、曲曲折折的楼梯、雄视的雉堞,无一不是匠心独运地塑造出来。

　　《哈姆雷特》在香港映时,译作《王子复仇记》,此片开拍前有一年的筹备工作,拍摄时谢绝参观,制作代价约美金二百万元(其中仅服装一项,已值八万四千元),舞台剧演足四小时半,而搬上银幕,反而减少时间,那是因为在剪接时,删去了一些不重要的场面之故。和奥立佛合作剪接的,是《伦敦新闻记事报》戏剧评论家亚伦·邓脱。全片在欧陆已负盛誉,威尼斯国际影展选之为最伟大的影片。《伦敦每日镜报》所批评的"我可说,不列颠这本影片,在艺术立足点上,是超越乎任何欧陆或美国电影制作品"一语,并非自诩。

《聋哑女》主角琴·蕙曼(Jane Wyman)

　　一九四八年华纳拍摄了二本从舞台剧改编过来而结果完全出乎意料的影片:一本叫《克立斯托孚·勃莱克的决心》(The Decision of

Christopher Blake），著名剧作家摩斯·哈德（Moss Hart）的社会剧，指出一个美国家庭对于儿童教养问题，必须严加注意，防制夫妇动辄离婚尤为当务之急。在百老汇上演时，是一部既得彩又赚钱的戏。华纳以重价买下，满怀期望，想拍成一本和哈德另一作品《君子协定》（Gentleman's Agreement）一样成功的佳片，导演、主角换了又换，结果是改编的松懈影响了导演重心的把握，女主角爱丽茜·史蜜（Alexis Smith）就根本不宜演这类角色，公映之下，全盘失败。

一般而言，著名舞台剧搬到银幕，在观众心理上因为已有了先入为主的概念，即使不成功，卖钱是可以有把握的，这次却是既劣又惨（平心而言，影片只是对白的成分过多）。另外一本《聋哑女》（Johnny Belinda）却相反，这是依尔玛·哈里斯的一个舞台剧，一九四〇年在百老汇公演时，观众反应平平，彩声不多，批评家都认为这并不是一个了不起的好戏。华纳当初购下这舞台剧的电影摄制权，只是因为看中了这个故事的结构还动人。谁也想不到，经过了电影剧作家寇比（Irma Von Cube）和范逊的改编，竟脱胎换骨，另具风格，成为一九四八年最佳的电影之一。金像奖的提名多至十二项（包括最佳影片、导演、男女主角、男女配角、剧本、摄影、配乐、美术装置、剪接及配音），即使一九四七年的《君子协定》也不及（提名八项），这是不是奇迹呢？当然不是！只有琴·蕙曼超越的演技上的成功，确是记冷门，扮一个聋哑女，自始至终

1948年上映影片《聋哑女》（现译为《心声泪影》）的海报。

不开口，而完全用表演来传达情绪，诉诸观众，引起共鸣和感应。过去只有桃乐珊·麦瑰（Dorothy McGuire），一个杰出的舞台演员，在《哑女劫》(The Spiral Staircase)一片中，有过这种哀愁惊恐、既寒又怜的面部表演，不说一句话，扮同了举手投足的适当姿态，刻画出哑女的善良和明慧、苦痛和孤独。

琴·蕙曼浮沉影坛已十四年，她一向被导演和观众认作是一个专扮多嘴娇痴的女郎的人才，而这种Campus autie的角色在好莱坞又俯拾皆是，直到《失去的周末》一片，她才比较地有一份重戏，而真正的戏剧角色的开始是在那张《鹿苑长春》(The Yearling)里，她努力把握那个乡妇的坚忍个性，那一年被提名金像奖的最佳女主角。她虽没有得到至高的荣誉，华纳已发现了那块埋没十载的钻石，现在才发出熠熠光华，但不能一下子让她在最高级的片子中担任主角。恰巧杰莱·华特要开拍《聋哑女》，无法找到女主角，华纳显然对片子还未有更深的期望，就叫琴·蕙曼试一下吧！这一来，她的演技被确定了，在她正式开拍这个戏前，她努力学习Abbede L' Epee[①]发明的手势谈话术。

这个戏正式公映之后，她的演技得到一个结论，就是出类拔萃地成功。影片很快地运往英国开映，琴·蕙曼被《每日捷报》举办的一九四八年度最佳电影比赛列为"演技最优秀的女主角"，伦敦各报的影评人全对她的演艺备至崇扬。

一九四八年是琴·蕙曼一生事业的转折点，她下一部新作是大导演希区柯克的 Man Running（《欲海惊魂》），杰柏逊（Selwyn Jepson）著名惊奇小说的银幕化，由华纳和英国的联合不列颠彩片公司合作拍摄，伦敦埃尔斯特里（Elstree）摄影场正积极筹备，欢迎琴·蕙曼的来临。

从整个影片说起来，查理·毕克福（Charles Bickford）扮暴戾的

① 18世纪，法国Abbe de L' Epee（德佩雷神父）创办了第一所公立聋校，他设计了一些手势，以文字写作、打手势、指拼单词来教育聋童。

爸爸一角是全片一绝,他以前二次名列配角提名奖(《圣女之歌》(The Song of Bernadette)和《女参议员》(The Farmer's Daughter)),出场极少,在《聋哑女》中,却有着分量极重的戏,导演尼加拉斯戈(Jean Negulesco)

1948年上映影片《聋哑女》(今译为《心声泪影》)的剧照。

就说:"毕克福表现了我所看到最好的也是我所希望的演技。"我们也不能忘掉那个扮渔夫洛基的新人史蒂文·麦克耐莱(Stephen McNally),他的前途是无量的。当然,帮助影片最大的还有马克·史蒂纳(Max Steiner)的音乐以及铁特·麦考(Ted D. McCord)的摄影,这二位在《宝石岭》一片中曾合作过。史蒂纳已三度膺奖(《革命叛徒》(The Informer)、《苦恋》(Now, Voyager)、《自君别后》(Since You Went Away)),事实上他最动人的配乐是《四千金》(Four Daughters)。

麦考德的摄影技术,《时代》周刊去年十月廿五日一期的影评上曾特别提出称许,此公大致是去年好莱坞最努力的黑白片摄影师。蓓蒂·黛维丝的片子,以前担任摄影的,不是鲍立托便是汉勒,去年的《六月新娘》(June Bride)却请了他,而麦考本来只是一个专拍小片子的才艺家,现在也总算扬眉吐气了。

《聋哑女》是一本适合女人家欣赏的影片,全片卖弄的戏剧成分极多,但描写伦理母爱的地方也够引人感动。主角琵琳达是一个自幼失去母亲的女孩子,聋而又哑,但她的内心却是既敏慧又善良。影片的背景是勃立登岛上的一个小村落,地偏人稀,居民大都捕鱼为

业,村中诸色人等,都知道也都认识磨粉匠麦唐纳(毕克福饰)那个聋哑女儿,看法一样,认为她只配操劳一生,呼她"哑子"而不名,甚至她的爸爸以及姑母(摩海 Agnes Moorehead 饰),也不把她当作人看待。只有一个人,新来的怀着怆痛居住到这小村落来的李却逊医生,以仁慈和温暖接待这个哑聋女,他不久发觉琵琳达有超乎常人的智能,她不能这样地过其一生,所以就教她怎样用手势谈话、怎样写字、怎样发音,领导她从一个窄狭的世界中出来。同时,在她身上,那医生不知不觉发生了奇妙的爱情,那种纯洁的爱,也安慰了他过去的创伤。

琵琳达显然和从前大不相同了,有一夜参加邻居的游乐会,她竟能领略梵哑铃的演奏,邻人都感到奇怪,"哑子"的绰号不再称她,那夜她成为一个很漂亮的女郎。同一天夜里,一个残暴的青年渔夫,灌饱老酒,跟跟跄跄跑进磨坊,在一无援手下,这渔夫奸污了她。

这件事,没有一个人知道,李却逊医生当然也蒙在鼓里,他把一切希望寄在琵琳达身上,甚至那个妖艳的专卖弄风情的女房东史蒂拉屡次勾引他,他也漠然视之。琵琳达的爸爸屡次讽嘲他,也挫不了他的信心。他对麦唐纳说明琵琳达的聋哑并非绝症,是可以医好的,麦格尔大学有几位专家,他可以陪她去诊治,这席话终于说服了刚愎的老人,他陪着她到麦格尔去。

临床诊疗的结果,李却逊遭到了二重打击,第一是琵琳达的聋哑是绝症,医药无法治愈;第二是她竟已怀孕,谁是爸爸,无人知道,除她自己。回到村庄,村民当然绘声绘影,每个人都相信李却逊做了这个孽,其时那个骚女人正嫁给渔夫,这种种错综复杂的关系,在影片的最后片段中,渲染得愈发离奇。李却逊医生有口难辩,琵琳达生下孩子,爱护备至,特取名琼纳,更为村民所不齿,人人主张孩子应让别人领养。由于史蒂拉得悉其中秘密,对于此事更加起劲。不幸接踵而来,麦唐纳为渔夫推坠悬崖,死得不明不白。而当渔夫还想抢夺那孩子时,琵琳达杀死了他。影片最后是法庭审判,在尼加拉斯戈导演

之下，推陈出新，最后琵琳达宣告无罪，李却逊医生决定娶她为妻，而且决定好好抚养孩子琼纳。

导演琪恩·尼加拉斯戈是罗马尼亚人，一九〇〇年生，出身于罗马尼亚的卡洛尔大学，做过画家、舞台导演，一九三二年派拉蒙拍摄汉敏威名作《战地春梦》(*A Farewell to Arms*)时，战事场面是由他担任导演的。以后他做过助理导演、编剧（你也许记得劳莱、哈台演的一本笑片《护花大使》(*Swiss Miss*)，就是他的剧本）以及华纳不少短片的导演。一九三九年，他导演《落花恨》(*Rio*)，并无多大成就。但一九四三年的卖弄剧《回首话当年》，用别出心裁的倒叙法来演述故事，却创了新的手法。次年导演《离人欲断魂》(*The Conspirators*)（海蒂·拉玛和保尔·亨利合演），接着是一九四五年的《三怪人》(*Three Strangers*)、一九四六年的《人生几何》(*Nobody Lives Forever*)和《银海香魂》(*Humoresque*)。《声哑女》是他一九四七年的导演作，就像福斯的《蛇穴》一样，到一九四八年下届才正式发行。

许士登(John Huston)的《宝石岭》

一九二〇年，墨西哥地方，二个游手好闲的美国流浪汉杜倍士和寇丁，终日不务正业，一有钱就想买彩票发横财。一天碰到了一个老于世故的掘金夫霍华，因为深山中埋着一个金矿，想试试运道，但是霍华告诫他们说："采矿的旅程是艰苦的，困难得你不能想象，假使容易的话，这宝藏早给人拿走了。"他还说："更坏的，乃是你到了那里，你会变得失去理智，丧了人性，甚至什么恶事你都干得出来。"这些话后来果然应验了，因为他们得到了宝藏，同时也招来了贪欲、恶念、自私、诅咒、猜忌这些恶魔。这就是作为一部真正艺术品的《宝石岭》(*The Treasure of the Sierra Madre*)的内容，由于好的剧本、导演、演员加上高水平的技术，又获得了国际的声誉（得威尼斯影展奖），同时也被《时代》周刊尊之为"有声影片开始以来好莱坞最好的一部"。或者是《新闻》周刊所说"好莱坞六年来最佳

1948年上映影片《宝石岭》(今译为《碧血金沙》)的海报。

出品"。

要知道影片本身如何成功,这里抄录一群著名纽约影评人的观后感:

《午报》:"它是一个富有高潮性的故事,或者说是一个冒险的,或讽刺的,或寓言的,或哲学的,也许一切都有。当然,它的演技和导演最令人满意,但是最令人难忘的两个角色,却是扮老矿夫的华德·许士登(Walter Huston)和扮墨西哥强盗的比杜耶(Alfonso Bedoya)。"

《纽约邮报》:"这片子虽于年前出现,但相信今后十二个月内仍将继续获誉,鲍嘉异常称职,丁霍尔再度展露了《伟大的恩博逊》(The Magnificent Ambersons)一片中优秀的演技,他俩有一幕戏,虽然不是演技的表现,却是一幕真实的酒店殴斗,这幕表现了高度的残忍,咬牙切齿撕破胸膛的动作,失败后的委顿和喃喃诅咒,委实令人难忘。华德·许士登,就是美国最可靠的演员,不论如何,他把内心刻画得非常成功。说到背景,约翰·许士登(John Huston)选择了墨西哥的邻村,而在选定墨西哥强盗的角色上,他和另一个导演约翰·福特有绝大不同,福特在《烈士血》(The Fugitive)里用好莱坞演员卡洛尔·纳许是成功的。而许士登却用了地道的墨西哥人比杜耶来扮演,更为成功,比杜耶不仅惊人,抑且异常单纯。"

《纽约时报》:"每一个观众,将对于鲍嘉所扮演的那个为贪欲腐蚀而屈服于罪恶的采矿夫角色加以赞许,从外形、性格和作为上,全表现出来了,特别是最后在群盗面前那副强烈愤世态度的演出,难有

几个演员能表现得这样成功。鲍嘉在片中的演技,或许可说是他历来最真实的表演。"

《宝石岭》一片,根据屈莱文(B. Traven)小说,由许士登亲自编剧,在金像奖提名上,获最佳片、最佳导演、最佳电影剧本和最佳男配角四项,摄影和配乐事实上绝不亚于《聋哑女》,它已先后获得纽约影评人奖和影片评论会奖,列为一九四八年十大名片之一。全片主角乃至配角,无一女性,也是一大特色。

好莱坞剧作家出身的电影导演,如皮莱·怀尔德、劳勃·洛逊、威廉·惠尔门、狄尔玛·但夫斯,全有深彻的才艺,其中约翰·许士登尤为显著,他所编写的剧本,全有极讽刺的对白,《黑鹰》(*The Maltese Falcon*)、《断肠花》(*In This Our Life*)、《横渡太平洋》(*Across the Pacific*),乃至去年的《宝石岭》和《凯拉果》(*key Largo*),无一不是自编自导。他第一次尝试导演《黑鹰》(一九四一年),用暗示手法,极得好评;《断肠花》末了一个追车场面,利用蓓蒂·黛维丝(Bette Davis)半身特写,以及车上镜子中反映出来的紧张的面部表情,衬托出这一个高潮的提心吊胆,也是一大成功,虽然整个说来这片子是失败了的。

严格地说,许士登的近作《凯拉果》不及原来的舞台剧本。在百老汇,一百〇五个演员合作这本充满了诗和哲学的舞台剧,如火如荼,主角是参加西班牙内战的美国青年和一个赌棍,而一经许士登改编,却面

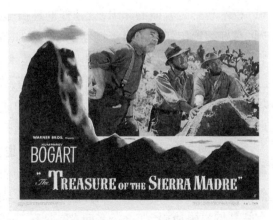

1948年上映影片《宝石岭》(今译为《碧血金沙》)的摄制现场,左一为导演约翰·许士登。

美影漫谈 147

目全非。这也不能怪他,电影摄制权是一九四七年十一月购下的,只花了七十八天的摄影场工作,一九四八年五月就完全摄竣。这中间有老板贾克奈在作梗,结果是影片不少有意义的场面被剪删,惹得许士登一怒脱离华纳。如果纯粹从导演技术观点言,可借用《时代》周刊(一九四八年八月二日)的批评:"……许士登是制造气氛的专家,全片不仅随时危险四伏,而且就似乎感到佛罗里达的酷热,让你专心注意而忘却最可珍贵的技术:它竟是大部分在室内拍摄的。"

《乱世孤雏》导演齐尼曼(Fred Zinnemann)

本届米高梅被提名的金像奖影片,只有《乱世孤雏》(The Search)以及其他五部影片《三剑客》(彩色摄影)、《金粉美人》(B.F.'s Daughter,黑白片服装设计)、《秘密地带》(记录长片)、《复活节巡礼》(Easter Parade)、《海盗》(The Pirate,均音乐片配乐)。《乱世孤雏》虽未提名为最佳片,但齐尼曼却被列为最佳导演之一,另外加上最佳男主角和最佳原著电影剧本共计三项荣誉。

佛里特·齐尼曼是维也纳人,他本来是在维也纳大学读法律的,忽然折节往巴黎研究摄影术,大约有一年工夫,他学了一些摄影机械、技术和打光方面的知识,就担任助理摄影师。一九二九年到了美国,在好莱坞担任一些摄影场场记一类小职位。有一次,墨西哥一群官方代表来访问好莱坞,他们想请一些技术人才到墨西哥去发展影业,他被请担任了一年导演工作,常和墨西哥演员在一起。回到好莱坞后,就加入米高梅,担任短片导演。他的成绩非常杰出,尤其一部叫《太但和老虎》的短片,很受激赏,慢慢地升为正式长片的导演。

一九四二年,他导演乙级片《太平洋集会》(Kid Glove Killer),而同年《义犬盲探》(Eyes in the Night)在侦探片中创了新的形式,虽然因为战争关系,也插入了纳粹间谍一类人物,但主要是描写一个具有智慧的盲眼侦探,在一条名叫"星期五"的警犬协助下,怎样破案。片中有许许多多风趣的地方,也有更多接踵而至的高潮。例如末了

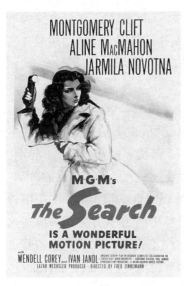

1848年上映影片《乱世孤雏》的海报与剧照。

一幕的地窖之战,墨黑的银幕上但见枪声及闪光,以及若干含蓄的对白,已造成了一种控制观众贯注的气氛。

一九四四年,当他的《还我自由》(The Seventh Cross)完成后,才确定了他的导演地位,这作品被列为十大名片之一,是一本不同流俗的反纳粹影片,它极真实地描写了纳粹统治下的德国人民的生活,同时在纳粹党徒搜索七个从集中营逃出来的爱自由的人民的过程中,使观众真正地感觉到了纳粹摧残人民、绝灭理性的统治,是如何可恨可怕。因为这是一个好的剧本,所以齐尼曼处理起来,格外得心应手。他也有并不成功的片子,一九四七年一本《我的弟弟和马谈话》(My Brother Talks to Horses)只是风趣而已。同年他到瑞士导演《乱世孤雏》,这电影使他得到国际的声誉,《纽约每日新闻》给予四颗星的评价。一个平淡的题材,经他一导演,处处流露着真实,每一个观众会对最后母子终于重圆的一幕深刻记着。

今年一月初,齐尼曼新作《粗暴行为》(Act of Violence)在全美

公映,这片子的故事是庸俗的,但导演技术却让纽约影评诸家深为赞叹,《纽约先驱论坛报》说:"齐尼曼的制作态度是动人的,甚至在复仇的追踪上,所取人物典型及背景,看来也俨然逼真。"

哈佛兰、李脱伐克和《蛇穴》

被誉为电影史上第一部真实性的医药故事影片的《蛇穴》在本届金像奖席上,显然是令人注目者之一,被提名的有最佳片、导演、女主角演技、剧本、配乐和配音六项之多。《蛇穴》是一小说的改编,是原著者曼丽·琴·蕙特(Mary Jane Ward)患了精神病,住在精神病疗养医院,治愈后的一本回忆录,以身历痛苦经历的人来描述这件事——一件很少人能详细自白的事,怪不得立刻成了一本销路奇畅的书。一九四五年,大导演安那东·李脱伐克(Anatole Litvak)还在美国陆军部服役时,读到此书,就想在战后把它摄成电影,他用分期付款法来购买此书电影摄制权。但一年之久,没有一家影片公司愿意接受这个独立制片计划,最后还是求教了柴纽克,他接受建议,并且以十七万五千元巨价从他手中购下了摄制权,由李脱伐克导演兼监制。他参观了纽约州的不少疯人院,同时担任编剧的派托斯和勃伦特,则埋头于一大堆心理研究和精神病分析书,他的《前厢房》被公认为美国优秀的心理小说。担任女主角的是奥丽薇·哈佛兰(Olivia de Havilland),她的惊人的演技是足以抗衡琴·蕙曼的。配角有马克·史蒂芬斯(Mark Stevens)、里奥根(Katherine Locke)、茜丽

美国女演员奥丽薇·哈佛兰。

丝·花姆（Celeste Holm）等。

安那东·李脱伐克是位来自欧陆的大导演，他是先在法国因《奥宫情血》（*Mayerling*）一片造成地位后被聘任去好莱坞的，在英、法、德先后拍过不少影片。他的好莱坞作品，常常为观众提起的是《再生缘》（*All This, and Heaven Too*）（一九四〇年十大名片之一）。但其他作品如《金珠玉叶》（*Tovarich*）、《三姝泪》（*The Sisters*）、《梦里鸳鸯》（*'Til We Meet Again*）、《渔家恨》（*Out of the Fog*）、《化身大盗》（*The Amazing Dr. Clitterhouse*）全是水平以上作品。《都市风光》一片中蒙太奇应用达于极致，《大破纳粹间谍网》是他的力作，也是好莱坞第一部反纳粹影片。战后他的作品来沪放映过的，有《民族至上》（*This Above All*）、《半夜歌声》（*Blues in the Night*）和《一夜惊魂》（*The Long Night*）三部。他在战时和卡拨拉合作纪录电影《为俄罗斯而战》（*The Battle of Russia*）是一本受到国际赞扬的电影，曾在苏联普遍公映。去年他另一部卖弄剧《电话谋杀案》（*Sorry, Wrong Number*），也极成功。

原载于《水银灯》[①]1949年第7期

[①]《水银灯》，1949年1月创刊于上海，不定期发行，属于电影刊物。该刊的编辑和发行人有麦黛玲、朱西成、徐保罗、陈良廷、马博良及朱雷等人，由联合书报社负责该刊的发行工作。1949年5月15日第9期出版后停刊。

文人谈影

记环球公司之巨片

周世勋[①]

郎·却乃主演之《奥毕拉之神》

环球影片公司（Universal）为美国大资本公司之一，所出影片亦颇能受大多数观众之欢迎，得言论界之佳评。主要演员如郎·却乃（Lon Chaney）、曼丽·菲尔宾（Mary Philbin）、瑙门·开莱（Norman Kerry）等，均为美洲电影界负盛名之明星。去岁开映于海上之《情海轮回》（*The Marriage Circle*）、《钟楼怪人》（*The Hunchback of Notre Dame*）诸片，深具吸引观者之能力。本年五月间，爱普庐主人赴美，特向该公司租得其新制巨片《奥毕拉之神》（*The Phantom of the Opera*）之开映权，现已专运来沪。昨日

1925年上映影片《奥毕拉之神》（今译为《歌剧魅影》）的海报。

① 周世勋，剧作家、报人，曾创办《天雷报》《罗宾汉》《影戏春秋》等报刊，著有《万恶的电影史》等作品。

文人谈影 155

上午曾作一度之试映,记者特将其内容,志之以为我爱观佳片者介绍焉。

该片原名 The Phantom of the Opera,系根据名小说家加斯顿·勒鲁(Gaston Leroux)杰作说部而成,盖述法国著名舞台奥毕拉之神怪事也。奥毕拉非特为法国最著名之舞台,且为全世界最宏大最美丽之舞台,演者为第一等优伶,观者亦多贵族阶级中人,故每当绣幕乍启之夜,场中珠光宝气,几令人眼花缭乱。巴黎为世界繁华名都,奥毕拉更为繁华仕女争辉之场所也。

1925年上映影片《奥毕拉之神》(今译为《歌剧魅影》)的剧照。

环球公司主人既立志摄制此片,遂竭其心力,而从事实地考察矣。计分调查部、打样部、摄影部、建筑部、服装部,总共二千一百八十余人,日夜赶制剧中应用对象。调查部、打样部则赴巴黎,实地描摹奥毕拉之真景,费时十一月之久,既归,遂开始建筑,聘法国名匠为顾问,阅六月方告成,巍巍然法国之奥毕拉戏院也。全院建筑,均系大理石合玻璃而成,加以名师之石刻,砌成古代名画,更上以五彩之色,触目咸为美术之结晶,院内布置悉按奥毕拉所有者罗列之,与真者毫无稍异。

该片除建筑上工程浩大外,尚有一最足令人叹服者,即全片俱用五色描成,每一方格之影片中,各演员之服装着色各个不同,妇人之衣裙着色更美丽。剧中剧场一幕,观者将近三千余人,着色亦各异。其中舞女二百人,衣轻纱之衣,着以粉红之色,最堪悦目,此着色所费之光阴,亦近四月之久,为年来世界所难得之彩色片。

剧中演员五千人，重要者五十人，主演者为前《钟楼怪人》之主角郎·却乃，及主演《情海轮回》之曼丽·菲尔宾，与瑙门·开莱。郎氏饰乐神，每次摄影前，面部化装需四小时，且每日须摄一照，留作次日化装时

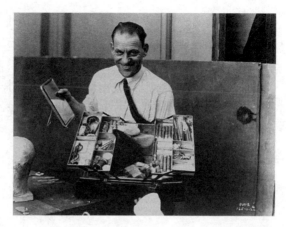

郎·却乃。

模仿之用。当郎氏未演此片时，曾费三月之久，专心研究化装，故成绩殊足惊人。菲尔宾饰歌女，服装价在二万五千金以上，关于剧中种种表演，亦经导演者两月之训练。瑙门饰歌女之情人，更下一番深刻之练习，故全剧演员之表演，均有极细腻之表示，足与海上最近出映之《巴黎一妇人》《母女争宠》等并驾齐驱，而伟大则远非《酒乱江山记》、《罗马宫帏秘史》(The Prisoner of Zenda)、《为国牺牲》(Scaramouche) 等片所能及其万一也。

尚有一事当补记者，即奥毕拉剧场全部，楼下可容三千演员，舞台之面积，阔一百码，高七丈五尺，剧场之顶，悬一极大之灯，长四丈，

《奥毕拉之神》（今译为《歌剧魅影》）中的吊灯。

重一万六千磅。当剧中大灯下坠一幕,被压于灯下者一千人,为全片最惊人之一幕。记者闻诸该公司驻沪经理云,此片摄制六月之久始克告成(按:美国影片摄制六月必为巨片),试映时,美国各大人物均来参观,咸叹为自有影片以来从未一见之巨片,报纸争传,谓为影界之革命。开映后,观者几万人空巷,咸欲争先一睹,各影戏院因之获利无算。

　　今该片将于本月内开映于爱普庐,记者定其名曰《奥毕拉之神》,直译耳,不敢妄自虚造,恐失其真正之命义也。

原载于《申报》1925年10月9日

名家小说

吴 宓[①]

译书难,译书名尤难,此书名 Vanity Fair,直译应作"虚荣市",但究嫌不典。且"名利场"三字,为吾国常用之词,而"虚荣"实即"名利"之义,故径定名曰《名利场》(Becky Sharp)。近京中各剧场,演映美国人用此书中之本事所拍制之电影,译其名为《战地鸳鸯》,此与商务印书馆小本小说译 The Vicar of Wakefield 为《双鸳侣》同一荒谬,盖全不察原书之主旨及其作法,而率意杜撰,以寻常说部之名词,为歆动俗人之举也。至原书之名,乃本于耶教《圣经·旧

1935年上映影片《浮华世界》(即《名利场》)的海报。

① 吴宓(1894—1978),字雨僧,一作雨生,陕西泾阳人。1917年赴美留学,先后攻读于弗吉尼亚大学和哈佛大学,与陈寅恪、汤用彤并称"哈佛三杰"。1920年归国,任教于国立东南大学,与梅光迪、胡先骕创办《学衡》杂志。抗战期间,先后执教于国立西南联合大学、燕京大学、四川大学、武汉大学。1950年起任教于西南师范学院(现西南大学)。著有《吴宓诗集》《文学与人生》《吴宓日记》等。

约诗篇》之第六十二章第九节，其文云："贫贱之人，确如无物，富贵之人，亦属虚假，衡以天平，浮而不沉，比之嘘气，尤为轻空。"意盖谓贫贱固不足道，即富贵亦安可恃，富贵本身外物，毫无价值，凡人但当猛省彻悟，虔信上帝，斯为得耳。诗中"无物"及"嘘气"二字，原文中实系一字，皆为 Vanity，今译为二字。Vanity 一字，亦系自希伯来文译出者，原义即嘘出之气也。故凡世人营营逐逐，力求不得，得之而自以为荣，他人亦嫉羡不置之物，皆此类也，皆如嘘气，瞬即消灭，毫无价值者也。

又，《旧约传道书》(Ecclesiastes)第一章第二节曰："吾观万事，空之又空，虚之又虚。"所译亦即 Vanity 一字。十七世纪中，彭衍(John Bunyan, 1628—1688)作宗教小说《天路历程》(The Pilgrim's Progress)中有虚荣城，城中有市集曰虚荣市(Vanity Fair)，商贾麇集，专售虚荣，入市者皆购得虚荣而去。至市之得名以该城，城极轻，如嘘气，故曰虚荣市云云，此即用上述《旧约》中之典。而 Vanity 仍为"嘘气"之义，亦即名利之谓。今沙克雷之书，其名即由《天路历程》此段而来。盖谓社会之中，扰攘争夺，钻营奔竞，绞脑回肠，钩心斗角，所求者无非名利，当局者热中昏盲，旁观者但觉其可怜，而起悲天悯人之念而已。原书之全名为 Vanity Fair: A Novel without a Hero，后半意谓此书杂写多人之事，而书中无一定之主人，超出余人之上，有违小说常例。然若勉求一主人，则沙贝珈(Becky Sharp)实足以当之。若薛德雷·阿美理亚(Amelia Sedley，简称薛美理)则用作陪客而已。然沙贝珈固系女奸雄，其他人物，无分男女邪正，所营求者，亦莫非虚荣之一物。即道德爱情，若在冷眼人，亦虚空之物，泡影空花，一例视之矣。

凡夫小说之作者，其书中人物之姓名，咸有寓意，或本古书，或造新典，以示其人之身份性行，而着褒贬抑扬之旨然，又不丝毫出之勉强。骤观之，则固通用常见之姓与名也，贵族取贵族之名，贫民有贫民之称，闺媛则珠玉慧淑，婢妾则梅桃莺燕；仆则曰李升，车夫则

曰王阿二；由行伍而跻将帅，则名曰何定国；以娼妓而兼优伶，则名曰金宝宝。凡此皆求密合当时社会习尚，俾读者见姓名而知其为人，但觉其亲切有味而情境逼真也。To complete the illusion 以上二事，须兼备之，乃足见良工心苦。故姓名寓意，决不可过于明显，如县官判案糊涂，则名之曰胡图；吏胥舞弊索钱，则名之曰钱惟命。上焉者，如詹光、单聘仁之类，皆嫌寓意过显，毫无含蓄，且近勉强，刻薄滑稽，鄙俚不典，非大作者所宜出也。而书中主要人物，其姓名尤以含蓄深远为贵，所寓之意，既有出典，而其意又在若有若无之间。例如古有陶潜其人，今吾书叙一清高之隐士，可名曰陈潜，号又陶；或叙一旧家庭之女郎，名曰伍淑仪，则正合分际，斯为最佳矣。

1935年上映影片《浮华世界》（即《名利场》）的剧照。

小说取材，不贵实事，脱化选择，实为首要，以实有或生存之人物入书，乃作小说所宜忌，由是则影射人之姓名，如猜谜语，更非所宜出矣。《儿女英雄传》称年羹尧曰"纪献唐"；民国十五年春，《北京晨报》星期副刊所登绮青撰之家庭小说《江亭恨》，其书中之余慕欧指徐枕亚，金秋扬指刘春霖；所谓《金桂魄》一书即《玉梨魂》，凡此皆极易猜知，似嫌过于显露。其他近顷出版之小说，影射政界要人者尤不胜列举也。

沙克雷之《名利场》书中主要人物之姓名，皆有寓意，而符此例，即如沙菩·吕贝珈（Rebecca Sharp，简称"沙贝珈"，又称曰"贝

儿"),其姓曰"沙菩",锐利之意,盖谓此女聪明灵巧,精悍活泼,而又专主机变,喜用诡诈,趁时进身,损人利己,所以讥之也。

薛美理其人性情行事,适与沙菩·吕贝珈相反,才短而德厚,贤淑和善,与友忠而赋情笃,故以"阿美理亚"名之。先是英国大小说家费尔丁(Henry Fielding)著有小说一种,曰《阿美理亚》(*Amelia*),一千七百五十一年出版。书中之女主人即名"阿美理亚",其人为极贤淑端正之少妇,性情笃厚。嫁后备尝艰苦,其夫放纵狎邪,赌博酗酒,无所不为,旋入缧绁,产业荡废。且遇其妻无恩,而妻则终始如一,毫无怨怼,惟事自责,而百方营救解慰其夫,受人逼陷,不失贞操。今此书中之阿美理亚,亦贤妻也,且又孝女而兼良友,其夫乃深负之,遭遇、性情殊相类似,故取此名,非无因也。

陶宾·威廉(Wiliiam Dobbin,简称陶威廉),威廉乃极质朴本分之名,而陶宾(Dobbin)则为农家耕作用之马也。书中此人异常忠勤,秉性诚恳,作事迂缓,然待友朋至厚,扶持阿美理亚,兢兢孜孜,凡二十年,足见情深。而阿美理亚卒感而归之,故以此为姓氏云。

此外如Rawdon、Crawley之名,所以状其粗鲁俗鄙,其他之例,兹不遍举云。

<div style="text-align:right">原载于《学衡》[①]1926年第55期</div>

[①] 《学衡》,1922年1月创刊于南京,学衡杂志社主办并发行,最初由吴宓主编,上海中华书局出版,后增补缪凤林为副主编,改由南京钟山书局出版。《学衡》从创刊到终刊,坚持使用文言文,设有"通论""述学""文苑"等专栏。主要编撰者为学衡杂志社的主要成员,有吴宓、梅光迪、胡先骕、肖纯锦、缪凤林等。

介绍《禁宫艳史》

亦　庵[1]

这是刘别谦导演的一部杰作。一出戏，正如一件不论什么作品，在各方面都要丰富、充满，方能称得尽善尽美。就如一张图画一样，先要作者有这么一个思想感情，然后用精美的技巧表现出来，那才是一张有意

导演刘别谦在《禁宫艳史》的拍摄现场。

味的图画，所有结构、章法、线条、色彩、画意、画题，每一样都值得用十二分精神去经营出来。在影戏，关于剧情、命意、导演、演员、布景、字幕、摄影等，都是造成一部好片子的重要分子。这部《禁宫艳史》(Forbidden Paradise) 的各方面，都有值得赞美之处。导演是刘别谦。

刘别谦导演的片子我们已经领教过好几出了，他的风格，最能表现出他自己的个性和天才。虽然在银幕上我们看不见刘别谦这个

[1] 张亦庵（1895—1950），原名张毅汉，笔名亦庵等，广东新会人。清末由粤东到上海，就读于工部局华童公学，后从事写作，作品多见于《小说大观》《小说画报》《小说月报》等刊物。撰有《戏院印象》《喜筵点滴录》《谈故宫春梦》《橡皮喇叭》等文。

人,但是刘别谦的艺术精神却已活现于我们眼底。他的特色就是善以轻松的手腕描写细腻的风光,以幽默的态度形容一切人的心理,似乎讽刺,又不离写实,似乎写实,却又类似象征。看他的影片,同看鲁迅的文章有同一感觉。你看他在《禁宫艳史》里描写性的心理何等入微而真实,描写那革命领袖受贿时的踌躇,只用特写摄他的左手手指在股际按动,这是何等举重若轻的手段。描写那女王要同那军官亲吻时,先行用足拨取承足的小凳,这是何等幽默而有力。法国公使谒见过女王出来时,胸前也悬挂了那么一个宝星,此中情节,不必明写却已十分耐人寻味。

主演者是波拉·尼格丽。波拉·尼格丽据说是去年(一九二六年)当选美国电影明星女皇者,而发现伊的演剧天才的人,就是刘别谦。刘别谦尝说:"像波拉·尼格丽只有一个而已,自从我同伊一起在欧洲制片后,这张《禁宫艳史》便是我们重新合作的第一张。伊有一种特别的天赋的幽默情绪,伊对于人生又很有研究,伊又是一个很识分配的而不是极端的人(She has acquired of proportion),不论伊是吸血的鬼,或是女英雄,伊总不是完全黑色或者完全白色的,伊是一个光与暗混合得很和称的'人'。伊的一举动一行步都蕴蓄着深意,不比别个演员,动作只是动作而已,伊从不有过勉强过分的表演以令剧情增加其强烈,因为在真的人生里,确是没有见过用过度的动作来表示强烈的感情的。在事实上,忍遏往往多于发表,如怒目攘臂等,都是不合于事实的现象,所能看见的不过是嘴唇的颤动,眼皮的

波拉·尼格丽。

微妙动作而已。所以凡是伟大的演员，都能做出这些实际人生里的动作，而在这些动作中含蓄着深潜的意味，波拉·尼格丽就富于这种天才。"

诚然，波拉·尼格丽在《禁宫艳史》里所有的表情都是这种实际人生的表情。其余三个重要角色，一个是劳特·拉洛（Rod La Rocque），他饰的是剧中一个少年军官，他的轩昂的气宇，强毅不屈的表情，很合他的身份。一个是扮演首相的爱道尔夫·孟乔（Addphe Menjou），孟乔的戏，我们看过不少，他的表演以冷峭见长，当他投身于危绝险绝的虎穴中，个个都抽出手枪向他指着时，他却行所无事，微笑地从衣袋里摸出雪茄烟来慢慢燃吸，然后伸手向那最凶猛的首领握引，那首领倒不能不将右手的手枪交给左手而与他相握，那种冷隽从容的态度和表情，十分耐人寻味。如果阴柔和阳刚等形容词适用于形容演员的个性，那么孟乔可算是纯属于阴柔一派的了。尚有一个要角是女的，是宝琳·丝达克（Pauline Starke），伊生就一副愁容，与这出剧中的角色很适合。伊之入电影界之始，也就是靠伊的愁容为媒引。有了这么四个角色，这么一个导演，哪得不成就一部出色的片子！

1924年上映影片《禁宫艳史》（今译为《宫廷禁恋》）的剧照。

至于此剧的本事，也在此，顺带介绍一下。

巴尔干有一个小国（剧中并未说明是何国国中的女王，波拉·尼格丽扮演），是一个精明强干的美女子，伊的每一句说话都是国中的法律，同时伊身上的每一寸都是女性的本色。前敌有一个少年军

文人谈影　165

官叫阿力思（劳特·拉洛扮演），因为侦知了革命党人要举事反抗女王——这一节描写也很有精神，一个军士向同伍激昂慷慨地演说："我们不愿被治于一个妇人，尤其是这么样的一个妇人。"说着，把军帽上的徽章狠命地摘下，往地上掷了——于是阿力思便由前敌跑死了三匹马回到宫中，要面告女王。那首相（孟乔扮演）觉得阿力思神态异常，怕他弄出什么危险，正想叫人将他撵出去，恰巧给女王看见了。女王为这少年军官的仪容丰采所动，便留住他，叫他面陈所欲报告的事。后来少年军官受了女王的异常眷宠，自由出入宫廷，女王要阿力思不当伊是一个君主，要他当自己是一个恋人。本来阿力思同女王的侍从女官长爱纳（宝琳·丝达克扮演）有婚约，而且两情甚笃的，但是此时经不起女王的温存体贴，把旧好爱纳忘了（这一节踌躇的过渡也描写得好），而倾心于女王，这或者有一部分是慑于女王的权威也未定。但是这时前敌军队中革命的空气已愈酝酿得浓厚，有一触即发之势。正在危机紧迫的时候，首相却从容不迫地带一本小册子到前敌去，三言两语便把一场惊天动地的革命大风潮消弭于无形。数小时内，"女王万岁"之声潮漫全国了。阿力思因为发觉了自己不过是女王所宠幸诸男子中之一人，女王并不是专一向己，便投身革命。革命风潮一平息，阿力思以背叛之罪被囚了。后来女王又得了一个新的爱人，少年的法国公使，心情愉快，便赦了阿力思，其终与本来的未婚妻爱纳结合。

 此剧本来是舞台剧，原名《女王》(*The Czarina*)，作者是拉约什·比罗(Lajos Biro)及梅尔希奥·伦杰尔(Melchior Lengyel)。改编为影戏，关于字幕、摄法、布景等，恕我不再多说，总而言之是值得赞美的。

原载于《申报》1927年1月26日

如何的救度中国的电影

郁达夫

电影成立的最大根据,就是要通俗,要 Popular(流行)。因为太高深了,太艺术化了,恐怕曲高和寡,销不出去。所以从 Commercial point of view(商业观点)讲起来,愈通俗愈好,愈能照一定的形式做出来愈好。结果就弄得同美国的那位讽刺滑嘴 George Jean Nathan(乔治·琴·纳森)所说的一样,影片有几个金科玉律。他所举的有二十种,现在择其要者说出来,就是:

(一)乡下姑娘,要不穿皮鞋、丝袜。

(二)各种调情的场面,要在海滨的一个危岩上。

(三)每个纽约的写字间的窗,看出去总看得见 Singer 公司的高楼。

(四)各投机大商人当接受破产通知的时候,他们的妻女总在开盛大的跳舞夜会。

(五)女人都有一样钟爱的动物在她的身边。

(六)男子总送情人以珍珠的项饰。

(七)无论哪一个男人,在结婚以前,是游荡子的时候,迟早总要发现他儿子的未婚妻,就是他放荡当日的私生女。

(八)在赌场里,总要有一个人,玩把戏,用药水骰子,或假骨牌等。

(九)艺术家到乡下去画画,总要和一个乡下女子恋爱,因而看出他都会里的未婚妻的虚伪来。乡下女子的兄弟,总要对艺术家起

反感。

（十）每个女人，总在对镜施粉时看见恶人进屋，在镜里现出恐怖的面色来。

（十一）西部山中，在大厅里两人相打的时候，总有一个人把灯打暗。

……

G. J. Nathan所说的美国的这一种电影的定则，不幸在中国的电影里也照样子发生了。就是每个中国的影片，总脱不了卡尔登的跳舞场、西湖的风景、手枪、麻雀牌之类。像这一种刻板的方法于影片的通俗化上，或者很有效力，但是我觉得导演家能少遵奉一点这些死规矩，也未始不可以使观者得到一种清新的感觉。外国人老说中国人最善抄袭，我觉得中国人的抄袭，还是不高明的。抄袭的妙手，在抄袭其神，而不抄袭其形，现在我们中国的电影，事事在模仿外国，抄袭外国，结果弄得连几个死的定则都抄起来了，这哪里还可以讲得上创造，讲得上艺术呢？

通俗化原不是病，不过死化却是病，所以对于电影的通俗化，我不反对，但对于电影的刻板化，我却大不赞成。

从Commercial point of view（商业观点）讲起来，通俗化原是要紧的，但也须有一个限制，你若死守着几个通俗的原则，照例行去，仍旧以为能事尽矣，那中国的电影，就一辈子也不会有出头的日子。

所以我对于中国现代的电影，有底下的两个要求：

第一，我们所要求的是中国的电影，不是美国式的电影，所以我们与其看大华、卡尔登的跳舞，还不如看乡下扶乩师的请毛元帅。我们要极力地摆脱模仿外国式的地方，才有真正的中国电影出现。房子不必一定要洋房，坐车不必一定要坐汽车。妖妇淫妇不必个个是剪去头发，画黑眼圈的，就是乡下的小脚妇人，穿了乾隆时代的衣服，天天在溪边挑水的女人，她的恶毒淫艳，尽可以追过中西女塾的学生的。

第二，我们要求新的不同的电影，已经看过许多次数，只把几个人面换一换的电影，我们不大愿意去看。我们所要求的，就是死规则的打破。我们要求有Originality（原创）的，有Creative spirit（创新精神）的东西。

我这两个提议，或者有人要反驳我，说，你要看中国的电影么？那么你去看古装影片好了。是的，古装影片，的确是中国特有的，可是现代的中国古装影片，同各戏院里新排的旧剧一比，觉得不但影片不能胜过旧剧，并且有许多戏院里的好处都失掉了。中国现在的古装影片，是大世界小世界的戏院的哑子化，何尝比戏院有一点进步？所以要光是看看红脸的关公和黑脸的张飞，那么我们还是到大小世界去看那些戏子好，何必看电影呢？所以我的要求，中国的古装影片仍旧不能满足。古装影片，也要有创意，不要抄袭戏院里的那些陈腐的俗套才好。即以旧剧而论，梅兰芳的古装，就比往日的进了一步。就是现代的貂蝉、黛玉，电影里的貂蝉、黛玉、杨贵妃等，不能比梅兰芳的更进一步，那么我们非要反对进化的原理不可了。

对于第二种，或者有人要说，那么奇形怪状的，譬如汽车会飞、电灯会说话的东西岂不好么？《乌盆记》不就可以满足了么？这也不行的，光是奇怪，没有什么理由，那么我们可以到江北大世界去看变戏法，何必来看电影呢？所以新奇（Novelty），也要不离Realism（现实主义）才行。要Realistic（现实的）同时又要Original（原创）的出品，才是我所要求的东西。以文章来说，就譬如R. L. Stevenson（罗伯特·路易斯·史蒂文森）的《新天方夜谈》之类，才足以当此。

关于电影的知识不多，所以不能说出些可供内行人参考的话来，我只把我所感到的地方，写了这一点要求。

<p style="text-align:right">一九二四年九月二十日在上海</p>

原载于《银星》1927年第13期

电影与文艺

郁达夫

这也许是孤陋寡闻的我一个人的偏见，但我想大多数的文化享乐者，总也有一部分的人赞成我这一句话的："二十世纪文化的结晶，可以在冰淇淋和电影上求之。"

将天然的水，想法子使结成冰，又将蜜糖、甜酱混合和凝起来，使凝结在一处。它的颜色很柔美，香气很芳醇，在大暑的六月天，当你行路倦了的时候，走往树荫下去吃它一杯，就是神仙，也应该羡你。同冰淇淋一样的集成众美，使无产者以低廉的价格，在最短的时期里，得享受到无上的满足的，是近来很为一般都会住民所称道的电影。

电影是最近方才发达的艺术界的Youngest sister（小妹妹），她的姊妹艺术（Sister arts）如演剧、音乐、绘画，等等，发源都在数千年以上，只有电影，可算是十九世纪后期的产物。但后来者居上，她的将来，正是不可限量。我敢断言，二十世纪，将要成为电影的世纪。

电影的所以能够在这样短时期里得到这样长足的进步，我想有五种原因：第一，电影是合成各种艺术长处的集大成者；第二，电影是艺术的立体化而且具有动的性质；第三，电影是合乎近代经济的原则的；第四，电影的现实性和超现实性，都比旁的艺术容易使观众满足他们的好奇心；第五，电影是合乎近世的社会主义的理想的。

现在且把这几种电影的特长来说一说。第一，艺术中除演剧外，都各自成枝，不能同时使我们的感官各得到满足。譬如诗歌、文学之

类，读了之后，我们最多也不过受到一种感情上的享乐。这一种满足，是属于精神的，内在的，并且非有知识教养者，或感情丰盛者，对于文学、诗歌简直不能感到 Ecstasy（入迷）而殉情陶醉于其间。其他如绘画、音乐、雕刻、建筑之类，对于我们的官能享乐，都只是限于一部分的提供而已，不能浑然整然，使我们五体投地，诸感满足，如处在九重天上般的安适快乐。至于演剧呢，虽也是合成众美的一种艺术，然而剧场的设备、俳优的养成、衣饰的花费，等等，太不经济，太不合乎无产阶级的要求，所以比之电影的简便廉价，要逊一筹。

第二，我们近代人，都是神经衰弱者，不是具体化的艺术，不能使我们感到彻底的满足，雕刻、建筑，虽具有具体的形象，然而变化太少，没有动的性质。音乐虽瞬息千变，然而对于我们的具体的威压力很小。合成了各种艺术，各取其长，使融化于一炉，而且具有具体的威压力而又变化百出，使观者随时能够得到动的观念的，只有电影。

第三，电影的经济，是谁也辨识得到的。我们读一部小说，非要一天两天不可，而在幕上看一出电影，至多也不过三两个钟头。如托尔斯泰的《婀娜·喀来尼娜》、于俄①的《哀史》之类的厐厐大著，要从头至尾地细读一遍，真是谈非容易。然而在电影里映写起来，则我们在茶余饭后，手里拿着一杯咖啡，嘴里衔着一枝纸烟，在闲谈休息的中间，就可以看得了了，这岂不是时间的经济吗？旅行世界一周，至少也要五六十天，要看古代的残墟废垒和历史上的名山胜地，恐怕一两年也办不到，而在电影里，则无论什么地方的风景，无论哪一时代的风俗，都可以在一两个钟头里看得明明白白，这岂不是空间的缩短么？近来电影业发达，各著名的电影公司，都在大宗地制作出品，我们以最廉的价格，可以看到最美的影片，这岂不是合乎近代的经济第一原则的享乐么？诸如此类，说不胜说，总之电影的普遍性 Popularity 是以根据于这一个原因者为多，所以我在此想特它地

① 指法国作家雨果，彼时被译为嚣俄、于俄。

Emphasize一下。

第四，我们的爱好艺术，都因为想满足我们的好奇心。虽明知道艺术是骗人的东西，但我们所要求的，就是要它骗我们骗得巧妙。譬如哲学家的做人，他明知道人生是一场梦，但他总要想使这一场梦延长，在梦里却硬想装出许多不是梦的样子来。能够使这一种梦境最如实地表现出来，而且能够使这一种自幻（Selbsttauschung）观念最有力地形成的艺术，只有电影。因为电影的现实性和超现实性都是很强。电影的现实性，就是写实的便利，这一层在取材取背景上面，很容易办到，是谁也晓得的。殊不知它的超现实性也很强，也同样的很逼真，不至于使观众的自幻观念打消。这只需举一个例出来，大家就可以明白，譬如歌德的杰作《浮世德》的第二部，有许多神秘的地方，像升天入地等行动，在演剧里是无论如何做不好的，而在电影里却演得很自然，很逼真，使观众一时能够感到惊异，感到快乐，毫不觉得是在看假作的东西。这一层使不可能的动作化为可能的机能，是在旁的艺术里找不出的，我所以说，电影的现实性和超现实性，都比旁的艺术更容易使观众感到满足。

第五，电影的廉价、经济、单纯，容易看得懂，是尽人所知道的。电影既具有这些好处，那它的合乎近代的社会主义的理想，可以不必说了。至于它的宣传力的大，对于社会教育、平民教育的帮助，更是人人所知道的，我们但把《伏儿鞒河上的船夫》一片拿来一看，就可以晓得电影的宣传主义是如何的速而且强有力了。

因为电影具有此种种的特长，所以它的进步之速和将来的希望之大，实在有出乎吾人意料之外的地方。我们既已晓得了电影的这些特点，就可以说到她和文艺的关系上去。

在前面已经说过，文艺是静的，平面的，并且在最近的这个社会化的时期以前也可以说是很贵族的艺术。要使静的文艺能带着动的意义，平面的文艺能有具体的表现，贵族的文艺能适合乎平民的口味，那么文艺作品非要经过一次电影的媒介不可。电影的功效，

非但能使死的文艺变成活的,有些地方并且更可以使许多无意义的文艺变成了很有意义的东西。据我个人的经验讲来,当我读一位美国女作家的小说Little Lord Fauntleroy(《小公子方特洛伊》)的时候,所受的感动也

1936年上映影片《小公子方特洛伊》的海报。

只是平常,及到看了那张影片以后,觉得有许多地方,所得的印象竟要比读书的时候深至数倍。

又譬如Murger(亨利·穆杰)的小说《拉丁区的生活》里,有几段描写,简直使人讨嫌,不愿意读下去,而看到丽莲·吉许的La Boheme①的时候,无论男女老幼或是懂艺术,或是不懂艺术的都不要紧,一气看完之后,他们都不得不为糜糜流几滴伤心之泪。从这些地方看来,电影能够帮助文艺,是谁也能够承认的了,但是文艺也能同时促进电影的趣味一层,却还不大有人提起过。

在现代社会思想极盛的潮流里,我们所要求的艺术,当然是大众的艺术。然而大众的艺术品,稍一不慎,就要流为填补低级趣味的消遣品,而失掉真正的艺术品的固有性质。我们但需向一般民众所聚集的娱乐场去一看,就可以知道这一种一般趣味的堕落性的旺盛。像打花鼓、小上坟等类的淫戏,在无论什么地方,由无论什么俳优演起来,都容易博得喝彩叫唤的原因,就是一种证明。因为一般趣味的堕落性是这样的重的,所以美国出品中的许多平常的影片,都是千篇

① 1926年上映之影片《波西米亚人》(今译名)。

1926年上映影片《拉丁区的生活》(今译为《波西米亚人》)的海报与剧照。

一律、勉强地制造出来迎合这一种下劣趣味的。可以使这一种趣味转向,并且同时也可以领导社会一般人的趣味,使一步一步地提高上去的,那就非文艺不能办了。

大凡一种真正的文艺作品,不管它是不是第一流的创作,我想多少总有一点作家的个性和艺术品的骨气在内的。市气很重,而又完全为迎合读者的心理的投机货,我们不能承认它是文艺作品。所以电影的导演者,若真正于打算金钱之外,更有爱好文艺的心灵的时候,那么他所导演的片子里,那种低劣的挑拨的场面,必要减少下去。从此更进一步,我们就可以达到提高一般趣味的目的了。

从这些地方看起来,我们就可以知道电影与文艺,实在是同要好的夫妇一样,须臾不可离开,两面都要常在一处,才能得到好结果的。唯其如此,所以我想向中国的那些导演家、演员进一句忠言。

中国的电影,本来还是在萌芽的时代,技巧上、剧本上当然都还赶不上西洋。然而在最近的一两年里,一班中国的知识阶级,对于中

国影片所抱的悲观绝望，实在也是出乎我们的意想之外。他们的攻击中国影片最力的一句话就是"肉麻"。这肉麻的来源，就在是于趣味的低劣。影片公司，只想做南洋一带的买卖，所以把中国的趣味，硬要降到合乎殖民地的中国商人的口味的水平。同业者竞争愈烈，这低劣趣味的下降也愈速。所以起初多少还带有一点艺术性的中国影片，现在弄得和扬州班的文明戏没有什么分别了。

在这一个危急的时期里，我觉得中国的导演者和演员，还有多读真正文艺作品的必要。我们要直接和文艺相接触，把文艺的精灵全部吞下了肚之后，然后再来创作新影片，使贵族的文艺化为平民的，高深的化为浅近的，呆板的化为灵活的，无味的化为有趣的。然而平民化不是Vulgarize（通俗化），浅近化不是Monotonize（单调化），灵活化不是专弹滑调，有趣化不在单演滑稽。总之，是在一种精神上面，是在一种不失掉艺术的品位的气质上面。

对于电影，本来是门外汉的鄙人，七扯八拉地说了这一大堆Amateur（业余爱好者）的外行话，我只怕为专门家所窃笑。然而中国有一句古话，叫做"愚者千虑，必有一得"。我上面所说的，若有可取的地方，那么请大家感谢《银星》的编者，因为来问道于盲，并且硬要我撰文投稿的，是本志的编者卢君所恶作剧的。说的若有不是处，那么请大家原谅我这末路的文丐，现在因为某种事件，思想上、精神上以及物质上，正在受一种绝大的威胁。

<p align="right">一九二七年七月十一日夜脱稿</p>

原载于《银星》1927年第12期

一篇由银幕上说到笔底下的闲话

李青崖①

有个欢喜看电影和照相的画报之类的、在什么洋行服务的熟人,在今年夏秋之间告诉我,说是"在三五年以前,上海至少有一二万人,是知道伊巴臬兹②的"。我想这自然不是一件出人意外的事,因为这位新近去世的西班牙籍的现代世界文学家,在五六年前本来到过上海,并且还游过上海城里的老爷花园③。可是这一位却继续说道:"这都是他那本《儿女英雄》(The Four Horsemen of the Apocalypse)的电影的功效。现在这本电影又要快到上海来,那么知道这位大吕宋的大文豪的人数,在上海自然又要增加了……"

在详细地谈了一会之后,我才知道那本《儿女英雄》,就是一本用《启示录》的《四骑士》那本小说的本事摄成电影的片子。

过了六七个星期,那本电影开演的广告,果然在上海的各种日报上登载出来,其中宣传的口气异常之大,譬如什么用了几百几百的演员,花了几十万几十万的金洋钱之类。我自然非去瞻仰一下不可。

① 李青崖,原名李允,湘阴县人,1884年生。1905年进入上海震旦学院学习。1907年留学于比利时列日大学理工学院,1912年回国。20年代开始,致力于法国文学翻译和介绍工作,如莫泊桑的《俊友》《人生》、法朗士的《艺林外史》、福楼拜的《华荔夫人传》、都德的《俘房》、佐拉的《饕餮的巴黎》、大仲马的《三个火枪手》等。
② 西班牙作家 Vincent Ibanez。
③ 老爷花园(Jardin mandarin),大约就是指上海城里的湖心亭而言,见伊巴臬兹的《一个小说家的环游地球记》第二本第十章。

1921年上映影片《启示录四骑士》(即《儿女英雄》)的海报。 1921年上映影片《启示录四骑士》(即《儿女英雄》)的剧照。

现在我拿这本《儿女英雄》的内容，分段节录在下面：

第一幕，就是马达廖伽和他那两个女婿的家庭在阿尔真廷的牧场的生活，自然大西洋船上的旅客以及马尔色尔发迹以前的种种，都是被删削的。接着便是：舒尔的出世；老翁的去世及其遗产的如何分析；马尔色尔在巴黎的生活；舒尔的游宴及其母的溺爱；洛列、拉古尔和马尔色尔三人的交谊，因而引起玛盖丽德和舒尔的风流公案；欧战初起时巴黎全市的兴奋情形；洛列的捉奸；四骑士的出现；神圣洞天之畔的悲剧；白乡别墅的兵祸；美国的参战；马尔色尔等参观战场；舒尔的阵亡；玛盖丽德的看护洛列，因舒尔鬼魂的显灵遂不离异；和平成立后的上坟；翟尔诺夫在坟上的演说。

就形式而言，这片子的内容，有四分之一是和那小说的本事相符合的。此外，四分之二是就本事加以变更的，而其余的四分之一却是

1921年上映影片《启示录四骑士》(即《儿女英雄》)的剧照。

编影戏者凭己意羼入的。至于本事的全体之被片子删去者,约在一半以上。我们倘若拿前段所列的子目和那小说的子目两相比较,就可以知道大概了。

因为电影和小说,根本上动静不同,所以即令它们在表演一件相同的题材时节,要它们的内容彼此一律,至少是很难做得到的事。所以《儿女英雄》那片子里对于《四骑士》那本事的增损变更,在原则上是可以承认的。但是最要的条件,就是不违背作者的用心,才能和原书的精神无损。不幸那编电影者绝没有抓住伊巴臬兹的用心,一心凭己意去增损变更。所以尽管自称费了多少人才,花了多少大拉,而结果不仅绝不能像那小说一般伟大,倒反弄得非驴非马,使人一见就知道是一本给美国宣传"参战义举"的说部式的 Romanesque(罗马式)片子了!

欧洲的祸首是谁,这不是一件可以由简单的方法找出公正判断的事,因为不仅是酝酿了多少年,蔓延到多少国,并且还有许多而又许多的后台情形,决非我们人类所能明白的!不过在法国一方面,这次的确是受压迫的成数较多。伊巴臬兹生于萎靡不振的西班牙,在空前大祸的欧战里,当然小则感到弱小民族有亟图自卫的必要,大则感到人道主义将因战祸而灭亡,所以便抓住这个受了蹂躏的法国做题材,又拿《启示录》里的那段预言说明战祸的可怕。我们想想罢,马尔色尔在少壮时代,既已受过临难苟免的心刑,晚年虽拥有千万家资,然而

遇着那种国破家亡祸在眉睫的时候，又有一个年富力强复因国籍不同以致对于法国并不负担"血税"义务的儿子，人生而有这种遗憾，难道是可以赎的吗？作者于是创造了一个因人格关系剪断情丝的玛盖丽德，去激动舒尔从军救国的决心，以疏解马尔色尔的痛苦。结果，这三个人的连带动作，就组成了那部巨丽文学作品的四骑士的核心了。既然，我们说"连带动作"，那么这三个人的地位当然没有畸轻畸重的。

可是这编影戏者的用心就不然了！他有两个主要点：第一，为玛盖丽德写出一段说部式的平凡情史；第二，给美国的参战做成一种法螺式的活动宣传品。

在作者的笔底下，玛盖丽德是一个讲气节的妇人，所以她在未婚之前，绝对不肯到舒尔的工场去，也不许舒尔到她的母亲的家里去，所以她在因欧战而认识了人生的价值之后，毅然以看护士的事业自任，不惜和舒尔脱离。所以她在路遇舒尔身着少尉军服之时，依然不眨眼地向前直视。然而那片子里的她，不过是一个平凡的情妇！她不仅屡到舒尔的工场因而被洛列所捉，并且她在知道舒尔从军之后，还想抛弃那已成残废者的丈夫，再去追踪舒尔，直到那"仿佛见少年浴血于前，摇手示意"的境界，她才悟到舒尔已死，乃"秉其遗志，侍夫以终"①。这样看来，可见这两个玛盖丽德，哪儿是一个人呢！本来她的个性，在作者的笔底下是个"静"的，那么在银幕上当然很难使观众的兴味紧张，或者竟可以说是没有方法从银幕上使观众的兴味紧张，于是问题就发生了：不变更她的个性嘛，这片子可以不摄；变更嘛，那小说的精神便几乎推翻。毕竟因为《四骑士》是一部使伊巴臬兹赚得几十万金元的版税的书，号召力当然是不可一世的，那么这样一个好的题材，拜金主义之下的资本家，何能轻轻放过？所以悍然拿那小说里的女主人固有的魂灵追赶出去，另外创造一个新的玛盖丽德出来，以致她的地位比马尔色尔父子两人都重一些。于是这段

① 作者注：这两副引号里的四句话，是从当日北京大戏院所发的说明书里摘出的。

故事,就成了那么一种说部式的平凡的情史了。

至于那第二点,就比第一点更为具体一些。伊巴桌兹写这本《四骑士》的时节,沈余君说是在公历一九一五年冬季至一九一六年的春季①,试问那时节的美国,是不是协约国的一员呢?并且即令这著书的年月迟早传闻不甚一律,然而,作者的笔底下,不仅没有一个字提到美国的加入战团,并且更没有一个字提到和平成立,然而在这本《儿女英雄》

1921年上映影片《启示录四骑士》(即《儿女英雄》)的剧照。

的片子里,美国的"救世军"字样,固屡见不一,并且在末了还拿翟尔诺夫搬出了赞美和平的成功,哈哈!哈哈!我们倘若拿《四骑士》那本小说看一看,就可以知道其中绝没有一个缝儿可以使美国的参战原因或结果有插足的余地,因为那时节在人类进化的过程中,本来还没有发生这件事,然而这个编影戏者竟腆然拿这件事塞在那个给《儿女英雄》摄影的镜头里,似乎谁也不能不说这是一种法螺式的活动宣传品罢!

可怜作者的用心,完全被这本《儿女英雄》的编者推翻殆尽了。尤其,编者因为要极力编排德国人,所以就是在那些无关宏旨的地方,也极力过火地表演,譬如马达廖伽的遗产分析,本来薄待伽尔,这就是表示拉丁民族素来歧视日耳曼民族。这类的歧视,也未尝不是德、法两国数百年失和的一个因子,而编者偏要说是平均分析的,这不是给拉丁民族遮掩吗?又如在分析遗产那一幕里,伽尔的几个儿子,竟在客厅里用德国操的开正步走的姿势走路,以及德军在白乡别

① 作者注:见《贡献》杂志第二卷第一期。

墅囚禁马尔色尔并公然压迫良家妇女侑酒之类，都是作者所未曾提及的事，而编者因为兴奋观众的视线起见，竟故意插入幕中，所以竟陷于浅薄笨拙的地位了。

世人对于伊巴皁兹的《四骑士》，每以其攻击德国过甚为之惋惜。然而平心说来，作者尽管攻击德国，却不肯凭空臆造，仅仅于德、法两国的种种优点和弱点之描写，有轻重的不同：譬如法国的优点，必尽量描写，而德国的只略略地说一两句；反之，法国的弱点，只略略地说一两句，而德国的则尽量描写。至于凭理想构造的事，作者当然有自己的身份，断不至像《儿女英雄》的编者，只图取悦于观众不顾事实呀！

我那天在上海的北京大戏院里坐了四个钟头，接连拿《儿女英雄》看了两遍，觉得这影片的编者对于那本小说，真的未免太不诚实了，太蔑视文学了，因此不免使我失望！

那四个钟头里最使我兴奋的两个刹那，就是那幕欧战初起时而动员令下的巴黎。瞧着那些拿着入伍证到军政机关报名入伍的汉子的踊跃情形，真感到健全民族对于强敌压境的好现象，一面听着那音乐台上所奏的马赛军歌，竟使我浑身连骨髓仿佛都发抖似的。我那时几乎随着那军歌的调子，竟想模仿《羊脂球》里的戈吕德，高声在银幕下的微光里唱起这几句歌来："爱国的至情，你来引导来扶持我们的复仇手臂罢！自由，钟情的自由，指挥你那些防御者赴敌罢！"

<p align="right">十七年十二月十六日写于虎丘</p>

原载于《文学周报》[①]1929年第8卷第5期

[①]《文学周报》，为文学研究会的机关刊物，于1921年5月10日创刊。先后由郑振铎、谢六逸、叶绍钧、赵景深等人负责编辑。初名《文学旬刊》，自1923年7月第81期起改名《文学》，均附在上海《时事新报》发行。1925年5月第172期起定名《文学周报》，脱离《时事新报》，开始按期分卷独立发行。1929年12月出至第9卷第5期休刊，前后共出380期。

谈卓别林

衣 萍①

铁民吾兄：

你把Kisch②的译文寄来了，但你不把我那本 *The Living Age* 寄来，所以有几个地方，我觉得有些怀疑，便大胆地改正了。

谈起卓别林，真是够有味儿。Kisch的文章也做得真好！Kisch的作品中国似乎尚不曾有人介绍过，一年前我接到俄国寄来的海外文学杂志（这杂志，现由卢那却尔斯基主编），那上面就常常译了Kisch的作品。后来和鲁迅先生谈起，他说这人很有名。但我以为卓别林在中国并不曾真的被人认识，他们只以为卓别林是个小丑，是北京旧戏里王长林一流的人物吧。是的，中国人只知道肉麻，不懂得滑稽，我们的国产影片里只有国粹大胖子失手把一篮鸡蛋打破，于是看众也哈哈大笑。但他们绝不会懂得卓别林。浮浅的罗克在未侮辱中国人以前，也曾为上海看客所赏识。但是爱读叔本华的卓别林，浮浅的中国人哪里会懂得他呢。

哦，卓别林是一八八九年生的，今年四十一岁了。知道卓别林的人，都说他的态度很忧郁，他并不是一个活泼泼的人。他能思想，能读书，能音乐，能作文，真是一个多才多能的艺术家。我们只看他的

① 章衣萍（1902—1948），安徽绩溪人，毕业于北京大学，曾主编《教育》杂志，任上海大东书局总编辑，与鲁迅等创办《语丝》月刊。南社和左翼作家联盟成员。

② 埃贡·艾尔温·基希（Egon Erwin Kisch，1885—1948），捷克作家、新闻记者，报告文学的创始人。

1915年上映影片《流浪汉》(The Tramp)的海报。

1918年上映影片《狗之一生》(今译为《狗的生活》)的海报。

装饰不过是一个破而小的圆顶高帽,一只竹手杖,一双很肮脏而拖沓的鞋。他能够用这些小化装演出那样伟大的影片,如《狗之一生》(A Dog's Life)、《马戏》(The Circus)等伟大的影片。

　　传说卓别林最会观察人生,能把寻常生活上的琐事仔细观察,加以想象,应用在电影上。有一次卓别林在馆店中吃饭,有一个绅士坐在远处的席上对他微笑招手,卓别林也连忙抬起忧愁的脸对他微笑点头。哪知道那个绅士立刻回转脸来,因为旁的席上一个花枝招展的女子走过去了。卓别林才知道那绅士是对那漂亮的女子点头,不是对自己,觉得好笑。这种趣事是谁的一生都要遇着很多次的。但是卓别林却很把这小材料利用在电影上,引人发笑。

　　有一次,我在上海大戏院看卓别林一个小趣片,题目也忘记了。卓别林还是戴着帽,拖着手杖,穿着皮鞋。他从外面回到自己房中,走到房门口,伸手向袋中一摸,钥匙没有了,找了半天也找不着,于是只能从窗子上爬进去。爬到房中之后,才发现钥匙是在自己的裤袋

中。本来这件事也完了,但是卓别林又匆忙地从窗上爬出来,然后用钥匙把门开了,煞有介事地再走进房去。于是看的人都哈哈大笑了。

卓别林的表演实在是一个写实主义者,他用各种表演去表现世界上各种可笑的趣剧,不,不是趣剧,是悲剧!我们想卓别林的脸面实在平淡无奇,他的表演就在于他的动作。他的表演都是镇静而且道貌俨然的,但他的动作却使看的人忍不住发笑,这真有点像鲁迅先生说笑话。诗人Coleridge(塞缪尔·泰勒·柯尔律治)也说他是用眼泪来换人们的笑容。我们的卓别林先生也有些像!

在Kisch的文章中也可看出卓别林演影片的细心。卓别林不像别人,他是"自己写故事,自己编为电影,自己导演"的。为一个小节目的不对会将原剧重演八天,这是何等的研究的精神!有人曾以卓别林比法国的大趣剧家莫理哀,卓别林同莫理哀一样地会观察人生的深处。他曾说:"我为了电影而研究人类,人类的知识,实是成功的基础。"这实在可做我们国产电影的肤浅人物的座右铭。

我对于电影、对于卓别林都是外行,为你的译文,忍不住胡诌了一大堆话。请你指教。

衣萍上,五月五日,一九三○年

原载于《现代文学》①1930年第1卷第1期

① 《现代文学》,月刊,属于文学刊物。1930年7月创刊于上海,至1930年12月共发行1卷6期。第6期后附总目,该期后与《北新半月刊》合并,另出《青年界》月刊。该刊由北新书局编辑、发行。主要撰稿人有胡秋原、赵景深、杨昌溪、周乐山、邵冠华、巴金、陆立之等。

光调与音调

刘呐鸥

现在的标准电影摄影术是无色（Achiomatic）或是单色（Monochromatie），以光和影或黑白的对照为基本色调。因为最近天然色及彩色片的技术研究有着加速度的进步而且试用色片的制作公司也渐渐地多起来，今年上半年内在本地放映过的颜色片，就笔者所知道的范围内，已经有《米老鼠》卡通（全部彩色）三片，廿世纪公司的《大富之家》(The House of Rothschild)、米高梅公司的《仙侣情歌》(The Cat and the Fiddle)（以上末了一部分彩色）二正片，及华纳公司发行的歌舞短片（全部彩色）。所以有人预料不出两三年，影片的大多数将成为有色片（Chiomatic）。然而市场上的作品仍然是无色片占着绝对的优势。至如国内将于几时产生其头一部颜色片，又不是我们可以预料的，所以当我们想讨论电影摄影艺术的时候，我们不得不暂时放弃色调这个摄影美

1934年上映影片《大富之家》（今译为《红盾家族传奇》）的海报。

文人谈影

的极致，而单就以黑白的对照美来满足人们的色感的光调，开始我们的论绪。

好像音有着高低一样，光是有明暗有度量的。所谓光调就是指一个镜头或一个绘面上的亮度的深浅、光和暗的对照或变化所造出来的调子而言。电影摄影术上的光调恰好与平面艺术绘画上用以表示浓淡的术语Chiaroscuro（意文，原意光和影）相当。而实际上电影也差不多和绘画一样利用着光调，即浓淡，这个能够创造立体感的利器来补充它们的平面性，并给出绘面上的透视效果。当我们看一幅晒在阳光底下的风景的时候，如果我们用心一点儿的话，我们一定可以在近景、中景及远景上认出许许多多光线的强弱，光和影的对照及分别。实际的情形大略是近景内的东西受光的那一面显得极度透亮，阴面反之极暗，全体现出强的对照；中景内的东西光面稍光，影子稍暗，似乎还有一点对照；至于远景，则已经没有光辉的顶光，也没有暗的影子，全部变成灰色，已经完全失去了一切的调子。这光调上的特质照样利用于银幕上，确实能够暗示平面上的立体感，使其迫真于自然景物。

光调对于自然物的逼真的复写，虽然有着很大的效用，但光调的重要性与其说是"视光学的"，还不如说是"视觉艺术的"比较正确一点。在一位电影摄影艺术家，如何把自然物用科学的正确性复写出来，虽然是一个很重要的问题，但他却不能够忘记了艺术上的"合目的性"。举一个例来说，一个露光不充分的黑茫茫的夜景，如果从"好的摄影"的眼光上来看固然是一个大失败，然而如果剧中需要这么一个黑景，而摄影者却摄成了一个光天化日的光景，那么未免太笑话。因此光调的问题最要紧还是它的艺术的运用，即怎么样地利用光的美的法则来表现剧中所需要的情绪和氛围气的一层。这是一种本质的自己发扬（电影剧根本就是假设于摄影光学上的），是正当而且极有力量的企图。一个绘面上头虽然有着线条，有着纹样，有着构图，但实际上所谓线条、纹样也只不过是光和影的境界线的"块"，和

这些线块的复杂的晕化及对照而已。因此据经验，一般的意见以为当做电影艺术的武器看待时的光调，是与电影的根本要素 Motion 同样有力量的。在一个企图唤起观众的恐怖心理的镜头，演员的恐怖的脸部表情如果是在透亮的光调上进行的话，作者的预期效果一定会大打折扣。

光调的种类，从极度的黑暗经浅浅深深的中间的灰色直至纯白，这中间有无限的晕化度，有很广阔的范围。但便利上只能分为正调、高调、中调、低调及极调等五种。

假定作者要的是一幅美丽的远景，是明暗均分、黑白齐备的自然的复写，那么最好是用正调。因为正调的目的在于明示，在于现实的描绘。调子的状况：顶光是白的，影是黑的，而中间调是广范围的灰色。正调差不多可以说是一切光调的基本调，一切光调的调整都可以从这里出发。正调技术上从正确的露光，适度的冲洗，适宜的拷印可以得到。

高调是指光线全部集中于顶光的打光法，绘面光亮清晰，很少阴影。大体上是顶光全白，中间层小范围的灰色，最暗不过中等灰色。这个调子是最 High spirited 的光调，含有幸福、欢喜、纤腻、优美、青春、新鲜的意味。因此所谓"春天的效果"非得用高调表现不可。此外如外景的恋爱场面、内景的闺房、女脸的大写和其他含括光明舒适的象征意义的特写都惯用此调。

中调全用灰色，没有顶光也没有极度的阴影，是一串灰调中的浓淡对照。最亮不过轻灰，最暗不过暗灰，而中间层带一些中灰色。这个有特色的灰光调所给与的是朦胧、漠然、暧昧、神秘的感情，因此差不多成为神怪片所独占的武器。但聪明的摄影家却会把它转用于回想的 Montage 或做梦等场面里头，去强调实现感稀薄的心理描写。据云，在好莱坞替国人吐着万丈气焰的摄影监督黄宗霑先生便是这中调的圣手。用过度的露光，正常的冲洗及深的拷印可以助成这个效果。

低调是现在最时髦的一个光调，自有声电影出现了之后，差不多每一个正剧都尽量地用着它，因为这个低格光调除开能够表现忧郁、悲凉、尊严、抑制等属于重的一方面的诸感情之外，还能够给出一个安定感，使眼睛对于幕面觉得很自然，很少刺激。绘面上光的状况是暗调占着大多数，很少光亮的。最亮不超过灰色，最暗是黑色，全部凝集在阴影里有点像 Rembrandt（伦勃朗）的杰作一样，绘面上露光的部分最多占不到全面积的十分之一。这样的光调当然是超高度感光整色片出现之后才能得到的，倘若不用它而想尝试这光调，必定是光处过光、阴影的部分显得黑茫茫，丝毫辨不出色感阶层，结果并失其艺术的及商业的价值。

刘别谦每片的合作者 Victor Milner（维克多·米尔纳）（最近映过作品有《艺海春光》（*Design for Living*）和《码头天使》（*Wharf Angel*））最爱用低调，其余如《我是苏珊！》（*I Am Suzanne*！）及《动物园惨案》（*Zoo in Budapest*，此片去年度学院摄影赏得第二）的 Lee

1933年上映影片《艺海春光》（今译为《爱情无计》）的海报及剧照。

Garmes(李·加姆斯)也是这个光调的能手。

光调除上述而外,另有一个极调,这是放弃了一切的中间层,而光线集中于顶光及深影的一种特别调,绘面上现出黑白光影的极端对照。因此它给与人们的感情是奇怪、超自然、恐怖那些极度的感情型。这光调在恐怖片及侦探片方面的应用很多。看过《科学怪人》(Frankenstein)、看过《木乃伊》(Mammy)的人们,对于那些奇怪的打光,眼膜里当有过一种异样的印象。夜景中擦火柴、开手电、火车汽车的头灯,摄影上都成为极调。Harl Fieund是最惯用极调的一个人。

上述五种光调之中,正调之修得是一个摄影家的起码资格,但其余四种光调却是一个被称为摄影艺术家必须克服的。摄影术因超感光片及白热灯的发达,已经成为一个很容易创造平面艺术的调子的手段,摄影艺术家应当从本质上利用它来增进作品的"美的""合目的"的完成。

光调最忌是粗鲁、醒目及不确实的半成调。因此决定光调之后,摄影师又须调整光的分配,极力避开一切不稳健和不均衡。还有一层应当提及的是,一个镜头内及前后镜头间的光调变化,这是属于光的节律或是Photomontage的问题。照理,利用光的急激变化来焕发兴奋的感情是可以有的,但因为它给予眼膜的不愉快,差不多很少人去尝试。光调的问题似乎是绝对以Even平顺流滑为贵。

冲洗之由手工而发达为自动制片机(Automatic developing machine)也似乎是拿它来解决

1933年上映影片《我是苏珊!》(I Am Suzanne!)的剧照。

光调均齐的问题的。至于一个镜头内的光调变化（因光量的变化而起,不是指光影的对照）特别有意味的似乎很少。除开表示时空的跳跃或经过的淡入淡出之外,最普通的是开灯熄灯、天明日出、天黑等关于时辰表示居多。

音响之有高低是和光之有明暗一样极明显的事实。音调就是指音响的高低变化,高的就叫高调,低的叫低调,中高的叫作中调。

但电影艺术的音响是复杂的,有对白,有音乐,有拟音。关于这些音响的自个的美学的法则（音乐理论、台词演说学、拟声法）,或相互间的艺术的组构（现在是对位法）,四声调的表现法或Sound montage,都是本文主题范围外的问题,不能谈及。

<p style="text-align:right">原载于《时代电影》1934年第6期</p>

谈《米老鼠》

林语堂

就是因为民国遗少理学余孽不肯做这种题目,所以我偏偏来谈它一下。也不知是不是我眼光特别低,现代青年眼光特别高,所以肯放弃高调细谈人生者这样的少。老实说,这本也难怪,一则今日作文仍是继古义之遗绪而来;二则经济之检讨、大局之鸟瞰,很方便抄书,而作文论《米老鼠》则无从抄去;三则因为我怀疑现代的老成持重少年连欣赏《米老鼠》之兴趣都没有了,因为他们主张国是要板面孔救的。我希望我的怀疑不中,希望现代中国人,无论老少,还有看《米老鼠》的兴趣。若果真心灵只有一股霉腐龌龊之气,连《米老鼠》都要加以白眼,那末中国非亡不可。因为孔子说"一张一弛,文武之道","张而不弛,文武弗能",文武弗能而偏偏现代人高于文武而能之,常人高于文武,国非灭亡不可。

也是因为看见美国有名文豪John Erskine(约翰·尼斯金)近来在报上作一篇论有声电影,批评电影新闻加以有声按语之可恶,所以想也来效尤一下。中国知名作家哪里肯谈这种题目,然而电影新闻加以有声按语到底讨厌,不能因为文人专唱高调而遂不讨厌,更不能因为文人不谈电影新闻之方法好坏而把电影新闻摒之人生之外。所以吃亏的还是我们自己。

"《王先生》我很喜欢看,这种连环图画很能把人类之愚蠢可笑形容出来……其功与社会小说相等。"我说。

"《王先生》有什么文学价值!浅薄,无聊!"眼光甚高之乳臭未

1928年上映影片 Bringing up Father 海报。

干青年这样说。

"且慢。"我说,"其实我不但喜欢《王先生》,而且崇拜丰子恺先生的漫画,而且喜欢孙悟空、猪八戒、米老鼠、Bringing up Father, Mutt and Jeff《马特和杰夫》。中国的小说,像《水浒记》《西游记》向来被摒于大雅之堂之外,不认为文学,就是你们这班眼光太高的理学先生之所为。我想文学美术之功用,在怡情养性,有时叫你笑,有时叫你哭,有时叫你啼笑皆非,而由笑声与涕泪之中叫你增加对自己对人生之认识。但是此刻我不对你讲这些,你是功用主义者,还是对你讲功用主义吧!"

以下是我对那位青年的说话。

我想《米老鼠》之所以好,原不在其感人之力,只是叫你开心,叫你笑。人生是这样苦闷的,有什么正当而无损的消遣都是于精神有益,晚上看电影愈开心,白天做事愈高兴,原来就是因为我们天生不是神仙,人生是悲欢离合凑成的,也要有苦,也要有乐,才是人的生活。即使神仙,我想假使在西王母面前只许跪拜,不许捣乱,我想神仙世界也没什么意思了。况且孟子说过,欲求赤子之心。赤子就是会厮混,即使有时恶作剧,其心地还是光明正大的,没有怀恨宿怨;倒是终日不笑的大人来得阴险,其阴险就是因为大人已失了小孩的天真了。所以你要求赤子之心,还是得看《米老鼠》。

你说,为什么要笑呢?我不能回答。你只看健全的小孩,都是好玩好笑,若问其所以然,你我都答不出。生物学说笑是人类特有的天

赋，为禽兽所无，那末一个人失了笑的本能，也不见得是天生应有之义，恐怕还是神经变态受虚伪的理学所致吧。

但是你中学刚毕业，要救国，要一手改造宇宙。也好。《米老鼠》也会帮你救国，帮你认识自己。你大概不至酸腐至于不承认斯弗特的《小人国》之有文学价值吧？在《小人国》，你可以看出我们人类之渺小无能，也可看出我们之妄自尊大。文明人造一十四层洋楼，便要自豪，试将这几十丈洋楼移与小小的山丘一比，就知道我们的渺小可笑了。假使有一故事中的"大人"来参视上海，左足跨虹口，右足跨法租界，轻轻把这洋楼一吹不就吹倒了吗？所以看《小人国》，可以叫人类免妄自尊大。但是你如果承认《小人国》有艺术价值，有感人之处，你也就不能不承认《米老鼠》有同样寓言之意义了。

譬如我看见一米老鼠想飞，母鼠不赞成，而它三位哥哥都守己安分，就是这个小弟有非分之想，梦想长一翅膀，因此遭母鼠之痛打，受哥哥的奚落，这是多么令人坠同情之泪的。世人谁没做个梦，又谁没饱尝这梦境与实境冲突的况味？（孙悟空之所以动人，也不过因为他代表人类妄自尊大之本性与其灵性慧根之战斗，在这可歌可泣的历程上，常常迷乱失检，要时时由唐僧纠正。我们人人心里就有一个孙悟空。）后来这米老鼠得蝶仙之帮助，居然成它凤愿了，又因为根性不定，飞来飞去，终于飞入一蝙蝠妖魔洞里，受过种种的惊慌，才觉悟起来，想想还是没有翅膀好吧。它得依所愿，去了翅膀，又跑回家，而母鼠亲爱地抱它起来，给它一个热吻，说声："我的儿呵！"我希望你能为这种故事所感动，若是你看了而心仍不为所动，那你必是坐过禅，修养功夫练到，可以上西天，毋庸在人间了。

这类活动讽刺画还有一极大的长处，它替我们开辟了另一绝对自由的领域，使人类的幻想超脱一切的物质上的限制而迁到完全的解放，这在技术上是有意义的。原来电影比台上的戏剧取材布景、用人多寡就自由得多，尤其在表演群众的暴动、前线的炮攻、深林的探险、危崖的追贼、空中之袭击，都远超出戏台的范围了，然活动讽刺画

1928年迪士尼出品影片《汽船威利》（*Steamboat Willie*）的海报，该片为米奇系列的第三部，是该系列首部公开发行的作品。

1933年迪士尼出品影片《建房子》（*Building a Building*）的海报。

又超出电影照相机之限制，真可叫我们神游太虚，御风而行，早发东海，暮宿南溟了。你要坐波斯飞毡探追嫦娥，地毡居然可以飞；你要下水晶宫见龙王，居然也可以下。就是孙悟空与二郎神的大战，照相机所无法摄取的，在讽刺画一一可以办到。而西人又在这技术新领域上发明一种用途，一则使香肠可以跳舞，钢琴可以呵笑，时钟可以使眼色——这还没有什么深义，最好是赋予动物以人的感情，使我们能设身处地，较亲切地同感于宇宙生类。原来动物之中，虽少理智，却有很丰富的情感，其恐惧、凶残、复仇、思恋，与人一样的，并且比人还热烈。正如儿童之喜乐比大人的喜乐还纯粹一样。动物中何尝没有母子之爱，何尝没有天伦之乐，何尝没有孤寂之感，何尝没有失恋之痛，又何尝没有茕独孤寡、弃妇闺怨，何尝没有家庭变故、弱肉强食

之惨？神而明之，存乎其人。在这点上，《米老鼠》一类的活动讽刺画可以助我们较温存体贴动物，了解动物。

连环画也是同样有感人之力。我看 Mutt and Jeff 及 Bringing up Father 至今二十年未倦，也许你二十岁就已老成，不肯看这些无聊东西。这样讲，我是二十年前早已不救国了，一直不救到现在。然而且慢。Mutt and Jeff 你不看，总有时要偷偷摸摸看春宫，不然你必有时救国救得头昏脑涨，变夸大狂或忧郁狂。所以我还是劝你保点赤子之心，看赤子所喜看的连环画。你说意义在哪里？教训在哪里？好，我明白了，你还是俭德会一派，专看《伊索寓言》的一种头脑。现代儿童文学已脱离教训式而取同情式，你不见得是站在时代前锋吧。你非先王之道不敢言，非先王之书不敢诵，还是理学信徒。我就理学的话开导你。Mutt and Jeff 何等人物？第一流蛮皮货也，你看看他们蛮皮，可以叫你起了羞恶之心，慨叹说："弗如也，吾与汝弗如也。"你看这两位长腿与短腿江湖弟兄，大概是不名一文，是无产阶级，你是革命的，你同情于他们不？无产阶级什么好？就是蛮皮好，不惜皮肉好，由三楼跌下跌断一腿，或是打两下耳光，或是撞破头皮，都不算一回事。他们俩一年三百六十五天，天天在打武行、栽筋斗、滚高山、投深海，到现在还安然无恙。你问问你自己怎样。人家挥拳，拳未下，已先滚在地下叫爹娘。人家叫你舔屁股，如果可以保全皮肉，你也肯舔的。你要革命，我问你怎样革命法子？你还是认长腿与短腿为师，学学他们的江湖气骨吧。

你如果还是认为这没有革命的"意识"，那末，请你看 Bringing up Father 这是一部演不完的西式《醒世姻缘》，一天一出笑剧。Mr. Jiggs 不是遭其夫人棍打，就是受她监禁，再不然便是被她拉去听绅士们的歌剧。原来 Mr. Jiggs 是谁？就是你所崇拜的普罗迁利亚。其夫人是谁？就是你所痛恨的"小市民"。Jiggs 夫妇之悲剧就是普罗达利亚受小市民压迫的悲剧。这样你懂了吧，有教训了吧？原来 Jiggs 出身微贱，他所交的一般当唧无赖，他的天堂就是在邓脱摩

（Dinty Moore）酒店同他的普罗朋友吃腌牛肉炖白菜和赌博。后来他发财了,其夫人就是"暴富"市侩的总代表,专门学中等阶级的模样与虚套,专门攀交贵族公爵之流。可是对于这种虚伪的"小市民"生活,Jiggs心中只有痛恨及忍受,他虽表面上同他们过"小市民"生活,心中却一心一意想逃回邓脱摩酒店去吃腌牛肉炖白菜及赌博。你想这是一幕怎样可歌可泣的悲剧,又是如何合你"革命文学"的脾胃!

1935年迪士尼出品影片《冰上曲》(On Ice)的海报。

1932年迪士尼出品影片《疯狗》(The Mad Dog)的海报。

老实对你讲,孟子早已说过,人之大患在好为人师,好教训人。你是理学出身也好,是教会星期日校出身也好。但我诚实对你讲,别专看《伊索寓言》,别专讲教训的故事。你如以为专讲有教训的文学才含有"教训",你就根本未懂文学为何物,技术为何物。我诚实对

你讲,与其要教训别人,不如先明白自己。我看你现在《米老鼠》也不看了,你的心灵已经霉腐了,还是听孟子的话,保一点"赤子之心"要紧。我重复地说,假使你厌恶《米老鼠》是真的,不是摆道学臭架子;假使你确确已经失了看《米老鼠》的兴趣,请你先救自己,再救中国。

附言:

上文撰完,适见报载米老鼠人在好莱坞做七岁生日。主人翁 Walt Disney(华特·迪士尼)大发议论,略谓,世界每星期看《米老鼠》戏者有十万万人。其祖先出于埃及,因埃及古墓石刻已有米老鼠滑稽画,形象与现代米兄极像。该氏谓因米兄有一副侠骨,有赴汤蹈火之精神及逢凶化吉之本领,所以即使世界第二次大战,米兄必仍幸存无恙。又谓米兄所以得人同情者,因它性情又好,气骨又硬,度量又宏,每好救弱扶危。当它做阴府阎王时,又能一捐前嫌,恩及猫象。"米兄是促进邦交者,它到世界各国,无论君主帝国,民主共和,都有好的护照。"

华特·迪士尼(Walt Disney)签名照。

原载于《论语》[①]1935年第75期

[①]《论语》,1932年9月在上海创刊,半月刊,综合性评论刊物,由中国美术刊行社发行。主要刊登时事评论,发表杂文,探讨文学理论,介绍西方和我国古代幽默作品,刊载各地报纸的幽默消息和读者讥讽现实的来信。1937年8月因抗战全面爆发而休刊,1946年12月复刊,到1949年5月上海解放停刊,前后共出177期。初由林语堂主编,从第27期起改为陶亢德主编,自第83期开始由郁达夫主编,后改由邵洵美主编。主要撰稿人有林语堂、郁达夫、周作人、老舍、曾今可、沈从文、赵景深、李之谟、罗浮、徐訏、徐仲年、邵洵美、彭学海等。封面多为丰子恺所绘。

立此存照

晓 角[①]

鲁迅写作《立此存照》的手稿，原载于《中流》1936年第1卷第5期。

饱暖了的白人要搔痒的娱乐，但非洲食人蛮俗和野兽影片已经看厌，我们黄脸低鼻的中国人就被搬上银幕来了。于是有所谓"辱华影片"事件，我们的爱国者，往往勃发了义愤。

五六年前罢，因为《月宫盗宝》这片子，和范朋克大闹了一通，弄得不欢而散。但好像彼此到底都没有想到那片子上其实是蒙古王子，和我们不相干，而故事是出于《天方夜谈》的，也怪不得只是演员非导演的范朋克。

不过我在这里，也并无替范朋克叫屈的意思。

今年所提起的《上海快车》事件，却比《盗宝》案切实得多了。

① 晓角为鲁迅笔名。

我情愿做一回文剪公,因为事情和文章都有意思,太删节了怕会索然无味。

首先,是九月二十日上海《大公报》内《大公俱乐部》上所载的萧运先生的《冯·史登堡过沪再志》:

这几天,上海的电影界,忙于招待一位从美国来的贵宾,那便是派拉蒙公司的名导演约瑟夫·冯·史登堡(Josef von Sternberg)。当一些人在热烈地欢迎他的时候,同时有许多人在向他攻击,因为他是辱华片《上海快车》(Shanghai Express)的导演人,他对于我国曾有过重大的侮蔑。这是令人难忘的一回事!

导演约瑟夫·冯·史登堡与玛琳·黛德丽。

说起《上海快车》,那是五年前的事了。上海正当"一·二八"战事之后,一般人的敌忾心理还很敏锐,所以当这部歪曲了事实的好莱坞出品在上海出现时,大家不由都一致发出愤慨的呼声。像昙花一现地,这部影片只映了两天,便永远在我国人眼前消灭了。到了五年后的今日,这部片子的导演人还不能避免舆论的谴责。说不定经过了这回教训之后,冯·史登堡会明白,无理侮蔑他人是不值得的。

拍《上海快车》的时候,冯·史登堡对于中国,可以说一点印象没有,中国是怎样的,他从来不晓得,所以他可以替自己辩护,这回侮辱中国,并非有意如此。但是现在,他到过中国了,他看过中国了,如果回好莱坞之后,他再会制出《上海快车》那样作品,那才不可恕呢。他在上海时,对人说他对中国的印象

1932年上映影片《上海快车》的海报。

很好,希望他这是真话。

(下略)。

但是,究竟如何?不幸的是也是这天的《大公报》,而在《戏剧与电影》上登有弃扬先生的《艺人访问记》,云:

以《上海快车》一片引起了中国人注意的导演人约瑟夫·冯·史登堡氏,无疑,从这次的旅华后,一定会获得他的第二部所谓辱华的题材的。

中国人没有自知,《上海快车》所描写的,从此次的来华益给了我不少证实……不像一般来华的访问者,一到中国就改变了他原有的论调;冯·史登堡氏确有着这样一种隽然的艺术家风度,这是很值得我们的敬佩的。

(中略)

没有从正面去抗议《上海快车》这作品,只把他在美时和已来华后,对中日的感想来问了。

不立刻置答,继而莞然地说:"在美时和已来华后,并没有什么不同,东方风味确然两样,日本的风景很好,中国的北平亦好,上海似乎太繁华了,苏州太旧,神秘的情调,确实是有的。许多访问者都以《上海快车》事来质问我,实际上,不必掩饰是确有其事的。现在是更留得了一个真切的印象。……我不带摄影机,但我的眼睛,是不会叫我忘记这一些的。"使我想起了数年前南京中山路,为了招待外宾而把茅棚拆除的故事……

原来他不但并不改悔,倒更加坚决了,怎样想着,便怎么说出,真有日耳曼人的好的一面的蛮风。我同意记者之所说"值得我们的敬佩"。

我们应该有"自知"之明,也该有知人之明:我们要知道他并不把中国的"舆论的谴责"放在心里,我们要知道中国的舆论究有多大的权威。

"但是现在,他到过中国了,看过中国了","他在上海时,对人说他对中国的印象很好",据《访问记》,也确是"真话"。不过他说"好"的是北平,是地方,不是中国人,中国的地方,从他们看来,和人们已经几乎并无关系了。况且我们其实也并无什么好的人事给他看。

我看过关于冯·史登堡的文章,就去翻阅前一天的,十九日的报纸,也没有什么体面事,现在就剪两条电报在这里:

(北平十八日中央社电)

平"九一八"纪念日,警宪戒备极严,晨六时起,保安、侦缉两队全体出动,在各学校、公共场所、冲要街巷等处配置一切,严加监视。所有军警,并停止休息一日。全市空气颇呈紧张,但在平安中渡过。

(天津十八日下午十一时专电)

本日傍晚,丰台日军突将二十九军驻防该处之冯治安部包围,勒令缴械,入夜尚在相持中。日军已自北平增兵赴丰台,详况不明。查月来日方迭请宋哲元部将冯部撤退,宋迄未允。

跳下一天,二十日的报上的电报:

(丰台十九日同盟社电)

十八日之丰台事件,于十九日上午九时半圆满解决,同时日本军解除包围形势,集合于车站前大坪,中国军亦同样整列该处,互释误会。

再下一天,二十一日报上的电报:

(北平二十日中央社电)
丰台中日军误会解决后,双方当局为避免今后再发生同样事件,经详细研商,决将两军调至较远之地方,故我军原驻丰台之二营五连,已调驻丰台迤南之赵家圳,驻丰日军附近,已无我军踪迹矣。

我不知道现在冯·史登堡在哪里,倘还在中国,也许要错认今年为"误会年",十八日为"学生造反日"的罢。其实,中国人并非"没有自知"之明,缺点只在有些人安于"自欺",由此并想"欺人"。譬如病人,患着浮肿,而讳疾忌医,但愿别人糊涂,误认他为肥胖。妄想既久,时而自己也觉得好像肥胖,并非浮肿;即使还是浮肿,也是一种特别的好浮肿,与众不同。如果有人当面指明:这非肥胖,而是浮肿,且并不"好",病而已矣。那么,他就失望,含羞,于是成怒,骂指明者,以为昏妄。然而还想吓他,骗他,又希望他畏惧主人的愤怒和骂詈,惴惴地再看一遍,细寻佳处,改口说这的确是肥胖。于是他得到安慰,高高兴兴,放心地浮肿着了。

不看"辱华影片",于自己是并无益处的,不过自己不看见,闭了眼睛浮肿着而已。但看了而不反省,却也并无益处。我至今还在希望有人翻出斯密斯的《支那人气质》来。看了这些,而自省、分析,明白哪几点说的对。变革,挣扎,自做工夫,却不求别人的原谅和称赞,来证明究竟怎样的是中国人。

<p style="text-align:right">二五,九,二一。上海</p>

原载于《中流》①1936年第1卷第3期

① 《中流》,1936年创刊于上海,为文艺刊物,主要刊登杂文、随笔等。主要撰稿人有巴金、艾芜、萧乾、胡风、茅盾、冰莹、臧克家等。

谈好莱坞

语　堂

　　转瞬又是一月,《宇宙风》文债悬在心上,不写总是于心不安。月来可谈的事实在多,然只好先完好莱坞旧账,其他关于美国文人杂志情形,容后细述。

　　我所要谈的,倒不在乎好莱坞的异地风光,而在关于中国的新出巨片 The Good Earth(不久当可放映)。此小说曾译为《良土》,又译为《大地》,我想都未能表出原义。想来想去,应译为《顶天立地》,虽然也不十分满意,却意思比《大地》清楚多了。按白克女士原作叙述王龙之农家生活,一切仰给于数亩良田,以粒粒辛苦汗换得手中一碗粥,所仰于天者风调雨顺,所求于地者四时生殖,此大舜躬耕南亩之意味,亦"耘苗日正午,汗滴禾下土,谁知盘中飧,粒粒皆辛苦"之意味也。王龙手拿碗中之粥,心感大地之赐,自食其力,无求于人,故以 Good earth 名之。然白克之书,博大精微,故西方批评家通常拟此书于 Epic,言其深中乎人情之至正,而越出国界古今之畛域。人生之伟大,莫如农夫,农夫之伟大,莫如其顶天立地,与自然相依为命,抉得此义,便成杰作。西人读是书者,所见王龙夫妇,非中国或任何国之人,乃处于六合之内天地人三才之人也。由天时地利人和之转变,凶年饥馑家族播迁之相寻,生出人类之悲欢笑泪。故译为《顶天立地》始足以见此书之本旨。

　　余至好莱坞,得导演 Irving Thalberg(欧文·萨尔伯格)之请,以全日之力参观米高梅(MGM)公司摄制影片(别后约一二星期,

导演欧文·萨尔伯格。

即得Thalberg逝世消息)。上午驱车至十里外拍照《顶天立地》之村落。地居山坡,约五百亩,竹篱茅舍,板桥渔舟,遥遥在望,令人疑置身于中国乡村。是时影片已经拍完,而半壁城垣,仍巍然兀立。城之外,绕以河沟,石桥通焉,河中一只横舟,河边水车一具,颇似吴中风景。正是"江天春雨后,傍山下人家,野花如绣。平田大江口,喜潮来夜半,土膏浸透,青秧绺绺。埂岸上,撒种麻豆;放小桥曲港春船,布谷烟中杨柳"一幅画图。入城即一街坊,有面店茶铺招牌,内一仿于右任书法,亦署"于右任题",却仿得不坏。更进即有中国院落。其一部在公司剧场拍制者,亦有偏街小巷,铺外大瓮数只,皆系中国运来。店中尚有南京咸鸭多只,色泽黝黑,灰尘布满,而味尚香,闻之顿起馋念。

一时驱车回公司,适有威廉·鲍惠尔、茂娜·洛埃、琪恩·哈罗合拍一景。在另一场,又有保尔·露加(Paul Lucas)、珍妮·麦唐纳合拍古装剧。承公司厚意与数明星合拍一照,以留纪念,此大约影片公司常例,拍一个照,不算一回事也。露加说话仍带奥国口腔,与在声片相同,而颇拘礼,谅以为我中国人亦拘礼之徒也。麦唐纳女士,即甚和蔼可亲。

威廉·鲍惠尔吾素以其不扮侦探即扮赌徒,颇为慑服,有小窃遇福尔摩斯之感,而与交谈后,又感其温文尔雅似梅兰芳。

参观拍影时,最使吾惊异者,乃导演之权威,明星之恭顺,与

凡事不苟之精神。每回所拍仅系半分钟问答，寥寥数语为一段。然每一段必拍五六次，至八九次。语词之快慢，声调之高低，推敲至极微。堂堂一麦唐纳女士亦受导演Goulding之指挥纠正。一句Isn't it？语末之声调，导演谓当作初降后升，麦女士谓初升后降较自然，而终不能不听导演之命。此美国影片之所以出品优越也。

参观既毕，已近二时，饿甚，腹中吟哦作响。乃偕Lewin至Thalberg处用中饭。所谈无非检查员之讨厌，及一般人之赏识力。氏谓Everybody is trying to run Hollywood[①]，盖谓义务检查员极多，有宗教派别，有民族偏见，怒目齐指制片家，甲曰："汝不应如此。"乙又曰："汝不应如彼。"萧伯纳最近 Joan of Arc 影片之被天主教徒干涉，至不能摄制，曾写一三千字长文投寄纽约《泰晤士报》，尽其嬉笑怒骂之能事，是其例也。好莱坞本可不理此种义务干涉，而因影片公司本为营业性质，不欲得罪任何方面，亦理所当然。故好莱坞苦处，未必轻于中国文人。若Thalberg者，此种干涉则有之，而金钱挥霍绝无限制，其他导演却未能如此。故其制 Ben Hur（《宾虚》）用四百万元，制 Mutiny on the Bounty（《叛舰喋血记》），花近二百万元，制《顶天立地》亦将近三百万元（包括推销在内）。据Lewin告我，《顶天立地》成本仅在

1935年上映影片《叛舰喋血记》的剧照。

① 指"每个人都想掌控好莱坞"。

Ben Hur一片之下。然Ben Hur成本四百万元，赢利亦四百万元，故Thalberg得此威权。

《顶天立地》(The Good Earth)果能收回成本与否，尚在不可知之数也。若米高梅之Thalberg，若Thalberg下之Lewin，皆得特殊待遇，用钱不限，制片亦无定期完成之限制，故得自由发展其天才也。然中国导演亦不必垂涎，非好莱坞人人如此也。该公司年制三四十片，大都限期制就，惟Thalberg亲自导演之一二巨片有此特殊情形而已。

关于平民鉴赏力及影片之优劣与销路之关系，Thalberg谓"据其经验，好片必有好销路"，此亦大好消息也。我谓："好片无好销路，非真好片，乃上流(Highbrow)之罪也。我最看不起上流，而以下流(Lowbrow)自居。"Lewin在旁顾而喜，相视莫逆。夫莎士比亚上流乎，下流乎？乔索上流乎，下流乎？法之莫利安、意之Boccacio、亚拉伯之《天方夜谈》，上流乎，下流乎？中国之太白、乐天、雪芹、耐庵上流乎，下流乎？皆下流也。所谓上流者何，所说上流社会之言，所叙上流社会之情，头胀欲裂，心冷如灰，理论悬空，情绪萎弱，听其言词，尽是丽藻，说及道理，尽是歪缠，无一毫光明正大之气，而谓其能曲述人情，体会村儿俗子，使天下至情人应声滴泪，吾不信也。天地间至文，皆得人心之所同然，此种文章，时不限古今，地不限南北，高人雅士，村夫俗子，皆能通晓，皆能应声滴泪，故下流可必也。况上流作品，皆神经质，皆歪缠，皆曲解，甚且其笑声亦细而不宏，其不得销路，岂非理之所当然乎？上流作者，骂下流庸俗，何不反省自思乎？

《顶天立地》之奇迹，不在花钱之多，阅时之长，用心之苦，而在Luise Rainer（露意丝·兰娜）一人也。Rainer去演阿兰，却是真正一个阿兰。阿兰系一个中国村妇，Rainer扮来亦一神情十足之中国村妇。书中阿兰表出中国妇人之伟大，Rainer亦表出中国妇人之伟大。以一身未尝到吾国、目未尝睹中国村妇之匈牙利女，做出此入

神入理之作，此真艺术天才之奇迹。吾不拍案叫绝，亦须拍案叫绝。盖此片Paul Muni（保罗·穆尼）扮王龙，虽为第一流主角，而举止之间，不免稍欠东方之沉静，若Rainer者则吾无间然。吾闻Rainer之研究此剧，颇费工夫，而所得宝诀，不啻仙授。其模仿华人，不求形似，而在神肖，不摹拟华人声音笑貌手足动作之势，只穷思竭虑，定神禅悟华人之精神心理。眼从心，心从理，故Rainer之言曰："吾演阿兰时，面部动作，全趋静寂，悲欢苦乐，一以眼神出之。"聪明哉，Rainer乎！

实则艺术、文学原无二理。可授受者，规矩方圆；不可授受者，神理意象。塾师以规矩准绳示人，剧师以台步脚法教人，宜乎第一流艺术家之少出现也。子才谓文章无法，邓肯谓歌舞无法，Rainer谓演剧无法，三子者，皆识趣之人也。

余观此片在公司预映，尚未剪裁，出来已是六时。Thalberg仍未回家，坐候闻我批评。其面部神情之紧张，确若万分关切，余贺其成功，乃若去其重负。此种精神做事，何事不成功？余评Rainer第一，Muni次之，而后部扮小妾莲花之Tilly Losch（蒂莉·洛施）则太不近情理。公司中人亦不敢认为满意，然Lewin谓为此一角色，曾作二百番试验，无一中式，颇有才难之叹。余告以唐瑛女士，Lewin云："何不早说？"

此外参观有Fox影片公司之秀兰·邓波儿（Shirley Temple）。邓波儿尚系一天真烂漫儿童。问其欲到中国否？答曰："人家不让我去。"其大腿甚壮，诚一百

美国童星秀兰·邓波儿。

分康健可喜儿也。与吾三女合拍一照,以留纪念。又同诸女至迪士尼(Disney)之米老鼠影片公司,惜米老鼠外出,未遇,诸女怅然而返。

<div style="text-align:right">原载于《宇宙风》[①]1937年第37期</div>

[①]《宇宙风》,1935年9月16日在上海创刊,1947年8月停刊,共152期。曾先后迁往香港、桂林、重庆出版,第67期后迁往广州出版。林语堂、陶亢德编辑,宇宙风社发行。初为月刊,1937年11月第51期改为旬刊,1938年5月第67期迁往广州又改为半月刊。撰稿人有郭沫若、冯玉祥、老舍、丰子恺、郁达夫、林语堂、蔡元培、胡适、柳亚子、黄炎培等。创刊之际即参与文艺界开展的"民族革命战争的大众文学"与"国防文学"两个口号论争,文笔通俗晓畅富有情味,是论语派的主要阵地之一。刊物是以畅谈人生为主旨,以言必近情为戒约。

中国与电影事业

林语堂(康悲歌　译)

> 名著《吾国与吾民》之作者,中国哲学家林语堂博士,应本报之请,著此关于中国电影之文字,作为明日在 Little Carnegie 戏院开映之《天伦》前奏曲,此片实为在纽约剧院开映之第一部中国影片也。
>
> ——《纽约时报》

爱看戏,喜好任何种娱乐的中国人民,今日却倾向于电影了。这不仅在条约口岸为然,即使在内地,美国电影也正如三十年前的《煤油灯》一样侵入。麦唐娜成为最受欢迎的银幕偶像,青年们在露营集会时,用口琴演奏着《大军进行曲》,正如一般人在公共浴室唱着《三国志》的京戏一样。许多大学女生,对于美国明星的年岁与家庭生活,比对中国历史上的人物还要熟悉,售卖邓波儿明信片的小贩,午餐时间在学校门前总是营业鼎盛。

因为中国人对于人生享乐的热切,这种电影嗜好不仅打动了年轻人,也打动了老年人。我常看见老年人看电影,带着他们的子女,由子女们讲解英语对白中的情节。

因为公众需要电影,而本国电影事业便应运而生。美国电影虽然精美,而其人物与社会背景,大多数中国观众并不熟悉,现代电影技巧能使不懂英语的人民聪慧地明白一个故事,足证语言是一种多余的东西。可是无论如何,观众看影片总愿意聆听他们所熟悉的本

国语言,因之,有声电影之产生,更增加对于本国影片之需要,而十余家中国电影公司便成立了。

全国以及海外中国属地对于国片之需求,远过于电影公司所能供给。中国国语,全国十分之九以上通行的官语,是新片普通采用的,而广东的影片只是为广东人及海外市场而制作的。

于是,一个完全土产的事业便应运而生了。根据美国的路线,运用美国机械,但却是用中国资本、中国技术人员、导演者与演员而制作的。现在约有三十至四十个中国主角演员,十多个男女明星为一般中国影迷所崇拜,正如美国影迷一般。明星们的照片到处出售,最受欢迎的胡蝶的照片簿,据说已销售了上万册。除了这位曾应苏联政府之请去年二月间与梅兰芳同去莫斯科影展的胡蝶外,其次是《天伦》中可爱的小新人陈燕燕、黎灼灼、林楚楚、袁美云,以及其他

《天伦》女演员陈燕燕,此照为私人收藏。

1935年上映影片《天伦》的海报。

的人。

中国影片的技术与调子是略异于美国片的。情绪的表现常借静的面部表情,而少借过分的说话动作来发挥,中国演员常常做得不够,而饰中国人的美国演员却常常过火。还有一种缓慢的调子,正与中国生活与文学相谐和,多半注意于小的情节,而较少急急于发展到高潮去。

中国人是极富于情感的,爱好悲剧与纯粹的闹剧,他们最喜爱的是以家庭之爱为主题的闹剧式的悲剧。两部在中国最成功,永为人所不忘的片子是《赖婚》与《慈母》。在中国,哭泣是不足怪的,中国男女本来常在清明节,在祖宗坟墓旁痛哭流涕的,而且,用大衣袖在眼睛上擦一擦,这种艺术,在中国歌剧舞台上,已列为艺术的姿势了。所以在电影中,他们也愿意哭一个痛快。

除了在中国电影中所常用的主题"家庭爱"之外,现代影片常常以表现城市与乡村生活的对照为主题,讲述农民与贫苦阶级被富人与军阀所压迫的事迹——在南京检查会所允许的范围之内。如表现灾患的《人道》,表现渔民因受地主催租而在暴风雨之夜出外捕鱼被淹死的《渔光曲》等佳片都是如此。

中国电影事业今日处于不合逻辑的状态之中,一方面有可发展的市场与公众的需求,他方面经济来源却极有限。两三年前,大半公司因为经济不足以及管理不良而动摇,最近,有几家大公司已经完全改组,受得了新的激励,如上海明星公司。较之好莱坞,设备既劣,中国摄影师与技术人员从那些旧式机械中所变出来的出品,有时候却有极美丽的摄影效果,常使我惊奇,正如一个街头乐师,从一个次等提琴奏出来一支优美的曲子一样。

原载于《联华画报》1937第9卷第6期

论《卖花女》

旅 冈

一

下面引用的是鲁迅先生的话：

> 我是喜欢萧的。这并不是因为看了他的作品或传记，佩服得喜欢起来，仅仅是在什么地方见过一点警句，从什么人听说他往往撕掉绅士们的假面，这就喜欢他了。还有一层，是因为中国也常有模仿西洋绅士的人物的，而他们却大抵不喜欢萧。被我自己所讨厌的人们所讨厌的人，我有时会觉得他就是好人物。

对于萧，我不能说有很深切的了解，我并且还深怕这一点，足以限制我对于他的《卖花女》（*Pygmalion*）作更客观、更深刻的认识。鲁迅先生说萧"是一面镜子""人们是各各去听自己所喜欢的、有益的讽刺去的，而

1938年上映影片《卖花女》的海报，导演安东尼·阿斯奎斯（Anthony Asquith）、莱斯利·霍华德（Leslie Howard）。

同时也给听了自己所讨厌的、有损的讽刺"。自然,这些讽刺,于我都并不相干,因为他面对着的是现实。可是我却担心着对于他的理解的深度。

萧伯纳是憎恶那些不理解他的剧评家的,他在《魔鬼主义的伦理》中说道:"剧评家的职业上的例行公事是这样横梗着舞台和现实人生的联系,以至于他不久就会失去了把两方面来互相引证的天然习惯。……从这种理由十足得要命的解释出现之后,我的戏剧就变成了我的戏评家的戏剧,而不是我自己的了。"

是的,对于萧做个彻底的了解是不轻易的事,诚如卢那·查尔斯基所说:"萧伯纳是具有极大的独立性的一个人。对于各种事情,他有他的看法,他想到什么,就说什么。但也是这独立性阻碍他,使他不能全身浸透了多少是再严肃些的思考方式,多少是再有系统些的结论,以及多少是更确定些的世界观。他有无比的尖锐的思想,然而同时混杂着一些很无意识的怪论;他勇敢地飞跃,然而同时,出人意料地跌下。就是为了这,虽则我们喜欢他,我们可捏不准他,我们可不容易代他回答,而且他所写的作品,几乎没有一部可以让我们全盘接受,可以没有大批地保留就推荐给我们的读书界。"对于戏剧,我以为也是如此。

二

出现在当前的银幕上的《卖花女》的原作,是完成而且曾经演出于欧洲大战(一九一四年)以前的年代的,和现在相距已是二十六七年,世界的一切都变了,然而这儿所讽喻的现实却还没有变,不,这儿所存在的真实没有变……

但是,这并不是萧伯纳第一部搬上银幕的作品。在好些年之前(大约是一九三六年),好莱坞曾经准备拍他的戏曲《神圣的约翰》,一切都顺利地进行了,合同也订好了,突然有一个非官立的社会团体——天主教行动会,控诉萧侮辱教堂,如果不将剧本加以修改,就

1938年上映影片《卖花女》的剧照。

禁止开摄。萧在《伦敦水星》(The Londnn Mercury)提出了抗议,他讥讽了这控告,他说艺术作品的查禁不是天主教堂的事,教堂与其做检查官,不如多去研究艺术,多认识他们自己宗教的历史。然而这也很难,自古就有罩了口套而说玫瑰不香的人,他以为他这个要求自然不会满足的……

萧在《神圣的约翰》中讽刺了宗教,在这儿,在《卖花女》中,他却为我们留下了赫金斯教授(Prof. Henry Higgins),这些上流的绅士们的面影。他用Pygmalion的传说来象征他这个故事。据他在剧本原序中说,这赫金斯教授是隐伏英国有名的发音学教授施维特(Henry Sweet)的影子的,而打扫夫杜列特(Doo little)的雄辩,也似乎就是萧的化身的说教,这儿存在着他攻击"中等阶级道德"(伦理)(Middle-Class Morality)的思想。赫金斯对杜列特的恫吓,并没有使他的态度改变,他并不怕这位教授诬害他"是一种骗局,一种吓诈勒索的阴谋",他理直气壮地抗议着:"我有跟你要过一个臭铜子没有?让这位先生公评,我曾说出只字关于钱的话不曾?"

然而在后面,杜列特却为要求五十金镑而愿意出卖他的女儿,赫金斯骂道:"你这无天良的贼骨头!"毕戈琳也说:"你没有伦理道德吗,老兄?"

可是萧伯纳在这儿却指出了一些事实和真理:有钱然后才能够讲道德,穷困是谈不到的。杜列特对毕戈琳的问话做了如是的答辩:"出不起,大人先生。假使你跟我一样,你也是出不起。并非我有

什么坏意,你明白。倘如爱丽沙可以从中得点好处,为什么不给我一点分润?"接着,杜特列又说:"我问你们,我是怎样一个人?我是不值得舍施的贫民之一,我是这样的人。试想做这种穷人是怎么一回事,就是叫他老与中等阶级的伦理道德冲突……"这儿不是明白地表现着萧的思想么?赫金斯和毕戈琳要改造这卖花女,变成可以充当公爵夫人的闺秀淑媛,同样也以为可以改变这位打扫夫来"充当内阁阁员或做威尔斯的民众的讲道师"。可是杜列特拒绝了:"我不要,大人先生,真谢谢。一切牧师与首相的演讲,我都听过,因为我是有思想的人,对于政治、宗教、社会改良及一切的别种玩意都有兴趣。而我告诉你,无论如何看法,总是一种狗命的生活,不值舍施的穷困是我的专门。遍观社会上种种阶级,比较起来,只有,只有Well,只有这一种有点味道,合于我的胃口。"

这种胃口与其说是杜列特的抗辩,毋宁说是萧伯纳在发挥他的见解:他所看到的人生。

是的,萧伯纳的剧本,从来就不十分着重于技巧上的运用,他自己也承认这一点的。在他的剧本里,他发挥的是他的人生哲学。因之,在这儿存在着真实的人生。他摘取了这阴暗的一面,加以尖刻的讽喻,让人们笑了,正如果戈理在《巡按》中借着演员的口所说:"你们笑自己!"他把他的戏曲当作了自己的哲理的宣传。他极重视艺术的宣传作用,他是这么说的:"我相信除了真实的人生行为而外,艺术是世界上最有力的,最富有诱惑性的宣传……"

但是这儿有着一个重要的问题存在:就是他的独立的看法,也许会限制了他对现实的透视的深度,也就是卢那·查尔斯基所说的"这独立性,阻碍他,使他不能全身浸透了多少是再严肃些的思考方式,多少是再有系统些的结论,以及多少是更确定些的世界观"。

三

在《卖花女》里,他这种表现是很显然的,我们得不到再有系统

些的结论。可是在萧自己也许并不是在乎此,而是在于揶揄这位发音学的教授——这高贵的绅士。他让他(赫金斯)像Pygmalion一样,变得为他自己亲手所造成的艺术品(前者是一个雕像,后者却是一个活人)所苦恼,并且,他还让佛莱第(Freddy)来强化了他(赫金斯)的悲哀。然而,这是个喜剧。如果忘记了这一点,那很容易把它和萧的自我相混淆,光记起了他的"纸上谈爱",而怪他没有强调恋爱的描写。

萧的讽喻是很明白的:一个年青的女郎,当她穷困的时候还可以卖花,可是一到她经过六个月的发音改造,而成为一个懂得教养和礼貌的闺秀之后,倒反而非狼狈地出嫁、去找一个男人"卖身"不可了。在这儿它的重心显然就不是在于恋爱的描写,而是指出了一个真实,一个真理。

从萧的作品里,我们自然并不作过高的理想,有人以为在《卖花女》中,性格的描写不够深入,也有人以为他对阶级的隔阂这一点是无视了。我的意见却刚好是相反的:关于前者,我以为他不下于赣第达(Candida)的鲜明,赫金斯、爱丽沙、杜列特,他们各自有着明朗的特点;至于后者,杜列特的雄辩正是明显的例证,爱丽沙的成功所引起的烦恼,我以为也正潜伏着阶级的隔阂点,她不能再卖花了。

就整部片子说来,我以为是更其完整的萧伯纳的作品,他参加了银幕的编剧这过程,尽量地融化了舞台剧的优美的成分,很浓厚地保持着原来的风采。我很喜爱整个节奏的行进之和谐

1938年上映影片《卖花女》的剧照。

度,虽说这功绩也许是属导演。但,就是以这一点而言,李思廉·霍华(Leslie Howard)的演出,也是更其整个的,对于赫金斯这人物的把握,气氛的渲染和镜头的运用都可以从这片子的成就来看到李氏的对原作的理解。

最后,让我引了卢那·查尔斯基的话,来做个结束:"萧在你面前除了他的多变动的、技巧精工的、幽默的、伏尔泰式的聪明的面具,这是伟大的演剧者的面具,神的嘲笑者的面具,Mephistopheles[①]的面具,而且他给你看面具底下是并不十分勇敢的知识分子的一个梳得光光的头。"

顺便我还想提到米高梅公司的聪明广告,他用了萧牵着线来摆布两个爱丽沙(卖花女和后来的闺秀)和一个赫金斯,类乎傀儡戏那样的一个摆设。

<p style="text-align:right">四月廿三日至廿六日写成</p>

原载于《鲁迅风》[②]1939年第14期

① 指恶魔。

② 《鲁迅风》,属于文学刊物,1939年1月11日创刊于上海,由来小雍发行,冯梦云编辑,半月刊,1939年9月5日停刊。主要撰稿人和作者有鲁迅、林憾庐、成仿吾、唐弢、司徒宗、伊人、振闻、姜将离、桂如方、胡次、孔乙己、皱啸、海岑、巴金、阿Q等。《鲁迅风》以学习发扬鲁迅的斗争精神,抨击时弊,反对日本帝国主义侵华为宗旨,激发民众抗战斗志。由于斗争环境和策略上的原因,作品表现出尖锐泼辣而又隐晦曲折的文风。

从《目莲记》说起

柯 灵

适夷先生在新出的《文艺界丛刊》第一辑里,发表了《记越剧目莲救母》,这是一个颇有意味的介绍,在我看起来,觉得更有趣,因为小时候在绍兴,《目莲救母记》是曾经看过的,那边大抵简称为《目莲》。

我们乡间,一个小镇,可以欣赏《目莲》的机会,一年好像不过两次,一次在三月初六,一次则在七月廿六。两个著名的神诞:前者是张老相公,而后者是瘟元帅的。那是难得的节日,迎会、演戏,照例有两三天如火如荼的大热闹。《目莲》就可以在这大热闹中看到——这自然是十年以上的旧话了。

迎会演戏,为的是敬神,演《目莲》的目的却在请鬼,但看的当然都是活人。奇怪得很,中国农村的老百姓,凡有娱乐,就总非乞灵于神鬼不可似的。《目莲》是演通宵的大戏,看客却决不嫌其长,在多风露的空场上,总是挤得十足,大家高高兴兴的自愿直立一整夜。

为什么乡下人对于《目莲》这样地欢迎呢?据习俗,看了可以脱晦气。但如果按事实推究起来,恐怕是因为它亲切的缘故。那虽然是鬼戏,地狱里的大小鬼物,几乎要全体登台,而全剧所写却都是里巷间的琐事,所有人物,除了傅员外一家,也无非贩夫走卒、引车卖浆者流,跟站在台下的正是一伙。王婆骂鸡,张蛮打爹,哑子背疯婆,阿宣逛妓院,大家早就在生活里熟习的了。即使是鬼物罢,它们嬉笑怒骂,也往往比世间有些俨乎其然的角色更多生人气,连那阴司的使者

无常,也会插科打诨,使观众觉得可亲,跟站在城隍庙里板着面孔的家伙大不相同了。恰如一幅立体的风土画,题材平凡而亲切,描写浅近而生动,又随处撷拾时事,穿插笑料,令观众乐而忘倦。

然而这却是一部说教的作品。

在荣枯交错之间,借生死无常之道,它寻绎出一条"善恶昭彰"的教义,叫大家永远低首下心地去行善。

中国的老百姓是谨愿的。他们多数猥琐、鄙吝、守旧、自私,虽大背于人类的进化之道,对于统治者,这却正是一种完美的德性。民间倘有一个敢于怒目横眉,在人众中挺立起来,对传统的势力与道德表示一点叛逆之意的,他们自己就首先要将他认作谬种,大家勠力加以削平,使世界长此终老。然而统治者对于他们,依然毫不放松,在一切说教者的作品里,总是贯彻着虚飘飘的所谓因果之说。

这方法很好,坏处却也未尝没有。恶人并非从娘胎里就带来恶性,等到境遇逼得他非做恶人不可,缥缈的戒律也就无从加以羁系。做善人而有报酬,自然使人乐于尝试,然而又必须要报应快,酬劳大。倘或不然,他就要灰心,甚至于反动。《目莲救母记》里的女主角刘氏,就正是这样的叛道的角色。

据《目莲》所说,傅员外一家行善,恤贫扶弱,修桥铺路,他的精神上格于天,最后终于由金童玉女所接引,"驾坐白云,冉冉升天"的时候,不料就发生了这样的变化:

> 傅员外的妻舅刘二,见姊夫已死,便来劝动阿姊,说员外修了一生,结果只是被白鸟捉去,可见持斋念佛,并无意义。傅夫人刘青第伤心之余,竟被说动,决心开斋……
>
> (适夷:《记越剧目莲救母》)

一误之间,她从此怙恶不悛,反其道而行之,专门糟蹋僧道,屠杀生灵,连畜生也大遭其殃了。

据我的记忆,接刘员外上天的,仿佛是一只白鹤,不是白云,因此使刘氏兄妹误会被白鸟所攫,好人竟不得善终,"天道宁论",大大地反动起来。刘二在戏台上是个十足的歹角,考其行为,却也并非怎样的元凶大恶,不过不大老实,一个市井无赖而已。但直到现在,绍兴人对于别人的妻舅,凡认为有些行为不端者,都还谥之为"刘二舅",真是"百口悠悠",竭尽了挞伐的能事。饰刘氏的是老旦,板着面孔,咬紧牙关,怨毒之状可掬。然而到得收梢,她到底蓬头散发地被打入地狱去,证明了善恶的分明的归结。这一笔反面文章,不过是《目莲记》的一个不可避免的漏洞,无意说出的真相。

1938年上映影片《流浪富豪》的海报,导演沃尔特·朗(Walter Lang)。

写到这里,我记起两年前所看过的一张美国电影来了。它跟《目莲》里的刘氏的事迹,对照起来,是非常有趣的。那片名,大约是叫作《流浪富豪》(I'll Give a Million)的罢,说是有一位腰缠万贯的富翁,痛感于人情的虚伪、人心的势利,因此立下宏愿,隐姓埋名,到处流浪,要寻得一点真正的友谊,将巨金相酬。但寻了许久,还是不容易得到。有一天,一个贫不聊生的人正在投水,富翁将他救了之后,长夜漫漫,一灯相对,就在那人的破屋子里长谈起来,富翁还说出了自己未了的心事。第二天清晨,留下许多钞票,并且跟穷人交换了衣服,继续访寻他"真正的友谊"去了。不料隔了一天,他跑到街上去,忽然世情大

变,所有的绅士淑女,对穷人都异乎寻常地客气,巡警老爷也常常拦住汽车,连连鞠躬,请步行的瘪三跑过马路去。仿佛一觉醒来,世道人心都好了起来似的。其实却是因为富翁隔夜的行动,因为那投水者的宣扬,在报纸上登了出来,大家都想卖友谊以发财,却又不认得富翁,只晓得他化装成穷人模样,只好对于一切的穷人,一例笑嘻嘻,表示敬爱之意了。

这是一个正面的讽刺,针对着的正是一种实利主义的善行。

道德观念在中国,可谓根深蒂固了,然而看看世风,却真是每况愈下。而历来为大家所称颂的卫道的人物,又莫不只有一张俨乎其然的面孔,跟倚着庙门的"死有分"一样,庄严而阴森,缺少的却是人气——人性的本来面目。因果说流衍的结果,卫道和行善的人是多起来了,可惜又多数捏着一面如意算盘,盘盘算算,一心以为有鸿鹄将军,吃几天素,便欲成佛;行一点善,又想登天;写几篇激昂慷慨的文章,也不觉踌躇满志,自以为对革命尽了大力,应当受大家恭敬,将来革命成功,自己也就是开国元勋。时至今日,则无耻之徒,异想天开,连抗战也可以卖钱——觑准机会,看好风色,叫人一拉,趁势跌倒,借"落水"以自重,等到有人要拉他上岸,可就奇货可居,伸着手要身价银子了。

凡有信仰,是不能计较个人的得失的。种瓜得瓜,种豆得豆,不同于善有善报,恶有恶报。耕耘虽然必有收获,而收获者未必是自己。如果我们不从实利主义的贝壳里钻出来,那么无论是什么

1938年上映影片《流浪富豪》的剧照。

善行,也终于不免要产生出《目莲》里的刘氏,和《流浪富豪》里的绅士淑女来的。

<div style="text-align:right">一九四〇,十一月</div>

原载于《奔流文艺丛刊》^①第一辑(1941年1月15日出版)

① 《奔流文艺丛刊》,创刊于1941年1月,由林淡秋、蒋天佐、钟望阳、王元化等中共地下党员筹划创办,每月15日发行,后改为25日发行,因受政治压迫出版第7辑后停刊。该刊每期均用带水字旁的字作为专辑名,第1—6期分别为"决""阔""渊""泛""沸""激"。

郁达夫和电影

伯 奋

郁达夫先生报载他已殉难了。我们对于他在文学上的贡献，自无间言。最近重读《达夫日记集》，始知他一有闲暇，便以观电影作消遣，《日记》上除了买书之外，要算看电影的记录最多，有时加上一二评语，也很中肯。下面节录几段。

十二月二日，阴。与来访者郭君汝炳去看电影，是大马士的《三剑客》，主角D'Artangan系由范朋克扮演，很有精彩，我看此片，这是第二回了，第一回系在东京看的，已经成了四五年前的旧事。

《病闲日记》，一九二六年十二月在广州

十日。八点前从酒馆出来，上国民戏院去看Thackeray的 *Vanity Fair*，究竟是十八世纪前后的事迹，看了不能使我们十分感动。

《病闲日记》，一九二六年十二月在广州

一月十一日，喝了许多白干，醉不成欢，就到Carlton去看 *Merry Widow* 的影片。

《村居日记》，一九二七年一月

四日，午后和徐君至Embassy Theatre[①]看 *Don Juan* 电影，主演者为John Barrymore，片子并不好。

《穷冬日记》，一九二七年二月

[①] 上海夏令配克大戏院，今新华电影院。

1925年上映影片《风流寡妇》(The Merry Widow)的海报,导演埃里克·冯·施特罗海姆。

1925年上映影片《风流寡妇》(The Merry Widow)的剧照。

1922年上映影片《周六夜》(Saturday Night)的海报,导演西席·地密尔。

坐到四点多钟,仍复去北京大戏院,片名Saturday Night,系美国Paramount影片之一,导演者为Cecil B. Demille,情节平常,演术也不高明,一张美国的通俗画片而已。

《穷冬日记》,一九二七年二月

十日,晚饭后,因为月亮很好,走上北京大戏院去看 Ibáñez[①]的 Blood and Sand,主角 Collardo Juan,由 Valentino[②]扮演,演得很不错。

《穷冬日记》,一九二七年二月

四月一日,从西门一家书铺出来,走过了一个小电影院,正在开场,就进去看了两个钟头,画名 Over the Hill,系从这首有名的叙事诗里抽出来的一件事实,片子很旧,但情节很佳,映霞和我都很欢喜。

我再节录一段赵景深先生在《文人剪影》中所描写的:

达夫喜欢文学,因此也喜欢看文学作品编成的电影,这与我有同嗜,我们只要看他的《达夫日记集》中屡载着看文艺电影的记录,便可相信。为了这种癖好,甚至连极小影院也要设法寻觅着进去观光的。有一次我到武昌路的武昌大戏院(这戏院早已停业了)里去看杰克·哥根的《贼史》(Oliver Twist),原作者是英国大小说家狄更司,凑巧就遇见达夫和他的映霞坐在后排。

原载于《电影周报》1946年第13期

① 编剧维森特·布拉斯科·伊巴涅斯(Vicente Blasco Ibáñez)。
② 鲁道夫·瓦伦蒂诺(Rudolph Valentino)。

《乱世佳人》大导演维多·弗莱敏逝世

冯　长

维克多·弗莱敏在影片《乱世佳人》的拍摄现场。

一年之中大导演去了三个，第一个是喜剧圣手刘别谦，第二个是"过时货"，然而也是"发明大王"葛雷菲斯，第三个便是《乱世佳人》(Gone with the Wind)的大导演维多·弗莱敏(Victor Fleming)。

维多·弗莱敏的作品，在今天的美国人也许更记得英格丽·褒曼主演的《贞德新传》(Joan of Arc)，因为它正在纽约维多利亚大戏院及福多亚大戏院同时开映，热闹万分，不但轰动了全纽约的市民，而且还有外埠的影迷都特地赶到纽约去看戏。

所以美国人也许就是记着他的《贞德新传》，然后想起他还有不朽的作品《乱世佳人》，如果你再往前想想，他还有《怒海余生》(Captains Courageous)、《金银岛》(Treasure Island)、《红尘》(Red Dust)……他是一个大导演。

他这个"大"导演，在最近的几年来，是出品谨慎的一员，完全想

走正路的,并没有以"旁门"或"出奇"制胜,只要我们把他的作品整理一下就可知道。

维多·弗莱敏是死于心脏病,寿终于亚立桑那州棉林附近,他的家则在洛杉矶。美国老人最普通的死法,其实他并不老,今年还只有六十岁。

他的死离开今天还不过是二星期的模样,影界同人闻到他的噩耗,都十分感到哀悼,当然是影迷们一个大损失,不知将有多少部未出世的巨片要与他同时殉葬。

1948年上映影片《圣女贞德》(即《贞德新传》)的剧照,图中为女主角英格丽·褒曼。

1939年上映影片《乱世佳人》的剧照,图中为女主角费雯·丽。

你大概不会忘怀《乱世佳人》的镜头漂亮吧！你更不会忘怀《乱世佳人》末一场,施嘉兰一个人站在树底下,镜头愈拉愈远,结果每一尺每一寸的曜片上都被印上美丽的图画。原来这位导演维多·弗莱敏先生是摄影师出身的,他是加州派丽但纳人,无声片时代就加入美国影片公司为摄影师(一九一二年),后来换了好几

个小公司，如嘉兰（Kalem）、葛雷菲斯（Griffith）、范朋克（Douglas Fairbanks）、万艺（Fine Art）、艺光（Artcraft）、泰曼琪（Talmage）、埃默森（John Emerson）、第一国家（First National）等，那时候各大公司尚未完全树立，美国电影还是在好像我国的"春秋时代"，维多·弗莱敏就凭他的才艺去周游列国。在这些时候中，他大部是担任摄影师，但是因为他的雄才大略，公司也很赏识他，所以也就导演了几部片子。这些都是他的试验时期的，老实说，也没有什么大成就。在这个"早期"中，他跟随范朋克的时候最多，先为他担任摄影，后来做到范朋克的导演，所以弗莱敏也可以说是范朋克赏识的一员。

他进了派拉蒙初签导演合同，那时是一九一九年，派拉蒙派给他第一部片子《女人世界》（Woman's Place），以后就连着导演。到一九三○年，在福斯他导演了一部《叛逆》（Renegades），始踏上了导演巨片之道，那部片子是当时的红星华纳·裴士德（Warner Baxter）主演，茂娜·洛埃（Myrna Loy）任女主角，她还是刚刚升起的新星。

《叛逆》是战事片，述间谍工作之暗中煽动，裴士德与诺亚皮雷都扮任正派的志士，茂娜·洛埃在这片中则担任了反派的女间谍。茂娜到今天已以"贤妻型"著称，她在维多·弗莱敏底下演过反派戏，都是难得可贵的资料呢。

在《叛逆》以前，我们略略前溯。弗莱敏还导过一部《贱土黄金》（Common Clay），康丝登·裴纳与刘·亚理士（Lew Ayres）主演，那完全是一部曲折离奇、狭路巧合的错综复杂的故事，好像现在二流，或者"顽固"的，还没有进步的英国片都走这一种路线。再以前还有《劫后余生》（To the Last Man），伦道夫·史谷脱主演的西部片。所以说论到"英雄"的出身，大概都"应该"如此，不管你将来的抱负怎么样，志趣怎么样，你总应该先趋合时流，迎合一般人之所好，造就几部容易赚钱的"商品"。

再以后，因为弗莱敏在第一次大战欧洲和议的时候当过威尔逊总统的随员，所以他也拍过以威尔逊总统的政策为故事的剧本《美

1930年上映影片《叛逆》的海报,导演维克多·弗莱敏。

《叛逆》女主演茂娜·洛埃。

国禁酒史》(*The Wet Parade*),米高梅出品,由华德·许士顿(Walter Huston)、桃乐赛·乔邓(Dorothy Jordan)、尼尔·汉米尔顿(Neil Hamilton)主演,结果并不成功,说教式的部分太多。

　　以后弗莱敏便是爱情路线了,他很器重琪恩·哈罗,拍《红尘》,请克拉克·盖博与琪恩·哈罗主演,公映后,卖座的情形十分热烈,这也实在是当时一部好片,从此以后他便为米高梅所重用了。接下来让他担任制片,也派大明星在他的片子中工作,当时的米高梅又是能压鳌头的,所以维多·弗莱敏便成了影圈中的名导演与要人了。

　　他所制作的二片是《白姊妹》与《弹性的女子》。

　　一九三四年,他自己所导的《金银岛》(*Treasure Island*)使他的路子更放大,受到大众的爱戴,一致希望他多拍这种更有意义的伟大作品,所以在这个时候,就种下了。隔三年以后,他还拍成了《怒海余生》(*Captains Courageous*),成绩超越了《金银岛》。

1934年上映影片《金银岛》的海报。

《怒海余生》得到了多年的最佳金像奖影片荣誉，弗莱敏虽未获奥斯卡的最佳导演，但是他也已被公认是美国当今第一流大导演之一了。于是他对小说搬上银幕发生极大好感，一九三九年，他搬上了《绿野仙踪》(The Wizard of Oz)，同年又郑重地拍摄《乱世佳人》，女主角一易数易，最后决定请英国明星费雯·丽（Vivien Leigh）担任。《乱世佳人》的成功又超过了《怒海余生》，得到了六项当年的金像奖，《乱世佳人》是最佳影片，维多·弗莱敏是最佳导演。

在《乱世佳人》以后，他的作品较少，当然也郑重选择了。一九四一年拍了《化身博士》(Dr. Jekyll and Mr. Hyde)，此说的第三次上银幕，第一次是约翰·巴里穆亚，无声；第二次是弗德立·马区（Fredric March）主演，得过金像奖；第三次是维多·弗莱敏导演，主演是史本塞·屈塞，但是不见有"新"的出人头地。一九四二年拍《薄饼坪》(Tortilla Flat)，只是卖座甚佳。于是他更加郑重了，准备了已二年的工夫，又拍成一部战事含有空传意味的《比翼鸟》(A Guy Named Joe)，有史本塞·屈塞，有艾琳·邓（Irnen Dunne），有范乔生（Van Johnson），还有里昂·巴里穆亚，阵容相当坚强。故事中有人有鬼有天堂有人间，似乎也很可卖弄摄影技术，但是弗莱敏没有走这样卖弄路线的片子，拍成后，也没有大大的成功，只是一时卖座的情形还不坏而已。

二次无所成就，对弗莱敏是烦恼的，他又休息了一年多去准备

他的新片。这时是第二次大战结束，克拉克·盖博归来，米高梅大起忙碌，便为他筹划了一部声势浩大的巨片，以数年来米高梅的最红台柱葛丽亚·嘉逊（Greer Garson）为女主角，请第一名大导演（《乱世佳人》的）

1943年上映影片《比翼鸟》的剧照。

维多·弗莱敏为导演，那部片子结果使他最失望了，公映后受到一致攻击，说克拉克·盖博与葛丽亚·嘉逊在片子中不知演出了些什么东西，对维多·弗莱敏当然也没有称赞的地方，这部片子就是《海滨春痕》（Adventure）。

《海滨春痕》公映后，盖博与嘉逊的情形惨跌，盖博再接演一片《广告员》（The Hucksters），始恢复他的号召力。嘉逊一直霉风，到拍了第三片《玉女倾城》（Julia Misbehave），改变了作风，方始把她的下降线转向上峰。维多·弗莱敏呢，从米高梅暂时退休，当然也带了闭门思过性质。他从这一次失败起，决定非值得一拍者不拍，凡是要拍的巨片，他必要花了更多的考虑与研究。后来他和王格尔（Walter Wanger）、英格丽·褒曼三人投资，把花下四百六十万美金资本的《贞德新传》搬上银幕，这便是弗莱敏的最后作品（本刊的第一期便以英格丽扮贞德的戏装为封面），在纽约维多利亚大戏院首映，至今还未换片，博得极大成功，使弗莱敏又稳坐于第一流大导演的地位。他是在他重新博得胜利正热烈的时候，却患了心脏病逝去了。凡是一个人得到一件"成功"的时候，他一定在计划如何续干第二事。当然，观众们，圈内人们也在热望着维多·弗莱敏再创造出一部伟大的新

作,继《怒海余生》《乱世佳人》《贞德新传》后还有第四部不朽的出品,然而……这第四部将要和他一块儿殉葬了。

维多·弗莱敏结婚甚迟,在一九三三年(他的太太叫露茜·罗逊),遗有二女维多利亚(Victoria Susen)与莎丽(Sally Elizabeth)。进影界以前,他先干汽车行业,后来参加过万德裘杯驾驶汽车竞赛。做摄影师是在一九〇二年,当导演是在一九一九年。第一次大战时任上尉照相部工作,摄制军用教育宣传片,欧战和平会议时为威尔逊总统随员,后任米高梅导演之时最久,最后遗作为《贞德新传》。

一生得到的荣誉,据我们现在知道的是以《乱世佳人》得一九三九年导演金像奖一次,以《金银岛》《怒海余生》《绿野仙踪》《薄饼坪》《比翼鸟》各得卖座杂志蓝带奖一次,很可能还有以《贞德新传》得到的奖,在他的死后公布。

在这里,我把凡是能够找寻得到的、想得到的维多·弗莱敏的作品,列表如下:

一九一九年至一九三〇年

Woman's Place

Red Hot Romance

The Lane That Had No Turning

Anna Ascends

Dark Secrets

Law of the Lawless

To the Last Man(《劫后余生》,伦道夫·史谷脱主演,西部片)

The Call of the Canyon

Empty Hands

以上诸片详细年份及主演人名,大部均待考。

一九三〇年

Common Clay(《贱土黄金》),福斯出品,康丝登·裴纳、刘·亚理士主演,悲喜剧,八月发行。

Renegades(《叛逆》),福斯出品,华纳·裴士德、茂娜·洛埃、诺亚皮雷(Purnell Pratt)主演。罗伽茜(Bela Lugosi)为小配角,间谍片,十月发行。

　　一九三一年

　　Around the World in 80 Minutes(《八十分钟周游全球》),范朋克主演,联美出品,十二月发行。

　　The Virginian(即佐·麦克利主演《双枪将》之原本),范朋克主演,西部片,联美出品。何年何月发行不详,谅在此时左右。

　　一九三二年

　　The Wet Parade(《美国禁酒史》),米高梅出品,华德·许士顿、桃乐赛·乔邓、尼尔·汉米尔顿主演,社会片,三月发行。

　　Red Dust(《红尘》),米高梅出品,克拉克·盖博、琪恩·哈罗主演,爱情片,十月发行。

　　一九三三年

　　制片 *The White Sister*(《白姊妹》),米高梅出品,汉伦·海丝、克拉克·盖博主演,战事片,四月发行。

1933年上映影片《白姊妹》（今译为《空门遗恨》）的海报。

1933年上映影片《弹性的女子》（今译为《重磅炸弹》）的海报。

文人谈影 233

制片 *Bombshell*(《弹性的女子》),米高梅出品,琪恩·哈罗、李·屈山主演,爱情喜剧,十月发行。

一九三四年

Treasure Island(《金银岛》),米高梅出品,华雷斯·皮莱(Wallace Beery)、杰克·古柏(Jack Cooper)、里昂·巴里穆亚、奥吐·克鲁格(Otto Kruger)主演,文艺片,四月发行,得卖座蓝带奖。

一九三五年

Reckless(《青春激光》),米高梅出品,琪恩·哈罗、惠廉·鲍威尔主演,四月发行。

The Farmer Takes a Wife(《农夫娶妻》),福斯出品,珍妮·盖诺、亨利·方达主演,八月发行。

一九三七年

Captains Courageous(《怒海余生》),米高梅出品,史本塞·屈塞、弗雷第·巴塞罗缪、茂文·道格拉斯、里昂·巴里穆亚、米盖·罗讷(Mickey Rooney)主演,六月发行,得到卖座蓝带奖。一九四八年再印新拷贝,重新发行。

一九三八年

Test Pilot(《铁翼九霄》),米高梅出品,克拉克·盖博、茂娜·洛埃主演,四月发行。

一九三九年

The Wizard of Oz(《绿野仙踪》),米高梅出品,朱迪·伽伦(Judy Garland)、法兰克·毛根(Frank Morgan)主演,八月发行,特艺彩色,得卖座蓝带奖。

Gone with the Wind(《乱世佳人》),塞尔士·尼克出品,米高梅发行,克拉克·盖博、费雯·丽、李思廉·霍华、奥丽薇第·哈佛兰主演,文艺片,特艺彩色,得金像奖,片子打破历来卖座纪录。

一九四一年

Dr. Jekyll and Mr. Hyde(《化身博士》),米高梅出品,史本塞·屈

塞、拉娜·透纳（Lana Turner）、英格丽·褒曼主演，文艺片，七月发行。

一九四二年

Tortilla Flat（《薄饼坪》），米高梅出品，史本塞·屈塞、海蒂·拉玛主演，四月发行，得卖座蓝带奖。

一九四四年

A Guy Named Joe（《比翼鸟》），米高梅出品，史本塞·屈塞、艾琳·邓、范·乔生、里昂·巴里穆亚主演，战时片，三月发行，得卖座蓝带奖。

一九四六年

Adventure（《海滨春痕》），米高梅出品，克拉克·盖博、葛丽亚·嘉逊主演，二月发行。

一九四八年

Joan of Arc（《贞德新传》，暂译），雷电华发行，英格丽·褒曼主演，九月发行。

原载于《世界电影》[①]1949年第10期

[①]《世界电影》，属于电影画刊，1940年11月11日在上海创刊，由黄寄萍、吴承达编辑，大东广告公司发行部发行。该刊主要撰稿人有徐铭、秦泰来、新影等。该刊以图片为主，介绍那时活跃于影坛的中外影人，发表国内外影坛最新消息等。每幅照片都配有简短文字，简要介绍明星的基本情况。

访沪影人

孔雀影片公司重要职员谈话

《申报》特别报道

吾国政府派往法国讨论中法实业银行善后事之代表周自齐君，道经美国时，曾与美资本家商议创办中美合资之实业公司。返国后，即发表先办影片事业，资本金为美金一百万元，定名曰孔雀影片公司，详情已志上月二日本报。前晚，周氏由京来沪，拟即日着手实行。美人方面，亦已派程柏林君（Mr. F. V. Chamberlin）、汤姆斯君（Mr. A. J. Thomas）来沪协助。

昨日下午二时，本报记者先访周氏于其寓所，询以孔雀影片公司未开幕前之种种手续及公司地点、开幕日期等。周氏云："公司地点已择定新闸路某号洋房，现正鸠工装修，一俟工竣，即须开幕。至内部事务亦将就绪，余虽为此公司之总理，但目下尚不能常驻于此，所有职事，当由美人程柏林及汤姆斯二君管理。我国人方面，尚有留美学生程树仁君及推销员朱、邝二君。"

周氏对现在我国自制之影片中，有吸鸦片、赌博及裹足等之丑状，颇为痛惜，渠谓我国自制之影片，尚如此献丑，毋怪西人表演国人之影片，自欲使人难堪矣。记者又询将来孔雀影片公司所制之影片，是否由政府另设机关专人审定。周氏谓此种实业可不需政府劳心，至影片之有益世道与否，当在制造时即须慎加考虑，凡稍涉龌龊或有损国体者，皆当摒弃勿取。周氏言语之中，对现下觥觥之政潮，颇示灰心，且谓此次因公周历欧美各国，所见所闻大足为我国考镜，迨返国后，转车北上，即觉失望。

孔雀影片公司导演程树仁，原载于《银星》1926年第1期。

记者又询周氏程柏林之住址，且请其介绍。至四时，即驰车至法租界巨泼来斯路，晤见程柏林君。程君自谓年已四十有二，发作白银色，但躯干昂大，精神焕然，一种英俊能干之气概，较少壮者尤胜。

据其协理程树仁君（清华毕业留美生）云："程柏林君在美时，最喜研究吾国风土民俗，能作简单之中国字，故与我国侨民极为融洽，渠在影片业中已有二十余年。未来华前，尚为美国名伶影片公司之经理，为人甚爽直，余与其同事虽仅数月，但已知之稔。"

后程柏林君告记者抵沪后之种种举动，谓来沪后，虽为时不过两星期，但城内外各处街市，皆已遍到。又查悉本埠现有之影戏院，共有二十二所，此次携沪之影片，计一百六十种，皆经选择，内中以关于教育、卫生、实业为最多，不日尚有大批之上选影片运沪。此种影片，将来皆须租与本外埠各影戏院开映。此后运沪之影片，除在本埠各大影戏院开映原片外，运赴内地开映者，皆须以华文说明。欲使中国实业教育等发达，亦舍影片莫属，如贫寒之苦工，日赚四五角之工资，苟欲以书本培植其教育，实属不可能之事，唯影片则既易显晓，又可使之记忆。若以实业上或教育上之知识摄入影片，则此辈观后，自能得益矣。故孔雀影片公司之组织，亦以"启迪中国民智，振兴实业"为宗旨，不偏不党，无政治军事之关系。将来摄制影片，所取材料务求切实而能有益世俗，即由外洋运购之影片，不论为美、为英、为德、

为法、为意，皆须加意选择，决不以有损风化，或侮辱片面之影片运沪开映。

现当公司开幕之初，先事分销美国影片公司之上选影片。公司地点，现已择定新闸路一百十六号洋房，刻正从事装修，待工竣后，即可开始营业。公司内又另辟一映片处，布置形式与外国之影戏院无异，唯映片机置在白幕后面。且白幕之物质，亦与现在影戏院中所用者不同，故开映时，可不必遮暗白光，即室内电光明亮时，亦可映演。此种设置，专为试演影片，或请各界参观而备。至卖座之影戏院，大约两月内，先在南市或城内建一戏院，建筑形色，当仿现在最新式之影戏院。至在华摄制影片之手续，大约阅六月后，先择地建设一摄影场，然后再甄选相当演员，教其扮演之种种方法。程柏林君又谓，中国实一最美丽之国，影戏材料随地可得，故将来影片业之发达，可无疑义。

记者与程柏林君谈毕后，又询程树仁君去年我国留美学生反对侮辱国人影片之情形。据答，彼即为内中主动之一，各种信札电文至今犹存在彼处，当时虽不得完满之效果，但美国电影界皆肯允纳我等所陈意见。

程君为北京清华大学毕业生，至一九一九年赴美国留学，先在芝加哥大学肄业，后转入纽约摄影学院传习（New York Institute of Photography），毕业后，即至名伶影片公司充任摄影之职，因识程柏林君。此次来沪，系改任孔雀影片公司协理云。

原载于《申报》1923年3月10日

范朋克到沪

《申报》记者

　　曾于前年一度来华之好莱坞著名电影明星范朋克氏,于九日晚乘昌兴公司之日本皇后号轮离神户来沪,业于昨晚十时抵浦东其昌码头,改乘小轮,于十一时半在新关码头登陆。闻其夫人曼丽·璧克馥女士,亦将于十一月中来沪。

　　范氏从事电影事业已有十余年,其杰作有《绿林翘楚》《罗宾汉》《驯悍记》《三剑客》及《续三剑客》等多片。《月宫宝盒》一片,亦系范氏所主演。

　　范氏此来,拟在我国摄制一影片。深望范氏看清今日中国之真实情况,勿再踏《月宫宝盒》之覆辙。又,范氏定今日下午六时在华懋饭店招待新闻界及电影界,借联欢谊。

<div align="right">原载于《申报》1932年10月12日</div>

范朋克一门四杰

寄 病

距今十三年前,由于婚姻的结合,范朋克和曼丽·璧克馥在好莱坞建立了一个美满的家庭,结婚的时候,两人都已经是声名卓著的巨星,在银幕上各有伟大的势力。两人都是结过婚的,范朋克的前妻名琶丝·赛恋(Anna Beth Sully),是美国南部一个棉花大王之女;璧克馥的前夫名渥文·穆亚(Owen Moore),在那时也是个很出名的银幕男星。他们两人便是一个和赛恋离异,一个向穆亚说再会,以一种新生活为目标而互相结合的。在事业上、生活上,他们有许多是相仿佛的,所以他们的结合,在瞬息万变的好莱坞的婚姻史上是最美满、最稳固的了。常常有不知从哪里来的谣传说他俩的感情破裂了,并且向反对方向愈走愈远,有不得不对簿公堂的趋势,但观之于他俩生活的甜蜜满足,此种谣传每不攻自破。起初几次,范朋克还出来声明这种传言是捏造的、无稽的,可是次数一多,他也懒得再做无聊的声明了,好在即使不声明,那种谣言也不过像一阵风似的,在人家的耳边偶尔吹过而已。

在纽约舞台上献艺的时候,范朋克充其量不过是一个二等的角儿,但是一等他登身银幕,名气就像跳进了龙门一样响亮起来。璧克馥出名出得极早,她是"美国的情人"(America's Sweetheart),并且是第一任的电影皇后。现在电影皇后是多得不可胜数,而且这样不稀奇了,在那时,其荣誉尊贵真不啻戴上帝王的冠冕。她的哥哥杰

范朋克、曼丽·璧克馥合演《驯悍记》之剧照,原载于《中国摄影学会画报》1929年第5卷第218期。

克、妹妹丝蒂,在银幕上也都有些小地位的,但是曼丽和范朋克结婚之后,他们竟被视为范氏一派里的人了。

小范朋克,范朋克前妻所生,有人说璧克馥是他的生母,那真是天下最大的笑话。不但如此,并且他对于范朋克的再婚是有些不满的。因为他的家庭在好莱坞的地位,因为他的姓名是那样容易被人熟记,于是他也下了从事电影的决心。他的早期的作品,很有许多人批评是在模袭他父亲的作风,这种批评是很容易使少年人不满的,他便竭尽心力,另辟新径,现在总算站定了一个脚跟。他和琼·克劳馥的恋爱,最初是为范朋克及璧克馥所反对的,但后来毕竟得到谅解,各方面都很满足地成了夫妇,克劳馥也是影国里的一枝奇卉,这不要忘记。

好莱坞的明星夫妇很多,但是一家老小、夫妇子媳都是一颗颗耀眼的巨星实未得觏,有之则非范氏家庭莫属,所以范氏家庭在好莱坞这册巨书之中,是特别值得占一两页重要的地位的。

范朋克交游极广,卓别林、约瑟斯·甘克(联艺老板)、杰克·璧克馥(Jack Pickford)、约翰·巴里穆亚……许多著名的作家和导演,都是他府上常临的嘉宾。范氏夫妇所最喜欢的,便是众人围坐,谈他们所要谈的话儿,或是在他们设备完善的健身房中做一些舒展筋骨、锻炼体格的运动。

小范一向是沉默怕羞而不大开口的,渐渐地熟了,他也参加了进去。然而他也不过在旁边坐着,难得讲几句话献一献身手,父亲的热

诚的鼓励使他减去了青年人所常有的腼腆。

老范工作之力、精神之佳殊属少见,说得粗一些,他简直工作得像一头牛,他演《三剑客》《罗宾汉》的时候都是一清早便上摄影场,直到黄昏近晚才回来的。

范朋克、璧克馥、卓别林、格里菲斯合影,原载于《时报》1932年8月12日。

在摄制每一部片子的中间,他对于导演总给以不少的意见和帮助,他的意思演员不是一架机器,随便被导演操纵着,拨一拨动一动的。

摄影片是件吃力的辛苦的事情,而于老范为尤甚,他的作品并不怎样多,但是每一部中他所费去的体力不知多少。有人说他在每一部片子中所费去的力气足够打死几只顽强的猛虎,吾以为这句话并没有说得怎样过甚。因为体力的耗费,影响于他的心的活动也一定不小,他自己也觉得了。为他的健康起见,所以他从现在起,要渐渐地改变他的作风,《银河取月》(*Reaching for the Moon*)可以说是他改变作风的第一声。

小范的工作的力量是承继自他父亲的,不过他在硬性的工作之外还欢喜读读诗歌、看看图画,这种享受,于他的辛劳是一种补偿,于他的心灵,则是一种慰藉。他常常白天摄影片、晚上登舞台地夜以继日地工作,一有余暇,即锻炼强身之术,或者小说一册,神游于海市蜃楼理想之乡。

吾已经说过了,小范是在竭尽心力,另辟新径,以期免除模袭老范的批评,但有许多地方实在是天生成功改不掉的,他们讲话的语气、行动的姿态,一举手一投足之间,实有无数相似之处。

访沪影人 | 245

小范对于璧克馥是曾经不满过的,但是他后来觉得她是能够增进他父亲的幸福的,且不久亦为她的人格所感动,态度亦为之一变,但是他分别得很清楚,璧克馥是他父亲的妻子,可不是他亲生的母亲。

有一天小范到璧克馥的房里去,用法语讲了几句寒暄话之后,告诉她他的外祖母昨夜逝世的噩耗,璧克馥一听见这不祥的消息,眼泪便夺眶而出,说了许多安慰他叫他不要伤心的话儿,并且叫他向他母亲代为致意。璧克馥和范氏前妻是不谋面的,但因为那是她丈夫的昔日的妻子,她也有一种情谊的感觉,这也是使小范对她渐渐发生好感的一个原因。

他们的生活很谧静,但是不久,闯进了一位年轻的女子,她的名字叫琼·克劳馥。我也没有工夫去叙述小范和克劳馥的恋爱的详情,不过当他们两人偶然相遇之后,他们的确疯狂一般地相爱起来了。吾没有见过别人的恋爱燃烧得有这样狂炽的,他们忘记一切,他们连世界的存在也忘记了,他们互相需要,于是他们也不顾年轻,他们急于结婚。

但是小范的意见遭逢了他父亲的反对,老范想他爱子的年纪还轻,尚不脱乎孩子的样子,并且他的事业正在开展发达,前途很有希望,在有了年纪的人看来,这时候结婚是很不相宜的,此外他个人对于克劳馥是没有什么私见的。

璧克馥和范朋克取的是同样的态度,她不明显地摆出来,但是她心中是有了定见的。此外还有一个人也在反对,那是老范的前妻、小范的生母琵丝·赛恋,不过他们反对的不是克劳馥本身,而是他们早婚的计划。

那时小范和克劳馥薪金不大,并且小范还没有到法定的婚龄,他们不得不有所等待。

小范的母亲第一个觉得父母的干涉是没有什么效力的,不久,璧克馥也看出了这点。于是,两年之后,他们便正式结了婚。

而这范氏的两对便在好莱坞的全境发出闪耀的光来。

璧克馥曾这样向人称赞克劳馥说:"她是一个美丽的女子,尤其是那一副骨骼,吾从没有看见过比她更美的,她的面容的每一比例也是完好无疵,她是一个希腊式的美女。"克劳馥亦常以璧克馥的戏剧天才语人,他们四人的生活幸福甘美极了。他们一起玩笑游戏,他们不像父子夫妇,他们像四个最相熟的、最知己的朋友,他们的家庭有别家所无的特殊的融洽和欢乐。

小范朋克与琼·克劳馥,此照收藏于中国近代影像资料数据库。

去年曾经一时谣传老范将与曼丽离异,那是范朋克正在打算出国游历的时候,但谣言不久无形消灭。小范与克劳馥分手的消息更为可笑了,他们因为工作的关系,没有工夫像初恋时那样狂炽热烈,但这是表明他俩的满足和谐而已。

范朋克和璧克馥在电影界的地位是根深蒂固了的,新进的明星、声片,都不足以动摇他们,虽然他们近来难得和吾们相见,但是观众的心中是深深地印有他俩的身影的,继着他们之后的,是他们的佳子和贤媳。

无论如何,范氏家庭在美国银幕史上是值得另书一页的。

原载于《电影月刊》1932年第14期

卓别林小传

寄 病

一提起卓别林,我便不得不想起那个影坛至尊的银幕谐角,戴旧礼帽,长着小胡髭,拖着根手杖,穿着双破鞋,那副日暮途穷,踯躅于街头巷口,寒酸穷迫,漂泊无归,受尽了人间奚落的可怜样子来。他是笑星,但是我们可以从他处得着隐藏在笑的背影之后的深刻的回味与悲哀。他的笑料有如一层金鸡纳霜的糖衣,包藏在里面的,才是生活的真正的滋味。我们可以欢迎给我们以喜乐欢笑的裴士·开登或是劳莱、哈台,但是对于卓别林这位伟大的艺术家,我们欢迎之外,还要同情于他发出的一种内心的共鸣。

卓氏是英国人,一八八九年生于伦敦,美国舆论界曾经讥过说:"英国不配拥有这样一个伟大的艺术天才。"这话虽未免刻薄,但如果我们知道他在故乡伦敦如何颠沛流离、不为大雅君子所正视一眼的话,也就不得不代做不平之鸣了。

因为当初故国对于卓氏的态度是不屑和蔑视,他对于故国的感觉也只有冷淡和麻木了。

童伶杰克·哥根是他平生唯一知己,他曾经亲口说过:"只有我的小朋友杰克·哥根他是以童年的天真真正了解我的。"《寻子遇仙记》便是这两位天才合作的结晶。卓氏早期作品以短片为多,风度格调均不落寻常窠臼,以后摄长片,益见成功,佳作有《淘金记》《马戏》等。

一九二八年,有声片声势澎湃不可一世,默片的地位,起了极大

的动摇,但是卓氏却独创异议,坚持默片价值之说,可是曲高和寡,一般人多说他不知潮流。于是他以一个人的资本,以一个人的毅力,又摄了一张默片《城市之光》(City Lights),举凡编剧、导演、主角诸职,完全用他独身担任,苦心经营,费时年余而成。这正是默片崩溃的时候,他为了取信于人,乃挟《城市之光》游欧洲大陆,在各大名城轮流放映,万人空巷,观人无不惊叹折服。

1931年上映影片《城市之光》的剧照,查理·卓别林导演,原载于《电影月刊》1931年第8期。

德、法等国因为他艺术上的功绩,都不约而同地赐他勋位,以示颂借表敬仰。他巡礼到故乡伦敦,全市呈现着空前未有的欢狂。各报满刊了有关卓氏一切的文字,从车站出来,一路观众围堵,无不以一睹丰采为荣,伦敦警察当局并特派机脚车队为他前道开路,和他当年悄然离去的黯然神伤,真不啻天壤之别。他自己亲身轮逢,一定更有说不出的感慨。在伦敦小住之中,各流显贵,函柬相邀,他都一一婉辞恳谢,只应了一次首相麦克唐纳的茶会,做了些不关痛痒的谈话。那时伦敦正在举行一个盛大的慈善游艺大会,英皇叫他加入表演,卓氏设辞推却,原因这会没有必须服从的义务,何必服从呢?英皇对之,亦无可如何,由此也可见卓氏个性之一斑。

论声誉,他占领着光荣的峰极,论财产,他也可以说一声富有,一般人总以为他一定享尽了世间欢乐,谁知他实在却是一个夜半掩枕长声叹息的伤心人呢?他结婚两次,都遭离弃,结果损失了巨额的赡养之费。谈恋爱,又是一生之中从未成功,"此后永不再谈恋爱"的

痛语，便是卓氏说的。四十四岁的年纪，不能说老，但是发已苍苍（演戏时候用人工染黑）已呈衰态，固然是工作过度有以致之，但也足以看得出他心中也藏着无限隐痛。去年曾舟经我国，未登岸，日本当地遍映卓氏电影，大事欢迎。偶有演说，报章竞刊。听说他新近编了一个剧本，但是本人仍旧担任哑角，以贯彻他不于银幕开口的主张。

　　卓氏好久没有新作品了，各地观众念之弥殷，于是雷电华公司大事投机，把他旧作短片配音应世，仍受欢迎。片中人物讲话的时候，常有雀噪似的怪声，据说也是卓氏讽刺有声片中的对白。关于卓氏的话，暂时完了，在搁笔前谨隔着辽阔的太平洋面向这位艺坛巨匠遥遥致敬。

原载于《电声》1934年第3卷第19期

是这样的一个卓别林

谭衣在

　　世界注目的喜剧明星，带着泪的笑匠查理·卓别林，在他第三次的环球旅行途中，于三月九日下午初次到上海来，和他同伴的是他的名义上的爱人古黛德（Paulette Goddard）女士，少不得便有许多人要去一见庐山真面目，以便打破这一位在银幕上戴着破礼帽、穿着不整齐的褴褛礼服、留小胡髭、拿怪手杖、穿硕大的破皮鞋、撇着脚像鸭子般地走路的丑角印象。

　　在那天下午二点半光景，上海的中外新闻记者四十余人无形地组成了一个迎卓队伍，这一个队伍，打破了最近上海新闻界出勤采访的纪录。他们一到了装着卓别林的柯立芝总统号船上，就开始找来找去，一刻钟过去了才发现他和古黛德在三层楼的甲板上倚着铁栏，俯首闲眺黄浦江的平静景色。一刹那间，便把他团团围住，他如今是再逃不走了。原来是这样的一个卓别林：他身材很矮小，穿着花呢的春大衣、深灰色的西服、蔚蓝色的衬衫，反衬他的面容更是红润而充溢着健康美。脚上光亮亮的皮鞋，却没有穿上那双硕大的破鞋。头上戴着一顶灰色自由帽，脱去帽子能看见他一头灰白的头发。他已经有四十七岁的年纪了，但是健旺的精神，一如二十来岁的青年。不然，哪里会旁边站着这位年轻活泼的姑娘呢？古黛德小姐斜倚着他，穿着咖啡色的大衣，棕色呢帽上戴着一朵明艳的鲜花，明眸皓齿，时常展着明朗的微笑。

　　大家拍好了照相，便要求他做简单的谈话，他便装着幽默的苦

笑,然后肩膀向上一耸,很自然地说:"只要我做得到的,我都愿意做,总可以使得诸位记者先生满意为限。"大家哄着一笑,他继续地说:"我这次做环球旅行,先经过日本,在日本逗留不久,现在又到了中国,在上海预备只勾留一夜,明天早晨九点钟,坐原船到马尼拉,再赴百丽。上海,这是我生平憧憬着的大都会。可惜这次只有几小时的勾留,隔两三个月后再到上海,那时我也许有两三星期的居住,好玩一个痛快。"

当时便有一个和他同来的美国人大声地向记者迎卓队宣布,六时半在华懋饭店谈话,于是卓别林又是肩膀一耸,便预备架子想要冲出重围。哪晓得有一个人要求他签名,他便毫不犹豫地拿起笔来签好,举起便帽向大家做手势,说出一句动人的话:"轮船上签名,我只签一次,决不再签第二次。"说罢便急急忙忙地拉着古黛德,两脚三步装着银幕上的撇脚跨下另一只小渡轮而去。又谁知道这位先生在小渡轮船舱里,隔着玻璃嬉皮笑脸,对大家招招手,很有趣味地用右手做了一次飞吻,样子很接近银幕上的英雄般的滑稽。

到六点廿五分,一群记者迎卓队,一个也不少,集中在华懋饭店卓别林的会客室里。他已经叫了一个理发匠到房间里理过头发,叫了一辆汽车在南京路兜了一个圈子,这时换着一套整洁的斜条纹的衣服,坐在一只高背的椅子上,完全流露着他平常的态度,很滑稽地回答各人的所问。

"和你同在一起做环球旅行

卓别林在上海华懋饭店接受记者采访,原载于《美术生活》1936年第25期。

的古黛德小姐,你要和她结婚么?或者已经结过婚了吗?"

卓别林浅浅地笑了笑:"那只好问她自己了。"于是哄得大家都笑了笑。

"你用你那硬帽子、破皮鞋、司的克,一定赚了很多钱吧?"

"那不过是一种广告性质而已,这些东西,抛在马路上也是没有人要的。"他更有趣味地说。

"你对于现在流行的欧美电影有什么意见?"

"我觉得我还是坚持地反对有声电影,对白常常损害影片中的情调,别的意见很多,但因为讲起来时间太长,所以不想说了。"

"你有没有看到过中国电影?"

"记得两年以前,在好莱坞看过一张,是一张惨的悲剧片,不过名字是记不起了,因为时间隔得太久,所以我对于现在的中国电影,不愿发表隔靴搔痒的意见。"

他每次回答,必定带着笑声,更因着他的滑稽的动作,引得大家

卓别林赠予《电影画报》编者的签名照,原载于《电影画报》1936年第28期。

古黛德女士赠予《电影画报》编者的签名照,原载于《电影画报》1936年第28期。

访沪影人

时时发笑。就在笑声中,他答应大家签名,本刊的这张照片,也是在这时他签给的。

吃过晚餐以后,他伴着他的古黛德小姐再叫了一辆汽车,做环游上海一次的汽车旅行。并且还应了梅兰芳的约,到共舞台去看《火烧红莲寺》,再到新光去看马连良的平剧,同时在舞台上合摄一影。

翌日朝晨九时,乘原船离开了上海。

我们趁着他到上海来的这个机会,把他过去的故事,写在下面,让读者诸君不妨作为谈话

卓别林与马连良合影,原载于《美术生活》1936年第25期。

的资料。这许多故事,有许多是中国人已经知道的,但是大一半还是秘密的呢!

卓别林在一八八九年四月十六日生在英国伦敦的克林吞,他的父亲查理·卓别林、母亲汉纳·卓别林都是英国人,他受宗教洗礼时候的姓名是查理·司宾塞。父亲和母亲都是很有才能的音乐家,可惜他的父亲去世很早,便造成了卓别林的孤苦零丁,过着街头游荡的生活,也就固定了他同情无产阶级的伟大的心灵。

他怎样地爱好戏剧,走上舞台,踏入电影界而成名,这二十余年间,有着他不朽的趣味的历史。不消说,卓别林对于音乐的爱好,他父母的陶冶和感化有很大的关系,也许他很纪念着他的父亲,他在音乐上相当地成功。在他自己制作的《城市之光》、《寻子遇仙记》、《典当先生》(The Pawnshop)等片中都可以看出他用十五种不同的乐器奏出各种不同的音调的技艺。他更因为生活的需要,在孩童时

候便加入了南加夏八孩团,但是他所担任的角色,都有使他充分显露滑稽意识和丑角天才的机会。他常爱在故乡的音乐戏台旁边研究喜剧家们旋转的步伐,而且迅速地学会了它。他时常穿着一双破旧的大人们遗下的皮鞋,又很奇怪地去学习一只跛脚鸭子走路,在克林吞街推小车时,带着一种可怜的笑,在街上模仿着拐脚走的老头子的姿态,而且是常常守候着,就是这种走路方式,会惹动世界上几千万人的狂笑。

他第一次走上舞台,是莫明其妙的一回事,他十四岁时在鞋子店里跳舞逗引来买鞋子的男女戏子,于是彼此熟悉起来。有一次,在戏院中,演剧停了一会儿,他便想着上舞台的有趣,跑到舞台上,用滑稽状态逗得观众们大笑,于是便使戏院当局找他专做此事。后来加入杂技团体做旅行表演,便在那时觉察到哑剧的伟大,而使他反对有声电影。

后来他的小名气扬到美国去了,加入了佛拉德加罗喜剧团担任主角,到一九一二年再回伦敦,再加入旅行演剧,就是此长期的演剧旅行期,奠定了他未来的电影事业的基础。

他第一次走入电影界是在纽约影片公司,他从每星期七十五美金涨到一百五十美金,在几个月内便名满全美。而那时的欧洲,正是欧洲大战最激烈的时候,所以卓别林的滑稽影片,无意地便成了受伤兵士快乐的源泉。但是他在表演之余,不断地研究和修养,在后期的各片中完全丢掉了乱闹的成分,把滑稽形态逐渐地变成了感人至深的表演。

在他各部的片子中,卓别林每一张要换一个女主角,原因是他厌恶单调和亲密。最特别的便是他每次必找寻一个无电影经验的女子担任新片的主角,经他长期的训练以后,结果都能成功。因为这个关系,就不免有着他的爱情的浪漫史,这许多女人和他的关系正是我们所要在下面谈到的。

卓别林的第一个爱人叫爱黛娜(Edna Purviance),她是找寻电影

职业而碰着卓别林的。后来卓别林是醉心于她了，日夜训练她，耐心地指导她，她显然也爱他，做他的工作顾问和助手，他们不能结婚的理由是由于卓别林自己的孤独性。后来艳遇了一个媚眼金发的女人，叫哈丽丝（Mildred Harris），他鉴于和爱黛娜的长期朋友而终不结合，便马上和哈丽丝结婚。这时她刚十六岁，什么都不懂，她只以为嫁给卓别林这一个英国绅士，有钱有貌，前途是光明远大的。谁知卓别林在他对青春之美的冲动完结以后，便终于对她淡而无味而离婚。但是卓别林对于她的圆脸、媚眼、金发、白齿是永远想念着的。

当卓别林因解闷而漫游欧洲返美以后，真是幸运地又碰着了一个纤细腰肢且肉感惑人的女子格丽（Lita Grey），便和她生了两个小孩。他们结婚时，格丽也只有十六岁。在第二个儿子出世以后，他们的感情慢慢地破裂了，终于离婚。卓别林便牺牲了他的所有的财产，做漫游全世界的壮举，这时在一九二〇年。来年，游欧洲时，在德国的柏林夜总会里，遇见一个专饰荡妇的明星尼格丽，卓别林还特别赞叹她的美丽，他们两人虽订婚，但因为尼格丽的另有所欢没有结合。

二个恋爱、二个结婚的女人以外，还有几个和他配戏的女明星，使他数次把恋爱的心复燃起来，这几个人就是演《城市之光》的凡格娜（Virginia Cherrill）、演《淘金记》的裘格·海尔（Georgia Hale）等。这许多次和女人的来往，卓别林却是爱慕女性的美丽而不能算是他玩弄女性，因为这数次的离合，都是由于他太认真工作，忽略了夫妻之爱的关系。

在二次漫游世界以后，卓别林对于事业的企图胜过了一切，他便计划拍摄《摩登时代》（Modern Time），在摄影场中又遇着了古黛德小姐，她正在埃第康泰（Eddie Cantor）的戏中担任一个小角色，她的美居然能使卓别林一见倾心，复活了恋爱的心，几次的过从便把两人打得火热。古黛德小姐于是和她的丈夫离婚，一直到现在，他们两个出入相偕，可是对于任何人都守着公开的秘密。

还有关于卓别林许多同情穷人的逸事，都可以从他的影片中看

出来。

卓别林，这几年来，他又恢复了他的财产，和葛雷菲斯合办联艺公司，是人所皆晓的。所以他近来又有声气了，恢复了十年以前的精神来，你们且看这里所刊他最近的玉照，两颊厚厚的，这是两块红肉呢！表示着他又年轻起来了！

如若他三个月后真的不说谎而再来上海的话，我们一定要搜集他更特别的材料供献给读者。

《摩登时代》剧照，原载于《良友》1936年第113期。

原载于《时代》1936年第9卷第7期

驰名世界喜剧明星卓别林昨日抵沪
——女星波丽德·古黛德偕行,定今晨仍乘原轮南航

《申报》记者

驰名世界经久不衰之电影喜剧明星查理·卓别林,于五年前完成《城市之光》一片后,曾与其兄雪泥·卓别林（Sydney Chaplin）东来旅行一次。唯因航轮经日本后,径往香港,故未能来沪一游。此番于其新作《摩登时代》完成,复偕由彼识拔之新秀女明星波丽德·古黛德女士（《摩登时代》片中女主角）重游远东,于昨日乘大来公司之柯立芝总统号轮,过日到沪,定今晨仍乘原轮南航,其目的地为百丽。兹特分志其登岸前后各情如次。

柯立芝总统号轮于昨日下午一时靠泊浦江第十二号浮筒,接客小轮于一时刻,由新关码头开出。本埠中外各报社记者前往采访及摄影者,不下四十余人。二时许,攀登柯立芝轮,顾旅客表上虽有卓别林及波丽德·古黛德之名,其所住FD三号一等舱,亦经觉得,但迄未见其踪迹。乃正忆及彼游临时,有某旅舍为记者及群众包围,因而化装脱逸之事,恐其重效故智时,竟发现彼在甲板上,于是卓氏乃为数十镜箱之集中点,"咔嚓"之声,不绝于耳。

卓氏予一般人之印象,无论为男女老少,知识阶级或非知识阶级,固然不知彼类"破靴党",其行路姿势之蹒跚滑稽,尤为一见即足使人忍俊不止者。顾彼与记者相见时,则为一年约四十许而发已如雪之中年绅士,与吾人在银幕上见之卓氏仿佛者,唯其较短小之身躯耳。时古黛德女士亦立其旁,倚栏而笑。女士年约二十许,婀娜活

泼，一如依人小鸟，即传说中之卓别林夫人也。

当记者等于摄影完毕，拟将卓氏有所询问时，卓即谓"请于今晚六时半往华懋饭店一晤，当可畅谈"云云，即偕古黛德女士等下柯立芝总统号轮，乘特备

卓别林主演《摩登时代》的剧照，原载于《良友》1936年第113期。

之吉卜赛号游艇，先接客轮溯流破浪而去。彼于登轮后，见记者等被遗于接客轮上，心中似有不安，故特于窗中挥手致意，于无意中流露其滑稽姿态，众乃大笑，实则卓氏所以能获有今日之地位，亦正由彼在每一主演影片中，常有类此之真挚情感流露也。

下午六时半，记者等重集于华懋饭店之穿堂中，卓竟准时而至。盖卓氏舍舟登陆后，即为好友邀游全市，做最初之观光也。因导登五楼，入A字房间。此房布置陈设，纯为英国风，为华懋饭店当局所赠，或因卓氏为英人也。古黛德女士则寓同楼九号，与卓氏房间相对。卓氏入室后，即燃纸烟，傍壁炉而坐，彼对上海做初度瞥视后之印象，谓"太兴奋"。

继谓此次游历系从影域好莱坞出发，经檀香山、日本、上海，将于明晨乘原舰去香港转往马尼拉、百丽、印度支那等地一游，全部行程，约五月可毕。三月后，或将再来上海小住。卓氏为唯一反对有声电影者，仅主张配乐以增戏剧情趣，《城市之光》即其尝试而成功之作。此项主张，彼迄今犹未稍动。彼设有声电影，处处均对演剧发生掣肘，故在《摩登时代》中，彼仍未谈话，唯曾唱歌耳。

记者有询彼曾否与古黛德女士订婚或结婚者。彼莞尔而笑，此

问题应由古黛德女士置答,可谓绝妙遁词。彼最近有无继续主演影片之计划?唯拟编导一片,而由古黛德女士主演。或传彼拟在百丽拍发一片,实不可能,因摄片器械等均未携带也。关于远东问题,彼后谓在日本时,亦有人问其感想,未多说。

按:卓氏在美摄制喜戏影片,迄今凡二十二年,各片均自编自导自演。彼不仅为善于演剧之电影从业员,亦可谓为人生哲学家、社会学家、艺术家,为全世界电影观众所拥戴,盖彼所主演之各片,意多讽刺,为一般人所同情也。

<div style="text-align:right">原载于《申报》1936年3月10日</div>

冯·史登堡访问记

侯　柯

华懋饭店六百四十二号。

一个可敬佩的艺人，三四十岁，留着一撮小胡须的嘴边漾着微笑，人并不高大，说话很轻、很慢，微白的头发蓬松着，一种艺术家的隽然的风度是随时流露着的。

他很安闲地吸了口纸烟，望着吐出来的烟雾很悠然地回答我："是的，在好莱坞的人的幻想里，中国是一个很神秘、很不可思议的地方。他们想象，中国也许像非洲、像印度、像南美等没有开拓的地方一样。"

"那末，你现在觉得怎么样呢？真实的情形是不是有如过去的幻想呢？"我问。

"自然，真实的情形确然是与想象不同的，但是，这不同的程度，有时会很大，可是有时也很小。在中国，我没有看到野蛮的土人、凶狠的野兽和漫漫的荒土，我看到了宏丽的建筑、繁华的都市、有礼貌的人群、整齐的衣服。但是，我的确可以肯定地说，中国也实在是一个很神秘、很不可思议的地方。"

"神秘在哪里呢？"我追上一句。

他没有即刻回答我，只用手指轻轻地弹去了纸烟上的烟灰："我去过华北，我坐在北平的二三等戏院里听过戏，做戏的在认真地做着戏，听的人也在认真地听着戏，好像谁都忘了世界上的一切、这真的一切一样。就这一点，不是已够神秘了么？"他的苍澄的眼睛，

1932年上映影片《上海快车》的海报。

含着笑,善意地望着我。

我会心地微笑了,虽然我竭力想抑制住。我踌躇了一会,一种说不出的复杂的心绪在鼓动着我,终于呐呐地这样说:"至少,你在《上海快车》(Shanghai Express)里所描写的中国,什么火车轨道上有水牛、鸡、鸭等横阻在那里,火车走到那里,必须停住,等人们把它们驱逐走了,才能继续前进之类的现象,的确在中国并没有真见过吧?"

"是的,没有见过。"他还是那么笑望着我,"我承认过去在《上海快车》里所描写的东西,有些部分是想象的。可是,我相信,自从这次旅行以后,假如把这些真的现象描写出来,说不定会超过了我所想象的……"

我又问:"你拍了多少照片?"

"我在旅行的时候,是不带照相机的。为什么要照相机呢?照相机只能照见片面的和片断的东西,我要的是能够摄取活动的、整个的、真切的东西的天

《上海快车》剧照。

造开麦拉。"说毕,他指指他的一双碧澄的深邃的眼睛。

……

我把问题扯开了:"玛琳·黛德丽为什么不同来?"

"为什么要同来呢?"他笑着反问我。

我窘了,我嗫嚅地说:"黛德丽不是说你是她的'一切的一切'么? 她不是说'有了你,就有了一切,没有你,就失了一切'么?"

"是的,她确实是一个很好的演员……"

我很识相地转了话题:"希特勒最近还要她回德国去么? 黛德丽肯去么?"

"要去早就去了,不用等到希特勒用尽了种种的名利来引诱她回去。不过,假如希特勒早用了法西斯的武力,她不会不回去,也说不定不会不做他的太太的吧?"

"你也反对武力的压迫么?"我趁这机会,把早预备的问题提出了,"听说你没有加入反对法西斯的美国电影导演的联盟,有这回事么?"

他很惊异我会知道得这么快。他说:"不差,我没有加入,但不加入不一定就是不反对武力的压迫。我的作品就是我的主张……"

"还听说最近美国电影批评界曾起过对于演员的论争,有一派是说演员须得像查理·劳顿、弗特立·马区那样,当演一个角色的时候,内心和外形全变;而另一派则说克拉克·盖博、史本塞·屈赛等外形虽不变,但也演得非常成功! 你以为哪一派对?"我又换了问题。

"这两派都对,必须看剧中的角色而定。有时是需要化装成一个特别的外形的,但有时也不一定,譬如有些剧本是需要克拉克·盖博本人那样奇形的,那当然就无需变外形了。"

窗外传来了海关的清朗的钟声,已经到了该告辞的时候,我就提出了最后一个问题来做结束:"现在还预备上哪儿去?"

"预备先去广东,再到南洋,假如时间许可,或者要在印度勾留一

华懋饭店,原载于《良友》1935年第111期。

些日子。"

"不预备去欧洲,不去被称为神秘之国的苏联?"我含笑问。

"欧洲要去的,苏联更想去看看,不过,要在下一次的旅行了。"他回答时含着笑容,我们就这样一笑而别。

原载于《电影戏剧月刊》[①]1936年第1卷第1期

[①]《电影戏剧月刊》,1936年10月10日创刊于上海,由凌鹤编辑,上海新中华图书公司发行,16开本。1936年12月1日终刊,共出版了3期。主要撰稿人有田汉、孙师毅、凌鹤、姚莘农、尤兢、张庚等。

迎黄柳霜的侧面新闻

陈嘉震[1]

先来一番介绍

黄柳霜,小字阿媚,三十岁,广东台山人。兄妹共七人,均未嫁娶。生于旧金山,后随父至美国西部洛杉矶,黄父于唐人街上设一洗衣小铺。幼时受异国教育,致对祖国隔膜甚深,十五岁踏入好莱坞,与环球订立合同,期满继与联美立约,所演诸片,颇受赏识。后应乌发之招赴德,彼时亦可谓黄之"黄金时代"。及重回好莱坞,声誉更形卓著,派拉蒙公司认为华籍演员唯一的成功者,遂捷足罗致黄为己有。于欧洲时曾在维也纳登台,被当地剧评人称为"可惊的舞台艺人"。在《上海快车》摄竣时应高蒙之聘,再度离开好莱坞,完成 Java Head[2] 一片后返美,并决意归国一行。

欢迎并不热烈

在报纸上发现了黄阿媚来沪消息的几天,大家在茶余酒后的当儿,又多了一个议论纷纷的话题。有的板起一本正经的脸孔说,阿媚在好莱坞专替中国人丢脸,这次到中国来我们应给她一点教训;有的却煞有介事地替她辩白,什么她是可以加以原谅的,她压根儿没有

[1] 陈嘉震(1912—1936),祖籍浙江绍兴。曾任《良友》摄影记者,专职拍摄新闻照片。1934年,拍摄完成一套八册《中国电影女明星照相集》,成为30年代上海最炙手可热的摄影师,被称为"摄影大王"。1935年任《艺声》主编。

[2] 今译为《爪哇岛西顶点》。

认识中国，中国政府根本对华侨没有什么教育；更有自作聪明的说，阿媚这次回来了可以使她看到真正的中国人，中国人是不是拖着长辫子的；还有神气活现的一帮人说，黄阿媚是世界银坛上的红星，这次归来理该大大地为她庆幸……

议论未完，黄柳霜真的回到中国了。

的确，国人对于黄柳霜是缺乏好感的。那情形，在黄柳霜归国的一刹那表现得最充分。码头上冷清清，没有一个人在欢迎！接客的小火轮上也是非常冷清，仿佛根本没有黄柳霜回国这件事！踏进了小火轮，才算有几个新闻记者，然而他们是来采访新闻的，并不是来专诚欢迎，并且其中一半是为了访问美国总领事而顺便看看黄柳霜的。黄柳霜的弟弟，也在这条小火轮上，热心人对他说："劝劝你的姊姊吧！不要再做那种戏了！"

青春早已消逝

高贵的富丽的胡佛总统号在黄浦江上歇力，大伙的人进了船舱，跟着来接他姊姊的金树走上了船上的休息室，大家却看不到阿媚。"藏起来了吧！怕人揍她吗？"许多人都在这样地怀疑！我跟了来迎接她的朋友进了船舱，在四百十四号那间华丽而贵族的船舱里，看见了一个老长的个子，憔悴的脸，青春的色泽已悄悄地溜过了，皱纹满布在眼角，全身是着的黑色，胸口装着一朵白的假花，动作、说话完全是西方型

黄柳霜抵沪之日，在胡佛总统号船上与迎接者合影，由右至左分别为顾维钧大使女秘书、黄炳基夫人、伍联德、黄柳霜、陈炳洪、黄金树，原载于《电影画报》1936年第27期。

的了，急急地出了船舱。那时，被许多拍照朋友发现了，她很大方，用不着人去招呼她，她自己站在甲板上给你们拍照拍个痛快，后来又在船顶上拍了很多的照片。没有一个中国新闻记者找她谈话的，原因是他们找美国领事去了，也有的早跟她弟弟谈过了。

大家又跟她下了船。下船的时候，海关上的人问她可是中国人？因为非中国人是要看看护照的。黄柳霜很干脆地说是她是中国人。

据云尚未订婚

两三个洋记者过来在小轮船里包围了 Anna May Wong，讲不了中国话，说起外国话却很流利的阿媚，开始滔滔不绝地对洋记者们发表谈话，什么已拍了十五年的影戏了，什么美国影片最完美，英德两国虽然也很努力，但总赶不上美国。什么自己还不曾订婚呵！什么我的这件皮大衣是中国衣裳改的，什么自己没有什么钱呵！

"安娜媚皇，安娜媚皇！"在她发表宏论的时候，外国影片公司居然拍起活动电影来了。

上海到了，东方巴黎的上海到了，东方好莱坞的上海到了，安娜媚皇的脸上挂出一丝欣慰的微笑。新关码头上很明显有几个看热闹的人。她在里边整理行李，整理的时间很长，马路上逛着玩的人全过来挤到江海关的门口了。

等车子等了有一刻钟，车子还没有来，海关里的洋人带着她走出了码头另一个门，许多看热闹的人都失望了，安娜媚皇已坐着车子到国际大饭店休息去了。

原载于《电声》1936年第5卷第7期

与回国省亲侨美女星黄柳霜之一小时谈话

林泽民[①]

黄柳霜与弟黄金树在码头合影,原载于《电影画报》1936年第27期。

我国海外明星黄柳霜(Anna May Wong)女士,久居美国,此次因欲认识祖国情形,并返其故乡省亲,特由美乘胡佛总统号来沪。当由日驶申时,突遇大风,船期延迟一天,至本月十一日,始行到达上海,记者遂乘大来渡轮径赴胡佛号访问。在轮中得值黄女士之令弟金树君。黄君年方廿七,已得南加省商学硕士,现执教鞭于沪江商学院及夏光中学。其父黄良稔,本在洛杉矶开设洗衣作坊,因年迈(现已七十二岁),遂返其故乡广东台山,休养天年。黄氏共有子女七人均未婚嫁,且全体尚无意中人。柳霜排行第二,金树次之,其小妹曼丽近方进江海关就职。

谈话至此,渡轮已达胡佛号。遂登轮,至问询处查问黄女士房间号码,答云四百十四号。唯人已他出,十余记者,至此莫不踌躇,辗转

[①] 林泽民,为摄影家林泽苍胞弟,亦从事摄影,曾任《摄影画报》《玲珑》等刊物编辑。

寻觅。约十分钟,始见一穿黑色素衣之女子自下拾级上楼,审视之则黄女士也。彼见十余人追随其左右,早知为沪地记者,见记者中手持摄影器十余具,遂不待记者开口要求,即自提议,先往舱面摄影。既毕乃相偕下

美籍华人女演员黄柳霜。

船至轮渡甲板上,记者遂与谈话,借悉黄女士自幼即生长于美,曾读中文四年,英文十余年,普通中文,尚能会意。

女士芳龄三十,在影界已有十五年之历史,埋首于化装室中、银光灯下之时间颇多,因此容貌似较颓老,唯双眸皓明,口齿白皙,尚堪悦人。至其谈锋则甚健,自下大轮在新关码头,滔滔之言,不绝于口。女士在好莱坞,曾隶于米高梅、联美,最近与派拉蒙订有合同,在欧曾与英之高蒙、德之乌发拍摄影片,其最近作品为《爪哇头》(*Java Head*)及《朱金昭》(*Chu Chin Chow*)两片,唯该片皆未在沪放映。

记者问彼对于英美两国影片孰为优美?渠云英美出品,各各不同,美国影片较为趋时,英片则多重服装之庄重伟大,故实难评其优劣,盖各人眼光不同故也。唯据黄女士意见,美片较受各国人士之欣赏,盖近来影片多为有声,观众对于美国明星之对白较诸英国明星之对白,似较能明了,此非英国明星发音不如美国明星,实因美国影片出品较多,无形中使观众易于聆解其所发之对白。黄女士在好莱坞影界工作,并无固定薪金,因彼所订合同,多属拆账,其数虽未能惊人,然其生活,却能裕如。记者问彼在影界服务十五年,谅在好莱坞必置有产业,渠云彼至现今仍两手空空,盖其弟妹之教育费用皆为彼

一人所担负。

……

黄女士在沪将逗留二星期，则须赴港访其大姊，再返乡省亲，此后彼更拟游历北平、天津、汉口、南京、南洋等处，借以明白中国风情习俗，游历期以一年，仍返好莱坞工作。黄女士颇愿置身祖国，唯苦在中国无所事，倘彼能得相当位置，颇愿久居祖国云。

轮将抵新关码头时，一西人记者谓黄女士所穿之皮大衣式样至美，黄女士云，其大衣乃以中国皮袍所改制，美人见之咸以其为貂皮，其实乃鼬皮耳。又，好莱坞女子对于服装颇喜新奇，黄女士对于此点当未能例外，苦不能亲自设计，乃异想天开，商于伦敦撒拉浦服装店，说明我国儿童所戴虎头帽之式样，嘱其按样改制，终获其愿。本刊黄女士玉照所戴之帽子，即脱胎于我国之虎头帽也。

抵埠时，仰黄女士名而欲一瞻芳容者，蜂拥于新关码头，黄女士乃用金蝉脱壳计，由海关边门出，乘汽车径赴国际饭店下榻焉。久候黄女士之影迷，未能一睹玉貌，莫不懊丧云。

原载于《电声》1936年第5卷第7期

回国特辑

《电影画报》记者

远在民国十八年,我国唯一留美摄影师黄宗霑,由美来沪,考察国内电影事业,历数月而毕。时有声电影崛起于美国,黄君即赶回好莱坞。适此时黄柳霜因应德国乌发公司之邀,主演德语声片《恋歌》(Schmutziges Geld),意欲由欧取道回国一行。唯好莱坞影片商人振于黄柳霜在欧名誉之盛,即电召回美拍片,及抵好莱坞,与黄宗霑相晤,黄君乃将回国时之备受国人欢迎及中国情形对之述及,并劝其回国一行,借以领略祖国风土人情。黄柳霜早欲趁机会返国,唯阻于工作,故迟迟未行。

民国二十一年,本报编者陈炳洪游历好莱坞时,在晤访黄柳霜之余,亦力劝其回国一行,黄柳霜即叩以回国手续,如旅行费用、每日生活费用等。其时黄柳霜受聘于派拉蒙影片公司,为合同约束,谓履约之后,即束装东渡也。

前年秋,黄柳霜父率全家人回国,独黄柳霜留美。黄父原籍广东台山,有子女七人,均已年长,且未嫁娶,唯因远离祖国,对于本国情形,甚为隔膜,故决意带子女返国读书。长子金树,已得南加省大学商科硕士,在沪执教鞭于沪江商学院及夏光中学。黄柳霜常致书其弟,谓不久返国一行,嘱其学习国语,预备返国时借为翻译之助。时隔一年,果然频年居留在外之黄柳霜,终于起程回国一行矣。

黄柳霜由美起程,乘大来公司胡佛总统号(四一四号房),经过檀香山、横滨、神户而到上海。经过日本时,日本新闻界及我国留日新

黄柳霜抵沪，在船上留影，原载于《礼拜六》1936年第628期。

闻记者鲍振青，均到轮欢迎。当由日驶申时，突遇大风，船期延迟一天，至二月十一日始行到上海。

是日下午二时半，大来公司接客小轮本按时直驶胡佛总统号，后候至三时始行驶出。各报记者对于黄柳霜之来，无不大大出动，尤其是各摄影记者，多拿摄影机在手。此外在沪之英、法、俄、日各国报纸记者、影评记者，亦一齐出动，统计不下四五十人，其情况之热烈，胜于一要人之返国。在小轮内各记者探悉黄柳霜之弟金树亦往欢迎，乃趁机询问关于其姊之身世及电影生活。

与黄柳霜同轮来沪者，尚有美国新任沪总领事戈斯氏，但欢迎者登上胡佛号巨轮时，群趋黄柳霜之房间，遍寻明星，而新闻记者对此来华之新任总领事，反淡然置之，足见电影明星魔力之大。

各记者至胡佛号问询处查问黄柳霜房间号码，知为四百十四号，唯人已他去，数十记者至此莫不踌躇，辗转寻觅，约十分钟，始见一穿黑色素衣之女子自下拾级上楼，审视之则黄柳霜也。彼见各记者手携摄影机，早知为沪地记者，遂不待记者开口，即自动提议到甲板上拍照。有人请其签字，彼即签英文名 Anna May Wong，有请其签中国名者，彼乃加"黄柳霜"三字于下。

是日黄柳霜衣黑色长袖西服、黑袜、黑高跟鞋，戴一特制之黑色猫首形呢帽，发作前刘海形，面上脂粉甚浓，现出快乐之微笑，身材硕长而健。彼年约三十，在影界已有十五年之历史——埋首于化装室中、银光灯下之时间颇多，因此容貌似较苍老，唯双眸皓明，口齿白皙，至其谈锋则甚健，在与各外国记者谈话时，以流利之德、法、英语，

述其个人及关于电影生活之感想及游程，滔滔之言，不绝于口。

下午四时廿分，小轮到达新关码头，国际饭店已派人在场照料。检点行李后，正要出门时，巡捕房西捕劝告门外拥堵群众，出去恐秩序不易维持，请改走南首铁门。但复为群众所拥塞，只得退进海关码头，趁人不备，由正门越马路走进海关大厦，乘四四八一号汽车由海关侧门驶向静安寺路国际饭店，下榻于一二〇一号房间。

黄柳霜抵沪，向欢迎者招手，原载于《礼拜六》1936年第628期。

黄霜柳抵沪之后，酬酢宴会，日无夕虚。同时每日各记者到国际饭店访问日必数起，乃规定于每晨十时至十二时为接见记者时间，下午以后拜见各团体代表、朋友及到市上购物，夜间赴约定宴会，至深夜始归，每日如常。

在沪逗留前后九日，始定二月十九日乘格兰总统号赴港省亲，再往爪哇、百丽岛、南洋一带，然后返沪，为期约一月。在沪稍事休息，然后赴南京、汉口、天津、北平等地一游。

黄柳霜此次回国最大目的，在领略本国风土习俗，并希望于最短时间内，能以国语与人对谈云。

原载于《电影画报》1936年第27期

瑞典籍影星华纳·夏能昨午抵沪
——曾饰中国大侦探陈查理者,定二十七日赴北平及秦皇岛

《申报》记者

华东社云,继查理·卓别林之后,好莱坞又一明星,专饰中国侦探陈查理之华纳·夏能(Warner Oland),又于昨日中午十二时,偕其夫人埃第·希恩及秘书一人抵沪。因昌兴公司亚洲皇后号轮较预告早到一个半小时,致赴轮埠欢迎者寥寥。福斯公司远东代表赴公和祥码头摄新闻片时,华已偕其夫人准备赴华懋饭店休息去矣。华于昨日午后五时,在华懋饭店接见中外报社记者,发表谈话,将于日内赴南京转平、津游历云。

《陈查理在伦敦》(Charlie Chan in London)的剧照,华纳·夏能主演,原载于《中华》1935年第31期。

华纳·夏能陈查理东游消息发表后,一般影迷界又如卓别林抵沪时引颈企待。昨日亚洲皇后号轮以潮水关系,较午后一时半抵埠之预测早到一时半,于十二时已靠抵公和祥码头。中外报界,以及中监委王亮畴博士,亦于是日上午十一时半,搭意邮船维多利亚轮抵招商北栈。竟以时间关系,不及摄影。华东社记者于十二时半登亚洲轮寻

觅"中国大侦探",悉住一四六号,直趋目的地,该侦探已查无踪迹。急询仆欧,谓已登甲板休息。乃忆及卓别林抵沪时,曾在甲板上回避记者一幕,或已被陈查理在报上读及而依样画葫芦,做一套拿手戏,以戏弄记者矣。

乃急甲板上寻找,至则查如黄鹤,非但陈查理影迹无踪,即中外同业亦无一人在场也。乃又重回旧地,遍询茶房,云在大菜间大嚼牛奶吐司。盖是时已晌午,华氏准备在船上用过午餐,再登岸休息也。记者或恐华氏已赴旅邸休息,心正忐忑不安,适遇华懋饭店招待员,证实华氏确未上岸,乃伫立码头等候。

移时,华纳·夏能偕夫人及秘书下轮,时正一时一刻,记者遽趋前寒暄,该态度和蔼之影星,与记者握手言欢。华氏头戴丝呢绒礼帽,御黑太阳眼镜,面貌丰润,大块头,高高身材,八字胡须,紫色呢西装,携手杖,绝似东方人物,从容留摄影像毕,即告记者,于午后五时,在华懋饭店晤谈。

记者向其叩请签字,华毫不犹豫,从西装裤袋掏出预先在轮中签就之真迹,分赠欢迎者。其夫人身段矮小,戴黑呢礼帽,御浅灰色西装,手挟小皮甲,面部已有皱纹,年约五十余。另秘书一人,年方三十许,其装束与华氏相仿,旋华氏赴验关房点检行李,福斯公司远东代表方于是时抵码头迎候,乃又留抵沪新闻片数帧,准备在好莱坞放映,于一时半赴华懋饭店休息。

中央社云:华纳·夏能约各报社记

华纳·夏能来沪,与福斯公司驻沪办事处职员合影,原载于《良友》1936年第115期。

者于当日下午五时,在南京路外滩华懋饭店晤谈,彼即由福斯经理人领导乘汽车游览上海,并应厉树雄之邀,往海格路厉寓。致记者等在华懋饭店七零九号室内,候至五时半,始与彼相见。

华纳·夏能现年五十六岁,体格魁梧强健,蓄短须,棕黑色头发已飞白,彼仅谓上海甚为美丽,唯以幽默态度谓,此次来华,目的在"一瞻本人祖先"。盖彼在《陈查理探案》中常有此一语,或已自视为华人也。复谓,本人饰演华人角色,动机纯属出诸人类的同情心,非有他意。彼留沪至二十七日,即乘车往首都北上赴北平及秦皇岛观光。在华游程,约为三星期。昨晚七时至九时,应厉宅之宴请。今日下午,赴吴市长之茶会,并将观看中国戏剧及电影云。

原载于《申报》1936年3月23日

米高梅公司中国顾问李时敏君访问记

《电声》记者

编者前言：

　　最近返国之好莱坞米高梅公司中国顾问李时敏君，上月间自港来沪，下榻于国际饭店。本刊主人林泽苍，为其多年好友，过去，李君在好莱坞时，对本刊颇加赞助。此次来沪，本刊记者特往趋访，承告知好莱坞之最近动态颇详，并惠赐诸多珍贵，使本刊生色不少。

　　李君是广东中山人，早岁曾在华中、华北各地工作，在明星公司亦曾主演过一部默片。近年来虽是旅居海外，讲起外国语来跟美国人没有什么差别，但是仍然乡音无改，记者跟他谈话时，倍感亲切，他是年纪上了三十的中年人，长得相貌堂堂。

　　当记者向他问起好莱坞的最近情形，承他不惮其烦地向记者做有系统的叙述：

　　当罗斯福上校领导的"一碗饭运动"推行至好莱坞时，我们由德菱（龄）公主领头也举办过一次，那天晚上，真是热烈不过，露意丝·兰娜（Luise Rainer）、玛琳·黛德丽等七十位大明星也都参加。

　　美国现在已没有什么辱华的影片了。在从前，因为他们根据一二曾到过我国的西人的意见，所以弄糟。譬如某西人见我国人的客厅里都有一张八仙炕，就以为是鸦片烟榻，那么拍片的

"一碗饭运动"留影,右一为李时敏,原载于《电声》1940年第9卷第3期。

时候,光是一张床是没有意思的,所以,索性找了二个人在那里吃鸦片了。

某一次我跟夏劳哀一起赴宴,他和我谈了三个钟头,他说:"我绝对没有存心辱华的,不过剧本里说中国人是有辫的,所以,我追那中国人的时候,不留神地把他的辫扯下来,那时以为是笑话罢了,所以没有剪去。假使我知道中国人会因此而不满,那么,我早就把那段剪去了。"

美国现在不多拍我国时事影片的原因,第一,因为没有大的战事;第二,美国人最怕是宣传。一闻得是宣传,送票也没有人去看,所以,德菱公主举办晚餐筹款会的时候,也是将她储存的清代服饰拿出来,给大家穿起,招待客人,使他们欣赏服饰。

我们曾由美国医药援华会(这是美国医生组织的)援助,组织文化剧团,如唐士煊夫人、张泰珍小姐等都参加演出,曾应哈佛大学的邀请,在美国五十八家大戏院里上演,成绩甚佳。

李君又告诉记者,返国前曾在好莱坞上演《黄马褂》,甚得当地人士的称许,他并将蒋委员长给他的八十封亲笔函裱辑,当场给观众参观。

在最近六个月内,好莱坞因为没有以中国为背景的影片开拍,所以他趁此空闲而返祖国一行了。

原载于《电声》1940年第9卷第1期

最近来沪的好莱坞明星杜汉·贝会谈记

王 春

阳光还是那样强烈,晚风却已缓缓吹来,觉得夏天并不是那么可畏。街头的时钟已敲过七下,笔者应环球影片公司之邀,往访好莱坞明星杜汉·贝(Turhan Bey)。

约七点二十分,环球经理姚君偕着这位大明星一起驾到。杜汉·贝穿着一身美国空军制服,精神饱满,脸色红黑,嘴边留有小胡子,个子相当高大,跟在银幕上看见的没有多大差别。片刻由环球田君介绍,握手,感到这位明星十分谦逊有礼,说的英文不很纯粹,他的祖籍为土耳其,现已入美国籍。据他说,这回是第二次到上海,第一次是他小时候跟着父亲来的,这趟已是以大明星兼空军兵士的头衔到沪游历,这是他从来没有想到过的。

在招待席上,亚洲影院公司秘书潘小姐(Miss F. Petigura)偶然提及笔者在业余编译《星期影讯》,杜汉·贝说:"办影讯是一种很有趣的玩意儿,在我家里(美国)就有一件怪事发生,《电影杂志》说我已经结婚三次,其实一次都没有,甚至连我的朋友都只相信杂志上的谣言,却不信我的声明,所以阁下办影讯是很重要的、很有希望的!"

"谢谢你!"笔者笑着回答他。

他告诉笔者,他是从关岛出发,在上星期六(十五日)到沪,预备明日(十八日)离沪赴东京,勾留数日即将去马尼拉、菲律宾,再绕道返关岛,全为周游性质。

在筵席上的每一个人的视线都集中在他的身上,大家都认为他

杜汉·贝，原载于《星期影讯》1946年第1卷第3期。

握筷的样子并没有"洋盘"气。

"贝先生几时将重返银幕？"笔者问。

"至少还需一年的时间，必须等军役服满后，才有希望重返好莱坞。"他很诚恳地回答着。

"我们很希望阁下会跟狄安娜·窦萍小姐合演一部戏，最好是五彩的！"笔者再问。

"那没有一定，完全要由公司当局决定，不过我也这样希望。"

饭后，杜汉·贝在兴高采烈的氛围中与来宾们合摄了一张照片，以留游沪的纪念。

贝先生在银幕上虽是一颗大明星，但在空军中只是一个二等兵。他曾演过《蛇蝎美人》《瑶池公主》及《龙种》等，新作有《苏坦》（*Sudan*）、《一夜天堂》（*Night in Paradise*）等。

原载于《星期影讯》[①]1946年第1卷第3期

[①] 《星期影讯》（*Movie News*）周刊1946年6月9日创办于上海，每逢星期日出版。王春任主编，大同出版公司发行，通信地址位于上海四川路二二三号。该刊继承《亚洲影讯》，报道银色消息。

访来沪的好莱坞导演与编剧

马博良[①]

华懋饭店的电梯升到五层楼A字套间的门口,三月十八日的朝阳从长廊的窗口射入,照得见我们带来的淡淡的希望。

希望的门开了,一个秃顶的中年人接待我们进去,他穿着淡灰色的西装,脸上充满一种愉快和蔼的神气,同他的动作一样轻松,满口不脱欧洲土音的英语。这个人给我们第一个印象并没有一种艺术家的习气,好像比较容易亲近,可是从他眼后闪烁不定的神采看来,他是相当精明的,他在资本社会的人海里打过滚,经验教他圆滑得有点狡狯。如果用一点分析,我情愿说他的性格像来自维也纳的商人,而不是奥地利出生的艺人。

这个中年人说道:"我是奥托·泼莱明杰(Otto Preminger)。"

他指示我们沙发椅上坐着的一位典型美国人。那人有黄色的头发,瘦长脸,瘦长个子,人比较沉静,举止中有美国人民善良的特征,呆滞,怕羞似的,说话土音很重,语调很慢,态度没有前者的客气,却是文质彬彬,笑谈俱出自内心的诚恳。灰褐色的西装使他显得特别年轻,年轻得像是大学里的橄榄球队员。

奥托·泼莱明杰说:"这是菲立浦·邓恩(Philip Dunne)。"

拥有美国去年第一卖座片《琥珀》(Forever Amber)的导演,和得

[①] 马博良(1933—),广东中山人。曾任《社会日报》《文潮》《水银灯》等报刊编辑。1951年到香港,改名为马朗,1956年创办《文艺新潮》杂志,任主编。著有短篇小说集《第一理想树》、诗集《美洲三十弦》《焚琴的浪子》等作品。

1941年上映影片《翡翠谷》(今译为《青山翠谷》)的海报。

过金像奖超级文艺片《翡翠谷》(*How Green Was My Valley*)的编剧,在他们刚进过早茶以后所有的悠闲中,也可以看出人性上的分野。奥托·泼莱明杰翻阅着我们带去的《水银灯》,津津有味地去拣读几个英文字母,又央着人翻译其他文字给他听。每一页都翻过了,他欣然抬头向我们说道:"啊,好得很,上面提到埃拉·卡萨,又有蓓蒂·葛兰宝的封面,我可以带回好莱坞让他们也看看吗?"

谈话便这样开始了,奥托言词闪烁,比一位外交家更多外交辞令,他摇头笑道:"啊,上海吗?印象不错,没有什么特别感触……我自己的作品如《罗兰秘记》(*Laura*)、《女皇猎艳》(*A Royal Scandal*)、《堕落天使》(*Fallen Angel*)都是几方面的,而外界的批评也是多方面的。见仁见智,各自不同,各人有各人的欢喜啊,你们对这些片子都很欣赏么?那好得很。我们是昨天从香港来上海的,明天便要离沪返洛杉矶了,此行是来收集一些材料。"

这告诉我们外传许多消息根本是我国某些影片公司放空气,并无事实。"这张片子以香港做背景,对了,是《远东故事》(*Far Eastern Story*),外面有人说是《澳门小姐》,那并不对。"

我们问他关于好莱坞的危机及不景气,以及他个人的拍片计划。

他一声答道:"坚固,好莱坞的前途完全坚固。不景气只是一些小打击,没有大影响。有什么关于好莱坞的印象我要你们传递给中国观众吗?没有,没有,我没有一定的拍片观念,爱好的演员也没有,自己的作品中也没有特别爱好的一张。"奥托显然地是在避免一些事实的透露了。

"中国的影片看得很少,大致很不错,摄影场也去看过,亦不错。泰隆·鲍华和林达·黛妮儿(Linda Darnell)要来中国吗?也许是的,我不知道,我们是同事,很熟,但是这件事我不知道。我将来的拍片计划么?还是这样呀,也没有一定的计划,《远东故事》的情节尚未确立呢,邓恩先生是写剧本的,你们和他谈谈吧,他也许知道得比我多一些。"他很巧妙地便把问题闪避开去了。

一直是微笑地倾听着的菲立浦·邓恩,欠了一欠身。我们表示希望获得较为坦白的意见,不要外交辞令。他局促地笑了一下,慢条斯理地说道:"这部片子只有轮廓,开拍须到今年九月。这次观察好了,回去先把剧务弄好,九月再来中国,到时也许借香港永华公司的场子,这是一部半实事记录式的影片。是的,你们很对,写实的倾向在好莱坞应该发展,影片到底不单是取悦观众而已。"较之他的伙伴,邓恩确是比较真挚和进步的,他又说:"这部《远东故事》也不一定请泰隆·鲍华主演,因为我一向是为电影而写剧本,不是为明星写剧本的。我自己并没有一定喜爱的明星,你们有吗?呵,你说琼·芳登吗?她是一位好演员。外国许多影片真是优秀,譬如意大利的《不设防城市》(Rome, Open City)就精彩极了,中国影片我只看过《清宫秘史》。我很希望中国优秀影片多多运美放映,我个人很欢迎。《小城之春》很好吗?抱歉抱歉,我没有看过。中国明星也知道得不详细。"

我们又问是否陈云裳会和泰隆·鲍华合演此片。他摇摇头:"这名字我从来没有听到过,演员是要请中国人担任一部分的,不过我们一切都未决定呢。我也没有特别满意的作品,不过曾和约翰·福特合作几次,他倒是很好的导演。"

一小时后,因为他们下午还要去拜访梅兰芳,在热情的送别下我

们走出来,华懋饭店的电梯把我们送到街上,我们想奥托·泼莱明杰这样艺术精良的导演对发扬资本主义下的商业艺术茫然无觉,那么菲立浦·邓恩是否也要在这低潮中沉落下去呢？这问题却给我们带来淡淡的迷惘。

奥托·泼莱明杰的作品:

《女皇猎艳》,刘别谦监制；

《堕落天使》,但那·安德路(Dana Andrews)、林达·黛妮儿主演；

《罗兰秘史》,琪恩·泰妮(Gene Tierney)、克立夫登·惠勃(Clifton Webb)主演；

《百年好合》(Centennial Summer),珍妮·葛兰恩(Jeanne Crain)、康纳·维尔德(Cornel Wilde)、林达·黛妮儿主演；

《琥珀》,林达·黛妮儿、康纳·维尔德、李却·葛林(Richard Greene)主演,尚未在沪上映；

《黛茜凯扬》(Daisy Kenyon),琼·克劳馥、亨利·方达、但那·安德路主演,尚未在沪上映；

《少奶奶的扇子》,玛黛琳·卡洛儿(Madeleine Carroll)、珍妮·葛兰恩(Jeanne Crain)、乔治·山德士(George Sanders)主演,尚未在沪上映。

菲立浦·邓恩的作品:

《翡翠谷》,华德·毕勤(Walter Pidgeon)、玛琳·奥哈拉(Maureen O'Hara)主演；

《琥珀》；

《故乔其阿泼林》(The Late George Apley),考尔门、潘琪·孔敏丝(Peggy Cummins)主演,尚未在沪上映。

<p style="text-align:right">原载于《水银灯》[①]1949年第7期</p>

[①] 《水银灯》,1949年1月创刊于上海,为专门介绍外国电影的电影刊物。该刊的编辑和发行人有麦黛玲、朱西成、徐保罗、陈良廷、马博良及朱雷等人,由联合书报社负责该刊的发行工作。1949年5月15日第9期出版后停刊。《水银灯》每期均为彩色封面,内附有插画页,刊内文字采用竖排排版。

华纳公司国外营业总经理过沪

《电声》记者

美国华纳影片公司国外营业总经理赫茂尔·约瑟夫氏（Joseph S. Hummel）近负考察世界电影市场之命，游历各国，先至欧洲、香港等处，于十二月二十八日到达上海华懋饭店。本刊于先一日，承华纳公司沪经理函邀，约于是日下午二时至华懋饭店会晤。

记者准时往访，赫氏到达方十分钟，寓于七楼房间。乘电梯而上，则邓氏早已候于门口迎接。引入客厅，介绍与赫氏夫妇相见握手后，略作寒暄，即赠以本刊新年号数册。赫氏即云久仰本刊盛名。盖彼在南洋巴城，曾见本刊极为流行也。赫氏此次来华，已属第三次。此后拟往南京，然后再赴日本而返美国。此行目的专在考察各地风情习俗，报告公司，使将来所出之影片能迎合各国民众心理。

记者询以华纳所摄以我国为背景之影片是否聘有华人顾问，渠答谓彼等所聘之技术顾问多半为华侨及中国领事。以剧中表演有否触怒于华人者询诸顾问，彼等皆曰："此无伤也。"焉知及运华后，每发生阻碍。（记者按，彼所谓之华侨顾问，或皆久居异邦，对于祖国实情，仍为隔膜。其实欲聘请顾问，决非随意在美就地拉拢所能胜任，望华纳以后能郑重行事，则于吾国市场定能有更佳收稳。）此时赫夫人插嘴曰："华纳公司曾读四十八本中国作家之作品。但意见互歧，殊使彼等难于断定孰是孰非也。"

华纳影片之国外市场，第一须推英国，此盖因语言相同之故；次为中国（每年三十至三十五部）、印度、巴城；再次为日本，每年约

二十至二十五部，但因检查严格，凡华纳自认在日不能通过者皆不敢轻易运去，因运费及日本关税至昂，倘不获通过，则损失不赀；在法国销路不广；最无办法者，厥为德国与俄国，唯能徒叹不得其门而入。虽然如此，但好莱坞各电影公司今年仍均获利，故一九三六年可谓美国电影界之丰年。

赫氏又云，华纳当局现正尽力避免有引起无论何国人民恶感内容之影片，但对于所谓"侮辱"之见解，亦有所声明。据谓彼置身影界，对于本国影片亦不赞成采取盗匪、放火、抢劫等情为材料，徒损祖国（美国）之体面。但事实上此种影片，不但为各国影迷所喜悦，而其改善民众之功效，亦颇伟大，盖影片中之盗匪，结果多无善终，此足慑观众从匪之心理也。反而言之，观众如效尤影片中盗匪之举动，则自与原意相反。总之，是是非非，均由观众意志决定之耳。

最后记者以华纳公司与白蒂·黛维斯（Bette Davis）之法律纠纷相询。则答，现已完满解决，盖黛维斯已返好莱坞继续工作矣。

原载于《电声》1937年第6卷第2期

旅美名摄影师筹备自费拍片

《申报》记者

黄宗霑携彩色胶片抵沪，物色《骆驼祥子》主配角，希望借此介绍我国固有文化道德。

旅居好莱坞并以善摄香艳女星驰名全球、最近由美返国之我国名摄影师黄宗霑，昨午后乘机由港抵沪。黄近在美自资创办泛美影片公司，自任总裁，其第一部影片拟拍摄老舍名作《骆驼祥子》，剧本已以美金一万五千元延聘好莱坞名剧作家莱佛改编中，不久即可脱稿。黄氏此来，即为在祖国物色演员，兼在港、穗、沪、平等地搜集材料，做摄片之初步准备。黄氏在沪稍事逗留，十八日即将赴平。据谓《骆驼祥子》决全部以国人充任主配角，剧中对白则用英语，外传该片女主角已内定在沪某明星担任说，黄氏昨特予否认。

黄氏继称，服务好莱坞影坛已逾廿余年，私衷辄引为憾事者，即各国影片在美上映，俱能轰动一时，独我国影片始终不能上映于美国各首轮影院。渠此次

黄宗霑在拍摄影片《骆驼祥子》，此照收藏于中国近代影像资料数据库。

决心以中国作品、中国演员摄制影片，一方面固希望借该片介绍我国固有文化道德及同胞实际生活情形于美方人士之前，同时亦盼能趁此机会，为我国造就若干男女演员，将来尽量在美予以拍片机会，冀其在艺术上与英美明星争一日短长，而崭露头角于国际影坛之上。

渠此次去平，拟勾留两周。离美时带来彩色胶片甚多，赴平后将择各处优美风景大量拍摄，将来经由沪、港、马尼拉返美，途次亦仍拟尽量搜集外景，以供抵好莱坞后，研究者堪作片中背景之用。至于该片将来在国内拍摄时，道具将由美运来，拍成后再赴美洗印整理。该片之叙述、摄制、光线、结构，渠决本廿余年来摄片经验，以纯中国式之手法处理，摒弃好莱坞一般惯用之所谓"噱头"，期该片摄成后能成为一幅幽静之中国古画，使我固有之艺术文化，得以充分发挥且将来在国际间亦能得广泛之宣扬。

《骆驼祥子》在美销路极佳，目前已发行五百万册，足证美方人士对该书极感兴趣，此片如摄制完成，定可轰动一时。泛美公司此次决以五十万美元拍摄该片，将来如场面浩大，或将再予增资。至黄氏在华拟觅取之适当演员，最重要之主角有三：一即为祥子，其理想条件为十九岁至廿九岁之男性，身长五尺十一寸，体重一六〇磅左右，面型无须俊美，只要清秀、诚实、善良、充满智慧，而又拙于辞令；另一为虎妞，需一十九岁至二十岁之少女，天真、怕羞，而富于恬静之美者；此外尚需一三十岁至三十一岁身格适中之女主角，玲珑俏丽，而无须似书中人之可憎面目者。

黄宗霑体格坚实，酷似拳击家，发言沉静异常，无好莱坞一般名流所特有之浮嚣。渠对"美"之观点，修养极深，认识亦至为深刻。黄为粤台山人，五岁时随父母经商去美，在华盛顿州帕斯科镇读中学两年。自幼酷爱摄影，曾以卖报所得购"白朗尼"一只，为家人试摄，因白朗尼缺乏取景框，摄成后片中人物自颈部以上竟告阙如，家人习于迷信，横施责骂。嗣黄请以十元美金购一新机，再事研究，果大有精进。黄虽旅美多年，传统之迷信观念犹存，昨在旅邸中与记者共吸

卷烟时，犹不愿以一根火柴燃三支烟卷。

黄于一九一七年由同学之介，入好莱坞为摄影师服役，自周薪十元美金开始，渐升为跟随提持摄影机之职。暇时，利用场中灯光，以自备旧机练习拍摄明星人像，再零碎出售。某次偶为名演员玛丽·明特拍照，拍成后持往以五角美金求售，玛丽一览之下，惊为奇迹，谓成绩之佳，凤所未觏，当询以有否把握在演出时拍摄，黄表示愿加一试。玛丽即固请导演，以后其主演各片，指定须由黄摄制，黄遂从此跃进影坛，一帆风顺。以香艳著称一时之明星如琼·克劳馥、海蒂·拉玛、格劳丽亚·史璜生、安·秀丽丹（Ann Sheridan）、玛琳·黛德丽、玛特琳·卡洛儿等竞延黄摄片。渠等深信由黄摄制必能添增妩媚，黄因此骎成好莱坞中首席摄影师，而明星中亦多赖黄摄片后，经各方好评激赏后始告成名者。

黄因经历愈深，各明星之性情俱已熟稔，角度姿势无须研究，皆了如指掌，故鲜有改摄或重拍者。渠现在美摄片之标准代价，为每部美金五万元，曾有人以一年工作四十二周，薪金十万元之高价延聘。渠认为摄影者必须将人像拍好，始能摄制特写镜头。渠认为其过去最满意之作品，为《金石盟》《反攻缅甸》《自由万岁》（*Viva Villa!*）、《胜利之歌》（*Yankee Doodle Dandy*）、《民族精神》等片。至于在其手中最具优美镜头之把握者，则有琼·克劳馥、海蒂·拉玛、安·秀丽丹三人。

原载于《申报》1948年3月17日

好莱坞著名导演编剧联袂抵沪考察

《电影杂志》记者

1946年上映影片《百年好合》的海报。

最近将在国泰上映的《百年好合》(Centennial Summer)导演奥托·泼莱明杰和写《翡翠谷》而荣获金像奖的编剧菲立浦·邓恩两氏,于本月十六日自香港搭乘泛美航空公司班机飞沪,下榻华懋饭店五楼。本刊记者当即驱车往访,承告此次来沪目的,乃在考察上海一般情形,特别对国产片的制造颇为关切,渠等现拟计划摄制一部完全以中国题材为背景而在中国摄制的影片。一经决定,将于六个月后偕同全部工作人员再度莅沪,进行工作。

又称彼等此举并无政治意味,但求介绍中华风土人情,使美国人多多了解。泼莱明杰特别于此强调称,中国的安危乃世界问题之一环,实有深切注意的必要,将来此片当由彼导演,编剧则归菲立浦·邓恩,此二人复盼望以后能多摄制有关中国题材之影片,而以此片作为篙矢。又称,在好莱坞,英国片颇受欢迎,要知外国片输入能

促使制片界获得竞争的机会。

　　记者复询问此行对香港之感观,泼莱明杰当称:另一计划便是在香港以当地背景摄制一部新片,故特偕其老友(指菲立浦·邓恩)同往香港视察。二人在港已勾留两星期左右,曾参观永华影业公司,并与若干我国影星会晤,新片中将以泰隆·鲍华为主角,而配以中国女明星。言下颇属意于陈云裳(按:陈现与其夫汤医师隐居香港,已育有一女),但尚未完全决定。至于该新片之内容及片名尚未决定,目前仅观察香港是否可作背景而已。继对于香港之电影业批评称:"规模虽小,而设备颇够现代化。将来新片拍摄时,或将与永华签约合作,亦说不定。"当记者问两位在沪拟勾留若干时,据答只两日,即将转道东京飞回美国。

<p style="text-align:center">原载于《电影杂志》[①]1949年第36期</p>

① 《电影杂志》(Picture News),1947年10月1日创刊于上海,半月刊,每月1日、16日出版,梁其田任发行人。

访美影人

周自齐之谈话

《申报》报道

吾国政府派往欧美各国考察经济法制之代表周自齐、董康等,于去年八月间,由沪乘昌兴轮出发后,倏已五月。兹周氏因考察事毕,已于前日搭提督公司之约开逊总统号由美抵沪(见昨日本报),寓于汇中西饭店。

昨日下午二时,记者特驰车往访。适值周氏午餐,且往访之人,先记者至者已有四人,故静候至半小时之久,始得交谈。周氏容色精神似较离沪时为佳,御宝蓝花缎皮袍,态度颇为静默。

记者先询以此次是否与董康同返,周氏答云:"至日本后即分道,因董氏尚欲在日考察经济、实业、法制等状况,大约须在彼逗留两星期。"

记者又询此次赴各国考察所得之结果,及在各国延留之时期。

周氏云:"余此次赴欧美各国考察各种情形,为时至暂,且泰半因中法实业银行事而往,故

时任交通总长的周自齐,原载于《电气》1913年第1期。

至美国后,在华盛顿、纽约二城中仅留十日。继即直赴法国,与该国政府代表讨论中法实业银行之善后事宜,计四十六日,两方始得议毕。于是再至德国考察实业情形,约两星期。又拟赴奥国考察,后因奥国国内不靖,故未得如愿,乃就道返美,与该国资本家筹划创办中国营业合资公司 China Enterprise Co. Incorporated,定资本一千万元,由中美两国分担。现已收集资本,共有一百万元,先办一规模完备之影片制造公司,此公司定名为孔雀电影公司 Peacock Film Co.。先是拟定为神龙影片公司 Dragon Film Co.,余因吾国人民已在共和政体之下,对'神龙'二字似不适宜,故易以'孔雀'。此公司已在美政府注册,今春即须在沪着手办理。目下先拟发行美国良好之影片,下半年再当建筑一玻璃摄影场。现在美国各影片公司对侮辱吾国人民之影片,如剧中以华人为杀人越货之辈者,已渐次淘汰,间有一二影片,因扮演华人者泰半系日侨,故形容描绘仍不脱美国唐人街 China Town 之恶习。故将来能以吾国人自制之影片运往美国,则不仅受彼邦人士之欢迎,且能为国争光。惜吾国演影戏之人才,尚付阙如,故一时尚不能如愿。唯我国学子,现在美国研究影戏学者,已有八人。余在美时,曾与彼等讨论吾国影戏业之进行方法,并征求若辈对美国现有影片之评判。此辈将来学成归国,皆可为我国电影业生色。

"又有美国影片制造发行公会会长海斯君(Will H. Hays),对我国创办影片公司事极表赞同,并告余美国电影业发达之情形。海

上海孔雀影片公司,原载于《电影月刊》1933年第27期。

君又为美国现任之总邮务司,故声誉几遍全球。至合资公司之权限,亦由中美两国人士分任。唯营业总理,当由美人担任,因若辈在商业上之经验较我国人为佳。副经理一职,当由我国人充任。但无论中美人士,所任职务皆以三年为限,三年后再选能者继任。

"现在第一事欲办者,即余所言之孔雀电影公司,其内部位置并不繁冗,演员方面暂时尚不能决定。唯就目下情形观之,将来或欲设立学校,聘请专门人才教练学子,以俾应用。至影片所取之剧本,我国历史上可志之事迹甚多,《花木兰从军》及《南天门》等,皆可摄成影片。如此种影片摄成之后运往美国,定能使美国人士发生美感,且将颂赞我国历史上之伟迹。如就本国而论,则欲教育普及,亦唯影片是赖。盖乡僻之民对外界情形多所隔膜,即如火柴一物,若辈皆知为日用要品,但不知火柴原料之何来,及制造方法情形等,苟能摄入影片,则若辈虽未亲临制造所,但以影片之导诱,由间接而得悉真情。诸如此类者甚多,若教育、若商业、若异闻,皆可摄入影片,以广若辈之见闻。矧人类必有迷信,唯迷信之物,须纯正而有裨益,譬之好吸卷烟者,因其迷信卷烟而吸,又如我国愚民虔拜顽石者,亦因迷信顽石有灵之故。今以影片使之迷信,则将来爱观影片之人既多,而制造影片者,又本其纯正之宗旨,摄制有益世俗之影片,则迷信影片人之所得结果,自能较诸迷信卷烟、顽石之流,高出数百倍矣。今美国人民有迷信卷烟者,以香胶糖代之,终日咀嚼,竟将迷信卷烟之念打消。"

周氏谈至此,又有二客来访,故记者即询以离沪期。据答"本欲今日(即昨日)北上,后因有人邀赴宴,故未果。大约明日(即今日)下午离沪,至津留数日,再晋京"云。

<div align="right">原载于《申报》1923年2月2日</div>

从好莱坞来的一封信

伍联德[1]

梦殊良友：

我未有来到美国以前，曾对你说过："当我有机会到了新大陆，我必定去参观好莱坞的摄影场，参观了摄影场不以为奇，我必须与世界大明星范朋克氏和曼丽·璧克馥相见，更须同他们握手同拍一照留为纪念，才不负我此行。"

以上一段话是我未有来美以前对你说的，曾几何时，我往日的幻梦果然实现了。今日到了新大陆了，参观了好莱坞摄影场了，亦能与世界大明星大侠范朋克氏握手了，也能和他同拍一小照了。我昔日之空言幻想，一一实现了。我心安了，我不负此行了。

当我在沪时早出夜归地辛劳，你经营《银星》使其能有今日的成绩，你的艰苦与我的辛

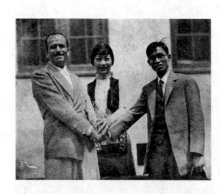

伍联德在美参观好莱坞时，与黄柳霜、范朋克合影，原载于《良友》1927年第17期。

[1] 伍联德（1900—1972），广东台山人。毕业于广州岭南大学，1925年创办良友图书公司，成立良友图书印刷公司。1926年2月，首创中国第一本大型综合性新闻画报《良友》画报。1932年秋，另辟文艺书出版部，聘赵家璧主其事，曾编辑《中国新文学大系》《良友文学丛书》《良友文库》《中篇创作新集》《一角丛书》等。

劳乃同一样的。何故今日我以所有的辛苦给了你,而我像神仙一般地游玩于世界最美丽的好莱坞呢?这岂不是我太自私吗!不!不!却是不然。梦殊,我来美洲虽然在一方面看来很是适意的,但我此行之责任,比较在沪时还要大得多哩!我不能分任些你的编辑和策划《银星》的艰苦,这是我对你不起的,但是将来,当《银星》有发达之一日,那么你不独可能来参观好莱坞,更可能参观比较宏伟的好莱坞了。

好了,闲话且暂勿提,愿我们的《良友》努力和奋斗罢!努力和奋斗,就是你今日为《银星》而艰苦、我为《良友》而辛劳的种子,将来丰年收获之时,我们是必快乐的、欣慰的。

我到了罗省,得旧雨梅景洲君的介绍,得和中国女子而为世界负有重名的明星黄阿媚女士相识,而我来这里游览的引导者,就是黄女士了。

阿媚,粤台山人,和我故乡相距不过数里许,所以我们相见很是欢喜,不独我们有同乡之谊,且追源还是家亲(华侨对姓氏亲戚界限划分最为清楚,如不是与他们有远祖之亲戚,他们招待我,是必没有这样隆重)。她的父亲已近六十岁的老翁了,却是很矍铄,他已来了美洲卅余年了,他见了我,不但殷勤招呼,并与其家人等请我到罗省最华丽的酒楼吃餐,这是我永不能忘情的。

我在罗省勾留不过四日,第一日他们请我吃餐,第二日阿媚又请去她的屋里谈天了。我们似此就变为亲密了,她不叫我作Mr. Wu,而叫我作叔叔,我也不叫她Miss Wong,而叫她作柳霜(这是她的乳名)。她终日说英语,我只和她讲乡谈。她虽然是美洲土生女,但她却不失一点东方女子的礼貌……当我没有见她以前,在银幕上见了她,以为她是一

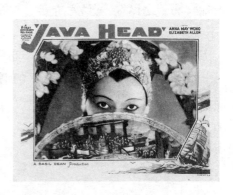

1934年上映影片《爪哇头》(今译为《爪哇岛西顶点》)的海报,主演黄柳霜。

个放荡西洋化的女子，我见了她，却是完全与我以前的想象不同，她最近的现身银幕在 Mr. Wu 片中更觉进步。我在她屋里坐了不够一个钟头，而邮差送来她的信，远过百封。我问她，何来此信如是之多呢？她说天天如此，乃各国人来信向她索取照相云云，由此可知捧角者大不乏人了。

我因不喜食西菜，到了好莱坞三日未有饭入口，朽腹雷鸣，行步不健，故当我与范氏携手同拍照之时乃我最饿之时了，故我只与范氏相谈闲话十五分钟罢了，未能作"天荒夜谈"。

我平日最崇拜之德国导演家刘别谦氏亦曾遇过于好莱坞，惜我到了第二日他就动程回了他的祖国去，故未能与他作一痛饮。好莱坞摄影场之伟大、规模之完备，实为吾人所不能梦想的，有山有水，有高楼有旷野，但俱为人工造成。关于摄影场之参观，我他日另行告述罢。

好莱坞面积很大，与其他所谓的城市不同，风景幽雅，气候温和，是最宜于制片的天然工场罢。我曾游好莱坞周而复始凡三次，仍依依不肯舍。小生明星范伦铁诺以及卓别林、罗克、郎·却乃等明星之住宅我都到过他们的门，但无能一入参观其星光啊！

好莱坞戏院很多，又多著名巨片。我在中国时不喜看电影，看则辄作睡，但我到此看电影不独不睡，反而精神百倍，皆因其戏院之华丽、布置之得宜、光线之充足、空气之流通、音乐之调和，均为我所不及。

梦殊，我起程往纽约了，关于布告游好莱坞的情形暂行搁笔，待到了东方之后，如有好的材料、好的消息是必常常寄给你。

我祝你

康健，银星放光！

<div style="text-align:right">伍联德寄自好莱坞
六月十日</div>

原载于《银星》1927年第11期

飞来福别庄小住记

齐如山①

飞来福别庄者Fairford，乃范朋克君与其夫人曼丽·璧克馥共营之别墅。前取范朋克名之上半（fair），后取曼丽·璧克馥名之下半（ford）而成者也。

梅君兰芳到旧金山之次日，即接范朋克君来电云，梅君此次到美，本拟快聚多日，以慰慕忱。奈有要事须往英伦，两日后便须启程。又拟乘飞机，一至金山，借谋把晤，而案头待理之公事猬集，又不克如愿，极为歉仄，乃约梅君于洛杉矶城演剧时，住其别庄，借尽地主之谊，盖洛杉矶去好莱坞咫尺间也。三次回电辞，不获允，其夫人又来电云，其夫临行，再三嘱付，务请梅君惠临，语益诚恳，不得已，即电允之。旋于五月十二日，抵洛杉矶，欢迎者甚众，领事团亦公举比国领事来迎，因其资格最深，为领团领袖也。

曼丽夫人因夫不在家，不愿出门，特派代表二人，到站迎迓，并派电影队在站中为梅君拍有声电影。事毕，即乘夫人所备汽车出站，有市政府特派警厅汽车数辆，鸣笛前行。于是风驰电掣，绕街而前，

① 齐如山（1875—1962），名宗康，字如山，河北高阳人。父为甲午殿试进士，为翁同龢、李鸿藻之门生。齐如山曾留学德国研究戏剧，归国后任京师大学堂教授。1912年与梅兰芳交往，1916—1917年为梅兰芳编排新戏，1929年组织梅兰芳赴美演出活动并随行。1931年与梅兰芳、余叔岩等人组成北平国剧学会，并建立国剧研究所，从事戏曲教育与研究。主持北京国剧学会达20余年，毕生致力于戏曲创作与研究工作。

梅兰芳与齐如山在北平车站欢迎范朋克，原载于《良友》1931年第56期。

两旁候观者甚众。移时至市政府，即往拜市长波耳泰君（Porter），因市长曾有电达旧金山，欢迎梅君，且派代表到站相迓也。谈片时，皆倾慕语，末云自梅君来美演剧数月，美国人对中国文化更深景仰，两国国民之感情将益见亲善。此非虚语，各报之论调可按，街谈巷议可征也。

出市府，仍由警车护送，至飞来福别庄稍憩，即往拜曼丽夫人。据云昨晚接其夫由伦敦来电话，听之异常清楚，言梅君今日到此，嘱咐好好招待，渠因事不能回国躬迓，实觉缘悭，嘱吾在梅君前道歉等语。坐谈片刻，即导观其化装，并摄有声电影两幕，约两旬钟，乃毕。又与梅君同拍一照，乃兴辞回庄。

庄在森达莫呢卡城（Santa Monica）之海岸，去洛杉矶约三十英里，建筑极精雅，背靠绝壁万仞，上植棕榈等树，皆大数围，绵亘数十里，凭栏一望，尽入眼中。前临太平洋，一望无际，时见风帆聚散，沙鸟群飞，云影徘徊，浪花重叠，每值潮汐，则见巨涛壁立涌来，如将入屋者，真奇观也。前院则小园曲径，芳草如茵，百花盛开，灿烂如锦。后院则白沙一片，备浴后晒日光者也。墙外则小山叠翠，细树摇青，时有渔人垂钓其下，庄中亦备有钓竿，愚有时亦手持钓饵，一学知机之羊裘老子，幽闲极矣。庄中有小楼数楹，愚住楼下，梅君住楼上，凭窗远眺，诸景奔入眼帘。夜间情景尤佳，闭目则入耳涛声，催人入梦，开眼则隔岸巨镇，灯光射天，似有一片笙歌，隐隐来枕畔者，恍惚思之，令人意远。

屋中陈设，则大致由主人数十年来拍摄电影布景陈列品中选择而来，或则古朴可爱，或则新颖宜人，大都式雅色静、悦目怡情之品

也。男女侍仆亦极解人意，晨兴盥沐方罢，便来请膳问安。入晚每值理床，亦来请何趾。闻友人云，皆系因梅君来住，特为雇用者，主人之情意，可谓深且厚矣。愚小住旬余，每日晨起，除在园中或洋岸散步外，芸窗小坐，耳听涛声，眼观云影，快心极矣，因为之记。

原载于《申报》1930年6月17日

美国的电影业

寄　萍[1]

戏剧学专家洪深氏,曾于今春渡美。他的任务是为明星影片公司购置新机、聘请演员,并考察美国电影事。他在好莱坞住了几时,留心研究,心得颇多。说起这"好莱坞"三个字,大家都知道它是美国电影艺术的发祥地,也是电影事业的特别区,许多著名的明星、导演家,都集中在一地。他们的生活很奢靡浪漫,而且很神秘,因此好莱坞地方也移风易俗,比别处就大不相同了。最近有许多电影业者,申请电影业领袖们整理好莱坞,裁减明星及导演骇人听闻的薪水,而节省贻人笑柄的靡费,以为这么一来,可以促成一个比较平民

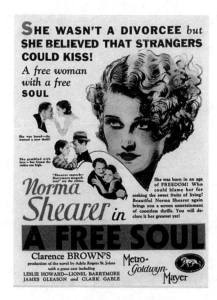

1931年上映影片《自由之灵》(今译为《自由魂》)的海报。

[1] 黄寄萍(1905—1955),江苏海门人。1926年入厦门大学,期间兼任厦门《江声报》记者。1929年到上海,任《申报》副刊编辑、主编。1940年7月因发表抗日言论被南京汪伪政府通缉而离职。抗战胜利后,任《申报》社会服务部主任,兼该报社会服务版主编。1949年创办《儿童生活》杂志,任社长。

化的好莱坞。但事实上能否做到，还是疑问。洪深氏现在已经归国，我便叩以好莱坞影业的现状。据说美国近年因为生产过剩，经济衰落，失业者众，影业也大受影响，颇有一落千丈之势。现在把他的话介绍给读者：

美国电影家近来颇注意于"声音情感化"，意思就是有声片中除歌唱、音乐以外，如对白、说话，不但要声音清晰，而且要使说话的声音曲折婉转，都能表示出情感来，这不是轻易成功的事。第一，要训练演员发音的声调与正确，所以各大影片公司特聘发音学教师，专司指导之责，旧日默片明星（默片即无声片）现在都已没落。有人以胡蝶女士来比璧克馥，闻者大为诧异，璧克馥虽曾红过多时，到如今已向没落队伍中去了。巴里穆亚以旧日舞台的经验而大成功，新片《自由之灵》(*A Free Soul*)便是他的得意之作。电影演员为了练习发音学，而预备的时间较久，故在布景时间，即已在场上练戏，这是公司方面为时间经济的补救方法。

中国各大戏院的设备，简直没有一家能与美国上等戏院相比较，常有在外国已经认为陈旧的映戏机器，稍加修改，便运到中国来，装置在最上等的戏院里。所以讲到发音方面，中国戏院比外国戏院差得很远，其他更不必说了。

1931年上映影片《自由魂》（即《自由之灵》）的剧照，男女主演分别为克拉克·盖博和瑙玛·希拉。

美国电影事业，在目前真是不景气得很。中下级社会，闹着面包问题，正苦没有解决的方法。向来染有电影癖的人，如今为经济力量所压迫，哪里再有兴致去看电影？据各大戏院的报告，近一年以来，每日观客平均减少了三成以上，戏院以营业衰落而歇业的为数不少。影片公司出品的销路，也大受影响。我（洪氏自称）在好莱坞

时,除Fox,R.K.O.,Paramount等三家大公司以外,有几家减少出品,勉强维持,有好几家已陷于停顿的状态。

在过去,影业发达的时候,各影片公司拍摄一片,往往耗费数十万以至百万金而不惜,明星、导演们俸给的优厚,真是骇人听闻。现在影业衰败了,各公司都抱着紧缩政策,大裁演员,因此失业者很多。要是拍摄一片,导演必须先制精密的预算,经公司核准之后,方始可以照办,不像以前可以无限制地动用款项了。也有公司与导演签订合同,收买其独立制成之片,采用这包工制,无非为节省开支、减轻成本的权宜办法。

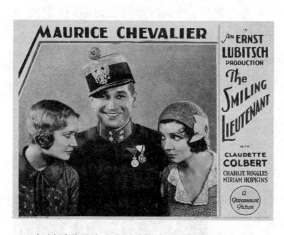

1931年刘别谦导演之影片《笑脸副官》(今译为《驸马艳史》)的剧照。

好莱坞有两位大明星,最近都出了故事,一是导演刘别谦,一是女明星克拉拉·鲍(Clara Bow),他们都是认了"爱情"而忿恨消极以至于牺牲。刘别谦肯用功研究电影艺术,所以他导演的出品寰宇风行,名震一时。他有一位经他一手提拔而成名编剧家的友人,竟和刘别谦夫人发生了暧昧的行为。刘别谦受这重大的刺激,心境恶劣而影响其作品,他导演的新片《笑脸副官》(The Smiling Lieutenant)内容大不如前,于斯可见心理状态与人生关系的重大了。

克拉拉·鲍是好莱坞大明星之一,近被某小报敲诈不遂而诽谤,遂至名誉、地位两受损失,小报主笔近亦被控入狱,监禁八年。伊虽胜诉,但恐从此有退隐的意思。

美国各大戏院,年来有许多新设备,例如:(一)戏院门口另设戏台,演杂耍戏,可使已买票而立待门口的观众,不致感觉枯寂;(二)辟室寄存孩童,请女看护专司照料之责。有许多妇女喜欢抱着小孩到戏院里去,有时因为小孩啼哭嬉笑,而致紊乱秩序,引起观客们的反对,他们这一种设备,好像临时设立的幼儿园一般,于妇女及观众都有利便。那里面寄存小孩的方法,和菜馆跳舞场寄存衣帽一样,也领取号数,领出时只要把号数交给看护,对准号数,小孩便领出来了。我想这种设备,海上各大戏院大可仿行,所费有限,而收效甚大,何乐而不为呢?

原载于《申报》1931年9月14日

百老汇和四十二号街

乔志高[①]

纽约城中横的是街,纵的是路,其中有四条最重要,住在Manhattan(曼哈顿)岛上的人有一句话形容它道:"美丽的江边道,有名的五马路,阔气的帕克路,热闹的百老汇。"

江边道是沿着赫贞江一条宽敞的汽车路,仿佛上海的外滩。五马路上全是漂亮的商店,橱窗内陈列着巴黎时装、珠宝钻石、古玩名画、按摩美容品等,好比上海的霞飞路。帕克路据说是全世界最富有的一条路,差不多每一所公寓里平均起来总有一两位百万财主,在水门汀上趾气高扬的是胖太太牵着爱犬,在马路中风驰电掣的是黑色大号汽车,全由穿制服的车夫驾驶。但在这几条街中,最有魔力最能代表纽约的,还要推百老汇。如同乡下人初到上海定要在大英大马路、日升楼、先施永安底下仰起了头,张开大嘴,轧轧闹忙[②]一样,纽约客也无不慕名要去百老汇巡礼的。

其实百老汇是一条挺长的街,用美国人的口气说,是全世界最长的街道之一。从城的南首、岛的下端开始,蜿蜒北上,一直通到城外,也不知要切过几百条横街。我们中国学生住在哥伦比亚大学宿舍里,门口也一样地叫百老汇,可是这是所谓"上城"(Uptown)的百

[①] 原名高克毅(1912—2008),翻译家,笔名乔志高,生于密歇根州安娜堡,三岁随父母返国。1933年燕京大学毕业后,赴美国密苏里大学读新闻系,再往哥伦比亚大学读国际关系,获双硕士学位。著有《最新通俗美语词典》《吐露集》等作品。

[②] "轧轧闹忙"为沪语,意为"看热闹",类同今日的"网红打卡"。

老汇，而非最热闹的一段。普通人提起百老汇来是指远在"下城"（Downtown）约摸五十号街至四十二号街中间的一小段。就在那短短不到十个"方块"（Block）的距离中，就如万花筒一样，集中了人生行乐的方式、大都会人物的典型、纽约夜生活的精华。

当然，去玩这繁华热闹的百老汇是非夜间不可的。世间欢娱放浪的行为本来像一场甜梦，在残酷现实的白昼下，不但你兴致毫无，就是百老汇也换了一副颓唐而丑恶的面目。记得小时候看童话《梦游地球》，书中的小主人翁只消闭上两眼，恍恍惚惚，一会到东一会到西，一会爬日本富士山，一会登巴黎铁塔，毫无旅行种种麻烦，怪有趣的。在纽约上城想去下城百老汇玩一趟，虽不能一霎眼就到，但只要钻进地道，两边斗然漆黑，轰隆轰隆也不消半小时就达到目的地，一路经过些什么街道房屋你也莫明其妙，就如同《梦游地球》中的小孩一样。

等到你从地底下冒出来时，你已经置身于全纽约的中心点——时报坊（Times Square）的高楼下了。伟大的《纽约时报》早已把重要的工作场所迁到邻近新址去，但这座像背脊骨似耸起的旧厦仍不失为千万游客的一个大目标。在年三十那夜，一敲十二点整，时报坊上正式送旧迎新，屋顶用电灯闪出"1936"四个大字，街头挤满了守岁的群众，立时欢声雷动。时报坊坐落在百老汇和七马路的交叉点，背后横着的就是歌舞电影剧中所颂扬的四十二号街。我们出了地道，站在人丛中，好像无形中能感觉到这七百万人大都市的命脉在那样怦怦跳荡。时报大厦拦腰有一圈活动的电灯大字标题，每晚把世界重要新闻都放映出来给街头人看。中国学生有在附近转角那派拉蒙大戏院中瞧电影的，出来时猛抬头会看见"察东紧急"四个大字，怵目惊心，把他从西洋歌舞的沉醉中叫回到祖国存亡的问题上去。前礼拜的一天晚上七八点模样，时报坊四围熙来攘往的群众忽然都屏息不动，仰头注目这活动电灯标题。起初上面循环不绝地报告道"霍浦特曼（林白绑案的犯人）尚有一线生机"，忽然标题换了，简洁的一句"霍浦特曼已于八点四十七分半处死"，数千行人又蠕蠕动了，嘈杂的人声

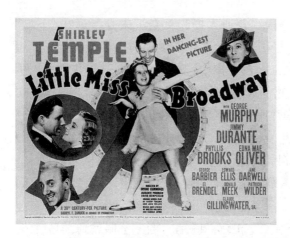

1938年上映影片《百老汇小姐》(*Little Miss Broadway*)的海报,秀兰·邓波儿主演。

又嗡嗡起来。这就是物质文明世界中的生和死……

不用说,百老汇夜生活的诱惑全靠电灯。在人丛中移步顺着水门汀向北走去,整个的白光大道(The Great White Way)就展开在眼前。雪佛兰汽车、可口可乐汽水、丝带牌牙膏、香烟、啤酒等商品广告,五花八门,前后左右,耀得你眼花,正如几年前纽约一支时行歌曲中所唱道:"百万盏灯在前闪烁,百万颗心跳荡急速。"

可是今日的电灯广告并不仅限于刺目的白光了,还有五彩的Neon lights(霓虹灯),花团锦簇,争奇斗艳,遮掩着丑陋的建筑物。最新装置规模最大的是一架纽兰香糖的广告,表现着一幅金鱼嬉水图,一个行人驻足抬头去看,个个行人驻足抬头去看,水门汀上的交通登时阻塞起来。

百老汇上的活动,除了像刘姥姥进大观园这样东张西望外,大抵可以分为两类,就是看和吃。换句话说,这一段路上不是戏园就是餐馆——上戏园去看美女,上餐馆去大嚼。"饮食男女"四字包括了百老汇的一切。当然,夹在这些戏园餐馆之中也有不少商店铺面,如包罗万有的药店、价格便宜陈设俗气的男女衣饰店等,但不过是点缀而已。百老汇之所以热闹,百老汇之所以著名,是全仗了它的娱乐与酒食。

先说耳目之娱,第一多的就是电影院。在几条干路上,百老汇、七马路、四十二号街,差不多走三五步就可以踏进一所白昼梦的

皇宫。十几家头等的电影院同时开映着好莱坞"最新惊人巨制伟构",外加明星笑匠、歌舞美女亲自登台,叫作 Vaudeville Show(歌舞秀)。还有无数的小戏院专以两出正片,或四五年前的旧片,或纯新闻片,或纯卡通片来号召,从早到晚循环放映。粗制滥造的影片也好、艺术结晶的作品也好,观众随时蜂拥入座,随时推挤出来,同去药房柜台上囫囵吞下一条热狗(Hot dog)、一杯咖啡一样地匆忙。

但是电影全美国都有,全世界都有,百老汇所更能自豪的是它那四五十家专演舞台戏的 Legitimate theatre(正统剧院)。这些都分布在横切百老汇的小路上,它们偏僻的地点、古旧的房屋、不漂亮的广告,处处都不能与大量生产大量推销的电影业抗衡。但是四面八方不远千里而来的游客,以至久居纽约事事内行的老白相,有时反而甘愿掏出三块金洋的重价,饱受卖票女员的闲气,去预定坐位,以冀一瞻 Katherine Cornell(凯瑟琳·康奈尔)、Ethel Barrymore(埃塞尔·巴里摩尔)、Eva Le Gallienne(伊娃·列·高丽安)、Leslie Howard(莱斯利·霍华德)、Alfred Lunt(阿尔弗雷德·伦特)、Lynn Fontanne(琳·芳丹)等名角丰采,赏鉴莎士比亚、萧伯纳、罗斯丹的名剧,或是美国戏剧家 Elmer Rice(艾尔默·莱斯)、Maxwell Anderson(马克斯韦尔·安德森)、Robert E. Sherwood(罗伯特·E.舍伍德)的近作。你若是走过四十五街口,还可以看见"中国古代名剧王宝钏"的广告,"熊式一博士作,施大使女公子登台"……

如果你的艺术趣味更高一级,你可以回转头去找都市歌剧场(Metropolitan Opera House);如果你是运动家、球迷一流,你可以拐一个弯去马迪逊方场(Madison Square Garden),那里一年四季轮流有马戏、田径、网球、冰球、拳斗、摔跤、篮球、六日自行车赛种种户内节目,都由世界名手表演,能叫你素来缺少活动不见阳光的城市中人看了也神情紧张、热血沸腾。如果你是肉的追求者——美国人有几个不是?——你可以花三毛五买一张票去一家 Burlesque(滑稽)戏

院,欣赏一下所谓Strip Act(脱衣舞),中国学生很老实地叫它作"大腿戏",本不应当尝试的,但因负笈海外,求知心切,少不得也要去一睹究竟——结果大失所望,因为就连纽约这"坏地方"也还有一点"取缔有伤风化"的警例。

再说口腹之欲,百老汇亦有各种不同的方式可以使你满足。同别的事一样,这也是要看你口袋中有多少钱而定的。花五分钱,你可以站在街头小店柜台前喝一杯橘子水,吃一条热狗。再不然,多花几个Nickel(5分镍币),就可以跑进一家自动餐馆(Automat),去在许多小玻璃窗洞里挑选你要吃的三文治或鸡蛋糕。再次第往上,还有没有堂倌的Cafeteria(自助餐厅)、有堂倌的Restaurant(餐馆)之别。你若是讲究地方色彩,可以去吃意大利的Spaghetti(意面)、俄罗斯的Caviar(鱼子酱)、德国啤酒排、希腊菜、日本料理、中国杂碎等。但是凭他异国情调怎样浓厚,酒菜价格多么敲竹杠,你十有九会发现犹太老板和淡而无味的美国烹调。你若是喜欢吃两口饭,停下来跳两步舞的,那也行,去夜总会好了,在这种场所你可以得着看和吃两项的大总和。百老汇上最有名的三家叫作法兰西总会(French Casino)、乐园(Paradise)和好莱坞(Hollywood)。在礼拜六夜间十二点左右,疲劳的经纪人带了他的腻友,在外面看完了电影,走进乐园坐下,叫两杯鸡尾酒(每客一元以上),去那拥挤不堪的小地板上走两下狐步舞。一会儿,大吹大擂的爵士音乐骤然停下,所谓Flood Show者开场,无非又是半裸的美女,一队一队地出来,跳响舞(Tapdance),唱热歌(Torch song),夹着说许多下流的笑话。在这个小世界里面,人们所要的是刺激兴奋,逢场作戏,及时行乐。

清晨两三点钟,百老汇的男女才朦胧着睡眼,跟着送牛奶的马车回家。百老汇和四十二号街,这就是纽约。

<div align="right">四月十三日</div>

原载于《宇宙风》1936年第22期

好莱坞见闻录

关文清[①]

好莱坞不是电影城了

好莱坞素号"电影城",谁也知道。因为向来世界所有的影片出品,居七成五是美国的,而美国的电影事业有七成五是在好莱坞的,所以世界人们是都识得有这电影城好莱坞!但是,现在的好莱坞却不能算是电影城了。有什么理由呢?因为廿年来好莱坞的名誉,由电影宣传的魔力,鼓吹到天上有地下无的好地方!是以合众国内各省的人民,因仰慕盛名而徙到居住者,如蚁附膻!以致人口增加过速,地价高涨,各制片公司欲扩大范围,苦无余地。即有,价亦奇昂。是以年来各大公司多已迁往邻近地广人稀的小都市了。所留在好莱坞的片场,有如凤毛麟角!所以,"电影城"的徽号,是名存实亡了!

好莱坞是妖怪城

怎么叫好莱坞作"妖怪城"呢?因为好莱坞居各小都市的中心,往来各制片场的交通极为利便。多数只需半点钟车,便可达到。故此各场职演员,除三数大导演与明星住在Beverly Hills(比弗利山庄)

[①] 关文清(1894—1995),开平人,电影编导。曾到美国加州电影学院学习,主攻编导。20世纪20年代回国,先后与王长泰、包庆甲、卢寿联等创办中国影业有限公司、民新公司、联华影片公司等。1932年,携《故都春梦》等片赴美公映。在美期间,与赵树桑等组织大观影片公司,合作拍摄了第一部粤语片《歌侣情潮》,开创了港、穗拍摄粤语片的先河。先后拍摄影片50多部。著有《中国银坛外史》《中国历史浅论》《自鸣集》等作品。

外，多数仍居留在好莱坞，尤其是一班包罗万有的临时演员！举凡天下间所有：肥的、瘦的、高的、矮的、大的、小的、驼背的、独脚的、单手的、美如宋玉的、丑若钟馗的、雄而雌的、雌而雄的，种种色色，无妖不有，无怪不备！谓予不信，请到好莱坞大道一行，便如入马戏场看附属班 Side show（余兴表演）了！所以美国人士，现在叫好莱坞作妖怪城呢。

女扮男装的大会

有一天，黄柳霜女士打电话来找我，她说："关先生，我今晚要赴宴会，有一事要求你哩。"我说："随便讲来。"她说："这个会是我的女友 Marlene Dietrich（玛琳·黛德丽）的，因为玛琳平时喜穿男装，所以我的女友暗中通知各被邀的女宾，一律穿上男装礼服啊！"我说："呀！我明了，你是要借我的礼服吧？"她说："不，不！平素你是很聪明的，何以此次这样蠢呢？"我说："是呀，我向来是蠢的！但是你求我的事，既不是借衣服，必是不晓得穿法！要我教给你穿吗？"她说："更不是了！你岂不知我曾扮男装登台有一个多月吗？我的男装礼服，是很齐备的，而且穿起来恐怕比你要敏捷得多呢。现在我所求你的，是请你陪我同去哩。"我说："这是非常荣幸！"她说："好了，你应允我了。请你早些来我家，穿上我的衣服，然后同去

纽约援华盛会中，黄柳霜荣任大会女主席，围而笑谈者（左起）乃名摄影家柴尔勒，出版家耐司脱·汤泼逊、影业权威赛尔臬克及名画家拉伐勒，原载于《良友》1941年第162期。

便了。"我说:"呀!原来要我穿女装呀?不行,不行!我是中国的道学先生,比不上那好莱坞的脂粉男子,请你宽谅我,恕不奉陪罢。"后来黄女士请了一位美国编剧家同去。

次日,罗省埠和好莱坞的报纸,将这个颠倒雄雌的大会,宣传遐迩!好事的人,撰述佳话,轰动一时!由是一般电影迷的女性,争相效尤,咸以穿男装衣服为时髦了。

本来女明星的生活是很苦的,因为她的一举一动、一言一笑,随时随地是十目所视、十手所指,全无自由的。而且对于家庭一层,更乏幸福的。假如你娶了一位女明星,她要日夜到工场拍戏,时常与各男剧员因工作关系搅在一起,落得你一人在家冷清清地来度无情的岁月!试问谁能甘心长久忍受?除非是槁木死灰,不然,是断难忍受的。所以女明星的婚姻,多数一误再误。甚至有的结婚与离婚三两年间多至四五次!世人不知个中人的艰难环境与苦衷,竟谓女明星多数是杨花水性!而且造成许多笑谈。例如有一位女明星,要往外国一游,到某国领事馆求取护照。某领事问她:"你已结婚否?"女明星答:"间或,有时。"此等笑谈,尖酸刻薄得很呵!

好莱坞成恐怖世界

两年来世界经济恐慌,受影响的以美国最甚。因各大工厂倒闭,失业工人日多。不逞之徒,铤而走险,于是打抢打劫的事日有所闻。尤其是向女明星打单的,向男明星敲竹杠的,尤为明目张胆!自本年二月间打劫 Betty Compson(贝蒂·康姆逊)的案件发生,一般男女明星咸有戒心,其一出一入,必雇武士一二名以资保护云。

好莱坞的中国戏院

好莱坞大道中有一座中国式的影院 Grauman's Chinese Theatre(中国大戏院),乃六年前的建筑物,费资数百万金,即现在声价仍依然居首。举凡各公司的特别宏伟的出品,必先在该院公映。去岁好

莱坞不景气,该院曾经一度宣告破产,本年各债主以长此停顿,损失更为重大。于是公决复聘前老板高路文(Sid Grauman)当司理。高路文是经营影院的老前辈,他的前引戏(Prologue)是很出名的,他的宣传和布置组织手段确是胜人一筹。倘读者有机会到好莱坞去,请到高老板的中国戏院门前一看,便见有许多手印和足迹印在水泥地上了。这是什么意思呢?这原是高老板的宣传手段之一种哩。因为好莱坞是电影明星的居留地,所以高老板利用此环境,每一次放映宏伟新片,他就邀请该片主演明星到院门前行印迹礼,因而扩大宣传,引动一般观众。届期往看者,人山人海。由是该片收入,必倍平时。以故,现在该院门前的空地上,一般男女明星的手印足迹,有如雪泥鸿爪地纵横啊!

原载于《联华画报》1933年第1卷第25期

从好莱坞回来

陈炳洪[1]

假使有人在八年前问我:"你到过好莱坞没有?"

我一定说:"到过的,你想知道什么?"

"那么,你一定看见许多电影明星和参观过影戏场了?"

"不,我虽到过好莱坞,但我没有看见过电影明星,也没有到过影戏场。"

"你说什么话?怎么到过好莱坞也会不看见电影明星的呢?"

"对不住,我实在没有看见过,但我确实曾到过好莱坞的。"

于是那个人必定很失望不会再向我问下去了。

普通人的心理都以为好莱坞就是游览的印象了。在我几年来办理《新银星》《电影杂志》所得的经验,很想再到好莱坞实地考察影戏专业,假使我有机会再去好莱坞,我就不会像从前的徒然逛了一回便算了事,我还要实在的。

在我等候他们回信当中,我就先去找了一个熟识好莱坞情形的中国摄影师黄宗霑君。黄君在三年前曾回国调查国产影片专业,当时的详情在《新银星》连续数期登载过。他住在好莱坞一所西班牙式的房屋,内部装置可谓最新式没有了。浴室用雨淋法和浴盆,热水不用火蒸的,是一种冷水管而兼热水管的方法,当冷水经过水管系有

[1] 陈炳洪,广东台山人,与伍联德同学。曾任《现代电影》编辑、《新银星》《新银星与体育》《电影周》杂志主编、良友图书公司经理。

1932年上映影片《明天过后》的海报。

电机的时候,即变为热水,随用随有。厨房贮物箱用气机打冷气,使食物不发生恶臭。客厅装设的无线电话收音器有驳线接至客厅各坐椅及睡室,故任人坐在何处,或临睡之时,不必行至无线电话收音器而转动米突轮,可按驳线小轮而得各处播音。

黄君自己居住,并没有请工人,正在摄拍却尔·福雷(Charles Farrell)和玛莲·妮进(Marian Nixon)合演的 *After Tomorrow*(《明天过后》)。导演就是《七重天》的鲍沙其。黄君介绍我见鲍氏和福雷,有下列的谈话:

我:"我很欢喜见你,鲍先生,我在《七重天》片子里早已认识你了。"

鲍氏:"谢谢你,我希望将来能有机会到中国去游一回。"

福雷:"陈先生,我好像四年前见过你的,是不是?"

我:"或者有像我的人吧,我看你还是《七重天》的支哥呢。"

福雷身材真是高大,他就是 Six-footer(六尺人)的一个。他面上涂着棕橙色的化妆粉。

按:好莱坞代表电影的一切,这无异外国人来到上海就以为看见中国的一切。我八年前在美国读书的时候,趁着一个假期和一位朋友自驾汽车到好莱坞逛过一回,我当时只可说是逛逛的话,并没有看见电影明星或去参观影戏场。固然当时的我也是影迷的一个,在心理上我也想着在好莱坞碰见一二个在银幕上认识的明星。当我们驶着汽车经过几家影片公司,像大禹治水"三过其门而不入"的气概,我们只

望见各公司挂着的招牌,仿佛个个都写着"谢绝参观"几个大字。

不错,我们算是到过好莱坞了,然而我们对于影戏场和电影明星的认识依然和没有到过这中来一样浅薄,这种情形就是八年前我对于好莱坞游览的印象,把所见所闻统录下来,以告读者。我不敢说我这回到了好莱坞,所得成绩很多,或者在许多曾到过好莱坞的读者,对于我这篇文字认为有错误或铺张之处,这要请读者以"智者见智,仁者见仁"的态度来指教。

当我未起程去美时,隔早写了几封信到好莱坞各影片公司,通知我要到那里去的意思,届时请他们为我引导参观的事。我又向上海几家驻华美国有名影片公司代理人请写介绍书,免了我到好莱坞摄影场"严拿白撞"的嫌疑。因为我知道美国人办事是要时间经济的,所以我到好莱坞第一天就写信到各摄影场,报知我已到了,约定晤会时间。

我和黄君共住,每晨六时他就要到摄影场去工作,我睡到九时起身。

黄君担任福斯公司摄影部副主任,那时他摄影场演员差不多个个都用棕橙色的化妆粉。福雷说了几句闲话,进去镜头布景拍演了一回,我对他提起《安琪儿》(Street Angel)的事。

我:"你和盖诺女士合演的《安琪儿》曾在北平一度遭禁映,你可知道吗?"

福雷:"这件事发生时,我刚好和鲍先生在意大利拍着影戏,

1928年上映影片《安琪儿》(今译为《马路天使》)的海报。

访美影人 | 319

我回来美国才有人告诉我知道。"

我:"你们在意大利时候有看见墨索里尼吗?"

鲍氏:"那时我极忙的。但墨索里尼很喜欢看美国电影,而且每出影戏必定原本没有剪接过才看。他本来也是一个电影迷的。他反对《安琪儿》的一幕,是我从前在意大利时亲眼看见的一件事实。"

正午十二点钟,各演员工匠都有疲倦样子,自然导演鲍氏是全场的指挥官,他关照他的助手(称为副导演)向着大众呼叫一声:"午餐时间! 各人一点钟回来。"

我和黄君步行退出福斯摄影扬,随行随谈,我述及到好莱坞经过的情形。大概离福斯摄影场几十步有一家西药店兼营小食茶点的,我们就在那里吃午饭。有几位刚才拍着戏的演员和工人也在一起吃着东西,见了黄君,都唤他"哈罗,占姆"(黄君英名James Wong Howe,人皆呼之为Jimmy,短呼即"占姆")。我们吃完午饭,黄君还买了两支雪茄烟,因我不吃烟,一支给了一个收音主任。

一点钟,无论明星、导演、工匠、摄影师,都到齐开始工作了。因不想被摄入镜头,我立在摄影师黄君之后。约拍了两三个镜头,戏中调换布景,休息片时。黄君拉我到布景后面去,介绍我见乔治·利瓦伊莱,他是该片的收音者(Soundman)。乔治不客气地把听筒挂在我的耳旁,顿时听到外面(拍戏工场)嘈杂的声音。这时福雷也跑进来同我们谈话,他又把听筒给我听,我说已经听了,他说我还是听下去。我把听筒挂上头,福雷已不在,忽然听筒里发出很清亮的声音:"喂,那位黄面的矮子(我比六尺的福雷当然要认矮子了)是谁呢?"

"他刚从中国来的。"

"呵,原来是一个杂碎王吧。"(炒杂碎Chop Suey是美国华侨所设餐馆中最普通的食品,美国人遂以此为中国人食物代表)说时迟,那时快,我听得入神的当儿,福雷已经跑回来向着我嘻嘻地笑着。

"原来是你和占姆在那里恶作剧吗?"我问道。

"你听得清楚的吧? 这里乔治会对你说收音器的用法。恕我不

能陪你了。"

　　福雷出去,继续拍戏,乔治和我谈话,足足谈了两个钟头。由英法战债赔款、中日战事讲到中国文字的组织。拍戏程序,一公司有一公司的特色,譬如福斯工场,在鲍氏领导之下,他每一幕动作先给摄影师一个摆妥镜头的便利,然后布置收音器。摄影师需用的电力,真是惊人。黄君在美国摄影界以光线一门最称拿手。《美国摄影学会年刊》(*American Society of Cinematographers*)中《光线》(*Lighting*)一篇是黄君所作,亦全刊中唯一中国人之杰作。大号电灯发出之光线非常猛烈,因有种种所谓丝罩挂在灯前,以减低电热及亮度。他们所用的丝罩不是一个两个挂在灯前,而是十几个重重叠叠隔着光线。演员们既不感受灯光之反射,而这样重隔的光线更觉得软化温和,现出美的要素。有时为着加多减少一两个丝罩,经过导演和摄影师的磋商才敢决断,可见他们从事的慎重。

　　片的一幕是一个客厅景,是另在工场的楼上一角。于是全部摄影工具,如摄影机、收音筒(米克风)、打字机(每出戏的摄制都有一位书记打字生在旁边以客观态度把拍戏进行工作一一抄录起来,在每天拍戏结束时交导演参阅)和工作人员都上楼摄拍。那时差不多黄昏了,我像有些肚饿,福雷知道我的样子,拿了一只苹果给我。我吃完了问他果核抛在哪里,恐怕抛在地上有失观瞻。他很滑稽地答我:"随便什么地方。"

　　我就闭着眼睛向楼下抛掷出,幸而没有闹出事来。

　　夜七时半,一天摄影工作才算完了。在各人未出工场回家的时候,我在那里还看见一件事情,不得不令我发生感触。该片扮演雷母亲的一个老妇人,那天是她最后的一次摄拍。经过重复的 Retake 返拍之后,演员们都有些疲倦了,独有她还是兴趣正浓,常与同事开着玩笑。鲍氏宣布收场,那老妇人就向着鲍氏、黄君、副导演、布景师、工匠,说了一两句感谢的话,最后她跑到布景后面收音者乔治面前,拉着他的手说道:"谢谢你合作啊。"

使我佩服的就是那老妇人所代表一般同场拍戏的人们那种合作精神，他们彼此间绝没有一点谁高谁低、谁最多薪水、谁新上镜头、睥视骄昂或自惭卑贱的态度。各人本着自己所能去做，做得好自己不必喜，做得不好无人讥笑他，而自然有改进的机会。从同是靠着影戏做饭碗到摄影场来而发生友谊的、恋爱的事情，在他们觉得是一种愉快的经验。不错，好莱坞影界里头不少给人误会诽谤的地方，然而那些真的、美的、善的地方，在那老妇人所代表的精神，也可窥见其一点吧。

八时与黄君回家，停歇一回，饮了些苏格兰酒，乘车到洛杉矶华人区大观楼吃晚饭。是夜与黄君谈论世事至午夜二时始毕。

翌日，黄君早晨到摄影场拍戏，我到洛杉矶一家影戏院看刘·考迪（Lew Cody）、玛利·恼伦（Mary Nolan）、克赖菲·爱德华（Cliff Edwards）串演短剧。刘·考迪述他的影戏生活，玛利扮初到好莱坞上镜头的一个乡下女，克赖菲歌唱他的拿手Ukulele（小四弦琴）的《雨中曲》(Singing in the Rain)。

下午，到华纳公司隶属之华纳戏院看USC Tulane（南加大与杜兰大学）的影片。这是一出五卷的美国两大学足球比赛纪录像片。美人对于体育兴味，非常浓厚，辄采为赌注一掷。据黄君说拍这张影片的人花美金不过数千，而其单从加利福尼亚一省戏院版权收入已达十万金。该片摄影之术，神乎其技，每一回赛球，分快慢两种镜头，快的并不是快这样说，是照平常镜头而摄得的动作而言，再把同式动作反摄慢镜映出，使观者如身临球场观看，而洞悉两方球员一切钩心斗角的场中战术。这张片子带有地方色彩，恐不会来中国开演的，否则只可做几个洋大人的生意罢了。

是晚福斯公司全体职工会议，并为Dance Team（《舞蹈队》）——萨利·艾勒斯（Sally Eilers）与占姆士·邓（James Dunn）合演，黄君摄拍——影场试片。我虽很想赴会参观，为碍于非福斯公司人员，那夜只得坐在家里候黄君回来报告情形而已。

派拉蒙影片公司是我心目中最欲一睹为快的公司，一则以派拉

蒙在美国电影界资格最老、资本雄厚，管辖戏院二千余家（最近戏院与公司已经分离）；二则年来派拉蒙在华开设分办事处，初办时期，我曾在那里服务过，说起来我也算是派拉蒙里头的人。当我那天赴派拉蒙摄影场时候，只望见"派拉蒙摄影场"几个大字挂在大门之上，而没有注意到下面几个细字Studio Personnel Only（只限公司人员），不幸踏进了门。刚进门口几步，一个魁梧门人赶到我面前问我在这里做什么，我说要见Joseph Krumgold（克林高德，是国外

1932年上映影片《舞蹈队》的海报。

股主任）。他说这里是公司人员出入地方，来宾要从隔离门进入。我跑出大门回首一望，才晓得自己错过。

到第二门口，一个摄影场警察（Studio policeman）问我看谁，我把介绍书递给他，他打电话给克林高德，说有一位姓陈的来看他，我坐着等候。未几，一个使者把我的介绍书拿给克林高德后，他派一位职员领我到摄影场办事室第二百一十七号房。说也奇怪，这

派拉蒙影片公司在好莱坞占地廿六英亩中之专制有声影片之照相室，原载于《图画时报》1930年第632期。

位职员是从前教过陈开智君的。陈君在美国的时候,曾在派拉蒙经理训练班学习,毕业后便来上海开办驻华办事处,现调任驻华南(香港)派拉蒙经理。我先看见克林高德的女书记,她带我到克氏办事室。那天与克氏说几句闲话,我约好参观摄影场时间。

下午,顺路跑到雷电华影片公司一趟,Don Eddy(艾迪,是宣传股主任)生病,看不到他。

早上黄君到福斯公司拍戏之后,有白先生来电话找他,询问上海王小亭(Newsreel Wang)有电报来商量的事件如何,我说黄君不在,要等晚间才找到他。是晚,复往大观楼晚餐。哪知回家后,那白先生又来电话找黄君问王小亭的事,黄君嘱我说他不在,我也莫知如何。

下午三时有约要到派拉蒙公司去,届时克林高德女书记已在办事室候我。她先领我到第八摄影棚(Stage 8)去参观。那天第八摄影棚内拍的是杰克·奥凯(Jack Oakie)、玛琳·霍金丝(Miriam Hopkins)合演的 Dancers in the Dark(《黑暗中起舞》)。我到的时候是跳舞场一幕,一对音乐班坐在场的中心,四周是许多临时演员充当的跳舞男女,数架摄影机摆在各部位置候着转动。我特别注意的是那些摄影机的活动三脚架。脚架装设的胶轮,可以上落自如,坐定时胶轮离地,这样使装好的镜头不受移动影响,要移动的时候,不必抬举那笨重的摄影机,而借着三只胶轮自由地移至各处。

玛琳·霍金丝穿的是一件单的跳舞衣服,她那种西方女子健康美的典型肉体完全在那件舞衣里呈现出来。她有一双自畜的小犬,由一个女仆守,当每个镜头摄毕休息时,她就到那女仆那里,抚弄那双小犬。许是玛琳·霍金丝是派拉蒙公司一个顶红的女明星,所以她享着特别权利,虽在摄影场内也可以带犬去玩。不过我有一个疑问,假使在摄拍当中,万一那犬吠了一声,岂不是把数百尺的底片都玩糟了吗?幸亏那天没有吠过一声,这要佩服她的犬识得人性,它少吠一声,那天才有牛肉扒与美人的抚摸呢。

杰克·奥凯的一副诙谐面孔与他的荒唐动作,在银幕上是这

样，本人的状态也是一样地使人快乐。他差不多是全场的笑源，他到的所在，就是笑声的丛聚地。还有那胖矮子天真·保勒（Eugene Pallette），也是一等的滑稽人，他膝上坐着两个女人在嬉戏，左拥右抱，好不乐哉啊！李杰·图美（Regis Toomey）那天没有拍戏，到场清谈，遇着我，问我是不是Chan的陈，他在不士卜大学①（University of Pittsburgh）读书时，与一个姓陈的中国学生同班，他现在中国政界很有实力的。我拿了一本十月号《新银星》杂志给他看，他打开那页克来拉·宝与他主演的《铁索余生》(Kick In)照片，问我他的中国名字为什么样子的，他的名字有没有改过。我不想让他疑问，把他的名字立刻写给他看，他很满意地拿了去。

女书记还介绍我几个演员，因为不关重要，我不赘述了。我在派拉蒙摄影场的参观感想，是一个美满的快乐的赏鉴。他们以宾主之礼款待我之外，还以友谊上的交情，在谈话中得着不少利益。女书记同我回到克林高德办事室，问我在中国的时候有没有收到过派拉蒙明星拿着《新银星》看的照片，我说那种照片恐怕正在途中，迟早会收到的。我感谢了女书记的引导，继说约好了珍妮·麦唐娜（Jeanette MacDonald）与我晤谈。

五时回家，到菜场买些东西预备煮饭等候黄君。那天黄君到摄影场会议，便与他同到好莱坞马路南中国菜馆吃晚饭，遇着一位收音师，他对黄君说今晚恐怕会有摄影师罢工的消息，黄君说他还没有接到电报的报告，或者单在纽约罢工而已。照黄君推测，这次摄影师如果罢工，就是一般出片家在那里摆弄的，因为罢工就可以趁机取消合同。影片公司在不景气当中，正在积极进行减低薪水与革解工人，不可能指望工人去罢工就可以解决一切了。

在席上，黄君发挥他的光线新试验，就是废除后光（Back light）。以往与现在还有许多摄影师在用后光，就是那种从后面放出来的光

① 美国匹兹堡大学。

线。因为黄君勇敢的试验,在一片上得了奇异效力,曾博得舆论界的注意。数年前有一位很著名的纽约摄影师,看了黄君摄拍的一张照片,就写了一封信给那张片子的导演,称赞片中光线的优美。黄君意以为后光是不自然的,但是无论如何,都有摄影师去用这种光线,因此他的试验是一种冒险。黄君用"怎么"做比喻:"怎么"是一句话,倘若在后加以句号、惊叹号或问号,就变了不同意义。在同一个背景下,施以不同的光线,就会发生别样的效力了。

黄柳霜,谁都知道她是一位留美的中国女演员。我常是这样想:假使电影艺术是专为着一般狭义的与广义的国家主义派的人做工具的,那么,美国电影只配映演给美国人看,苏俄电影也只配映演给苏联人看,而美国与苏俄电影也不必参加着别国人员摄制表演的工作。但是,事实上呢,电影是国际化的,黄柳霜虽是中国人,仍得在美国影坛一露头角,而且在英国、德国,她也博得很好名誉。我们认定黄柳霜在电影界给我们的贡献,我们应当以电影艺术范围去批评她的工作价值,而不可以范围外的各家观念去判断个人的艺术优劣。擅扮丑角的日本演员上山草人,他所做的角色比黄柳霜不知卑鄙贱陋几倍,而其国人并不以他的银幕工作而有辱国体,年前上山草人回国,大受其国人的欢迎。黄柳霜在电影界已为世界观众所认为唯一的中国女演员,我们不以她的身份计,她为中国争回一席影界位置,也应获得国人相当公平的批评。

洛杉矶的一家中国洗衣馆黄三记(Sam Kee)就是黄柳霜的出产之所了。她的父亲是承接前人的洗衣业,至今也有廿五年了。雇有三个工人,他老人家也做洗熨工作的,从前生意好倒还过得去,而今美国不景气,美国人洗衣服也减少许多。父亲是广东新宁人,生有四男三女,还有一个最大儿子在中国已娶,得有孙儿了。大女柳英,二女柳霜,三女柳香,都有经过银幕生活。在美国的长子华英,好作小说,他曾领导我到好莱坞许多地方参观。

那天我初到三记洗衣馆遇不着黄柳霜,与他的父亲讲起中国时事,

他老人家把他少年时来美掘金的生活,说得津津有味。他说:"我很想回中国去的。现在阿媚(柳霜)的出息也不错,她刚这几天搬进新屋,请了一位外国女书记,每周五十元。她每天都有回家(洗衣馆的)。"

我预备离去,出到门口就遇着黄柳霜坐着汽车回来了。她很像和我甚相识样子,问我道:"你是陈先生吗?"就介绍我见她的姊姊说:"这就是《新银星》编辑陈先生了。"她老实不客气,继续同我说:"我可助你什么呢?"我问她何时有空,想访问几句话。她叫我坐入车里,到她的住所里去谈话。

她住在 Park Wilshire(威尔希尔公园)旅馆住宅,司升降机的人是一个中国人,是大学生半工读的,见了黄柳霜回来说:"柜面有电报候你。"我们到她的房间叩门,一个女书记开门,她正在里面布置房间,因为那天黄柳霜又搬到新房间去。她问我关于旅行中国的事件,听说每天要美金十元的费用,她又把许多中国杂志给我看,每次接到中国刊物,她辄披阅不忍释手。她打开她的住址簿,有上海联华影业公司关文清先生的,问我认不认得他,他也就快到美国来了。最后她约好我和她的家人聚餐,并告诉我她最近与玛琳·黛德丽合演的《上海快车》(Shanghai Express)某晚在一个小村镇戏院试片。

七时后回家,得接克林高德打来本市电报,告知下星期一珍妮·麦唐娜约好茶会。黄君已在家候我,与一位演员谈话。这位演员在两三年前电影业极发达时候做过副导演之职,现在呢?几许韶华,他要向一个曾做过他布景

1932年上映影片《上海快车》的剧照。

学徒的来讨一个生活着落了。在座还有一位女士,是在摄影场内做检点布景的串插和声片的对白,她本来是美国著名摄影机制造厂 B Hand Howell 的经理夫人。那夜我自己到一家小戏院看戏。

翌早星期日,十时起身,与黄君洗扫全屋,十二时坐黄君自备十二缸卡的拉克汽车去游 Beverly Hills(比弗利山庄)。这个山地离好莱坞不远,是电影明星住宅区。我们由 Beverly Boulevard(比弗利大道)大马路一直驶车到太平洋岸边,经过璧克馥与范朋克世界闻名的别墅 Fairford(飞来福别庄)、卓别林、史璜生、汤密士与罗克的大厦。璧克馥与范朋克的别墅内的大游泳池和罗克家内的喷水池,还有他的宏丽的私家养鸟场,都足令好莱坞游客叹为观止的。我们跟着岸边,行经电影明星游泳的丛聚所 Malibu Beach(马里布海滩),这里有许多小规模的茅舍,是明星们夏天游水的休息处。到了这里,汽车的来往特别稠密起来。从好莱坞山脚通太平洋岸边,那里的全座山地是归一个很富的寡妇所有的。好莱坞之所以成为电影摄制的完备地方,因为高山处有雪,近则有太平洋,远则有西爱拉沙漠,而气候温和,尤得着阳光的充分供给,这种种天然的便利使好莱坞成了理想的电影场了。

星期一,黄宗霑君对我说,这个礼拜希望能够休息一下,领导我到各处游玩。可是钟刚敲过十点,福斯公司有人打电话来叫他会议去了。黄君去后,我到华人街探访那位中国通的谭先生。他昨夜刚带了一班中国人到第一国家公司充当临时演员。第一国家那时正在摄拍一张纯粹华人街背景的影片,建筑上很有研究,因此派拉蒙也去拍了一张同样的影片,而背景则借用第一国家的,租金是每天计算的。在外国各影片公司演员可以互相借用,至于一切道具,也可照此办法,在租的与被租的大家都感着便宜。譬如环球公司摄制郎·却乃主演的《钟楼怪人》(*The Hunchback of Notre Dame*),片中的钟楼建筑的时候费了许多时间与金钱。那张影片拍完之后,环球不愿把钟楼拆去,后来许多影片公司要向环球公司租借这个背景,从那些

租金得来的酬报,已够偿还以前一切建筑费了。而且这个钟楼成为好莱坞奇景之一,游客每到该地,必定去参观的。我到环球公司的时候,仿佛望见郎·却乃的影子还在钟楼屋顶上狞着面孔笑着。

在谭先生谈话间,他不停地答复那许多来问他找工做的人。美国不景气连累了整个电影界,从前招请中国临时演员,影片公司预备一部汽车专接演员到摄影场,现在就要自己挖腰包了。但是摄影场遇着拍戏到夜深的时候,公司方面仍然特别备好汽车送演员回家的。谭先生又说美国临时演员每天由十元减至五元,但中国临时演员仍能坚持七元半的工金,他的扣佣是百分之十。他鄙视别国人是无用的东西,嘴里几句广东话"妈的妈的"不绝地骂。

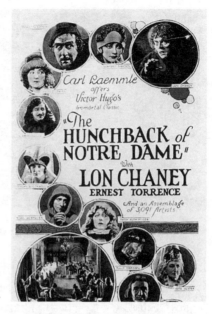

1923年上映影片《钟楼怪人》的海报。

下午二时到黄柳霜父亲的洗衣馆拍照,她的父亲把他们的家庭贴相簿给我看,许多照相还贴着广东台山某照相馆字样。

四时半有约到珍妮·麦唐纳的茶会。她的住宅在好莱坞4711 N. Linden街,抵步叩门,一位老妪引我进去,叫我坐下等一会,因为麦唐纳正在打电话。我在客厅观察一回,家私布置得很简单,款式仿西班牙,台椅之外,有一副矜贵的钢琴,墙壁上挂着她母亲的照相。麦唐纳打完电话,见了我之后,与我握手为礼。跟着麦唐纳进来的还有一只大种羊毛狗,是她游英国时伦敦养羊公会送给她的,她的狗是好莱坞最大的一只了。在伦敦的时候,还有一个童子影迷送给麦唐纳一个盒子,初时麦唐纳不敢启视,恐怕那个童子闹着一幕恶作剧。后来

1932年上映影片《红楼艳史》的剧照。

麦唐纳解开一看,原来是一只可爱的雪白的小猫儿。现在她养在家里,朋友见着都赞那只猫美丽可爱。

麦唐纳在英逗留两星期,在法游两星期,就赶回派拉蒙与希佛莱合演One Hour with You(《红楼艳史》),片中有许多歌曲,现在正在剪接中呢。我对她说她主演的《璇宫艳史》在中国开映很受欢迎,在广州公映不到几天,连那卖花生米的小贩也唱着《璇宫艳史》的歌曲了。麦唐纳很想学习中文,因为她预备将来到各国去表演的时候,要学习歌唱那一个地方的歌曲,中国是她很想逛逛的地方。

"我常收到很多中国影迷寄来的信,他们写的英文真好极了!"她这样惊叹着。

"不错。"我对她说,"许多中国人都受过高等教育的,尤其是看影戏的人们,都是上流社会的居多。"

最后她要求我回到中国的时候,向她的影迷们代致敬意。我与她在屋后花园拍了几张照片,回到客厅,吃些点心,谈了些她将来的计划,至夕阳西下而别。

原载于《现代电影》[①]1933年第3期

[①]《现代电影》(*Modern Screen*),月刊,1933年3月在上海创刊,1934年6月停刊。由刘呐鸥、黄天始等编辑,现代电影杂志社出版。主要撰稿人有柳絮、莫美、陈炳洪、梁景芳、延陵、滕文公等。

重游好莱坞

陈炳洪

万星拱照着的好莱坞,无数的影迷们都有着亲临其境为荣的感想。无论什么东西,吃了太多就会感觉乏味或者厌倦起来,但我对于电影一门,虽然尝了好几年电影饭,到现在还是一样感到无限兴趣。从前到过好莱坞两次,也曾认识很多影圈朋友,这次因趁到美之便,重游好莱坞,与昔日影圈朋友,握手话旧,其快慰可知也。

这次在好莱坞逗留时间不长,最可惜的是两位最相熟朋友黄宗霑与黄柳霜都离开了好莱坞。黄君应英国伦敦影片公司之请,已到伦敦为英国摄拍影片;黄女士于二月间回国,在上海已经见过她了。虽然这次碰不着这两位朋友,幸而好莱坞不是初次到来,路途我都很熟识,更兼在中国设立办事处的好莱坞八大电影公司米高梅、派拉蒙、华纳、二十世纪福斯、哥伦比亚、环球、联美、雷电华,每家驻沪经理人都敬重本报(《良友画报》与《电影画报》),赐予参观摄影场介绍书等种种便利,这是我不能不在这里声明道谢的。

第一次参观的摄影场就是米高梅。不独在四年前我认识了担任米高梅宣传部的和格,而且米高梅这时候正在摄制以中国为背景的《大地》(*The Good Earth*),所以我先去参观米高梅就是因为有人熟识,何况有一张关于我国的大片正在那里摄制,更是不能错过的机会。

我没到好莱坞之前,在旧金山遇着《大地》片中担任颇为重要角色的三个华人。一个是片中主角王龙的朋友阿清,由李清华饰;一

在影片《大地》中饰演阿清的华裔演员李清华。

个是刘宅守门人，由罗瑞亭饰；一个是王龙的媳妇，由黄文妫饰。这三位华人在旧金山都有相当职业的，并不是演员，不过米高梅在征求《大地》演员时，稍为合格的中国人，都被选聘了。另外有一位叫作伍琼兰的，是美国唯一一个中国女舞蹈家，《大地》有一幕王龙到茶园选妾，米高梅加插了中国女人跳舞，由伍女士扮演。至于中国茶园内是否有女人跳舞及将来这一幕跳舞会不会被剪去是一个疑问，不过伍女士为了这在银幕上放映时最多一霎间的穿插，她在米高梅受了六个礼拜薪水了。

从这几个华人的口述，知道《大地》已拍好七七八八，他们刚从好莱坞回来，片中男女主角保罗·茂尼（Paul Muni）与露意丝·兰娜（Luise Rainer）也拍好他们的镜头，各人离了米高梅到别的地方休息去了。

我到好莱坞那天即打电话给和格先生，他约我随时可到米高梅参观。那天与我同往者有《大地》华人技术顾问李时敏，他是上海扶轮会主席李之信的令弟，在洛杉矶南加省大学攻读戏剧。三年前，米高梅导演乔治·海尔率领大队人马来华摄制《大地》外景时，李君即被聘为片中的技术顾问。

李君与米高梅摄影场部属人员很熟，当我们驶汽车到摄影场铁闸时候，凡有外客进去一定要有一张摄影许可证（Studio Pass），由该部主任签字方可进内。不过守铁闸的警察也熟识李君的，所以没有阻碍我，直驶到在摄影场内搭成的《大地》外景。米高梅摄影场极为

广阔,除十二间内景摄影棚外(每间摄影棚可容四部片子同时摄拍),另有两处数十亩广阔的外景摄影场。

《大地》外景(农村背景的)是米高梅在离好莱坞三十英里的一座高山,将五百亩地用现代机

米高梅影片公司为影片《大地》所搭建的中国农村场景。

械造成了一幅中国农村背景。在米高梅外景摄影场的一角就筑有王龙住的茅寮、富人刘宅花园、墟市、草棚等。刘宅建筑甚为宏伟,一切栋柱、云石、大鼎,在银幕看起来是真的,其实我用手去敲了这种东西,才知道是三夹板与原纸皮造成的,外面用一种极似原料的颜色涂着罢了。

在服装部我们看见许多《大地》片中用过的中国衣服,尤其是临时演员用的农人褴褛的旗袍。这种旗袍实在是美国新布料做成的,然后用沙尘灰水把它染旧,因为从中国所购来的旧衣服太霉烂,到了美国有些给虫蛀坏。在一角地方就是保罗·茂尼在片中由一个贫穷农夫变为有钱的田主几经变迁所穿的衣服。

最后李君带我到女主角露意丝·兰娜的化装室,照面镜旁边挂着六副假面具。这种假面具用石膏粉造成,是从兰娜女士面部造像的,先用一种胶涂在面上,干了后再用石膏粉涂成厚块,由兰娜女士饰王龙妻玉兰出嫁时少女的样子一直到年老,她在片中经过六个不同身份的时期,所以需要六副假面具。因为每天拍戏时间不能拍完一个时期的镜头,兰娜女士每天都要用四个钟头化装成中国农女,化装技师就照着假面具样子为她化装那天改扮的身份。这样每次化装

1937年上映影片《大地》的剧照。

都有了标准,不致有今天所拍少女面貌会比昨天所拍过老或过年轻的弊病。

到了宣传部,和格先生已经在那里等候我了。他每天要接见数十个美国各报电影记者,实在是忙得不得了。我和他谈了几句,寒暄之后,他说很对不住,不能亲自招待,我说李君已经带我参观许多地方了。他介绍我见他的秘书摩林带我再去参观几部新片的摄装。

这里我与摩林谈及嘉宝所以神秘的故事。那天嘉宝有戏拍的,我问摩林:"嘉宝拍戏可以参观吗?"他说,不特我不能,就算老板泰白(瑙玛·琪希丈夫)想到她的摄影所参观也不能的。他说他在米高梅服务很多年,从来没有碰过嘉宝一面,至于老板泰白也只见过嘉宝一次,就是新合同签字时候。嘉宝之所以神秘,由此可见一斑。嘉宝有无其人,我实在怀疑了!

米高梅摄影场其实不是好莱坞地方,是离好莱坞十英里远的 Culver City(卡尔弗城),是另外一个市区,与好莱坞完全不同。派拉蒙公司就在好莱坞中心点了。与派拉蒙相隔一块墙的就是雷电华摄影场。再由雷电华行七个部落(block)(一条街口叫作"部落")就是哥伦比亚公司。派拉蒙摄影场为好莱坞最老资格的一家。前次参观时,珍妮·麦唐娜女士是派拉蒙隶属最红明星,现在她已改隶米高梅了。从前她与未婚夫 Bob Ritchie(鲍伯·里奇)是很相爱的,今次到了好莱坞,她的未婚夫已换了男明星 Gene Raymond(金·雷蒙德)了。

至于宣传部主任也换了新人,这次是 Luigi Lo Cascio(鲁

奇·洛·卡西欧）招待我，他能讲几国语言的。派拉蒙自从改组后，内部办事人数度变迁，在派拉蒙旗帜下服务很久的要算刘别谦、西席·地密尔。刘别谦已由导演升做制片部主任，前次见他时，我敲了一次门便可进去他的办事室和他握手倾谈了。今次他请了一位德籍女书记，我只和她谈了几句，因为刘别谦那天出外，没有机会碰见他。他最近又想导演一张片，因为他答应各会面要求不再放弃导演，免埋没他的天才。

西席·地密尔在第一号摄影棚忙摄拍他的最近大片，叫作 The Plainsman（《乱世英雄》），以西方牧场为背景，琴·阿瑟与加利·古柏做主角。地密尔素来以导演伟大布景著称的，他的第一次成功之作 The Circus Man 也以西方牧人生活作背景，所以他的新作一定会成功的。

地密尔以摄影师出身。导演时每个镜头亲自装配。当我到场参观时，他正把他的头钻在大号摄影机的盒子内（摄影机背以铁盒包着，使摄影摇机时的声音不致混离到外面）。他面部汗流如注，可见他工作之忙。他头上光秃，穿薄衬衣、黄马裤，精神焕发。平常导演在工作时会很舒适地坐在摄影机后面一张帆布椅

1936年上映影片《乱世英雄》（今译为《乱世英杰》）的剧照。

上指挥着，但地密尔除留心导演戏员动作外，还关心摄影角度。他没有一刻钟停了脚步的，总是在摄影棚各部分随时巡察督率工作。

派拉蒙外景摄影场有一处特别地方，就是全场用铁丝网罩着，要拍夜景的时候，就算白天，拉了帆布盖在铁丝网上，遮了一切日光，而改用电光摄影。有一外布景是《十字军英雄记》片中用的木船，银幕上看见是浮在海面上，其实在摄影场看，只有一尺深的水！船行时

访美影人　335

候,就用工人拉着绳子拖船而行,摄影镜头看不见工人的。

米高梅与派拉蒙是好莱坞资本最雄厚的电影公司,他们要拍什么伟大片子都有能力做得到,而且所拍片子都不肯马虎的。普通大摄影场所雇人员职工每过数百,每天应付酬资在六万美金以上。以这样开销浩大的组织,若果收入稍为差一点就不得了。然而亦有聪明的电影商人,就会从开销上节省,这一类电影商人就是Cohn(科恩)兄弟组织的哥伦比亚公司。

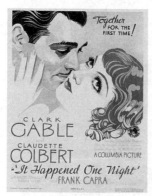

1934年上映影片《一夜风流》的海报与剧照。

哥伦比亚近年以《一夜风流》(It Happened One Night)一片而与大公司齐名,不过哥伦比亚还是规模较小的公司,不要说没有一个真正明星隶属于自己公司,每张片子主角差不多都要向其他公司商请借来。而且摄影场地方不大,只有三四间摄影场,最近自建一座好莱坞电影场中最新式最广阔的摄影场,我在参观时还没有十分完备。在许多好莱坞靠得住的电影场中,哥伦比亚可算作后起之秀。

哥伦比亚还有一特别地方与其他公司不同的,就是他们驻沪的经理人是我的旧同学钟宝璇,而不是像其他公司仍聘外国人做经理的。所以哥伦比亚的出品,有了钟君与国人的接近,在中国销路还算好的。

外国记者来哥伦比亚参观的概由利维（Ely Levy）指导。他兼任外国版翻译员，尤其是西班牙语，因为哥伦比亚在南美洲销路甚佳，而南美洲通行语是西班牙文。我那天参观约翰·鲍尔斯（John Boles）与露茜琳·罗斯尔（Rosalind Russell）合演一部新片叫作 Craig's Wife（《人去楼空》），由好莱坞唯一女导演 Dorothy Arzner（多萝西·阿兹娜）导演。片中对白，先用英语对白，最后又用西班牙话说出。两人因为不熟西班牙话，每句要说的话，就用英文串音写在黑板上，黑板是在摄影镜头之外，不过两人的眼神是在读黑板上的西班牙文罢了。拍完一幕，利维介绍我见鲍尔斯先生及罗斯尔女士，并合摄一照以留纪念。鲍尔斯甚崇拜中国文化，与探险家安德路甚友善，其家中藏有安君所赠的中国古物。

鲍尔斯本来是属于雷电华的，露茜琳则属于米高梅，两人都是哥伦比亚以一片薪水代价而据为己有。上文已经说过，哥伦比亚是没有明星的，但因为没有明星，所以省得供养薪水高贵的演员。有戏做就给以薪水，没有戏做就不用费一文，这是哥伦比亚特有的政策。甚至哥伦比亚得以成名的《一夜风流》，片中克劳黛·考尔白与克拉克·盖博也是从派拉蒙及米高梅借来的。联美公司明星罗奈·考尔门最近借与哥伦比亚摄拍以西藏探险为背景的 The Lost Horizon（《消失的地平线》），片中用到很多中国临时演员。

以上三大电影公司米高梅、派拉蒙、哥伦比亚，目前都有一批关于中国背景的影片，米高梅的 The Good Earth、派拉蒙的 The General Died at Dawn（《将军晨死》）（玛德琳·卡洛与加利·古柏合演）、哥伦比亚的 The Lost Horizon 等，好像中国突然搬到好

1936年上映影片《人去楼空》的剧照。

访美影人

莱坞来了。因此近数月住近好莱坞的中国人都发了至少一次的电影财。

不独这三间有中国背景的出品，我到华纳兄弟公司参观时，他们也刚拍完了横过太平洋第一次来中国的大飞机 *China Clipper*（《中国飞剪号》）的影片，二十世纪也拍完了 *Charlie Chan at the Race Track* （《陈查理新侦探案》）的片子，至于联美的范朋克且亲到中国摄拍《马可保罗奇迹》了！

华纳摄影场隔好莱坞一个山之远，是在 Burbank（伯班克）的一个市区，是与第一国家（First National）合并的一个摄影场。宣传部主任 Edward Selzec 知我到了好莱坞（恐怕是驻沪华纳办事处预先通知他的），由电话约我早上到摄影场，因为那天下午是美国欧战退伍军人会（American Legion）该年在好莱坞举行大会操，华纳公司放假半天，但职工可以前往参加。他的书记卡尔（Carl Schaefer）领我到一九三七年出版的《歌舞升平》的摄制场。场内放了一个游泳池，数十个美女正在那里试习（我常听见美国摄影场可以变为普通游泳池，疑信参半，这次亲眼见到摄影棚内临时筑成的游泳池，可容有百余人而只占全场一半地方，可想见其摄影场之巨大）。美女都是临时演员，其身材之健美，游泳之娴熟，诚令我称赏不止，叹为眼福不浅。游泳池一边是草地（假设的），排列十数张台椅；一边就是音乐台，周围还有数十对男女做临时跳舞演员。

当临时演员在这个摄影场摄拍歌舞场面的时候，在另一个摄影场就有一组织拍片中主角狄克·鲍惠尔（Dick Powell）与琼·勃朗黛儿（Joan Blondell）的戏。报纸上说琼·勃朗黛儿最近与摄影师丈夫 George Burnes（乔治·伯恩斯）离了婚，她情人就是狄克·鲍惠尔。他们两人形影相随，在华纳摄影场内常见他俩在一起。当午饭时间，各演员都到华纳自设餐室，室分前后两座，前座给中等及临时演员坐的，后座是较高职位的办事员及明星坐的，菜价较贵。狄克·鲍惠尔与琼·勃朗黛儿也同坐在后座，我与书记卡尔坐在他们的斜对面，

我的位置适与琼·勃朗黛儿成一四十五度角。

吃完午饭，我们出了餐室，与潘脱·奥勃林（Pat O'Brien，他刚拍完《中国飞剪号》一片）、温尼菲力·萧（Winnifred Shaw）刚出门口，我就用了自携照相机给他们拍了几张照。摄影场本来规定不准参

1936年上映影片《风流世家》的剧照。

观的人携照相机入内拍照的，因为我说从中国千里而来，不拍照留纪念是很可惜的，而且我答应不在演员拍戏范围拍照的，所以获特别准可。后来在参观《中国煤油灯》（Oil for the Lamps of China，听说此片在中国禁映）及华纳最近百万金名片 Anthony Adverse（《风流世家》，弗特立·马区、奥丽薇·哈佛兰等合演）外景时也拍了两张照。凯·佛兰丝（Kay Francis）拍 Stolen Holiday，她原人比银幕化装更美丽，身材很高。试习剧情时她频频询问导演怎样做，不像一个老练的明星。但她很平和，没有一点明星骄傲气概。在场参观的还有《铁血将军》（Captain Blood）的欧路·菲林（Errol Flynn）、《仲夏夜之梦》的爱妮泰·鲁意斯（Anita Louise）、小明星薛佩儿·琪逊、琴妙等，他们都是从别个摄影场拍完自己戏走过来倾谈的。

新近与福斯公司合并的二十世纪本来是没摄影场的，福斯公司原有两个摄影场，一个在好莱坞西方马路，一个在白维利山，听说自今年九月起在西方马路的摄影场将要结束而搬到白维利山的摄影场，旧有摄影场要转让别家公司，或要完全放弃不用了。

在陈查理侦探片中做戏的中国演员陆锡麒（Keye Luke），原籍广东新宁，与福斯订有七年合同，所以他在福斯地位很巩固的。我由他的介绍认识二十世纪宣传部主任 Frank Perrett（弗兰克·佩雷特）。

1937年上映影片《大地》的剧照。

我把本公司出版的《秀兰·邓波儿画传》一书给他看,他很称赞我们的工作,他说在美国出版界也难找到一本这样完备的邓波儿传记。后来他领我们去参观小明星金·蕙漱(Jane Withers)与瘦长子Slim Summerville(萨默维尔)与新进明星Helen Wood(海伦·胡德)拍新片。胡德女士生于美洲南方,片中对白要说的南方土音,略于普通英文音浊重些。我特别注意她的化装,拍呆片的人拿了照相机拍我与陆君正在观察胡德女士的化装。金·蕙漱活泼得很,没有一刻坐定的。休息时她也要在摄影场外与她的Stand in(镜头替身)捉迷藏。她的生动姿态一如银幕上所表演的角色。

因为陈查理而想起《电影画报》三十期登过二十世纪片中的华籍女演员钟女士,究竟是怎么样一个人?由宣传部查得她的住址及电话,约她到洛杉矶苏州楼中国餐馆茶会,届时她同丈夫来。原来她是从前雷电华公司候补明星之一的日本女子Tokio Mori,叫作市冈俊惠,她现在嫁中国人张德邻(听说他从前是上海复旦学生),因此改姓张(原英名Shia Jung,好像姓钟的音,故初译她姓钟)。她是生长于日本的,幼时来美国读书,父亲是洛杉矶著名的日本医生。她在电影界也有相当历史,前后共已拍片四十多部,一九二九年有声电影始兴,她就回日本拍了一部日本影片,这次米高梅摄制《大地》,她抱着很大希望想扮演一个角色,惜限以国籍问题(因为中国政府派来监制人杜庭修不肯答应日籍演员参加《大地》之故),她失了一个很好的机会。

这次重游好莱坞,时间完全花在参观以上各电影公司摄影场,因为时间短促,如走马看花,没有详细考察一番,不过所看见的自己觉

得很满意了。离好莱坞那天还遇着一件新经验，就是认识了一位新成立影片公司的经理人Ben Piazza（本·皮亚扎）。他与黄柳霜很熟。我由《心恨》（美侨创办的光艺公司处女作）导演董柱石的介绍认识他，他约我到他们新组织的Major Pictures摄影场参观。但此公司只由今年六月才成立，现在办事处是借用外间的，在办事处旁看见数百工人正在大兴土木赶筑摄影场及他们最近拉拢的梅·蕙丝、加利·古柏、彭克劳斯·比普的私家化妆室，他们预计十月底即可有新片应市。他们的出品已与派拉蒙签定三年发行代理合同，每年八部片子，三年二十四部，摄制资本预算一千万美金。

这种独立资本的电影公司，近来在美国很盛行，其著名如柔姗·高文（Samuel Goldwyn）、Walter Wangs B.P. Schulbery（薛维丝·雪尼丈夫）、Emanuel Cohen（伊曼纽·科恩，前派拉蒙制片部主任）都自己拿资本组织公司，唯发行权多归大公司代理。二十世纪公司创办人赛纳克（Darryl Zanuck）也由自制出品而成名的。最近曼丽·璧克馥与前派拉蒙总理拉斯基也成立了Pickford Lasky公司，曼丽不再做戏的，今后做一个电影公司老板了。

福斯公司华籍演员陆锡麒（左）最近饰米高梅新片《大地》中王龙长子一角。此为陆君指示《良友》编者陈炳洪告以小明星金·蕙漱之化装室。刊载于《中华》1936年第47期。

以上都是最近美国影界的趋势。

原载于《电影画报》1936年第35期

好莱坞的中国艺人

《好莱坞》特稿

自一九三四年,在好莱坞各公司从事大量摄制以中国题材为背景的影片后,各公司曾几度公开搜罗中国各种技术艺人。中国留美著名文学家林语堂与名摄影师黄宗霑,就是起先被米高梅与福斯公司邀聘的两个。其次演员方面除了黄柳霜以外,尚有高瑞霞、洪依苹等数人。现将目前在好莱坞各公司任职的四个著名中国艺人,介绍给读者:

影片《大地》顾问林语堂先生。

林语堂

一九三四年十月才正式受米高梅公司的邀聘加入该公司编剧科任顾问之职。前次米高梅公司摄制的《大地》一片,林氏就担任该片顾问与修正剧本的重要工作,因此公司当局认为《大地》的能够如此卖座,大部是归功于林氏一人。接着林氏曾编制过一个新剧本(剧名未详),但可惜审查时未予通过,现在我们知道林氏正在替公司重新改编他亲自译著的写情传记

《浮生六记》一书，这个剧本，大约在不久即可完成。再近盛传林氏有重返祖国的消息，但在短时期内，恐怕难以成为事实。

黄柳霜

黄柳霜自从五年前返到祖国以后，她就改变了过去的一贯作风。她的父亲是广东新宁人，母亲是北平人，夫妇在结婚后的一个月，就到美国经商。黄柳霜到十六岁的时候，才由表兄的介绍，专门在好莱坞各公司

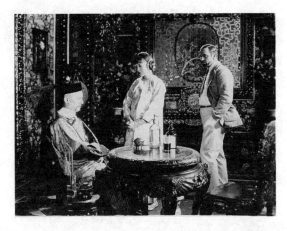

1923年上映影片《漂流》(*Drifting*)的剧照，中为黄柳霜。

充任临时演员。因为她自己本身的努力，终于被导演所赏识，于是不到一年，就正式被聘为演员。她开始主演的处女作《刀光钗影》，也可以说是好莱坞第一部华人主演的影片。现在她是仍旧隶属于派拉蒙旗帜之下。

黄宗霑

这位著名的年轻摄影师，小时生长在琼山县，他今年还只有二十五岁，但他摄影技术的优越，已被全世界影迷所赞许了。他是在美国著名的福尔滋艺术学院摄影科毕业，因为平时成绩的优越，所以毕业后就由该校送入米高梅公司充任实习摄影师，不到一年，他对于这种电影摄制的技术，已十二分地纯熟了。现在他除了隶属于米高梅旗帜之下，也不时在派拉蒙、雷电华等公司担任工作，他平均每年至少已能摄片五部了。

访美影人

高瑞霞

　　高小姐是上海人,过去就在上海务本女中读过书,后来她跟着一个美国友人一同到了美国,从事各种戏剧运动。因为她能说一口流利清脆的英语,所以不到一年,她的芳名已渐被美国剧迷所注意,前年她经友人的介绍,始正式加入雷电华公司,充任演员。

<div style="text-align:right">原载于《好莱坞》1940年第67期</div>

好莱坞华籍摄影师黄宗霑的成功史

Martin Lewis（张心鹃　译）

　　好莱坞的华籍电影从业员，除了黄柳霜（Anna May Wong）之外，第二个享盛名的恐怕只有黄宗霑了。他可以说是一个十足美国化的中国人，生于华盛顿派司古（Pasco）地方，初进影坛时仅充助理摄影师，以《自由万岁》一片而崛起，现为华纳第一国家公司的基本摄影师之一，周薪一五〇〇美金。

　　黄宗霑的英文名字是James Wong Howe，亲密的朋友都叫他杰米·霍威（Jimmy Howe），他喜欢吃中国菜，每晚在好莱坞附近的庆和楼吃宵夜。

<div style="text-align:right">——译者</div>

　　每个影迷都以为好莱坞是美人窠，其实是幻想，好莱坞并没有闭月羞花沉鱼落雁的美人，虽然在银幕上，她们个个是天仙化人般的美丽，可是实际上，她们都有一二缺憾，这都是因为化装师和摄影师技术高明的缘故。好莱坞有一个小小的人物，他对于女明星的摄影特别有经验，他使不美丽的人美丽，使美丽的人更美丽，那就是黄宗霑（杰米·霍威）了！

　　好几年以前的某一天，杰米·霍威长途跋涉来到派拉蒙公司，找寻开麦拉工作，他们就用他为摄影师的随从，主任亚尔文·约可夫命他随侍大导演西席·地密尔，周薪十美金。

　　不到几个月工夫，杰米的好运来了！那位"大刀阔斧"的地密

尔,对于制片一向是不惜工本的。这次,他预备用两架摄影机同时开拍,所以杰米就由随从资格,一跃而为约可夫的副手,居然能在铝制的三脚架旁摇开麦拉了。约可夫吩咐他道:"把你那副铝的三脚架保持得光洁些。"所以,杰米特别地小心。有一天,也不知是哪位仁兄在上面涂鸦,这可把杰米窘坏了,他连忙使劲揩去,可是已累得满头大汗。

第二天拍戏未及片刻,约可夫咆哮了,因为摄影机已损坏而感光,格劳丽亚·史璜生(Gloria Swanson)那幕戏,势非重摄不可。约可夫说道:"我们得重拍了!"

"是谁负责的?"大导演怒叱着。

"是我!"约可夫答。杰米却在一旁战栗,这事,杰米一生也忘不掉,然而这也正给他一个极好的殷鉴,他跑去对约可夫说,请停他生意罢。

"不!你留在此地,你应当照我告诉你的去做,将来我也许给你一个摄影师位置。"他又给杰米五块钱,亦可谓"塞翁失马,安知非福"矣。此后,杰米天天抽出几点钟工夫来练习摇那不用的开麦拉。

有一天,那位大导演地密尔要用五架开麦拉拍戏了,不是两架,所以摄影师不够支配。他问杰米能不能担任开麦拉?这在杰米有如此的好机会,当然是喜之不迭的,而且还意外得到五块多钱。

以后,他就坐了摄影师的第二把交椅,在 *Burning Sands*(《燃烧的沙》)一片中,有一幕沙漠的夜景,包括有骆驼和爱情场面,然而天空是黑暗的。"如果天空中点缀几颗星……"杰米想。所以他走进实验室中,用东西在纸版上洞穿成颗颗的星星,幸亏那架开麦拉被另一架开麦拉所遮蔽,所以没有拍进去,否则又非重拍不可,而且他的一生,恐怕也就此结束了。

"我不知道我们拍那幕戏,何以会有星儿出现?"导演抓抓头发,表示疑惑的态度。

"哪里有过?"杰米说。

他对于为女明星摄影，似乎特别擅长，经过他的开麦拉，就变得美丽了。有一次，曼丽·麦尔丝·明特（Mary Miles Minter）请他代为摄影，他觉得胶卷对于蓝色感光特敏，而她的眼睛又生得不美，所以他在距她数步的地方，放一块黑色的天鹅绒，使这光反射到她的眼睛里，会发出蛊惑的光彩，冲晒出来，果然是惊人地漂亮。她问他道："你能在银幕上使我变成如此模样吗？"他答道："当然可以的！"三个月之后，曼丽·麦尔丝·明特在银幕上，果然是以新面目出现了！

"你真是个了不起的摄影师！"他们说。

一九二九年杰米决定回国一行，此次他带回不少电影题材，并计划为中国创办有声电影，结果几濒破产，而那时有声电影在好莱坞正风起云涌。

那时，他颇不得意，只是拍几部短片，后来福斯公司的导演威廉·霍华（William K. Howard）来聘请他，但他坚持周薪非四百元不干，结果这事吹了。幸而过几天，威廉·霍华又来请他，两人合作 *Trans Atlantic*（《跨越大西洋》），非常成功。

当时杰米隶属于米高梅公司，在开始拍史本塞·屈赛与茂娜·洛埃合演的 *Whipsaw*（《雌雄斗智》），他为茂娜·洛埃改进化装的面目，谁知次日竟大受指摘，所以他亟愿与公司解约；监制人惠廉·霍华邀他到英伦去拍《海上争雄记》（*Fire Over England*）。

那抱负不凡的霍威，到英国以后，尽力服务电影。制片巨头亚历山大·柯达，因为该片中缺少一位女角，为男角劳伦斯·奥立维配演，所以比尔·霍华就怂恿杰米去物色一位。最后，他发现了一颗明星，很可以抵此缺任。

"她的名字叫费雯·丽！"

"啊！老天！她早已和我订过合同呢！"柯达先生记起来了。所以，她就和劳伦斯·奥立维合作了这部历史好戏。

杰米·霍威，这位中国的小伟人，他正在惦念着新生的祖国，一切的新建设，在他的理想中进展。恐怕这是世界上最伟大的故事！

1935年上映影片《雌雄斗智》的海报。　　1937年上映影片《海上争雄记》(今译为《英伦战火》)的海报。

有许多人看过杰米的影片后写信给他,告诉他中国电影事业的蓓蕾即将绚烂怒放,希望他能够为中国的电影事业开辟光明的路线,为他的祖国效力!

下面是他为各女明星摄影的经验谈,是非常有价值的:

蓓蒂·黛维丝最动人的是她那双大眼睛,因此也成了我摄影的目标,使她的双眼在银幕上奕奕有神。

希迪·拉玛的漂亮,在影城尽人皆知,虽然她的颔生得不大相称,但是,我特别注重她的眼和唇,使观众在银幕上不能发见她颔部的缺点。我还把她的眼皮涂成弧形,使得和眼一样平坦,然后用暗光把她前额隐去,再以黑色做她黑发的背景。这样,她

的美点都摄进镜头去了。

玛黛琳·卡洛儿的脸蛋,一半美,一半坏,所以拍她的特写镜头,须用四分之三角度,把她瘦的一面变成正常。

安·秀丽丹右颊微胖,鼻子生得不好,所以先当用美容术把鼻子整好,摄影时要特别注重她的唇与肩。

拍摄茂娜·洛埃时,应该把灯光减低。

左·琳娜在水银灯下跳舞时,必须用特别光线照射,否则摄进了镜头,她的身材便会变得非常矮小。

我认为潘丽茜·拉兰最上镜头,其次是洛丽泰·杨。

希迪·拉玛的眼、费雯·丽的鼻、玛琳·黛德丽的唇,生得最美,也最上镜头。

<div style="text-align: right">原载于《万象》1942年第1卷第10期</div>

美国电影事业鸟瞰

罗静予[①]

本文为罗君应美国战时情报局之邀所作对国内的短波广播稿（请参见本期《华盛顿通讯》罗君来函）。

——编者按

各位听众：

兄弟自从奉派来美考察电影，现在已经快到两年了。今天承美国战时情报局的邀请，对于在此考察电影的观感，做个简单的报告，兄弟除了感谢他们的盛意外，觉得万分地荣幸。

电影艺术家的声名似乎比国家的元首还响亮

谈到美国的电影事业，首先我们就会想到好莱坞，这个被叫作"银坛首都"的好莱坞，不仅在美国，对于一般民众的生活有重大的关系，就是世界各地也受到他们的影响。像好莱坞的"活动画"艺术家华特·迪士尼（Walt Disney），他的声名，似乎比美国的元首还来得响亮。像米高梅公司在好莱坞制片厂的管理人Louis B. Mayer（路易斯·伯特·梅耶），他一年的薪俸就有美金七十多万元，各种报酬不但高过美国的总

[①] 罗静予（1911—1970），四川成都人。抗战期间，曾赴武汉筹建中国电影制片厂。1938年，赴港筹建大地影业公司，任经理。该公司所拍摄的《孤岛天堂》轰动一时。战后任中国电影制片厂厂长。新中国成立后，历任文化部电影局技委会副主任兼制片处长、中国电影器材公司经理、北影厂总工程师等职。

统，就是美国最大的企业中也找不出第二个。如果不是在战时，好莱坞的男女明星恐怕是世界上最受人注意、最为人关怀的了。

每十二个半美国人有一个电影院的座位

但是，事实上好莱坞还不过是美国制造电影的一个中心，如果我们做一个全部的观察，事实上则可以分作：第一，已与电影院发生关系的美国电影企业；第二，不与电影院发生关系的教育电影事业。从历史上的发展讲来，先有了美国的电影企业，因此促进电影技术的进步，然后方有美国的教育电影事业。

现在我们先谈谈美国的电影企业。单从它在摄影场和电影院的投资上讲，整个美国的电影界一共花了美金二十万万元，在企业极度发达的美国，居于前十位。截至目前，统计全美国一共有一万七千七百二十八家电影院，包括成人和小孩，平均每十二个半美国人有一座位；平均的票价，是两角五分；每一个星期之中，平均有九千万人到电影院去看戏。去年一年好莱坞在制片方面的投资一共是一万万九千八百九十万元，制造了五百四十八部长片和六百八十三部短片。在一九四一年的总收入，大约在十万万美元以上。去年和今年因为战事繁荣，大概还增加了百分之二十。

美国电影的清洁运动

从上面这些数字，我们可以看出美国的电影企业，在它国内商业地位上的重要，同时更明了电影对于群众的关系。拿美国的眼光而论，这种和电影院发生关系的电影，完全是一种娱乐事业，在平时是一种繁荣的表征，作为工余的消遣，是一种大众化的娱乐品。在战时因为夫离子散，年轻的人都远赴疆场，为了精神上的调剂，更离不了娱乐的元素。所以好莱坞的出品中，不是部部都可以代表美国人民生活的精神，所有那些歌舞升平、侦探盗劫，或是大团圆的恋爱把戏，实在是好莱坞不能不假造的故事。甚而至于有一个时期，为迎合观

众的心理,每一部片子里边都得有汽车,再后来每一部片子里面若是没有飞机,不能叫座了。这都是从娱乐的观点而论,人们多是喜欢趣味和新奇。只有在看的时候觉得舒服,看了之后,也不再扰乱你的心灵,才算达到了一种娱乐的目的。

可是如果只是求迎合观众这种心理,同时也就附带了一种很大的危机。在二十年前有一部分的美国电影,可以说是极不道德,后来便发生了一次清洁运动。一九二二年,美国的电影界便自己成立了一个检查机构,特请民主党的主席兼邮政总长海斯(Will H. Hays)出来主持,定下美国电影界自己的检查律例,到现在还每年花十五万元的薪俸,请海氏继续负责。

美国政府确认电影能鼓动民众的战斗情绪

当珍珠港事件发生后的第十一天,十二月十八日,罗斯福总统曾有一封公开的信,致交美国战略情报局的局长梅乐德(Malle)(请见本刊一卷六期,该函译文),除了指示他对于美国政府各机关的电影工作在战时应有的措施外,首先便指出电影对于全国人民在宣传和娱乐上的重要,政府不因战时而有任何检查,也不订下任何禁例,只希望尽量发挥它的效能。这足以说明美国政府对于美国电影企业的信任。同时美国电影界的本身,在近二十年来,也是一天比一天进步。在艺术和社会教育方面,制造了不少成功的作品。这些作品,在平时转移了成千成万影迷的心理,在战时鼓动了人民的战斗情绪。它的效能,不但深入,而且普遍。最近好莱坞制片家的眼光,更注意于国际方面的题材,如果他们能够耐心一点,做一番深切的研究,同时各个同盟国家,能给予更密切的合作,这不仅将使美国的人民更深切地了解世界,同时世界各国也可以拿它来当国际的教科书。

《时代前进》的系统影片为唤起民众的好例

前面我已说过,美国影片制作的原则仍然以娱乐为主,所以不是

部部影片都有意义，但是有新闻片和短片同时加映的关系。电影院是美国每一个公民前往消遣的地方，观众在无意之中，也仍然受到一种教育，代表这种短片的，就是《时代前进》（The March of Time），它和美国几个最大的杂志《时代》（Time）、《财富》（Fortune）、《生活》（Life）等是姊妹关系。在一九三四年成立，起初不过四百家影院订映它的出品，每月一集，每集不过印制六十五套，现在却有一万家影院经常放映，每集至少印制三百套了。

《时代前进》在美国代表一种进步的思想，远在一九三五年三月的出品中，它便指出德国的野心；在一九三六年的出品中，就警告日本。当时美国的孤立主义还十分流行，它却不断地指出第二次世界大战的危机。

美国现有五十万十六毫米及八毫米的放映机遍布全国

至于美国的教育电影事业，它的发行不经过电影院，完全采用次型影片（十六毫米）在学校、教堂、社团里面流通。据最近统计，美国公共机关（如军部、农部等）和私人所有的放映机，包括有声和无声，十六毫米及八毫米，差不多有五十万架。除了民间的教育制片厂外，政府机关如农部、内政部都有相当的设备制作影片。战事发生后，美国的海军、陆军和空军都扩大他们的制片厂[①]，担任洗印、配音及小规模之摄影工作，共费约四百万美元。笔者周前曾往参观，其设备之周全及宏大，实为今日世界之冠。

同时，他们更与好莱坞方面合作，现在与战前所制成的军事教育片不下二千余种。据他们的实验报告，因为今日的战争是科学战争，所用的武器比起以前复杂得多，对于使用的指导、技术工程的传播，凭着口述或文字，都不易使人明白，同时要在最短期内训练大批的战

① 作者注：最近海军在 Anacostia D. C.（华盛顿的安那科斯蒂亚）新落成海军摄影技术室（Navy Photogaphic Science Laboratory）。

士，必须受到同一标准的教育，认为只有电影才是最有效的工具。所以，单拿美国的陆军来说，今天已有一万架次型放映机，并且还须增加一倍以上，方足敷应用。

这些放映机不但用在后方，更用在前线。在战场上，不但放映教育影片，同时由于好莱坞的合作，更把娱乐影片缩成十六毫米的影片，寄往前线放映。这样不但使前线的士兵有正当的娱乐，而且更因为他们远离祖国，影幕上的人物和背景都是在家乡中常遇见的，为了保护这美丽的家乡，为了能早早回到那可爱的家乡，也增加了他们战斗的勇气。

同时，为了得到战场上的经验，今天美国几乎每一架战斗机上都装置摄影机，海军的军舰、进攻的部队，也派遣摄影队随同作战。他们所得的材料，有的在战地冲洗，用作战术上的研究，同时也寄回国内放映，使全国民众、生产工人明了战地的情况，使前线和后方打成一片。

百闻不如一见

我记得前年在芝加哥参观一家工业教育制片厂的时候，他们的墙上有一幅标语，写的是"百闻不如一见"，这是我们中国的一句古语，很恰当地说明了电影的价值。这一幅标语是一个日本人题赠的，公司的经理要我替他重写了一幅字，今我还觉得这位日本人对于电影的见识，是值得我们看重的。

人类的文明、世界的进步，全靠彼此密切合作，合作必须有彻底的了解

美国利用电影的广泛和技术的进步，是很值得我们中国学习的。电影的教育的价值已无疑义，如果人类能把这一个工具做一种适当的工具，我们必可建立一个美满的世界。因为人类的文明、世界的进步，全靠彼此能密切合作。要求这种合作圆满，就需要互相了解。这种了解，不但要普遍，而且还须深入。如果每一个国家的国民，从小

便了解另一个国家,并且明白自己对于人类的义务,建立一个美丽世界的工作,也就很容易实现。电影在这一方面是一个最有效的工具。希望大家都有这一种认识,拿我们今天利用电影来帮助争取胜利的效能,扩展发挥,来争取世界人类和平。

 末了,敬祝

 各位听众和各位友人的健康!

<div style="text-align:center">原载于《电影与播音》①1944年第3卷第2期</div>

① 《电影与播音》,为电教刊物,1942年3月创刊于四川成都,1943年起每年出刊10期,1948年9月出至第7卷第5期后停刊。1947—1948年更名为《影音》。由成都金陵大学理学院电影与播音编刊社编辑并发行。撰稿人有王家杰、王显惠、罗静予、区永祥等,栏目涉及电影信箱等。

绘动大师会见记

孙明经[①]

华特·迪士尼（Walt Disney）（即作者文中所言"狄斯耐"）在工作。

"我每天总要遇着若干困难，而且在解决困难中我常得到无限的快乐与兴奋。老实说，我如果有一天没有麻烦问题，这一天便感到晦暗无趣。"

作者年前赴美考察影业，到达美国西岸影城洛杉矶，参观该市影业多日，最使作者感觉兴奋者，即狄斯耐摄影场，而与狄斯耐本人之会晤尤使作者兴奋中更加兴奋。

幼时看到一部狄斯耐的绘动，其中有一段是猫在步行，步行的脚步与一钟摆的摆动、摆声及音乐声完全符合，这种谐和的演出直到现在还清楚地留在作者脑际。其后绘动到中国上映的渐多，对于他的技术、艺术、幻想有更多接触

① 孙明经（1911—1992），山东人，1934年毕业于金陵大学物理系，留校任教。1936年金陵大学创建影音专修科，首创开设电影学科体系的全部课程，为中国早期影音专业培养大批技术人才。1940年赴美国考察，1942年创办并主编《电影与播音》月刊。1952年任教于北京电影学校（后改为北京电影学院）。

欣赏的机会,使作者益加钦佩狄斯耐。

狄斯耐的绘动影片并不仅仅令人发笑,实在还有深刻动人的教育意义。例如在《蚱蜢与蚂蚁》这部彩色片中,蚂蚁兢兢业业地搬运食物,蚱蜢却游手好闲而取笑蚂蚁,等到秋去冬来,蚱蜢衣食无着,僵卧树下,为蚂蚁救入树洞,给以衣食,其中的表演十分生动,彩色美丽,观众不论老少极易受感动。

作者于未到狄厂前,先往好莱坞大道的一家戏院看一部影片叫作《龙》(The Reluctant Dragon),片中描写狄厂制作绘动的全部程序,得到一个概念,然后由友人介绍到了狄斯耐摄影场参观。场址是在洛杉矶市的北面褒朋克镇(Burbank),这是新址,旧址也是在好莱坞。这新厂全是一番新的气象,建筑十分周密适用。先由剧料部主任卡尔(Bob Carr)招待,然后周历全场。作者觉得一次参观不够,许

1934年上映迪士尼影片《蚱蜢与蚂蚁》的海报。

1941年上映迪士尼影片《龙》(今译为《为我奏乐》)的海报。

多问题尚待讨论,所以又去一次,特别注重录音部分及摄影部分,并与狄斯耐本人作一小时长谈。

狄斯耐一向办公常延至晚饭时间而不去。那天参观到了五时半,狄尚在"汗箱"里议会剧料(关于"汗箱",请见下文),一时还不能结束,特先出来接见作者。狄斯耐是美国援华总会洛杉矶分会主席,作者在国内也曾做过绘动的摄制工作,所以谈来十分投契。狄厂虽整洁之至,而狄本人对于衣冠却非常随便,谈吐不拘,全体职员也有同好,彼此之间全如挚友一般。在美国各处的办公室里,敬客用饮料是罕见的,但狄一见作者便招呼取凉饮,各色皆备,厂内设有小食店,随时可以小食小饮,非常方便,这或者也是提高他们工作效率的办法。

当作者赞赏他的新场如何堂皇,他却不怕丢人地说:"一九二三年,我到好莱坞是一个穷光蛋。"这种事他与生人本无须道及,但是他能不忘本,而时时求进步,这是他有今日成功的秘诀。

作者参观的那天,适逢狄厂全体画师六百人罢工,而且已罢工数月。原来好莱坞摄影场的全部工作人员都早已加入工会,而且分得极细,例如灯光人员有灯光人员工会,演员有演员工会,置景师有置景师工会。工会各会员的薪给向由工会订定,厂方全不能有所更变,而且厂方不得自行用人,例如用一置景师,必须委托置景师工会推荐。狄厂历来待遇职员非常优厚,而且为职员设有极多的福利设备,所以从未受工会的影响。工会把其他摄影厂全部把持以后,最后才来到狄厂,使画师参加工会,与资方对立,两方相持数月,到作者离美相当日期以后始圆满解决。当时作者问狄斯耐对罢工的态度,他说:"我每天总要遇着若干困难,而且在解决困难中我常得到无限的快乐与兴奋。老实说,我如果有一天没有麻烦问题,这一天便觉得过得晦暗无趣!"

狄斯耐有精明的办法解决他的困难。除画师之外,他有六百位技术人员经常为他解决技术上的困难,而且不断地设计引用新技术

及新机件,以增进出品的质量。他自己认为最感困难而时时追求的乃是剧料。作者觉得中国的可能剧料颇为丰富,例如《封神榜》《西游记》以及若干民间流行的连环图画,大可利用,这一点颇引起狄斯耐的兴趣。

谈到这里,作者联想到绘动事业在中国影业中必有大发展的可能,原因如下:

(一)剧料丰富,已如上述。

(二)工资低廉。按狄厂经验,绘动成本十分之七八为工资,材料费用所占之成分较低,在中国摄绘动较在美国摄绘动应较经济。

(三)中国电影院数量不多,在美国有一万八千家,全世界则有六万家,国产影片如仅销售国内,收入有限,发展不易,如能以全世界六万所电影院为对象,便可依世界市场而做迅速发展。生人表演的电影常因风俗习惯语言隔阂而难期通行世界。凡生人表演的电影,如需做到美满动人,置景道具等费用皆必浩大惊人。绘动则无以上限制,费用虽少亦可做到精美动人、中外同赏地步,狄斯耐绘动所以能比其他任何电影更有世界销路,便是依此秘诀。

狄斯耐和作者的长谈决定了两样事:

(一)欢迎中国艺术家尽量地供给中国剧料(狄场写剧本不用文字而以连环图画为主)。

(二)狄斯耐愿为中国训练绘动画师。

说到这里附带地报告读者一件好消息,中国人在狄厂

1937年上映迪士尼影片《白雪公主和七个小矮人》(Snow White and the Seven Dwarfs)的剧照。

工作的很多,而狄厂的画师中最优良的大部分是中国人。

以下是狄斯耐厂的概要,以参观印象为主,并参考狄厂录音专家Garity(格雷提)在《电影工程师》月刊所发表的专文。

新厂屋的需要

狄斯耐的第一部长片《白雪公主》发行以来,风行全球,收入至丰,证明绘动长片有大量的需要,狄斯耐厂毅然决定增加长片产量,因此在量与质方面,都需要彻底改进厂房。狄斯耐厂原设于好莱坞Hyperion(海伯利安)街,因地点局促,不能放手发展,乃选定Griffith(格里菲斯)山北、洛杉矶市外缘褒朋克镇的一平大空地做新厂址,从白纸上计划,完成现代完美的摄影场。

绘动是如何制成的

为明了该厂布置情形,先说明绘动制作的步骤。

首先下手的是选择适当的剧料和推演剧中的角色。为了求得剧料,该厂常常聘用大批剧料人员,不断地搜寻现有的故事,写作新的,并且进行关于剧料的种种研究。剧料人员的工作方法是将剧料绘成草图,然后交由艺术人员推演画意,确定角色特性,由此进入注动工作(Animation)。每片由厂指定导演一人,以负责该片的各种细节。

导演将注动工作交由注动画师(Animator)用铅笔画成动作各阶段的草图。助理注动画师及中间注动画师(Inbetweener)加入中间各幅。在注动工作进行时间,注动画师可随时将草图送交试验摄影部摄成试片。这时摄成的试片是负片,冲好后接成一无头尾的片环,交由注动画师自行在试映机(Moviola)上试映,以便改正各幅动作进程。

试片认可以后,送交辑片部,按剧情剪辑,另取声带片同步配演,导演每星期要如此试演一次。一片各段的试演都成功以后,便把全片辑合在厂中剧院公演,由全厂职员评鉴。按该厂经验,这种观众的

反应和所发的意见颇能代表一般观众。所以虽在此制片的初期，大部分必要的修正都可在此时举行，节省不知多少消费。

注动画底完成后，送交描绘着色部，用墨水描绘于透明的赛璐珞片上，成功人物的轮廓，再用不透明的颜料着色，完成全画。本部工作人员全为青年女子。描绘着色部内附设有颜料制备实验室，专门配制、研究，并分类。

描绘着色后的画，连同背景画整批送交摄影部，按注动次序，衬入背景，一幅一幅地摄入感光片，摄成的影片均是黑白负片，但每幅各摄三次，每次分用红、绿、蓝各色滤色器摄制，这负片向系由好莱坞特艺天然色公司冲洗成彩色片。冲洗后送回辑片部剪辑。

这所绘动摄影厂与其他摄影厂一样地需要完备的录音设备，而且每部片子都需要特殊声效、主题音乐、若干对白、歌唱和器乐。该厂除一般录音设备外，并设有录制音乐和声效的特殊录音厂、助调室、录音及再录音设备。

新厂设计

新厂址坐落在一块广大的平原上，厂址上没有任何建筑物或天然障碍，厂址的四周也是一片空旷。新厂设计完全从最高的理想，从草图上做起。设计的原则注重出片工作效力的增高，经常用费的减低，便利日后发展，对于开创经费则宁可不过于顾虑。

新址的主要机构是一个生产线（Production flow line），犹如汽车制造厂的中心机构，各建筑物中有一所专用为纯粹创造工作，这就是注动馆（Animation building）。馆内工作人员有剧料部职员、导演、导演画师、注动画师、助理注动画师、中间画师，后三者担任绘动工作的大部分，为绝对创造性的工作者。注动馆旁为描绘着色馆，与注动馆有一地道相通，使两馆交通不受任何天气的障碍。描绘着色馆内附设颜料制备实验室及技巧配景实验室。描绘着色馆紧接一检验室以检验待摄之画，已成的画由此再流入摄影馆，摄影馆的另一端设有辑

片部为生产线的终点。

录音厂共有三座，一供管弦乐队录音，一供对白录音，一供声效录音。各录音厂和一所剧院互相邻近，与注动馆及辑片部互成掎角之势，厂内另设有人物摄影厂一所，以备特种研究。

调节空气设备为厂中绝对必需品。第一，全厂必须极度清洁，一尘不沾，厂中各窗均严密封闭，门户亦特别设计，使能严密，凡可避免使用地毡、帷幕之处尽量避免，室中空气用调节空气设备供给。

其次，透明片上所用颜料全系水彩，空气干湿对于成品有重大影响。在老厂时代，这种麻烦常难避免。空气太干，颜料发脆，自行脱落；空气太湿，颜料发黏易污，均须将各景重绘，或改配颜料。新厂的设计考虑到这一点，决使空气湿度不变，以便固定颜料配方，减少无谓损失。

工作的舒适是设计的另一要点，新厂址夏季温度可高达华氏一〇九度。绘动的成本十分之九用于人工，工作舒适则生产效率可以提高，所以工作人员的舒适有绝对提高的必要。

狄斯耐厂画师有数百人之多，画室的光线，成为严重问题之一。新厂注动馆中画师的办公室均在靠外的部分，而且尽量使各画室在朝北的方向，因为北面的光强变化较少，窗上均加上百叶帘，以便遮去眩光，遮去直接日光，而纳入扩散的天光。

为增进工作人员健康计，注动馆增设体育馆、日光浴场、蒸气室等。艺术是一个多坐而少行动的工作，所以运动的设备，在该厂不能算作奢侈品而是生产工具。

老厂时代，那一所录音厂不仅是录音厂，同时还用作了剧院以及再录音的地点，以及其他需较宽位置的活动。新厂中特别造了一所剧院，以减少对录音工作的扰乱，同时备有试片机为试片之用。再录音也可在此剧院中举行，因为如此，混合录音师可直接听察该片声音在戏院中的质量，而易于调配。

根据过去经验，新厂中各种水管、电路、地下水道、卫生设备，种

种与将来发展有影响的设备都经详细计划，做随时可发展的准备，管道的大小、路线的粗细、厂内街道的宽窄都有预算。

注动馆

为使各画室易于得到北光起见，全馆中部作长形，长二百五十英尺，具正确南北方向，中部两方面延伸八翼，各翼高三层，翼中各室均在走道两旁，方向朝外。

全馆分为八翼，尚有防避地震灾祸的功用。缘美国加州在地震带内，分出八翼可使全屋在建筑上各成一单位。在地震时不互相连累，但在使用上仍有大厦相通之便，翼与中部相连处均用铜关节。中部因过长，亦平分为二段，所以该馆全部共有十个建筑单位。各翼与中部连接处恰好安置八个直立的大管道，高达屋顶，容纳全部调节空气和灭火设备，以及各种线路的分支管道及线道。

生产线自第三层楼起始，自上而下进展，第三层大部为剧料部占据，另有角色模型部，专把剧中人角色分别绘成草图彩图和实体模型，供注动画师们参考。这一层另有两个试片室，各可容五十人，以便利剧料会议，厂长华特·狄斯耐的办公室也在这一层，因为他对于每部片中内容的推演有很密切的关系。

第二层为导演人员活动的部分。每两个导演组占用一翼。每组有四间屋，内容导演、助理导演、导演画师和书记。每两组共有试片室一间，可容十人，以便试映检验注动草片。在试片室不用标准的放映机而用试映机，试映机置试片室内的小侧室中，由试片室以遥控设备操纵之。这些小试片室混名叫作"汗箱"，因为在好莱坞旧厂时代，设计不良，十个注动画师挤在斗室，空气难于流通，讨论剧料和动作是流汗的苦交易。现在虽有调节空气的设备，不必实际流汗，但"汗箱"的混名还存在，以保持其精神上的意义。

一楼纯为注动部分，每注动画师用一室，他的助理注动画师和中间画师合用隔壁的一间。

每翼每楼的入口置有女问讯员,她同时是该翼该楼各艺术家的书记;她的桌前有个电话交换柜,她负责接替该楼的电话联络,她驻守着入口,使有事接洽者必须先得纳许;她管理材料的出纳,记录工作时间,以便于成本会计的核算。

底楼置有各种修配和试验的部分,试验摄影部便在这里,此处有全厂电话交换所、电工厂、家具储藏室和本馆调节空气机械。

本馆另有剧料图书馆一所、咖啡店一所。

馆内装饰和家具全系厂中自行设计定制,以增加工作人员的工作效率,外观和机构都极现代化。各室色调均为和谐的青色,凡能用地毡和窗帘帷幕的地方则可尽量使用,这不独可以增加美的感觉,而且可以吸收杂音,使各室安静,这是本馆与别馆不同之处。同时画室的顶上也敷用绝音材料,壁上电灯开关也采用最新式无声的一种。

调节空气采用美国最新式设备,空气送到每室系由室顶注入,入口与灯座连为一体。系专为该厂设计定制,尚未经他处采用者,入气口将新鲜空气在室顶均匀扩散成一薄层,缓缓分布全室,绝无气流冲动。

废气管具有双重功用,一为由地板内排除废气,一为容纳各种其他管道,管道高一英尺,厚四英寸半,每楼有一管绕于全管之周,管道下部为废气管分段通入各室,将废气导至废气槽。上部管道有盖,可以取下,以便随时装入新电话线、电源导线、压缩空气管道,或其他需要的管道路线。各室顶各预留二英尺深的空道,所以每有新设置或修理,均无须在墙壁或室顶开凿。

本馆各室分别朝各方向,接受阳光热力不同,若干放映室常因放映发热,温度增高,咖啡店亦发热而有味,大量工作人员有时在各室移动,诸如此类的情形,使调节空气设备不能完成等状调节。有时一区须加热,而同时另一区须冷却。全馆温度最低不得低于华氏七十四度,为工作人员认为最舒适的温度。室外温度如增高,室内亦随之增高,但室外高达华氏一百度时,室内仅升至华氏七十八度,室内湿度经常保持百分之四十至百分之五十。

馆内流通的空气，完全为新鲜的，用过的废气不再使用。在若干工厂内，废气不用则费用太大，但在褒朋克的狄斯耐新厂因为掘得绝好的深井，温度终年为华氏六十七度，夏天可做预先冷却，冬季可做预先加热之用。用井水量为每分钟二千六百加仑，这样不需付价而无限制的地下水可使处理大量新鲜空气的工作消耗奇省，因而无须将废气重行处理使用。

描绘着色馆

设计本馆之主要条件有三：一为光线，二为舒适，三为清洁。描绘着色各室大都朝北，窗面宽大，地板全铺地毡，窗隙全都封闭，使灰尘不得入内。每室空气均分别充分调节，废气绝不使复返室内，画色气味可以完全去除，温度与注动馆相同，湿度经常保持百分之五十。本馆附设食堂、休息室，屋顶并有日光浴场，专供本馆工作女子健身之用。本馆设有画色实验，已经研究成功，经常分类储备的画色有二千种以上。

摄影馆及辑片馆

摄影馆及辑片馆的重要条件为清洁，馆内的窗与描绘着色馆一样地密封。地板上涂上蜡，地毡窗帘全不用。馆内各室气压较室外稍高，所以如有漏气处仅能向外漏，不能向内漏，使灰尘不得侵入。

摄影馆现有摄影机四座，两座为复层式。供给每架摄影机及附属灯光的发电机有七十五千瓦的功率，这七十五千瓦的电能所化的热能完全须在二十五英尺宽、二十八英尺长、十六英尺高的摄影室内散布。这种散热工作确属相当严重的问题，所以有专设的通气管，将冷气通过灯泡，使之冷却，增加灯泡寿命。

到摄影馆的人员或器材必须先到一除尘室清洁，室内有二十个管嘴吹气。把附着的灰尘除去，清洁赛璐珞画底另有专室，在这里用静电感应使灰尘脱落，然后用刷刷去，平常单用刷子扫刷画底不能彻

底除去灰尘。

辑片馆中有一室专用于放演声带之用。室内装有发声机件多具,已录音的声带片都送到这里放演。声音由此用电路通到若干导演室、厂中的剧院及剧料部若干室内,以便各部有关工作人员随时检讨,而减少往返递送的麻烦和损毁染污的机会,且可以恒温度恒湿度保存影片。

录音厂

录音厂的构造是一个双层的建筑,屋内有屋。内外墙间有各种绝音填料,内外天花板根本不相连,这样可以充分隔绝外界的声音。双层墙对声音的吸收,曾经计量过,可吸收汽油机曳引车五十二分贝(dB),汽车喇叭七十分贝(dB),吸收愈强,隔音愈有效。录音厂中一端为演奏台,可容全班管弦乐队,台两旁斜列各一排半圆木柱,以便使声音扩散,发生圆润效果,厂内反响时间为一秒,对各频率均属一致,差别不及一分贝。录音厂共三座,每厂有录音道三条,调节空气管道特别粗大,使空气流动速度减低,风扇速度亦低,另加用绝音材料,使全系统闹声减少。

剧院

厂中剧院有座位六百二十二个,剧院放映室旁有重录音室,设备有发声及重录音机,剪辑后的声带片在这里做重录音,以便印入正片。剧院中心设有控制台,混合录音师在此调节各声带的音量,使混合录于一片;重录音室的发声部分也有专线接通辑片室的发音专线,通到厂内各有关地点。

原载于《电影论坛》[①]1947年第1卷第2期

① 《电影论坛》(*Film Tribune*),1947年11月创刊于香港,属于娱乐类刊物(月刊)。该刊由区永祥担任发行人兼任主编,由电影论坛出版社负责出版。

揭开好莱坞秘幕

毛树清[①]

好莱坞神秘吗？并不。光滑的马路，整齐的建筑，和其他许多美国城市没有分别。终年照射的阳光，漫野遍地的棕榈树，乃至于狂热兴奋的中南美西班牙情调，在加利福尼亚任何一个城镇都可以看到，也并非好莱坞独有！

但是，好莱坞毕竟是神秘的，没有到过好莱坞的人，一定会假想"好莱坞满街都是电影明星"。电影明星！电影明星在任何国家，都过着浪漫荒诞的生活，我在没有来西岸以前，听许多"纽约客"讲起，他们说："好莱坞是疯狂的，你将会沉醉在这个疯狂的人海内！"

投资多少是一个大关键

事实并没有传说那样疯狂，在我逗留在好莱坞九天的印象，我觉得，好莱坞的"办实业"的空气，比"耍艺术"的空气浓厚得多。资本主义的社会是工商第一，我不相信好莱坞那些艺术工作者在为追求一个艺术的理想而努力。当然，在好莱坞，也有为艺术抱负而生活着的人。例如，我所碰见的哥伦比亚影片公司的一位布景设计者史

[①] 毛树清（1917—1997），桐乡人。曾任《新湖北日报》总主笔、重庆《国民公报》主笔、昆明《中央日报》总主笔、《申报》驻美特派员，就读于纽约大学研究院及纽泽西州路得格斯大学研究院。1949年任台北《联合报》驻美特派员。著有《美国两党政治》《艾森豪政府与国会》等作品。

汀声先生,我看他一头艺术家的蓬松头发,一套油腻已经很重的粗呢西装,他的谈话、他的行动,乃至于他的脑筋中的理想,似乎已经隔离了,不,至少是暂时忘记了现实生活。但是,像这样的人毕竟不多,我在好莱坞接触到的公司老板、编剧、导演、演员,他们一开口,便是夸耀自己的豪富,或者他们投资于电影事业的资产,他们觉得拿这些话,对一个远道而来的中国新闻记者夸耀,会增加他们的身份和地位。

我并不批评他们不应该,工商社会是资本第一,一张电影片子的好坏,投资多少,是一个非常大的关键。

一位老板问我:"一张中国国产影片,要多少资本?"

我说:"我不十分清楚,大概至少得一万万到五万万元。"

他又问:"合多少美金?"

我一算,大概好几万美金。他哈哈大笑起来:"那怎么成?我们一张片子,至少花二百万元,多的到一千多万!"旁边一位导演,更接着说:"也有到二千万美金的!"

这不过是举一个例。好莱坞的千千万万人,生活在艺术圈子中的,他们常常把钱的数字当《圣经》一样背诵。我在好莱坞的短短逗留中,有很多人对我说:"大歌星萍·克劳斯贝(Bing Crosby)替留声机公司灌片,唱歌一小时美金五千元。硬派小生克拉克·盖博,去年和米高梅公司订了十年长期合同,每星期的薪水是七千五百美元。"据

1935年上映影片《1935年淘金女郎》(Gold Diggers of 1935)剧照中的狄克·鲍威尔(右)。

说这两位大明星，是当今好莱坞收入最丰厚的人。告诉我的人，还特别加了按语："注意哪，合同是十年，全世界没有一个老板，肯这样慷慨，把一个年轻明星，养到老态龙钟！"

我会见哥伦比亚影片公司制片人凯尼黛先生的时候，他说："哥伦比亚现在付给大明星狄克·鲍威尔的薪水是每星期两万块。"事后很多人怀疑这数字，他们说："加利·古柏在米高梅，现在只拿两千块钱一个星期。"

全球财富都送到好莱坞

神秘的数目，造成了好莱坞的神秘。如今，全世界的财富都乖乖地送到好莱坞来（我不知道苏俄有没有放映美国电影），堆砌着好莱坞的一点一滴的繁荣。现在，好莱坞有的是全世界最"贵族"的生活，五千万块钱一套的碧芜山的住宅、六十八块钱一天的旅馆、全世界最讲究的服装、一九四七年的漂亮汽车。好莱坞大街、夕阳大街，尽是华美的餐厅、咖啡馆和不知多少大大小小的夜总会，还有"挂羊头，卖狗肉"的所谓"中国戏院"！

中国戏院门首石狮把守

中国戏院在好莱坞大街上，宫殿式的雄伟的外表，门口站着一对中国运来的石狮子，还刊上中国的对联，里面还是映的美国电影，据说美国各地来好莱坞的游客，是终年不绝的，聪明的戏馆老板就利用这点"新奇"的心理赚钱。

赚钱的方法，在好莱坞是应有尽有的，多少人"寄生"在神秘的电影事业上！好莱坞的电影事业是第一次欧战以后才大规模地展开，好莱坞的人口也在这二十年之内激增。这次大战结束以后，从前出身内地的军人，经过洛杉矶、好莱坞远征到海外，回美国以后，带着太太，都搬来洛杉矶附近居住，原因是这里赚钱容易，天气好，见识广！

廿年光阴荒土变住宅区

有一个地理上的观念是亟须说明的,那便是洛杉矶和好莱坞的关系。不但中国人闹不清,就是东岸的美国人也是糊里糊涂的。我打个譬喻:假定洛杉矶是上海,好莱坞就等于江湾或虹口,江湾是上海市的一部分,好莱坞也是洛杉矶的一部分。三四十年前,洛杉矶还不过是一个可怜的小海港,好莱坞也是漫野凄凉,许多芝加哥、纽约的资本家,赚了钱到好莱坞买一片荒山,盖了洋房,在这儿消磨晚年,原因是好莱坞的阳光好、环境好。

但是,曾几何时,沧海变成了桑田!二十年间,好莱坞摇身一变,成了电影事业的圣城,成了青年男女们的耶路撒冷和麦加。好莱坞不仅和洛杉矶打成一片,而且,不停地扩大和发展,一直贯通到海边。二十年前太平洋滨的荒冢土丘,现在都成了全世界最名贵的住宅区,马路像螺丝钉一样,曲折盘旋在山洼峰顶之间。

为了畏惧地震的缘故,洛杉矶、好莱坞没有像纽约、芝加哥、上海那样的高空建筑,一个整齐清洁的完完全全平面的都市,也是世界平面积最广的都市。在洛杉矶和好莱坞生活,如果没有一辆自备轿车,那真是天大的苦事。公共汽车并不太多,而且走得太慢,洛杉矶和好莱坞,是没有地道车的。

在我初到洛杉矶的几天之中,我曾为了交通问题煞费心机。好莱坞的高

1940年上映影片《华人侦探陈查理之纽约谋杀案》(Murder Over New York)的剧照。

价的旅馆,骇得我不能不住在洛杉矶城里,但是,这二十英里的交通,就非常困难。一直到我找着了两位美国朋友以后,劳他们的驾,每天开车子接送着我。

我的朋友福格尔(Hamilton MacFadden)十多年前当过电影导演,最早的《陈查理探案》是他导演的,福格尔认为第一个"陈查理"之死,是好莱坞的一大损失。战争期间,福格尔当陆军中校,远征到意大利,我在罗马认识他,是由梵蒂冈公使谢寿康博士为我介绍的。

人老珠黄,黄金时代太短

福格尔现在经营着一家留声机公司,他是董事长兼总经理。和他同事的一位劳兰·詹姆士,也是罗马战场上的朋友,他那时是管理军中广播事业的上尉,常常在意大利夸耀着他的太太。

劳兰的太太玛摩,是十多年以前好莱坞有相当地位的女明星,她懂得很多电影界的内幕。她自己常常感叹:"人老珠黄,一切都不中用了!"她说:"电影明星的黄金时代太短,她们都怕老,他们也怕老!"她说:"大部分的明星,在黄金时代拼命享受挥霍,能够积钱成为富翁的也有,但比较少。"

劳兰夫妇驾车带我游大洛杉矶全市,我们从最古开辟的城内的奥立芙大街出发,一直到太平洋海岸的罗斯福公路,中间翻过若干丘陵、若干山坡,一路尽是讲究的住宅。这些住宅的主人,有电影明星,有高级军官,也有富商大贾。劳兰太太指给我看碧芜山背面沿太平洋海滨的一排整齐的住宅,说:"这些都是玛丽·戴维斯的不动产。"接着,她又说:"你大概没听说过吧?一个十多年前的红星。"

碧芜山背,影星"集中营"

碧芜山在好莱坞的背后,从地图上看,在洛杉矶的西端,那儿是美女的"集中营",是第一流影星的住宅区。我到洛杉矶第二天,坐旅行公司的游览车漫游好莱坞,从好莱坞到碧芜山之间,一路上尽是

婚礼上的秀兰·邓波儿。

各式各样的夜总会。导游的人说着这是谁开的,哪几个明星常在这儿出入。有许多夜总会,是"解甲归田"的明星自己经营的,他们虽然"退伍",但是,他们靠着后一代的勇士们,仍然生活在好莱坞碧芜山上。我看见了琴·泰妮、蓬纳·坦娜的住宅。我记得泰隆·鲍华(二十世纪福斯公司台柱)的住宅,在加利·古柏的对面。碧芜山上有一个角落,叫作"音乐汇",那儿有一条三岔路,三个角上住着三个大歌星:狄安娜·宝萍、纳尔荪和殷格尔。

这些人都是好莱坞敲得响的人物。在他们的天地中,他们是得天独厚的人,全美国多少派驻在好莱坞的新闻记者,追踪着他们的一言一动,刊登在各报的所谓《好莱坞专栏》。好莱坞人对秀兰·邓波儿的排场雄伟的婚礼,到现在还津津乐道。

主角薪水每周五百美金

实际上,像这样真正被称为红星的,比较起来,还是很少。在电影天地中,红星的收入是没有标准的,他们有的和公司订有长期合同,有的以演出一部片子论价。我参观了好几家公司(另文介绍),我知道二十世纪福斯公司和所谓第一流红星订长期合同的,大约有七八十人;华纳公司大约有六十人,哥伦比亚公司的较少。

除了特色的红明星以外,电影演员还可以分成四级:主角、配角、说话演员、群众演员。要有相当技巧的人,跳舞、唱歌、游泳精通的人,才可以当主角演员。主角的薪水至少是每星期五百元,配

角的薪水在二百五十元至一千元之间（每星期），很少有长期合同的。所谓说话演员和群众演员都是临时招聘的，能开口讲一二句不相干的话的，比纯粹"跑龙套"的群众演员又要高一级。说话演员每天可以拿二十五元到一百元的薪水，群众演员规定每天十六元五角。

摄制一片约需时一百天

我问过好几家电影公司的制片人，他们的答复几乎都相同："完成一部影片所需的时间，是十二个到十四个星期，除非有不得已的情形是例外。"临时演员在制片过程中，每天都必须到场，因为有许多镜头，必须重拍，拍二次三次，甚至到十次以上的！

临时演员规定每星期六天、每天八小时的工作。如果厂方为了赶工，需要八小时以外的超额工作，厂方按照原来工资的一倍半加给酬劳。二十世纪福斯公司陪我参观的职员约翰·福尔告诉我："晚上摄影的很少，银幕上的夜景，都是用灯光假装的。"

经纪人幕后神通广大

最令人不可思议的，是电影演员的经纪人（Agent），这些人是好莱坞最有权威的幕后人物。他们的神通广大，令我惊倒。经过他们的手掌心，红演员可以变黑，初出茅庐的年轻小伙子，可以一举成名。

从头牌红星到十六块五角的临时演员，凡是在银幕上出现，靠演电影吃饭的人，几乎每个人都有他的经纪人。厂方要摄制一张影片，需要多少多少人和角色，先通知他们经纪人。经纪人像组织内阁一样，几天之内送上名单来，然后由制片人在许多名单中，斟酌比较和选择。名单很少采用清一色的，多半是采取"混合内阁"的方式。

许多头牌红星喜欢订长期合同，订长期合同也得通过经纪人。经纪人跟老板商量，又跟明星讨价还价，他们奔走于老板和演员之间，拿几分之几的佣金。这些经纪人，都是顶刮刮的干才，他们有手

段、有办法,他们在好莱坞,神通广大!

演员工会亦是权威组织

除了经纪人以外,还有演员工会,也是一个有权威的组织。想在好莱坞立足,没有工会的支持,是绝无可能的。演员无论大小,入会费都是一百块美金,每年常年会费十八块美金。据说申请加入工会是一件相当烦难的事情,它是踏进好莱坞职业圈子的头道门!

工会现在停止招收任何新会员,原因是他们觉得现在好莱坞的演员人数已经太多(特别是临时演员),这是一个排斥"新进"的最严厉的办法。但是,如果真的是新发现的"天才",或者是电影公司大老板发现的"被埋没了的彗星",那种人仍然没问题。

神秘吗?经纪人、工会,这是好莱坞的里层。剥开好莱坞的外衣,透视它的幕后动态,那才真有些神秘呢!

<div style="text-align:right">*原载于《申报》1947年6月30日*</div>